中国杂技艺术创作与高等教育发展论集

魏葆华　主　编

曾华美　副主编

U0330491

中山大学出版社

· 广州 ·

图书在版编目（CIP）数据

中国杂技艺术创作与高等教育发展论集/魏葆华主编；曾华美副主编．—广州：中山大学出版社，2024.5
ISBN 978 - 7 - 306 - 08079 - 0

Ⅰ.①中…　Ⅱ.①魏…②曾…　Ⅲ.①杂技—高等教育—中国—文集　Ⅳ.①J8 - 05

中国国家版本馆 CIP 数据核字（2024）第 077703 号

出　版　人：王天琪
策划编辑：王旭红
责任编辑：王旭红
封面设计：林绵华
责任校对：高津君
责任技编：靳晓虹
出版发行：中山大学出版社
电　　话：编辑部 020 - 84110283，84113349，84111997，84110779，84110776
　　　　　发行部 020 - 84111998，84111981，84111160
地　　址：广州市新港西路 135 号
邮　　编：510275　传　真：020 - 84036565
网　　址：http：//www. zsup. com. cn　E - mail：zdcbs@ mail. sysu. edu. cn
印　刷　者：广州市友盛彩印有限公司
规　　格：787mm×1092mm　1/16　15 印张　261 千字
版次印次：2024 年 5 月第 1 版　2024 年 5 月第 1 次印刷
定　　价：69. 00 元

中国杂技艺术创作与高等教育发展论坛：助力湾区文艺与高等教育紧密结合（代序）

在粤港澳大湾区文化艺术节热烈召开的背景下，2023 年 9 月 18 日，旨在推进湾区文艺事业与高等教育融合的"中国杂技艺术创作与高等教育发展论坛"于星海音乐学院音乐厅召开。这是一场由中国杂技家协会（以下简称"中国杂协"）、广东省文学艺术界联合会（以下简称"广东文联"）、星海音乐学院联手打造，广东省杂技家协会与星海音乐学院舞蹈学院精心策划的盛会。（如图 1 所示）

图 1　中国杂技艺术创作与高等教育发展论坛

本次论坛作为第三届粤港澳大湾区杂技艺术周的一个组成部分，融入了第三届粤港澳大湾区文化艺术节系列活动中，展现了湾区文艺创作与高等教育的融合魅力。

中国文联副主席、中国杂协主席边发吉，中国文联书记处书记（挂职）、中国舞蹈家协会副主席黄豆豆，中国杂协分党组书记、驻会副主席唐延海，中国杂协分党组成员、副秘书长刘挥，星海音乐学院院长蔡乔中、副院长陶陌出席论坛。于平、黄昌勇、宋官林、张红、孙力力、尹力、高伟、刘建、董迎春、罗征等众多业界专家学者与来自全国各地及香港、澳门的文艺、杂协领军人和高校代表在论坛上为杂技艺术与高等教育的卓越融合共同出谋划策。（如图 2 所示）

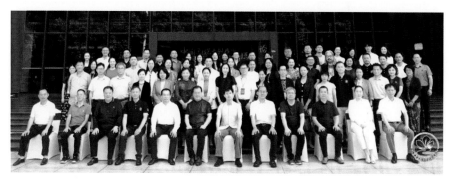

图2　嘉宾合影

　　论坛包括开幕式、专家发言、青年论坛及杂技剧《天鹅》研讨四大环节。开幕式由星海音乐学院舞蹈学院副院长魏葆华主持。

　　蔡乔中（图3）在致欢迎词中以多部大型原创作品为例，提议开设杂技舞蹈交叉融合专业，展望星海音乐学院未来的发展方向。唐延海（图4）和边发吉（图5）分别发表了热情洋溢的致辞，并分享了对杂技艺术与高等教育结合的期望和看法。

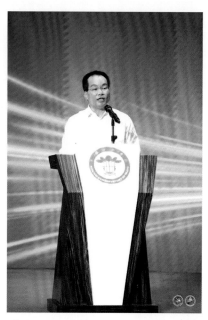

图3　星海音乐学院党委副书记、院长蔡乔中致欢迎词

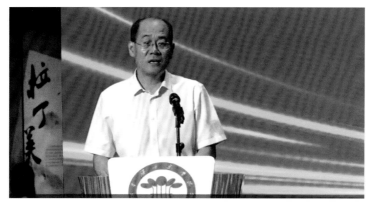

图 4　中国杂协分党组书记、驻会副主席唐延海致辞

图 5　中国文联副主席、中国杂协主席边发吉讲话

上午的主旨发言由星海音乐学院舞蹈学院院长李晓燕主持，于平以"杂技艺术的历史本体与现代美化"为主题拉开了主旨发言的序幕。宋官林在主旨发言"在彰显本体特征与交融互鉴中前行——关于杂技艺术传承发展的浅见"中从杂技艺术的融合与交叉出发，探讨了杂技艺术与其他艺术形式如何互鉴前行。黄豆豆则以"一个舞蹈演员记忆中杂技艺术

的精彩瞬间"为题分享了关于他对杂技艺术精彩瞬间的回忆。魏葆华的演讲主题为"构建杂技艺术高等教育，推动杂技艺术高质量发展"，以调研报告的形式，分析了杂技艺术与高等教育融合发展的必要性，受到了与会者的好评并引起了热烈讨论。

下午，星海音乐学院舞蹈学专业学科带头人曾华美主持主旨发言，原中国杂协副主席、中国杂技团团长张红，高伟、董迎春、罗征、任娟等专家相继带来精彩纷呈的发言，为杂技艺术与高等教育的紧密融合提供了深刻的见解。

出于关心和培养青年力量的目的，论坛特别设置了"青年论坛"环节，来自大连市文化艺术事业发展中心杂技艺术研究团队与星海音乐学院等共7位青年学者分享了他们的见解。此外，论坛还特别安排了国家艺术基金2023年度大型舞台剧和作品创作资助项目——杂技剧《天鹅》专家研讨会（图6），专家们围绕杂技与舞蹈、戏剧的跨界融合创作进行了探讨。大家认为，《天鹅》展示出了杂技与其他艺术形式的交叉创新，展现了杂技艺术的现代化转型和国际化发展的新趋势，为杂技艺术注入了新的生机与活力。

图 6　杂技剧《天鹅》研讨会现场

此次论坛不仅为杂技艺术与高等教育领域的深度交流架起了桥梁，更为双方的未来发展明确了方向，许多参与者纷纷表示希望持续此类交流，以推动杂技艺术创作与高等教育的持续创新。

中国杂技艺术创作与高等教育发展论坛留影

一、主旨发言现场留影

上午场主持人：星海音乐学院舞蹈学院院长李晓燕教授

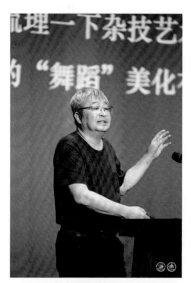

主题一：杂技艺术的历史本体与现代美化

主讲人：于平（中国艺术研究院博士生导师、文化部艺术司原司长）

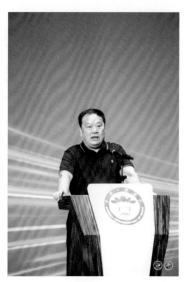

主题二：在彰显本体特征与交融互鉴中前行——关于杂技艺术传承发展的浅见

主讲人：宋官林（国家艺术基金理事，中国文化管理协会副主席、演艺工作委员会会长）

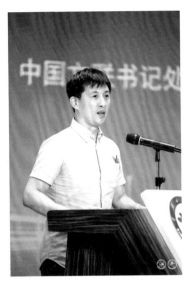

主题三：一个舞蹈演员记忆中杂技艺术的精彩瞬间

主讲人：黄豆豆［中国文学艺术界联合会书记处书记（挂职）、

中国舞蹈家协会副主席］

主题四：面向现代化、面向世界、面向未来发展杂技高等教育

主讲人：尹力（中国文艺评论家协会副主席、中国杂技家协会理论研究委员会副主任、

辽宁省文联副主席、辽宁省杂技家协会副主席）

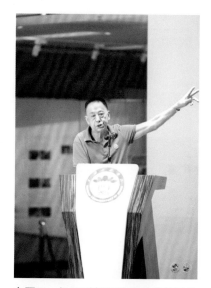

主题五：汉画乐舞百戏中的杂技寻踪

主讲人：刘建（北京舞蹈学院科学研究处原处长、教授，国务院学位办公室艺术硕士指导委员会委员）

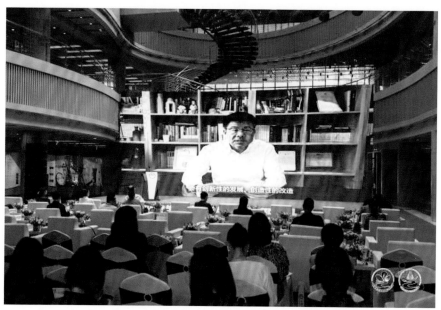

主题六：杂技人才培养体系的若干思考

主讲人：黄昌勇（上海戏剧学院党委副书记、院长）

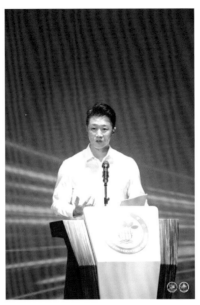

主题七：构建杂技艺术高等教育，推动杂技艺术高质量发展

主讲人：魏葆华（星海音乐学院二级教授，国家一级演员）

下午场主持人：星海音乐学院舞蹈学院舞蹈学专业学科带头人曾华美教授

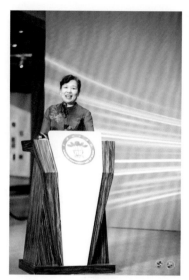

主题八：高等教育中发展型杂技人才培养的几点思考

主讲人：张红（原中国杂技家协会副主席、中国杂技团团长）

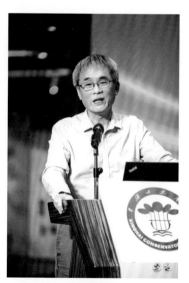

主题九：现代杂技的审美意蕴

主讲人：高伟（《杂技与魔术》杂志社原主编）

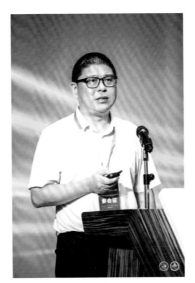

主题十：新时代杂技的"中国形象"塑造与"中国话语"构建

主讲人：董迎春（广西民族大学文学院教授、博士生导师）

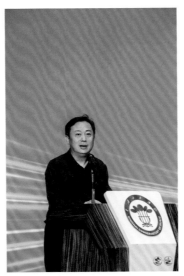

主题十一：再谈体育对杂技发展的启迪

主讲人：罗征（广西艺术学校校长）

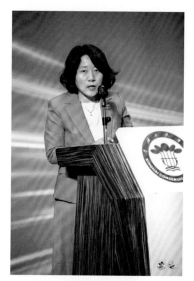

主题十二：文化传承发展视域下的杂技高等教育学科建设
主讲人：任娟（中国杂技家协会理论研究处处长、中国文艺评论家协会会员）

二、青年论坛现场留影

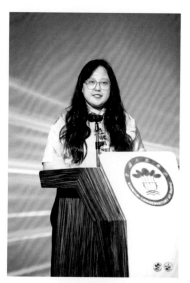

主题一：杂技人才为杂技产业发展"蓄势赋能"——浅析杂技人才建设的困境与方向
报告人：关婷元（大连市文化艺术事业发展中心助理研究员）

主题二：新时期杂技剧之于中国传统文化题材的艺术诠释——以杂技剧《化·蝶》为对象

　　报告人：范译鹤（大连市文化艺术事业发展中心助理研究员）

主题三：艺术再造：杂技剧《化·蝶》跨界创作研究

　　报告人：陈颢文（星海音乐学院在读研究生）

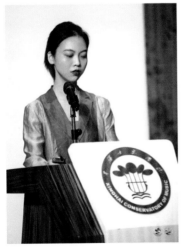

主题四：当代杂技创作的路径探析——以杂技剧《天鹅》为对象

　　报告人：揭紫瑶（星海音乐学院在读研究生）

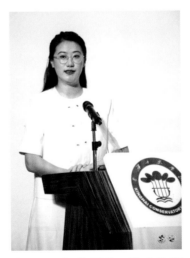

主题五：经典再造：谈杂技剧《化·蝶》道、艺、技的美学追求

　　报告人：杜粤（星海音乐学院在读研究生）

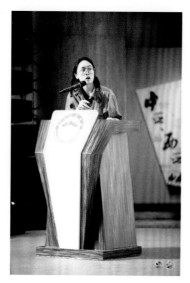

主题六：杂技借经典蓝本的转型
——芭蕾杂技舞剧《天鹅湖》的
"技"与"剧"

　　报告人：刘乐怡（星海音乐
学院在读本科生）

主题七：中国杂技艺术产业发展
刍议

　　报告人：江芸蕊（星海音乐
学院在读本科生）

三、杂技剧《天鹅》剧照

杂技剧《天鹅》剧照1

杂技剧《天鹅》剧照 2

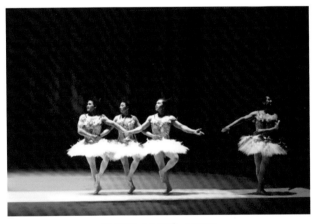

杂技剧《天鹅》剧照 3

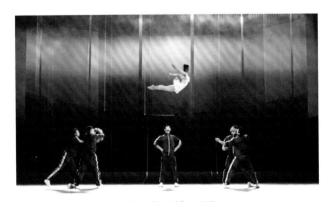

杂技剧《天鹅》剧照 4

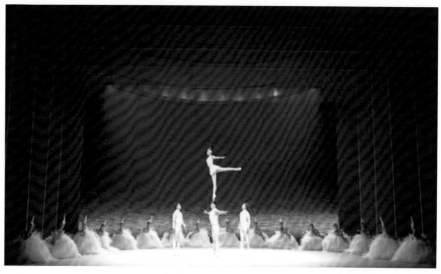

杂技剧《天鹅》剧照 5

杂技剧《天鹅》剧照 6

杂技剧《天鹅》剧照 7

在中国杂技艺术创作与高等教育
发展论坛上的致辞

唐延海

（中国杂技家协会分党组书记、驻会副主席）

尊敬的豆豆书记、发吉主席、乔中院长，各位领导、艺术家朋友们：

上午好！

今天，在充满艺术气息的星海音乐学院，我们举办"中国杂技艺术创作与高等教育发展论坛"，这是强化新时代中国杂技教育的新发展理念，推动与高等艺术院校交流合作新模式的创新性探索。我谨代表中国杂技家协会，向出席论坛的各位领导、艺术家朋友，向大力支持杂技教育事业的星海音乐学院表示衷心的感谢！

党的十八大以来，以习近平同志为核心的党中央高度重视文艺事业，围绕做好新时代文艺工作作出一系列重要论述，推动中国文艺取得历史性成就、发生历史性变革。中国杂技界始终与国家和民族的命运紧密相连，聚焦举旗帜、聚民心、育新人、兴文化、展形象的使命任务，佳作不断、人才辈出，赢得中宣部"五个一工程"奖、文华表演奖等奖项的同时，在世界享有"金牌储藏库"的赞誉，在新时代文艺发展史上写下浓墨重彩的一笔。

当然，客观地说，中国杂技还存在发展不平衡不充分的问题。虽然中国早已发展成为世界公认的杂技大国，但是中国杂技教育却一再错失建立高等教育的绝好机遇，一直停留在中等职业教育层面，甚至陷入了原地踏步的尴尬境地。杂技人才需求呈现细分化、多元化的发展趋势，杂技创作实践和理论研究各方面的人才缺口是当前杂技教育体系无法满足的。这与我们杂技大国的地位极其不相符，也直接影响到杂技行业的可持续发展。我想，要推动中国杂技高质量发展，根本而言还是要先发展杂技教育。

习近平总书记在党的二十大报告中强调，要"坚持教育优先发展""办好人民满意的教育""加快建设高质量教育体系"。这为我们在新时代

不断推进教育改革发展指明了方向，也是做好杂技教育事业、推动杂技人才培养工作的根本依据和基本遵循。协会工作的重要内容之一，就是根据新发展阶段的新要求，精准地贯彻新发展理念，切实破解杂技教育的难点、焦点问题，推动我国杂技教育更上一层楼。一方面，我们必须明白，部分羁绊中国杂技教育发展的问题难以在短期内得到有效解决；另一方面，要意识到，社会各界的有识之士正在不断关注中国杂技教育，不断携手创造亮点与突破，因此要保持希望。今天的论坛就是突破行业壁垒，在顶层设计、体制机制创新上统筹推进杂技教育工作的生动实践，必将为加快促成杂技高等教育学科建设和杂技科研院所的建立发挥积极而深远的影响。

同志们，朋友们，在建设新时代中国特色社会主义文化强国、教育强国战略目标的历史新起点上，我国杂技教育的创新发展迎来了新的重大机遇。

我们愿与星海音乐学院一道，坚持以习近平新时代中国特色社会主义思想为指导，自觉践行党的创新理论的真理力量与实践伟力，友爱互信、携手并进，共同开创中国杂技教育事业高质量发展新局面！

谢谢大家！

在中国杂技艺术创作与高等教育
发展论坛上的讲话

边发吉

（中国文学艺术界联合会副主席、中国杂技家协会主席）

各位来宾，朋友们：

大家好！

"中国杂技艺术创作与高等教育发展论坛"是一次共同探讨和分享我国杂技艺术创作与高等教育的发展现状和未来趋势的良机。杂技艺术既是一种高难度的身体技巧表演，也是一种富有情感的表达方式。在新时代的背景下，我们不仅要关注艺术创作本身，注重创新和原创性，还要从更高的角度去思考和探索，不断追求杂技艺术的高质量发展。

中国杂技艺术的发展离不开高等教育的支持，它为杂技艺术提供了源源不断的人才力量，使我们的艺术创作更加丰富多元，技术水平不断提高。同时，高等教育也为我们提供了更多的机会、更广的平台，使杂技这个艺术瑰宝能够得到传承与发展，使杂技艺术得到更广泛的传播和认可。

目前，我国高等教育在培养学生杂技艺术创作与表演、创新思维和创造力及培养团队合作精神等方面取得一定的成果，有了一些经验。然而，我们也必须认识到，高等教育的快速发展也带来了一些挑战。如何适应新的发展形势，如何更好地服务于艺术创作，这些都是我们需要思考和解决的问题。我们应该进一步加强与高等教育的合作，建立更加紧密的联系，让高等教育更好地服务于我们的艺术创作。

中国杂技艺术的发展离不开全社会的支持和关注。我相信，在大家的共同努力下，我国的杂技艺术创作与高等教育强强联合，定能取得更加辉煌的成就！

谢谢大家！

前　言

　　中华优秀传统文化是中华民族的精神命脉，是涵养社会主义核心价值观的重要源泉，也是我们在世界文化激荡中站稳脚跟的坚实根基。2023年6月2日，中共中央总书记、国家主席、中央军委主席习近平在北京出席文化传承发展座谈会并提出了三个问题：

　　·深刻把握中华文明的突出特性；

　　·深刻理解"两个结合"的重大意义；

　　·更好担负起新的文化使命。

　　杂技艺术作为中华民族优秀传统文化的瑰宝，承载了三千多年的历史和丰富内涵，是中国古老文化传统的重要组成部分。这一独特而多彩的艺术形式，在现代社会依然焕发着独特的光芒，继续为东方的智慧和创意赋予生命。杂技艺术在现代社会中不仅仅是历史的见证者，更是一种生动而具有活力的文化表达。它融合了传统的技艺和现代的创新，为观众呈现出丰富多彩的艺术画卷，也承载着深刻的文化内涵和人文精神。

　　2023年9月18日，中国杂技家协会、广东省文学艺术界联合会、星海音乐学院联合召开了"中国杂技艺术创作与高等教育发展论坛"。论坛充分彰显了各方学者、艺术家、教育家对杂技艺术的热切关注以及对高等教育与传统文化融合的迫切需求，为社会各界提供了一个深入思考如何在高等教育中推动杂技艺术发展的机会。期待着这场论坛所掀起的思想风暴能够持续发酵，引领杂技艺术在高等教育中蓬勃发展。作为一名见证者，本人有幸参与了本次论坛学术论文集的编辑工作。

　　本书旨在探讨杂技艺术在高等教育领域中的潜力与机遇，并呈现这两者交融的可能性。希望这本《中国杂技艺术创作与高等教育发展论集》能够成为未来杂技艺术完全融入高等教育领域的一份重要的参考资料。根

据各论文作者研究领域，我们将论文集分为了"杂技历史与文化""杂技教育与产业""杂技审美""杂技创作与跨界"四个专题。这四个专题的设立为论文集提供了全面而深入的结构，旨在深刻剖析杂技艺术在不同领域中的发展与影响。每个专题都聚焦于杂技艺术的特定方面，为读者提供了多层次的解读与洞察。

第一，"杂技历史与文化"专题通过回溯历史，深入挖掘了这三千年传承的中国传统艺术的内涵。这包括对古老技艺的追溯以及现代表演形式的演变。这一专题的研究为读者提供了一个时间轴，让读者更好地理解杂技艺术的演进过程，以及其在东方文化中的根深蒂固的地位。

第二，"杂技教育与产业"专题着重研究杂技艺术在高等教育和娱乐产业中的作用，深入探讨了杂技在培养学生综合能力方面的潜力，同时关注了其在娱乐产业中的崛起。这一专题的研究强调了杂技艺术在不同领域中的应用，为杂技在当代社会的多元发展提供了理论支持。

第三，"杂技审美"专题致力于揭示杂技艺术的独特审美特征。我们关注了其高难度表演技巧、身体协调性和对和谐、美感的追求。通过审美的角度，深入挖掘了杂技艺术在观众心中引发的深刻体验，揭示了其独特的艺术魅力。

第四，"杂技创作与跨界"专题将焦点放在杂技艺术的创作过程以及与其他艺术形式的跨界合作上。强调了技巧与创新的结合，鼓励艺术家在创作中融入不同艺术元素，为杂技艺术的未来发展打开更为广阔的天地。

这四个专题形成了一个立体的研究框架，为杂技艺术提供了多角度的解读与探讨。通过深入挖掘这一传统文化艺术形式在历史、教育、审美和创作等方面的价值，期待为杂技艺术的发展贡献新的思考和见解。

在此，希望《中国杂技艺术创作与高等教育发展论集》的出版，能够成为关于杂技与高等教育交汇的重要参考。在未来的发展中，我们期待看到更多高等教育机构与杂技艺术团体紧密合作，共同推动这三千载传承的文化瑰宝在现代社会中绽放新的光彩。这是对过去的致敬，也是对未来的憧憬。

魏葆华

2023 年 12 月 30 日

目　录

专题四　杂技创作与跨界

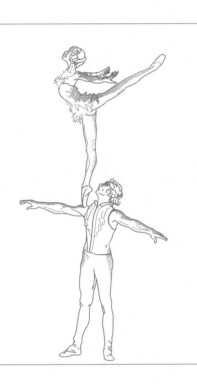

专题一

杂技历史与文化

杂技艺术的历史本体与现代美化[*]

于 平

（中国艺术研究院博士生导师　文化部艺术司原司长）

　　跨入新世纪的中国杂技艺术，有两个显著的亮点：一是对人体技能的超常开发向极限逼近，以奇险性征服了大众涉险猎奇的观赏心理；二是对超常开发的人体技能做"舞蹈"美化，以艺术美引导着大众的观赏境界"由技入艺"。也就是说，杂技在其本体不断标新立异的同时，也开始了"修艺求美"的本体改造，开始了杂技艺术真正"艺术化"的进程。在这样一个进程中，本人认为有必要梳理一下杂技艺术的本体发生和历史演进，有必要重新审视它的形态类分，这样我们才会对它的"舞蹈"美化有更充分的自觉。

一、杂技艺术的本体发生

　　讨论杂技艺术的本体发生，应明白"本体"寓于"具体"之中的道理。从"劳动创造了人"这一根本意义上说，杂技艺术无疑是人类劳动技能，特别是人类狩猎劳动技能的提高与升华。从人类狩猎劳动着眼，我们可以看到人类劳动技能包括人类身体肌能开发的技能、人类掌控劳动工具的技能和人类搏驯劳动对象的技能。事实上，人类的身体肌能的技艺开发，是伴随着对劳动工具的掌控和对劳动对象的搏驯而发展的。从东汉张衡《西京赋》对早期杂技"冲狭燕濯，胸突铦锋。跳丸剑之挥霍，走索上而相逢"的描绘中，可以看到艰险的狩猎劳动开发了人类奇绝的劳动技能，可以看到运用劳动工具（武器）亦发展了人类掌控劳动工具的技能。这两个方面构成了杂技艺术本体发生的最初内涵，它使我们知道杂技

　　* 原载于《中华文化报》2004 年 10 月 30 日；转载题为《强化杂技审美的舞蹈设计》，见于平《舞台演艺综论》，古吴轩出版社 2009 年版。

艺术固然要立足于身体能力的超常开发，但这种能力的开发在大多数情况下是为了将"工具"（后演进为"道具"）掌控得更灵便自如、更出奇制胜。

论及艺术的起源或发生，我们都知道"功利先于审美"这一为艺术史众多事例证明过的结论。在杂技艺术的本体发生中，"功利先于审美"也是毋庸赘言的。本人所感兴趣的是，先于"审美"的"功利"是如何摆脱"功利"而走向"审美"的。也就是说，人类掌控劳动工具的能力以及在此基础上开发身体肌能的技艺，如何与狩猎劳动失去直接的关联而产生相对独立的价值的。纵观人类生产和生存、发生和发展的历史，这可能存在三种情形：其一，在狩猎劳动获得成功后，猎人们情不自禁地流露成功的喜悦，也情不自禁地复现狩猎劳动的技能及其动态，这是"游戏"行为消解了"功利"。其二，在狩猎劳动发生前，猎人有必要通过温习劳动技能来做好准备，包括活动好身体、掌控好工具、协调好步骤，这是"操练"行为消解了"功利"。其三，狩猎劳动的技能作为人类的经验需要一代代传下去，以便下一代人在进入狩猎"实战"前拥有相关"能力"，这是"教育"行为消解了"功利"。因此，可以说，艺术发生从"功利"到"审美"的中间环节是多样性的，并且最初还能看到其间接地指向"功利"，但间接地"指向"并不意味着直接地"实施"。这就为日后"审美"的发生提供了可能。

二、杂技艺术的历史演进

在中国史籍中，最早能"验明正身"的杂技艺术可能是"角抵戏"。据《汉书·武帝纪》云："元封三年春，作角抵戏。"文颖注曰："名此乐为角抵者，两两相当，角力角技艺射御，故名角抵，盖杂技乐也；巴渝戏、鱼龙蔓延之属也。""角抵"本作"觳牴"，以此作为"杂技乐"之初名，可以看到其中烙有人类狩猎劳动的印记，这也反过来证明了人类狩猎劳动与杂技本体发生的关联。据相关史籍，我们知道"角抵"起自秦汉，而自汉之始，这类"杂技乐"又以"百戏"名之。其实，在文颖的注释中，已说明"角抵者……角力角技艺射御"，这其中还包括"箭术"（射）和"驭术"（御）。也就是说，"角抵"作为最初的"杂技乐"，不仅是人类搏驯动物之技艺的艺术呈现，而且体现了这类技艺的复合性与杂

多样。

"角抵"起自秦汉，而汉称其为"百戏"，这在《后汉书·安帝纪》中有记载。《隋书·音乐志》则说"奇怪异端，百有余物，名为百戏"，说明"百戏"的内涵一是杂多，二是奇异。至唐代，有将"百戏"称为"杂戏"的，如《旧唐书·音乐志》所述"大抵散乐杂戏多幻术"，此间一是将"杂戏"与散乐并列，二是指出两者都有"幻术"的成分。如今，广义的杂技包含魔术，而魔术的发生似乎与我们提及的人类狩猎劳动无关。唐时所谓"杂戏多幻术"，是汉武帝通西域之后的外来之物，如《旧唐书·音乐志》所言"幻术皆出西域，天竺尤甚"。据徐珂《清稗类钞》，元代又将"百戏"称为"把戏"，说是"江湖卖技之人，如弄猴舞刀及搬演一切者，谓之顽（通'玩'）把戏，本元时语也"。论者认为"把戏"是元人对"百戏"之讹读，今仍有"耍把戏"一语是其延续。因此，清朝李斗《扬州画舫录》又称之为"杂耍之技"。我们注意到，自杂技登录史籍，无论朝代如何变更，都视之为"戏"，从秦"角抵戏"、汉"百戏"、唐"杂戏"到元"把戏"都是如此。虽有论者认为"把戏"可能是"百戏"之讹读，但本人还是认为"把戏"比较贴近杂技艺术的形态内质。从大多数杂技节目借助道具的戏耍呈现人体的技能来看，正可视之为"把戏"——把玩之戏。当然，这"把戏"应当并列于"幻戏"（魔术）、"动物戏"（马戏或猴戏等）及"优戏"（滑稽戏），而"把戏"又应是今日广义"杂技"之本体的内质。

三、杂技艺术的形态类分

从杂技艺术的历史演进可以看到，这些技艺的表演给人的印象一是杂、二是耍，是难登大雅之堂的。但自元以降，特别是明清之际，杂技艺术开始部分地融入传统戏曲，无论武戏还是文戏，都穿插有杂技表演。这一方面深化了戏曲的技艺水平，另一方面强化了杂技的艺术效果。喜欢看"有技术含量的艺术"，是中国大众观赏心理的一个重要方面；对杂技艺术来说，则是要让难的"技术含量"呈现好的"艺术效果"，即所谓"难能可贵"。正是在这种总体追求下，自明清以降，我国杂技步入了"现代进程"：一是体能开发与道具应用并进，二是技术难度与技巧设计共荣，三是杂技耍弄与戏曲表演互益，四是传统杂技与现代马戏同辉。近代以

来，特别是西方马戏的到来，其大棚装置、照明技术与节目设计理念，推动了我们传统杂技的"现代进程"。

在杂技艺术的现代进程中，"杂技艺术化"成为杂技从业者不懈努力的追求。艺术化的杂技不仅以技撼人，而且以美感人；不仅以奇制胜，而且以情通幽。我们把杂技演出的"大棚装置"装置成了真正的"大雅之棚"。但我们注意到，杂技艺术既往的复合性和杂多性特征，由于"艺术化"追求而使得"杂多"更为"复合"，"复合"之后又更为"杂多"。在许多情况下，杂技艺术的形态类分也变得难以进行。就当下的杂技分类而言，通常是将魔术、滑稽戏、马戏之外的部分划分为"空中"和"地面"两大类；另一种分类稍精细些，即把杂技总分为文活、滑稽戏、马戏和技艺四类，其中"文活"包括魔术与口技，而技艺则由形体、耍弄、高空、力技四部分组成，车技、跳板、浪桥、蹦床等外来影响的技艺还不在这其中。即便这样，杂技艺术的形态类分仍令我们感到粗疏。

在本人看来，思考杂技艺术的形态类分，应先专注于除魔术、滑稽戏和马戏之外的主体部分。这一部分若与前三者同列并以中国古籍中出现的词语命名，可称之为并列于幻戏（魔术）、优戏（滑稽戏）、马戏三者的"把戏"。对"把戏"的进一步类分，将接触到杂技艺术形态类分的实质，其着眼点首先是掌控道具的人体能力，其次是人体能力的道具掌控。为此，笔者以为在"把戏"之下可分为以下五类。

第一类平衡类。平衡类中可进一步分出直立平衡和倒立平衡，前者如"走钢丝"而后者如"椅子顶"。直立平衡又可细分为定位平衡和运动平衡，二者分别如"晃板"和"踩球"等。

第二类柔韧类。这类"把戏"的着眼点在于人体（主要是腰部、腿部）柔韧度的开发。在某种意义上说，人体的平衡能力和柔韧能力是完成许多杂技节目的基础，但也不排斥以其为内核自成节目。自古而有的"缩骨术"及"折腰术"便是这类节目的基本技能。

第三类腾翻类。腾翻类有自力腾翻和借力腾翻之分，"自力"主要靠虎跳、蹑子、小翻等催发，而"借力"主要有软杠、跳板、蹦床等。杂技的腾翻与戏曲、体操的腾翻要求有较大差异：戏曲腾翻讲究"表情性"，而体操腾翻讲究"体态美"，杂技腾翻首要的要求是"准确性"——准确地"钻圈"、准确地"落座"及准确地"过人"等。

第四类攀援类。这类"把戏"大多与高空有关，爬竿、荡绳、秋千、

绸吊均属此类。

第五类操持类。"操持"正是"把戏"之本义。其类别较多，类分也较为复杂。对操持类做进一步划分，则基本的视角是人体部位的视角，可分为手技、蹬技、顶技等，掷丸、蹬伞、顶缸是其各自的代表性节目。此外，还可以是人体技能的视角，这一视角首先着眼于表演者是负重操持还是灵巧操持，比如"扛中幡"和"抖空竹"；后者又可细分为掌中操持和出手操持，比如"水流星"和"飞刀"等。

需要特别说明的是，正如杂多性是杂技艺术构成的基本特征一样，复合性也是每个杂技节目构成的基本特征。但无论一个杂技节目涉及几个类别的人体技能，它总是以某个类别的技能为主导，这个主导技能是我们确定某个节目类别属性的基础；同时，节目的复合性程度越高，在某种意义上也意味着节目的技能性难度越大。

四、杂技艺术的"舞蹈"美化

所谓"杂技艺术的'舞蹈'美化"，即通过舞蹈设计来强化杂技审美，依其切入的层面大约可分为五个方面。

第一，对杂技艺术的人体动态的呈现进行造型修饰。杂技艺术的人体动态，如前所述，是完成一定人体技能的附随物，其本身未必符合人体动态造型的"美的法则"，当然更非对应一定情感状态的"格式塔"。因此，杂技要由"技"入"艺"，首先必须对这种人体动态进行符合"美的法则"的造型修饰。考虑到不同人体技能的实现会导致不同人体动态的出现，我们提出两类人体动态造型的"美的法则"，即"黄金分割"的比例关系和"阴阳和合"的顾盼关系。前者更符合西方人体造型美的法则，后者则顺应东方人体造型美的法则。

第二，对杂技艺术的人体动态，要考虑其连续呈现的"变化规律"，这就需要对杂技艺术的人体动态呈现进行"主题变奏"。这里的"主题"，是指实现一定人体技能导致的一定人体动态的"动力定型"；而"变奏"，则是使人体动态"动力定型"的展开符合"变化规律"。人体动态"主题变奏"的"变化规律"，其基本理念是"保留一部分，变化一部分"。但变化哪一部分又保留哪一部分，变化的部分多还是保留的多，则是"变的规律"中的"变数"。一般来说，扩张的变化往往"变下身、留上身"，

而内敛的变化往往"变上身、留下身";又则,变化的部分多意味着"突变",而保留的部分多意味着"渐变"。需要指出的是,在人体动态"主题变奏"的艺术呈现中,"重复"呈现与"对比"呈现是最基本的方式。正是"重复",才使"主题"成为"主题";而正是"对比",才使"变奏"充满着艺术的"意味"。

第三,与人体动态"主题变奏"相关联的,还有动态人体的空间位移(舞径)和空间分布(舞群)。对舞径与舞群的设计是对人体动态"主题变奏"的深化与拓展。舞径与舞群的关系既是线与形的关系,又是虚与实的关系;既是流态与稳态的关系,又是调度与构图的关系。在种种关系中,舞径与舞群都力求于"和",而此间"和的关系"主要体现为在舞台中轴线两边实现"等重平衡"。所谓"等重平衡",主要是区别于"对称平衡"的(尽管"对称"也能实现"等重")。"等重平衡"是将作用于视觉、平衡觉的各种舞台表现要素进行"非对称"的搭配与调节,其前提是了解这些"要素"的轻、重效应。在本人看来,舞台表现要素的"轻重",有绝对与相对之分。绝对的"轻重",体现为人多重于人少,地面重于空中,前区重于后区,远离中轴线重于靠近中轴线;相对的"轻重",体现为面向重于背向,动态重于静态,下场门重于上场门(因为人的阅读习惯导致视觉以"右移"为终结),甚至光亮重于光暗……

第四,"舞群"不仅仅是动态人体的空间分布,更是动态人体呈现于舞台的独立视觉单位。因此,处理好舞群与舞群之间的关系,是强化杂技审美更深一层次上的舞蹈设计。舞群与舞群之间的关系,我们称之为"舞蹈织体",它类似音乐中用来处理"声部与声部之间的关系"的"织体"概念。舞蹈织体,亦可分为"单舞群织体"和"多舞群织体"两类:在"单舞群织体"中,我们主要强调"齐一关系",强调舞群的整合与单纯;而"多舞群织体"又可分为主调舞群织体和复调舞群织体两类。主调舞群织体主要体现为"主副关系",这又通常体现为"独领"与"群随"的"一多关系"。作为主调舞群织体的基本形态,"一"与"多"的关系往往呈现为"旋律性舞动"和"节奏性舞动"的关系。在舞蹈织体中,复调舞群织体是最富于变化也最富于表现力的样式。在各织体基本的"平行关系"中,可以是你腾我跃的共鸣关系,可以是此起彼伏的消长关系,也可以是相互追随的模进关系,还可以是互相抗争的矛盾关系……从"造型修饰"到"织体结构",舞蹈设计对于杂技审美的强化基本上还是

"技术性"的。

　　尽管"织体化"的舞蹈设计已经使杂技艺术的舞台呈现颇具"艺术性"了，但我们还可以向更深层次迈进，也就是我们接着要提及的第五个方面，"意象化"与"情节化"的舞蹈设计。"意象化"也好，"情节化"也罢，是使杂技摆脱单纯演"技"而"由技入艺""以技通道"的重要路径。早在我国汉代的百戏中，就有"冲狭燕濯"的意象化设计和"乌获扛鼎"的情节化设计。尽管从古之百戏至今之杂技，其节目的命名都直呼其"技"，如古之跳丸、耍坛、旋盘、寻橦和今之顶缸、蹬伞、晃圈、空竹、爬竿等，但尽可能赋予其一定的意象和情节，已成为杂技节目设计中一个较为普遍的追求。在许多情况下，导演甚至将许多不同的杂技技术综合、交织运用，使之成为"主题杂技诗剧"或"杂技情节演剧"——前者如首批成为"国家舞台艺术十大精品"之一的《依依山水情》，后者如韩国创演而风靡世界的《乱打》。还有，广州军区政治部战士杂技团杂技剧《天鹅湖》和广州市杂技艺术剧院《化·蝶》的创演，都体现出舞蹈设计在强化杂技审美中更为重要的作用。

汉画乐舞百戏中的杂技寻踪*

刘　建[1]　曹海滨[2]

（1. 北京舞蹈学院教授　2. 江苏师范大学音乐学院副教授）

[摘　要] 和汉王朝"大一统"的国家政治、经济、文化形态一样，汉代乐舞百戏是两汉"大一统"艺术形态的标志之一，其"大一统"性的画面在山东沂南北寨等汉墓出土的汉画中可见一斑。相较于"汉代乐舞百戏"，"汉画乐舞百戏"的涵盖范围较小，其视觉直观，有独特的艺术形态架构，能分能合，独树一帜。这些汉画中，我们可以清楚地发现杂技的踪迹。本文将通过三条路径寻找这些踪迹：隐匿于汉画乐舞百戏中的杂技、杂技的表演主体及凭借、杂技的表演内容与技术。

一、隐匿于汉画乐舞百戏中的杂技

"乐舞百戏"是一个合成词。这里的"乐舞"是一个大类，包括音乐与舞蹈。其中音乐之"乐"的涵盖范围是大于现代音乐学的，包括八音之器的器乐（金、石、土、革、丝、竹、匏、木）、"丝不如肉"的声乐，还关联着汉赋、文人诗、乐府诗的音韵、格律与文字，许多时候还包括与之相伴的舞蹈行为，乐、歌、诗、舞互相为伴。

"乐舞"之"舞"的涵盖范围也大于从西洋借鉴过来的"纯舞"，既包括手舞足蹈的纯舞，也包括乐舞一体的乐器道具舞、非乐器道具舞，以及卡冈所说的包括杂技在内的广义舞蹈，如南阳市文物考古研究所藏"平索戏车·车马过桥·荡舟·狩猎·舞剑格斗图"（见图1）。

"百戏"又是一个大类。"百"者，杂也，包括杂技，如跳丸弄剑；还包括戏剧，如《鱼龙曼衍》《东海黄公》等。杂技又包括人体杂技、幻术、驯兽和滑稽表演，与现代广义杂技的概念相当。人体杂技又包括纯粹

* 本文原载于《粤海风》2023 年第 6 期，文中图片均为作者自摄。

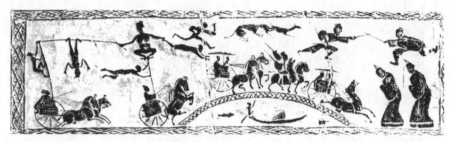

图1　南阳市文物考古研究所藏"平索戏车·车马过桥·
荡舟·狩猎·舞剑格斗图"

的超极限的人体技艺表演（如软功、倒置、软翻等）和应对身外物体的
超极限人体技艺表演（如寻橦的爬竿、扛鼎的举重、冲狭的钻火圈、陵
高履索的绳上动作、跳丸弄剑的轮番抛掷、戏车高橦的车上爬竿走索、燕
濯的翻着跟斗越过水面等）。河南南阳出土的"女子长袖马上建鼓舞图"
即是其中代表性的一例，是马术和建鼓的合一（见图2）。幻术包括吞刀、
吐火。驯兽包括驯鸟和驯兽。滑稽表演首先体现在表演者俳优的身体形象
上——大腹便便，挺胸撅臀，动作滑稽，与四肢灵活形成反差；其次表演
者还要具备播鼗、弹罐、跳丸、弄剑等技艺。这些表演常与乐舞同场，表
演者甚至单独挑起舞蹈表演的大梁，如山东济宁出土的"俳优四人盘鼓
舞图"（见图3）。

图2　河南南阳出土"女子长袖马上建鼓舞图"

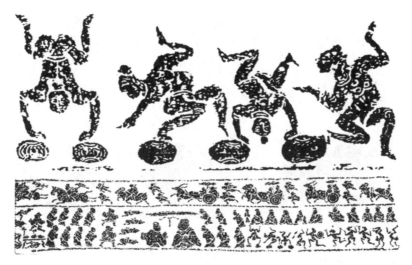

图3 济宁喻屯镇城南张出土"俳优四人盘鼓舞图"（东汉晚期画像石局部）

"戏"是一种有时间长度和情节结构的身体叙事。如《汉书·西域传赞》中的"曼衍鱼龙"。颜师古注："曼衍者，即张衡《西京赋》所云'巨兽百寻，是为曼衍'者也。鱼龙者，为舍利之兽，先戏于庭极，毕，乃入殿前激水，化成比目鱼，跳跃漱水，作雾障日，毕，化成黄龙八丈，出水敖戏于庭，炫耀日光。"① 戏是舞伎假形舞或舞假形的表演，如沂南汉墓出土的乐舞百戏图中的假形舞（见图4）。又如《东海黄公》中的东海人黄公年少时擅长兴云吐雾等法术，能制伏蛇虎，后因年老法术失灵，反被虎所害。与现代戏剧概念不同，汉代乐舞百戏的"戏"并无激烈的冲突、复杂的戏剧结构，更多的是一种"戏剧性"，往往带有戏谑，像角抵戏（见图5）、动物戏、俳优戏等。

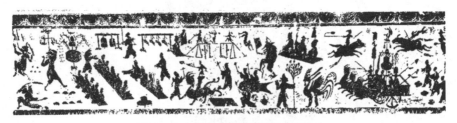

图4 山东沂南北寨汉墓乐舞百戏图

① （梁）萧统编，（唐）李善注：《文选》，上海古籍出版社1986年版，第47页。

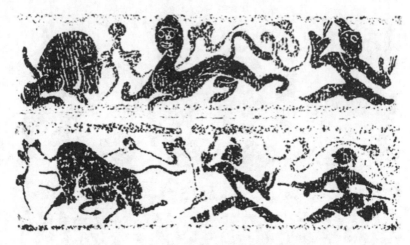

图5　南阳汉画馆藏"斗兽·角抵图"

　　由此，我们也看到了乐舞百戏混融的"合"：角抵和武舞难分彼此；动物会以活道具的形式与人共舞；俳优更是无处不在——打建鼓、弄丸剑、击鼓说唱（见图6）；播鼗、弹罐与长袖盘鼓伎戏谑，一旁常有叠案倒掷伎助势……而在所有这些场景中，多有乐人用乐器伴奏，时而还有歌者伴唱；至于唱词，又与汉乐府诗相关。面对这一经典的"测不准原理"中的艺术现象，我们尝试着用今天艺术门类学的眼光对其加以划分，并以其中同时具备艺术性、技术性、动作性和综合性的汉画舞蹈为坐标，进行范畴的界定。它们包括"谁来跳"的舞蹈者主体范畴、"凭什么跳"的舞蹈物理构形的客观范畴、"跳什么"的舞蹈内容表演范畴和"如何跳"的舞蹈动作技术范畴。

图6　四川新都博物馆藏东汉"俳优俑"之击鼓说唱俑

二、杂技的表演主体及凭借

（一）表演主体

"谁来跳"的舞蹈者主体范畴是艺术舞蹈首先要确认的要素，包括舞者自然的身体、规训的身体和表达的身体。[①] 从自然的身体角度讲，作为具身性、物质性的表演者，汉画舞蹈的舞者包括汉人和胡人（北狄、东夷、西戎、南蛮均在其中），他们构成了舞伎和俳优两类。前者有男有女，主要出现在乐舞场；后者以男性为主，主要出现在百戏场；但更常出现的情况是二者同场表演，身体互动，以各自规训的身体相互对话。像男女双人盘鼓舞，汉地舞伎是"披挂出场"，胡人俳优则"赤膊上阵"（见图7）。从规训的身体角度讲，不同民族、不同文化有不同的规矩，在训练状态时，这些规矩会限定表演者的动作，使之在具身性中逐渐地动力定型。例如男子四人建鼓舞中，汉地舞伎训练的是乐舞一体，且鼓且舞；胡人舞伎训练的是身体杂耍，单手倒立于鼓舞者肩上（见图8）。由此，表演的身体从"身体"和"运动"两个艺术舞蹈的关节出发，彰显出舞蹈与社会、文化、审美之间的深刻关系，开始了丰富多彩的"魂与身战"[②]，就像长巾盘鼓舞伎在盘鼓之上腾踏跳跃，如鸟飞翔。

图7　河南南阳崔庄出土乐舞百戏图像之"俳优弹罐瓽鼓舞图"

① 参见张素琴、刘建《舞蹈身体语言学》，首都师范大学出版社2020年版，第3-7页。
② ［古希腊］亚里士多德：《灵魂论及其他》，吴寿彭译，商务印书馆1999年版，第3页。

图8 山东枣庄小山汉墓出土"胡汉建鼓舞·长袖舞图"

归于"乐舞"的舞者如人在汉韵楚风中。汉韵在周朝"制礼作乐"时即以形成，讲究中正方圆，这一传统被汉代所保持。楚风则讲究倾斜流动，类似"体轻与尘相乱"和"若羽毛之风"的舞姿在汉画中比比皆是。

归于"百戏"的舞者比较复杂，有杂技艺人，有俳优，也有舞伎。他们的舞蹈突破了律动性和风格性的身体言说，往往以"我能你不能"的超极限的身体炫技为终极目标。杂技艺人当是百戏主力，如高絙、吞刀、履火、寻橦等表演，多由杂技艺人所为，有相对独立的技术系统。这种超身体极限技术不允许其"戏"过长，而且在"戏"和"技"之间，"技"一定是第一位的，否则便失去其独立存在价值。像河南南阳出土的"冲狭长袖舞图"（见图9），首先就是要冲过火圈，身体无碍，不太讲究"汉韵楚风"。

图9 河南南阳出土之东汉"冲狭长袖舞图"

"百戏"中另一群舞者的主体是俳优。他们可以耍杂技，可以跳舞，可以演滑稽戏，可以说唱，属于全能型舞者。俳优有胡人有汉人，有胖有瘦，以壮硕胖大者为主。他们手脚灵活，多为男性，除有跳丸、弄剑、播鼗、颠罐等技艺外，还会在建鼓舞、盘鼓舞中炫技，并且喜欢与女性盘鼓舞伎表演盘鼓双人舞，这成为汉画舞蹈的一种身体叙事模式。与壮硕胖大者形成反差，俳优也有清瘦灵动者，甚至达到瘦骨嶙峋的程度。此时，舞者滑稽的风格就转变成另一种身体叙事与审美。

百戏中的舞伎与乐舞中的舞伎常出自一套训练系统，但其还需要掌握特殊的杂技技术，如高絙技术（见图10）。

图10 山东邹城出土之"高絙长袖舞图"

（二）表演凭借

"凭什么跳"是表演主体凭借服饰、道具、乐队等展示自己的物理构形客体范畴。比如"高絙长袖舞"中的长袖舞与高絙；又如"车骑建鼓舞"中的建鼓与马车车厢，这在山东长清孝堂山石祠中有清晰的刻画；再如组合性道具舞中"超长袖盘鼓舞"的长袖、盘鼓以及乐队。

山东安丘市王封村出土有"车马出行·拜谒·乐舞百戏图"，全图由界栏分出上、中、下三层（见图11a）：上层为车马出行，导骑、轺车、吹管执缨步卒、从骑、骈车、辎车，鱼贯西行向昆仑。中层为拜谒，男、

女主人分别端坐榻上，屏风环绕，男主人屏风上刻画兰锜，女主人榻上立小儿，边有侍者；左边扶桑树下为拥彗者，三人执笏跪拜，是儒家之"君君臣臣"；右边有题刻一行"此上人马皆食于天仓"，点明儒道共执的"天人合一"理念。下层便是乐舞百戏了，环舞蹈场周围，有乐伎抚琴、击鼓、吹竽，同时为盘鼓舞伎和跳丸俳优伴奏。图中占有最大空间表演的是超长袖盘鼓舞：舞者戴冠、着交领垂胡袖长裙舞服、束腰、着裤。按人之比例，两只套袖长约6米，织以菱形花纹，质地厚重，上下蛇形飘飞。与之配合的，还有脚下的跨步足尖点鼓。此超长袖盘鼓舞伎身前是一跳丸俳优，和着伴奏将四丸高抛，且右膝上、右脚背上、左脚跟上还各有一丸，与盘鼓舞伎比拼技艺，令男、女主人和两边坐之观者瞠目结舌、目不转睛。

在这里，俳优表演凭借的媒介是七丸，四抛三落；舞伎表演的凭借除超长袖和盘鼓外，还需要特制的舞鞋以且鼓且舞地炫技。关于盘鼓舞的舞鞋，张衡在《七槃舞赋》中写道"历七盘而屣（踪）蹑，含清哇而吟咏"，"屣"是一种舞鞋。《西京赋》中也写道"振朱履于盘樽"，"履"也是一种舞鞋。《周礼·鞮氏》的注中还提道："鞮鞻，四夷舞者所扉也。"郑玄注："今时倡踏鼓，沓行者自有扉。"汉代许慎《说文解字》云："扉，履也。"可见"履"与"扉"同义，同样用以踏鼓。另外，《汉书·地理志（下）》注释中解释"屣为小履之无跟者也"[1]。直观图11b，盘鼓舞的"屣"和"履"应该分别为鞋尖置硬物、足底置硬物和"屐"构成的舞鞋：其一主要用于足尖点鼓（见图11b），其二主要用于足底踏鼓，其三是利用木屐拖打鼓，三者均需技术把控。

（a）拜谒乐舞百戏图 　　　　　（b）超长袖盘鼓舞图

图11　山东安丘出土之"拜谒·乐舞百戏图"及"超长袖盘鼓舞图"（局部）

[1] 孙颖主编：《中国汉代舞蹈概论》，中国文联出版社2010年版，第171页。

正是因为这些图中展现了舞者的高超技艺，一些杂技和舞蹈研究者认为汉画盘鼓舞起源于杂技："盘鼓之技起初也只是杂技，四川彭县画像砖上的盘鼓技，是夹在另外两种杂技节目——累案拿顶和跳丸中间一起演出的，没有乐队和伴舞，大约以腾跳纵蹿为主，并不起舞，还不能算作盘鼓舞。后来舞的成分越来越多，便不再是纯粹的杂技。河南荥阳王村出土彩绘陶楼中的'盘鼓舞'展现了其产生于杂技而向成熟阶段过渡的表演形态。主舞为女性，无丝竹乐队，有二人跪于主舞两旁举桴击鼓，他们兼有后来盘鼓舞之乐队与伴舞的双重作用。另有伴舞一人，赤裸着肥胖的上身，跟在主舞之后，做类似马戏小丑的滑稽动作。陕西碑林博物馆石刻室陈列的'盘鼓舞'画像石的图案也是没有乐队，地上排列七盘三鼓，主舞的两足立在两面鼓上、摆动两臂、飞起长袖，伴舞也是赤膊上阵。当盘鼓舞发展到两人伴舞，伴舞者穿细腰、长袖的衣裙，不再是丑角，而且乐队发展到六七人时，便是成熟的盘鼓舞了。"① 此间，有无乐队伴奏成为划分盘鼓舞是舞蹈还是杂技的一道分界线。

表演者凭借的道具是否为其相应的技术所承担，向表演主体的具身性靠拢，是舞蹈与杂技的本质区别。图11长袖盘鼓舞中的长袖和盘鼓均为舞蹈技术控制范围内，加之有乐队伴奏，因此可以称为"长袖交横""浮腾累跪"的舞蹈。这一情况包括"车骑建鼓舞"等。反之，当表演主体所凭借的道具超出舞蹈技术的把控，其表演就要划分为杂技了，如同是着长袖衣的"冲狭长袖舞"（见图9）、"高絙长袖舞"（见图10）等。当然，杂技与舞蹈的最终划分还要结合"跳什么"（内容）与"如何跳"（技术）来看。

三、杂技的表演内容与技术

（一）表演内容

"跳什么"涉及表演的内容范畴。人类早期就产生了以人体动作为基础的表演，通过有效控制人体进行艺术活动，使身体（body）成为高度精神化了的载体。按照身体哲学本体论，基于身体的活动可以通向哲学认

① 费秉勋：《中国舞蹈奇观》，华岳文艺出版社 1988 年版，第 113 页。

知，因此没有理由忽视身体在本体论中表演的重要角色。① 在此意义上，也没有必要认定高超技术的长袖盘鼓舞起源于杂技——因为杂技的产生是基于身体认知的功能性需要，如盘鼓舞之步罡踏斗的星象学功能。

盘鼓舞是汉画乐舞百戏的代表性表演，是精神化的技术表达（见图12）。如傅毅的《舞赋》所云："姿绝伦之妙态，怀悫素之洁清。修仪操以显志兮，独驰思乎杳冥。在山峨峨，在水汤汤，与志迁化，容不虚生。明诗表指，喟息激昂。气若浮云，志若秋霜。"② 从物理构形上看，属于杂技的高絙、寻幢等大型道具和吞刀、履火等危险性道具都各自有神话原型意义，归属舞蹈"盘鼓舞"的盘鼓也并非仅用于杂耍。在徐州韩兰成私人汉画像石收藏馆中，藏有一幅东汉乐舞百戏图（见图13）。俳优和杂技艺人均在其中，还有男女舞伎：全图的左边是一抚琴乐伎，面向舞伎；其右上方为一酒壶，旁边是叠案倒置杂技艺人；倒置伎戴尖帽，着紧身衣和长裤，高鼻深眼，似为胡女，倒置的双腿西向；倒置伎右下方为一长袖套袖舞伎，外袖短而内袖长，她头梳双髻，高束腰，曳地长裙，一垂袖向下，一绕袖向右，拧身西向而舞，与倒置伎身体投射方向相同，或者说倒置伎为其造势；她的右边是长袖套袖男舞伎，戴冠，交领舞服，坐舞双撩袖向外，面向跳丸俳优；俳优束发，长裤，身体轻灵，仰首挺胸撅臀，跳步将五丸抛于空中，带来愉悦的气氛；图的最右边是一只凤鸟，栖枝拧首，整个画面隐喻祥瑞；全图的上方是三位倾身观看者，他们全神贯注，不排除是在接受美学中"通向哲学知识"。

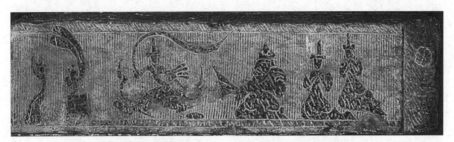

图12　河南南阳出土之"长巾盘鼓舞·傩舞图"

① ［美］舒斯特曼：《实用主义美学》，彭锋译，商务印书馆2002年版，第354－359页。
② （梁）萧统编，（唐）李善注：《文选》，上海古籍出版社1986年版，第799页。

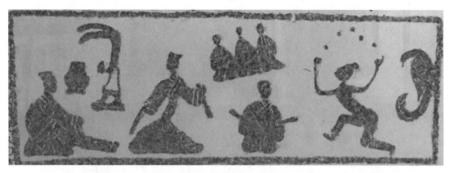

图 13　徐州韩兰成私人汉画像石收藏馆馆藏"东汉乐舞百戏图"

（二）表演技术

"如何跳"的表演技术范畴是本文最后要反复论证的。汉代辞赋对盘鼓舞的高难技巧有多次描写：傅毅的《舞赋》写其"浮腾累跪，跗蹋摩跌"；卞兰《许昌宫赋》称之"却蹈"……所谓"浮腾累跪，跗蹋摩跌"，是指表演者腾跳于空中，两脚落地时多次跪地，一腿前弓，一腿向后跪曲，上身下后腰，与脚踵相摩，长袖于空中飘舞翻飞。所谓"却蹈"，是指表演者利用动作感觉和眼的余光后退蹈鼓，准确无误地后踏于鼓面，这种表演的难度极大。类似的盘鼓舞技在汉画舞蹈中还有许多，从鼓下的"盘者，旋也"到鼓上的跨步、踏鼓飞跃、足尖点鼓，且有长袖（长巾）当空舞（见图 11）。

在图 11 和图 14 中，与长袖舞伎呼应的还有俳优表演的跳丸，前后左右做滑稽的炫技，手足并用，与"提若雷霆，闪若电灭"[①] 的长袖舞伎对阵，其表演技艺属于现代杂技"四分法"分类中"滑稽"之"武滑稽"。"杂技滑稽带有鲜明的性格特征是由滑稽的本质属性决定的。杂技滑稽本质上是性格戏剧化表演的类型之一，是一种滑稽、谈谐、幽默的人生观的人格化展现。杂技滑稽又是杂技艺术中最具情感色彩的一种形式，它是技巧加情感、加人物性格以至加情节的具体样式。"这些丑角的滑稽演员可分为以表演为主的"文滑稽"和以技巧为主的"武滑稽"，还以在整场演

① （东汉）张衡著：《舞赋》，选自（清）严可均辑、许振生审订《全后汉书》卷五十三，商务印书馆 1999 年版，第 551 页。

出中的形式作用不同分为"正场滑稽""串场滑稽""帮场滑稽"。

正场滑稽是由滑稽演员构成的独立节目，像山东嘉祥武氏祠和宋山石祠出土的"俳优抢鼓三人舞图"（见图14），是全身与披挂的炫技；又像山东济宁出土的"俳优四人盘鼓舞图"（见图3）：五鼓四人，你抢我争，赤膊俳优倒立腾踏于鼓上，流动循环，类似"抢椅子"。串场滑稽是大节目之间的串场小表演，像汉画乐舞百戏中的"俳优鼓上独舞"（见图15）：宏大乐队在场，一俳优戴尖帽，倒立与盘鼓上，头顶一蹴鞠，算是给听觉中的音乐做视觉炫技的串场。帮场滑稽就是帮衬主角进行节目表演，像河南新野后岗出土的于汉画乐舞百戏图中已成定式的女子长袖（或长巾）盘鼓舞伎与俳优的滑稽互动表演："文滑稽"俳优半跪成"矮桩"而舞，为"高桩"长巾盘鼓舞伎帮场。

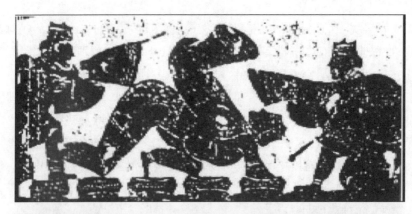

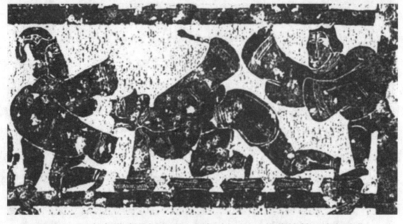

图14　山东嘉祥武氏祠和宋山石祠出土之"俳优抢鼓三人舞图"

图 15　山东临沂吴白庄汉墓出土之"车马出行·乐舞百戏图"

与俳优比肩，汉画乐舞百戏图中还有女性杂技艺人，技艺了得，像常见的倒置伎。在内蒙古和林格尔壁画的乐舞百戏图中，倒置伎与跳丸俳优同场表演，以叠案倒置比拼技艺。"叠案"又称"安息五案"，即在五层桌案上进行倒置表演。安息为波斯帝国，在丝绸之路形成以后，安息的许多杂技艺人也和俳优一并涌入中原，以卖艺为生。至于倒置技艺，未必全是从安息而来，因为中原早已有包括叠案舞蹈在内的叠案倒置，甚至有在叠案上旋转而舞的技艺。所以这种现象应该是人体杂技与舞蹈身体技艺的"英雄所见略同"。进一步讲，和俳优一样，身怀绝技的杂技艺人不仅现身于百戏杂技中，而且也会和乐舞同框。在南阳汉画舞蹈的表演模式中，如果说俳优与盘鼓舞伎的同场表演形成了双人舞表演模式；那么再加入倒置伎之后，就形成了三人舞的表演模式——倒置伎的表演至少可以成为盘鼓舞伎步罡踏斗"交响编舞"的凌空背景，而且有乐队为之伴奏（见图8），以喜剧性的表演获得"文武之道"的独立存在价值。

因此，"百戏"中的人体杂技名正言顺地进入了"乐舞"。进入了汉画舞蹈"跳什么"和"如何跳"的一体性范畴，是所谓"合久必分，分久必合"。

结　　语

汉代杂技寄居在乐舞百戏中。这在直观汉画的视觉中清晰可见。杂技为乐舞提供了充满活力和令人头晕目眩的技艺，而乐舞百戏则为杂技提供了身体技艺的语境和言说。这种技术与艺术、"形"与"义"的双向互补在四川雅安出土的"乐舞百戏图"中互为说明："富言有裕（鱼）"的广袖舞与杂技表演融为一体。这是当代中国的以身体为媒介的艺术所特别需要继承和发展的。

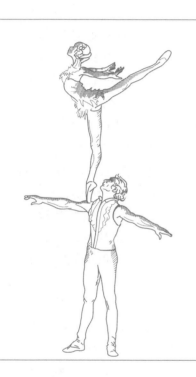

专题二

杂技教育与产业

杂技艺术及其人才教育和培养

黄昌勇

（上海戏剧学院党委副书记、院长）

杂技在中国已经有三千多年的辉煌历史，蕴藏着丰富的文化和内涵，是我们国家重要的非物质文化遗产和文化传统艺术。杂技在民国时期有一个衰落的阶段，中华人民共和国成立后，杂技教育和杂技院团是在国家领导人亲自关心下建立起来的。杂技作为一个重要的表演艺术门类，需要好好地去保护、发扬、传播，也就是说不仅要继承，还要有创新性发展。

从杂技的起源看，杂技和传统的戏曲、舞蹈本有着天然的关联，后来慢慢分流而成。事物常经历着螺旋发展的过程，杂技发展到现代，又开始回归了，而且和一些相邻的艺术门类逐渐开始交叉融合。

杂技节目的特点与其发展传统有密切关系。杂技一开始并非剧场艺术，而是在一些临时的空间如街头进行表演，这就要求杂技节目不能太长，只能是短小精悍的、能够吸引人的节目。这些小节目的独立性非常强，有的已有自主完整的体系，这就接近于杂技表演艺术的形态了。

杂技剧目可以分为两种形态：一种是由一系列的小节目组合而成、有一定长度的完整演出，如杂技晚会或太阳马戏团的杂技秀；另一种是杂技发展到高级形态，形成比较规范的剧场艺术，即所谓的"杂技剧"。

杂技剧的创作，中国走在世界前列，对世界杂技艺术做出了重大贡献。据称，最早的杂技剧是广州军区政治部战士杂技团的《天鹅湖》。新时代，杂技剧迎来了大发展、大繁荣。

当今，我国各个杂技团体经常在国际杂技表演中获奖，反映了中国杂技水平已位居世界前列。不仅如此，我国的杂技人才还常常向国外输送。

本人认为，应把目前演艺市场存在的杂技短节目、综艺晚会中的杂技秀、杂技剧看作杂技的三个阶段。这三个阶段并非简单的递进，而是既有区别又有联系。它们有不同的特点：杂技短节目更多的是强调技术，表现杂技的本质特征或本体性，即高难度的动作。此时，把技巧是否高难作为

衡量杂技的重要指标。综艺晚会的杂技秀强调了各个小节目的连贯性或者内在的联系性，也注意到舞台的综合性和演员的表演性。杂技剧则是技术和艺术的高度融合，追求形式和内容的高度统一。看杂技短节目和综艺晚会的杂技秀时，观众更多的是带着一种消费心理或消遣娱乐的心理；而观看杂技剧时，观众更多的是寻求审美心理的满足或者是价值观系统地获得。

关于杂技人才培养体系的建构。2014 年 10 月 15 日，习近平总书记在文艺工作座谈会上指出："中华优秀传统文化是中华民族的精神命脉，是涵养社会主义核心价值观的重要源泉，也是我们在世界文化激荡中站稳脚跟的坚实根基。"[1] 2021 年 3 月在福建省考察时，习近平总书记指出："推动中华优秀传统文化创造性转化、创新性发展，以时代精神激活中华优秀传统文化的生命力。"[2] 党的十八大以来，我国对中华传统文化的重视达到了新的高度，这对文化艺术界、教育界产生了重大影响。2023 年 2月 21 日教育部等五部门印发了《普通高等教育学科设置调整优化改革方案》，提出："要打破常规、服务国家重大战略需求，聚焦世界科学前沿、关键技术领域、传承弘扬中华优秀文化的学科，以及服务治国理政新领域新方向，打造中国特色世界影响标杆的学科。""要打破学科专业的壁垒，深化学科交叉融合，创新学科组织模式，改革人才培养模式，培育优秀青年人才团队，深化国际交流合作，完善多渠道资源筹集机制，建设科教、产教融合创新的平台等。"[3]

我国杂技教育仍是以中等职业教育为主，已经有不少有识之士提出高等职业教育要关注杂技专业的建设。从教育的发展历史看，杂技教育与我国戏曲、舞蹈教育有很多类同之处。比如，上海 2000 年之前的戏曲表演教育主要是由上海市戏曲学校承担，舞蹈教育是由上海市舞蹈学校承担。

① 《习近平主持召开文艺工作座谈会》，见学习强国网页（https://www.xuexi.cn/b37044bd035a4351623939ae2ce6d205/e43e220633a65f9b6d8b53712cba9caa.html），刊载日期：2014年 10 月 15 日。

② 《习近平：在服务和融入新发展格局上展现更大作为 奋力谱写全面建设社会主义现代化国家福建篇章》，见学习强国网页（https://www.xuexi.cn/lgpage/detail/index.html? id = 12467693252159292491& item_ id = 12467693252159292491），刊载日期：2021 年 3 月 25 日。

③ 《教育部等五部门关于印发〈普通高等教育学科专业设置调整优化改革方案〉的通知》，见中华人民共和国中央人民政府网（https://www.gov.cn/zhengce/zhengceku/2023 – 04/04/content_5750018.htm? eqid = e1b3c1d50001f89d000000066458a078），刊载日期：2023 年 2 月 21 日。

这两所学校在 2002 年并入上海戏剧学院之后才开始创办本科，成立舞蹈学院和戏曲学院。相较而言，杂技目前仍局限于中等职业教育，在这方面的步伐小了一点。

我国杂技教育是以中等职业教育和院团、以团带班教育为主的格局，培养了大批优秀人才，也创作了大批优秀的剧目，但从杂技和杂技艺术未来发展的角度看，这种人才培育模式是远远不够的，特别是对高级人才、创新型人才的培养需要高等教育来承担其职责、发挥更大的作用。

全球范围内，普通高等院校设置杂技专业的并不多见，而我国没有一所普通高等院校开设杂技专业。为什么会出现这样的情况？一方面，是因为我们往往把杂技或杂技艺术简单地等同于技术训练的结果，忽视了它作为一门艺术尤其是舞台艺术的复杂性和艺术价值。另一方面，与杂技发展中以师父带徒弟的方式或者院团带班式的人才培育模式有很大关系。其实，这在舞蹈、戏曲和话剧界都是曾经有过的现象。话剧在我国主要是由中央戏剧学院和上海戏剧学院两所院校来承担高等教育人才的培养。话剧在西方有一个非常科学的严密的课程体系，但进入中国后，受到传统戏曲教育模式的影响，又变成了类似师父带徒弟的教育方式。师父带徒弟的人才培养模式存在两个非常大的弊端：一是师父常常没有认识到传授的是一门表演艺术；二是由于我国的高等教育体系主要受苏联的影响，往往在传承中华民族传统艺术文化方面有所欠缺。

新时代以来，我们开始重视中华传统艺术教育。参照西方高等教育的学科目录编排体系，普通高等院校 2011 版学科目录进行了重大调整，加强了中国传统艺术方面的教育，新版目录把音乐与舞蹈分开，保留戏剧影视学类，并新增了音乐剧曲艺专业。令人遗憾的是，杂技作为一门独立的表演艺术仍没有出现在这次调整后的目录中。如何能将杂技纳入高等艺术教育体系中来，这是我们要认真研究的问题。

随着经济全球化和社会现代化进程的不断加快，包括杂技在内的中国传统文化艺术的当代传承与可持续发展正面临着巨大的困难与挑战。2023 年的两会中有一个提案，提出成立杂技的专门研究机构，从学术研究上关注杂技。本人对此很赞成，同时还认为，如果普通高等教育体系中未纳入杂技学科和专业，是很难开展杂技方面学术研究的。普通高等教育体系除了设有专业以外，还有巨大的学科体系使各专业都有学科归属。必须将思考维度提升到国家普通高等教育体系中来，才能很好地解决这个问题。因

此，应尽快将杂技或者杂技艺术纳入高等职业教育体系和普通高等教育体系。

教育部颁布的最新本科专业目录中新增的曲艺、音乐剧专业中，音乐剧是欧美的舶来品，是西方高等教育专业之一。既然音乐剧可以做，那在艺术学科中增设杂技剧本科专业，是完全合理和可能的。如果在高等职业教育或者普通高等教育中做这样的创新，那么杂技人才培养、学术研究等一系列问题都会得到解决。

同时，杂技要深度地参与国家的文化建设。

一是健全新时代高等教育体系，为社会培养输送一批杂技专门人才。杂技专业人才类别是丰富多元的，包括舞台表演、设计、创作等系列。舞台艺术是综合性的，像上海戏剧学院不仅有舞蹈学院、戏曲学院，还有电影学院、新媒体研究等。现在的艺术走向综合，其人才培养需要更专业。

二是开拓跨文化交流的新路径。杂技在中华文化传播方面特别是文化"走出去"方面是走在其他艺术门类的前列的。在这方面，杂技具有并应充分发挥自己的天然优势——以肢体语言为表现，没有语言隔阂。杂技艺术将在世界与中国开辟一条"走出去"与"引进来"的文化交流走廊。

三是探索文旅融合的新思路，我们国家的文化旅游产业具有巨大的市场潜力，各地政府都在发展文旅产业，杂技也有很出色的表现，如河南濮阳、安徽吴桥产业园和上海《时空之旅》。但文旅融合需要高端的创意型人才，我们不能只满足于一些小节目的简单演出，一定得走向综合。吸引更多的年轻人进剧场消费、欣赏，这需要综合舞台艺术。现在，我们在演艺产业方面最缺的还是独创性，我们还停留在学习和模仿别人的阶段，甚至通过引进高水平的外国专家来做编导、来设计，总是依赖这几位专家，某种意义上就限制了我们自身的发展和自己的想象力，做出的作品就会缺乏独创性。

杂技剧在我们中国发展得这么好，对杂技、杂技艺术做出了创造性的贡献，但我们怎么把它做得更好，怎样让它"走出去"，怎样让更多的观众、更多的老百姓愿意看，这是需要一系列高水平、有创意的人才参与的系统性工程。

文化传承发展视域下的
杂技高等教育学科建设

任 娟

（中国杂技家协会理论研究处处长）

党的十八大以来，以习近平同志为核心的党中央高度重视文化建设、文艺工作和哲学社会科学工作，对艺术教育、美育等学科建设作出了一系列重要指示和重大决策部署。2023 年 6 月 2 日，习近平总书记在文化传承发展座谈会发表重要讲话提出："在新的起点上继续推动文化繁荣、建设文化强国、建设中华民族现代文明，是我们在新时代新的文化使命。"①传承好杂技文化血脉、书写好杂技教育新篇，成为新时代杂技人的文化使命和行动价值。

2023 年 9 月 13 日，由教育部发展规划司指导、中央戏剧学院主办的中华传统戏剧艺术传承发展暨学科建设研讨会在京召开。在教育部领导的亲切关怀下，笔者受邀在此次研讨会进行专题发言，并获悉筹备中的西安戏剧学院将设置曲木皮杂系，且在其附中开设杂技专业。这个消息令杂技界倍感振奋、深受鼓舞。当前，杂技界有这样的自信，文艺界有这样的共识，杂技在高等院校设立学科、开展学科教育的条件已经具备、时机已经成熟。

就重要性而言，杂技艺术植根于民间、源远流长，是中华文化的重要组成部分。杂技高等教育学科建设关乎珍视中华民族宝贵的文化基因，关乎传承和弘扬中华美学精神，关乎创建一条中国特色的艺术发展和艺术学学科建设道路。这也是对党中央提出的新要求、新任务的积极贯彻响应。

一方面，杂技学的纵向研究关乎源远流长的中华民族优秀传统文化的

① 《习近平：在文化传承发展座谈会上的讲话》，见学习强国网页（https：//www. xuexi. cn/lgpage/detail/index. html？id = 4553458340139183148&；item_ id = 4553458340139183148），刊载日期：2023 年 8 月 31 日。

继承与发展。2015 年，《中共中央关于加强和改进党的群团工作的意见》印发并明确提出，加强群团工作学科建设。2017 年，中共中央办公厅、国务院办公厅印发《关于实施中华优秀传统文化传承发展工程的意见》，再次强调加强中华优秀传统文化相关学科建设。

另一方面，杂技的横向研究关乎在全球化文化背景下及世界百年未有之大变局加速演进中寻找自身的责任与担当。杂技是最具有开放品格的艺术品种之一，在所有艺术门类中它离世界舞台的中心更近，深具国际影响力和话语权。在讲好中国故事、推动优秀中华文化更好走向世界、提升中华文明传播力和影响力的过程中，杂技具有独特魅力、发挥着不可替代的重要作用，其学术价值和文化影响力有待研究与科学认定。

就必要性而言，当下困扰中国杂技创新发展的诸多问题都源于杂技高等教育的缺失。因此，必须加快释放新时代杂技高等教育学科建设的质变效应。

第一，只有打破原有教育模式、打造一支综合素质高的杂技人才队伍，才能满足时代的需要。人才是第一资源。改革开放以来，中国杂技产业的发展势头强劲，它不仅在国内演出市场保持很高的占有率，还是早年为中国创汇最多的艺术门类。[①] 然而，它出现了人才缺口、比例失调的问题。一是现有人才在数量或质量上不能满足杂技行业当前的发展需要，即人才的量与质均供不应求；二是当前此类人才需求可能尚不明显，但从杂技产业趋势预测，具有潜在发展需求；三是与姊妹艺术或国外行业水平相比，此类人才尚存有显著的差距。目前，杂技行业急需的紧缺人才为杂技演员、杂技教师、杂技编导及新媒体运营人才。此外，道具研发、舞美设计、艺术管理、市场营销、研究传播等方面的杂技人才也存在着很大的缺口。尤其是在杂技情境化、剧目化的时代发展趋势下，杂技艺术对演员的"复合型"才能提出越来越高的要求，必须通过高等教育学科建设来加以解决。

第二，建构具有中国特色的杂技理论体系、话语体系、评价体系已水到渠成、势在必行。在中国当代重要的艺术分类思想和基本体系框架中，美学大家蔡仪先生提到了杂技。2011 年，中国艺术学学科主要开创者张

① 《杂技走出去，还能再回"高光时刻"吗?》，见光明网（https://m.gmw.cn/baijia/2020 - 01/22/1300892000.html），刊载日期：2020 年 1 月 22 日。

道一先生表示艺术学学科部署不完整。全国政协委员、中国艺术研究院曲艺研究所所长吴文科先生于2022年、2023年连续在提案中为建立杂技学和杂技研究机构发声。上海戏剧学院院长黄昌勇先生多次在公开场合倡议开展杂技高等教育学科建设。越来越多的来自高校、艺术研究院（所）的专家学者纷纷进入杂技理论领域，真正从文化自觉与文化自信、自强的高度，重新认识和摆正杂技学在艺术学中的独特地位，以及突出其难以被别的艺术形式取代的价值，从而认清杂技艺术在传承中华民族优秀文化和创新当代文化中的重要作用。这是艺术学学科建设的题中之义和时代担当。

就可行性而言，面对新时代广大杂技工作者的热切期盼，面对历史和现实郑重交付的一项重大而紧迫的时代课题，行业组织和艺术教育界自觉担负起探索杂技高等教育、推进杂技学科建设的使命和责任。

第一，作为行业建设中起主导作用的专业性人民团体，作为广大杂技人之家的中国杂技家协会，顺势而为、与时俱进、守正创新，开展了许多富有开创性、实效性的工作。一是于2005年与北京师范大学合作培养了一批杂技编导和杂技理论专科人才，为杂技理论建设积蓄了后备力量。二是携手李宁魔术艺术学院，与北京联合大学合作开设了成人高等教育表演专业（杂技魔术剧方向），面向在职演员及相关专业人员招生，致力于提高其艺术创作水平与表演专业能力。三是组织编写首批高等教育杂技本科系列教材，其中的《中国魔术教程·传统戏法》《中国滑稽教程》分别入选2022年、2023年中国文联文艺出版报刊精品工程项目。同时，《杂技概论》《中国杂技史》《杂技美学》等一大批优质的杂技专业书籍和影像资料正在陆续编写中。这批教材在中国杂技发展史上具有里程碑意义，填补了中国杂技艺术教育的空白。四是全国政协委员、中国杂技家协会分党组书记、驻会副主席唐延海于2023年向全国政协会议提交《关于在中国艺术研究院开设杂技研究所的建议》，并得到艺术研究界的广泛响应。五是积极发挥中国杂技家协会下属学术组织杂技教育委员会的职能，开展常设性、品牌化的多种形式的学术研讨活动，加强全国杂技教育院校的相互联系与沟通、业务指导，加强其与国内外有关研究机构或教育组织的交流与合作等。

第二，从目前杂技高等教育学科建设的背景和实践看，杂技专业的招生和就业前景十分光明。党的十八大以来，我国文化企业产值年均增速超

过 10%，远高于同期国内生产总值增速。中国杂技产业顺势而为、乘势而上，利用国际国内两个市场、两种资源，实现了多元化、集团化、资本化的升级重塑，在文旅融合、产教融合、产城融合以及演艺科技工程等领域涌现出众多典型案例。中国杂技家协会命名的 16 家中国杂技之乡、魔术之乡、马戏之乡等，均形成了规模可观的民间杂技产业集群。全国杂技院团、杂技文化产业园、杂技旅游度假区等也成长为我国重要的杂技产业骨干企业和代表性品牌。蓬勃发展的杂技产业拓宽了就业空间，充分地就业又激发了杂技产业活力。在这样的背景条件下，吴桥杂技艺术学校、濮阳杂技艺术学校等中等职业学校正在努力升格为大专职业学院。全国众多艺术职业学院开设杂技表演专业。2021 年，在李宁魔术艺术学院的争取下，"现代魔术设计与表演"进入教育部职业教育专业目录，北京、河北、河南、广东等地的艺术职业学院随即开设该专业。北京联合大学、星海音乐学院等普通高等学校有意向开设杂技类专业。

建立中国特色杂技学科，我们赶上了好时代！当然，杂技教育是一个庞杂的系统工程，我们的基础还较为薄弱，但我们坚持事不避难、义不逃责，把万事有解的思维贯穿于干事创业全过程。在全社会的广泛支持下，举全杂技界之力，一定能积小胜为大胜、积跬步而致千里，最终实现创建中国杂技学这一当代杂技人的光荣梦想，在新时代文化传承发展的生动实践中留下杂技艺术教育的鲜明印记。

当下杂技教育人才培养措施研究

李　艳[1]　唐云霞[2]　李金银[3]

（1.3. 广西艺术学校教师
2. 广西艺术学校公共文化教研室主任）

［摘　要］杂技专业在职业教育的逻辑里很独特。其培养的是兼具技术与艺术属性的人才，其教学过程既不像戏曲的口传身授，又不是文化教育的讲解示范，而是纯粹的动作训练。其实际教学内容是单一动作的重复练习，教师与学生之间的接触包括"扶托""把控""操持"，这一独特的教学方法又接近技工类职业教育。本文具体分析当下杂技教育方面人才培养的情况，论述新时代下杂技人才教育和培养的育才实质及观念问题，提出有效推进杂技高等教育的路径。

杂技学科建设开启于 20 世纪 70 年代，此后花费约十年逐步进入职业教育体系。在培育杂技人才过程中，杂技的行业特性使杂技专业具有艺术职业教育和技术工种教育的特点。

艺术职业教育和技术工种教育有着完全不同的概念逻辑——职业学校长期隶属于行业系统；技术工种教育属于产业系统，围绕工种和技术而形成。二者的共性在于对技术的认同。

杂技职业教育是在尊重艺术发展的自身规律的基础上，以中国杂技事业建设后继有人为目的开启的。弘扬中华技艺、传播中国精神是杂技进入中国职业教育体系的最根本任务。

一、杂技人才培养内涵及现状

（一）杂技关于"培养什么人"和"为谁培养人"的定位

中国杂技艺术能否走在中国先进文化发展的前列，推出符合新时代的精品力作，关键就是人才培养问题和教育理念问题，"培养什么人"和"为谁培养人"应该直接在现实工作与思想教育中得到有效落实。

杂技之"杂"源于其自身是多种技艺门类的融合，杂技之"技"指的是表演者以身体驾驭道具表现出不同于常人行为的动作呈现。杂技的特殊性在于技艺的辨识度很强——表演者通过对道具的掌握、掌控、把控呈现动作惊险、奇特、高难的一体性，具有内容与审美的多元性和包容性，也体现了杂技是中国民族思辨逻辑的一种互生有无的表演艺术。因此，中国杂技事业应培养具有中国智慧思想、敏捷体魄的人才，能够为人民大众提供喜闻乐见的、适宜于当下审美趣味与审美高度作品的人才，这也就分别回答了杂技"培养什么人""为谁培养人"的问题。

（二）杂技人才培养的成功案例——以广西艺术学校为例

杂技这门古老技艺的教育，具有"幼龄学习、少龄就业"的特点①，应对戏曲、舞蹈学科进行学习借鉴后再制定课程。学古典舞有"基功""毯子功""民族民间舞""剧目"等课程，学戏曲有"基功""身段""毯子功""唱腔""把子功"等课程，二者在对中职学生来说有"就业"与"考学"两个方向。戏曲专业教育为戏曲、舞蹈两个艺术门类提供了稳固的文化人才队伍、社会培训师资队伍。

20 世纪 80 年代杂技中职教育诞生，广西艺术学校应势而谋，通过完善课程设置，积极探索杂技人才培养的新措施。其中，"基功"课程包括把杆启蒙及腰、腿的训练，甚至包括五大舞种的训练；"跟斗"课程则可分为体育式杂技美学和戏曲式，分别由体育和戏曲的资深教师任课；"顶功"与"节目"课程则结合具体节目而训练。此外，最重要的是该专业

① 李艳：《浅析中国中等职业艺术教育中保留杂技教育的必要性》，载《杂技与魔术》2012 年第 1 期，第 54 页。

的文化类科目与九年义务教育同步，还包括"音乐"课程的视、唱、练、耳与识谱。

正是这样的课程设置，使该校当年的五年级学生代表国家夺得第一项职业教育国际金奖。该校取得这样的成绩有三大基石：学生进校须完成两年四个学期的基本功专门练习，舞蹈美学课程贯穿 6 年学制，文化课程达到充足上课率。这样的课程设置和应用模式为如今中国杂技界培养了大量的地方管理干部、优秀教师和艺术评论人才。

（三）杂技事业建设"怎样培养人"的拓展

习近平总书记说过："高度重视选贤任能，始终把选人用人作为关系党和人民事业的关键性、根本性问题来抓。"人才是指品德才能兼优者。人才有层次，大才大用、小才小用，这个也可以理解为"人人都可以成才"。[1]

杂技行业的发展现状是成熟杂技团体常年在国外演出，为维持团内演出力量，必须不断补充新人以实现演员的快速新老交替。杂技人才教育进行学科建制的根本动力是及时输送"新鲜血液"。

进入国家职业教育体系的杂技形成专业以来，教育的手段发生了改变。逐渐改变过往杂技的"技艺高超，思想贫困"状态。将该专业纳入国民教育序列，学科建设工作则应肩负起为国家发掘苗子、培育后备人才的重任，开启"树人"工程，落实艺术教育。

杂技中等职业教育，是我国杂技基础教育的主体。这一教育阶段须明确学生应掌握的基本知识和应具备的能力，注重专业课和文化课并举，强调"技艺与文化"并重，其他艺术辅助课程协调推进。它是基础性、探索性的教育阶段，应尊重专业艺术规律，推崇"经验式教学至上、实践式教学为先"[2] 的实践理念。

（四）当前杂技人才培养的突出矛盾和问题

杂技人才培养机制无法结合行业的发展，学以致用变成"学难以

[1] 木艺璇：《培养杂技人才 拓宽育才渠道》，见中国杂技家协会编《中国杂技金菊奖理论作品奖获奖论文集》，中国戏剧出版社 2015 年版，第 23 页。

[2] 齐志义：《杂技人才培养呼唤现代教育新理念》，载《杂技与魔术》2012 年第 1 期。

用"。一些杂技演员前期技艺启蒙于体操、技巧、艺术体操等行业，而从艺术职业教育的选苗规律看，这些生源已经得到了一定训练，其成长为优秀杂技演员的成才速度得到大幅提升。同时，国家对杂技的政策扶持力度的加强和杂技的高频率对外演出在一定程度上反映了杂技拥有广泛的受众和广阔的市场前景。

随着杂技的专业院团转企改制、人员分流，演员岗位人员的流动性增大，长期的杂技中职培养方向停留在单一的表演人员，没有进行师资课程、师范专业的摸索与实践，学生毕业后狭窄的就业面使该专业招生变得困难，规模也变小。同时，专业院团的市场化要求不断创排新作品，这又面临了杂技人才培养新的问题——市场需要的创作型人才、经纪策划人员、演出市场营销人员的培养如何进行，杂技的管理型人才如何培养。行业人才培养问题的存在使杂技行业后备人才缺乏，不能按规律进行人才的新老交替。

在国家大力发展教育事业的背景下，强调专业性、独特性的杂技职业教育却没有及时顺应时代发展。杂技高等教育、高职教育没有持续开展，也没有关于对该专业学生职业发展规划的课程建设，使得杂技从业者面临"前半生活跃舞台，后半生不知去向"① 这样的二次就业困难情况，造成杂技管理人员和教师队伍的培养计划没有得以实施。

二、杂技教育要转变教学模式和育人方向

（一）从单一的演员培养向兼顾行业教育管理人员、教师队伍培养转变

1. 当前杂技艺术与杂技教育情况

实践反复证明：文艺要发展、艺术要创新，就要育新人，其中最关键的问题就是要抓好管理人员和教师队伍的建设。选拔、教育、培养、造就一名杂技人才是一个慢工出细活的工程，有针对性地培养思想进步、专业能力突出的杂技教育管理人员和教师队伍是一项艰巨的任务。杂技进入教

① 木艺璇：《培养杂技人才　拓宽育才渠道》，见中国杂技家协会编《中国杂技金菊奖理论作品奖获奖论文集》，中国戏剧出版社 2015 年版，第 25 页。

育大家庭，"教技术、育心智"的理念是不变的。如果没有一支懂业务、懂管理的队伍，没有通技术、通理念的师范教育，就很难培养卓越的杂技人才。行业缺少顶层人才则难以实现传承的任务。

在杂技人才的教育和培养中，教育管理者肩负领导统筹、协调课程、制订教学计划与方案、组织实习与实践等职责。其管理者能力的强弱直接影响着教师队伍建设，教师的师范理念和能力决定着教学质量的优劣。专业教师是一线教学、训练、以技育人的具体实施指导者，教师队伍的思想品德、技术高低、艺术素养直接影响着育才质量和成才效率。

2. 中国杂技人才培养的现实困境

目前的杂技教学没有严格按照国家文化和旅游部、教育部指导性教学计划的规定课程开展教学内容和进行师资队伍建设，教学内容不完整、师资队伍结构不合理。文化课教师多为高学历人才，由于缺乏对小学及学前教育年龄段杂技学生的教学实践，课程效果往往不尽如人意。因此，文化课教师的心理和思维需要有个转变的过程，同时，还面临着学生没有课前预习和课后复习环节，以及文化课往往要让位于专业训练等诸多不利因素。而专业教师执教水平偏低，理论教学薄弱，教学方法简单、粗糙，缺乏具有杂技理论水平、才艺双馨并具备一定文化水平的高素质"双师型"专业教师队伍。

如今，国内外的教育与就业贯通，不同年龄段人们的生活内容、学习方向不断得到丰富，人们可以有多种选择。这与学习训练艰苦而漫长的杂技比起来，越来越多的人只喜欢欣赏杂技，自己不愿从事和参与杂技，也不愿意子女从事杂技行业。同时，随着社会新谋生职业的不断诞生，招生渠道萎缩、报考人数稀少使杂技专业的生源数量大幅降低，后备人才严重不足。这些因素严重制约杂技事业的可持续发展，增加了杂技教育计划的实施难度，杂技人才教育与培养出现的问题不仅是一个必须给予高度重视的问题，更是一个需要多方配合解决的问题。

（二）寻找突破口，扩展杂技教学内容

国家文化和旅游部联合教育部于 2022 年印发《关于促进新时代文化艺术职业教育高质量发展的指导意见》（以下简称《指导意见》），其中的基本原则的"服务需求，特色发展"要求是："围绕文化发展重大战略，紧密对接文化领域转型升级、模式创新和新技术应用，加快发展文艺创作

与实践、文化遗产传承保护、公共文化服务、文化产业和文旅融合发展所需要的一批新兴和紧缺专业，形成紧密对接事业发展、产业链创新的专业体系，推进人才强基、技术赋能，强化办学特色和内涵建设，为提高国家文化软实力、建设社会主义文化强国作出积极贡献。"

对照《指导意见》进行简要分析杂技行业的实际情况见表1。

表1　杂技行业的实际情况对照《指导意见》

《指导意见》的内容提要	杂技行业的实际情况
对接文化领域转型升级、模式创新和新技术应用，加快发展文艺创作与实践	2022年，出现的艺术创作新模式——杂技剧，围绕重大国家历史节点，红色杂技剧成为杂技剧创作主流
加快发展文化遗产传承保护、公共文化服务、文化产业和文旅融合发展所需要的一批新兴和紧缺专业，形成紧密对接事业发展、产业链创新的专业体系	杂技具备文化遗产传承保护、公共文化服务特性，也是综合晚会、旅游区重要的表演项目
推进人才强基、技术赋能，强化办学特色和内涵建设	杂技具有特色、特点内涵，属于行业办学，为需求岗位及技能而对口培养人才

对照《指导意见》的内容后，可以分析与归纳出杂技有助于新理念人才培养的几个关键词：戏剧化艺术形式，群众文化、非遗项目，特色办学。

戏剧化艺术形式：杂技剧的"剧"指的是戏剧，具有文学性，情节的需要符合人物特征的动作表现。这给杂技人才培养提出新的课题——高难、惊险、尖端不再是技艺训练的根本要求，加强文化学习才是现实要求。因此，"艺术概论""心理学"必须成为杂技专业教学的必备课程。

群众文化、非遗项目：中国杂技历经千年演变，无论哪个朝代都与"戏"紧密相连——百戏、角抵戏、杂戏等。古老的技艺包含许多民俗民间技能不乏许多非遗项目。不同民族、不同民俗文化的传承与弘扬，也取决于杂技人才培养方向的开拓性。筹备活动、整理资料、研习传统等一系列工作体现了社会就业岗位对杂技专业人才的需要，这促使杂技人才的就业方向可拓宽至群众文化服务行业，而不只拘于向专业院团的专业演员。

特色办学：舞台表演强调技术，群众文化侧重服务意识，这指明了杂

技人才培养的育人目标——"技艺与文化"并重。在培育人才过程中，注重传授和继承杂技传统节目技艺，着力培养节目创新性思维，落实专业课和文化课并举，是改革当前杂技艺术教育落后面貌的重要突破口。培养更多熟悉舞台各个岗位、了解市场职业需求的人才是职业院校杂技专业的根本任务。

三、落实均衡的知识教育，推进杂技高等教育进程

（一）杂技高等教育模式在全国实施的参考

杂技的中职教育经历40年，囿于其师资力量、教学成本、观众审美，虽有着很强的"童子功"特点，却随之带来"文化滞后"现象，这是杂技高等教育面对的首要困局。随着通信技术与应用的发展和人们科学认知水平的提升，原先杂技"童子功"中的软度、开度、倒立、弯腰、毯子功的开发训练已通过运动、舞蹈兴趣培训得到了普及。杂技教育应着眼于解决"文化滞后"的根本问题，着重于文化知识教育，其高等教育建设的时机已经成熟。

中国杂技的大专学历教育建设始于20世纪80年代，由沈阳体育学院承办。21世纪初，中国杂技家协会联合北京师范大学连续开办三期杂技大专班。2017年北京市杂技学校（北京市国际艺术学校）与北京城市学院合作，开办了中国杂技教育第一个本科班。这使杂技就业的"单选题"向"多选题"转变，在一定程度上提升了一个时期内杂技人才的文化水平。但是，无论是大专班还是本科班，开办的院校都无法做到持续性。北京市杂技学校（北京市国际艺术学校）的中职学校性质、具有地理优势，再加上其由中国杂技团兴办，形成了"中职→本科→就业"全套完整的育人模式。之所以北京市杂技学校（北京市国际艺术学校）能够开设杂技本科班在于其对杂技专业师资的学历提升、教育能力培养此前做了十年的铺垫。这足以让当时报读该校杂技专业的学生们看到将来择业的多选性。

现在，部分省市的杂技大专教育已经开启，而中等杂技基础教育到高等教育的过渡却还没有统一，缺乏完整的教学大纲和教材。这是仅仅解决学生学历问题的方法，还没有做到解决人才问题的实际能力。杂技专业教

学计划的茫然点在于，其专业分类是按照体育教育还是艺术教育。如果按照体育教育，杂技专业训练的方向是体育化还是艺术化，这是个有待探讨的问题；如果按照艺术教育，那么是设置表演专业、教育专业，还是编导专业。这些都是杂技教育发展不可回避的问题，归根到底，这是杂技就业岗位需求面太窄引发的问题。

（二）抓住当前职业教育新机遇，摆脱杂技教育困境的措施

首先，杂技是行业办学，应由主管的文化和旅游部门牵头，在各地的师范类大学及高校开设杂技师资班，创造继续教育机会，先解决当前杂技从业人员学历低的问题。用 3～5 年时间，团结文博、群文类的专家授课，提炼杂技专业特点中"杂"关于文化知识能力"广博"的精神内涵，及时挖掘、培育和储备杂技的管理教育人才，切实肩负起建设人才强国的使命。

其次，根据教育部等四部门印发的《深化新时代职业教育"双师型"教师队伍建设改革实施方案》，行业协会和委员会应加大对职业教育人才的吸纳，由真正的教育型人才负责组织研讨杂技教育教学大纲，通过教育行业的技能赛事促进教学质量提升，出台评价体系以打通职称评审渠道，吸引更多艺术教育、体育教育类不同专业的青年教师关注杂技专业，投身至杂技教育事业的建设中来。

再次，杂技训练中磨炼克服困难的意志、超越自我的精神，体现中国人吃苦耐劳的人性光芒。杂技中职教育的受教育者都是少年儿童，要在这个年龄阶段培养其为社会主义服务的意识。杂技专业课程不但是身体训练，还包括文化服务类、民族文化艺术类[①]相关科目知识的学习，应设置其文化课程占比达到总课程的 50% 甚至更高。应为各地基层组织、基层单位的群众文化工作岗位培养人员，使杂技这项古老的中国民间传统技艺、技能在基层发挥热量，有效提升杂技的社会知名度。

最后，杂技从业人员在职称评审时，应要求继续教育科目里设置学习"教育学""教育心理学""中国杂技简史"等理论知识，广泛普及教育

① 教育部《职业教育专业目录（2021 年）》（更新时间：2023 年 5 月），见中华人民共和国教育部网页（http://www.moe.gov.cn/s78/A07/zcs_ztzl/2017_zt06/17zt06_bznr/zhijiao/），刊载日期：2023 年 5 月 22 日。

的基本原则，使其学会研究教材教法，提高杂技从业人员对教育管理、教学方法的认知度，提升职业道德教育，不断提高杂技教育水平。

党的二十大首次把教育、科技、人才进行"三位一体"统筹安排、一体部署，并摆放在突出位置①，提出了加快建设高质量教育体系的时代命题。马克思在"一分为三"的观点中提出生产力、生产关系和上层建筑。基于这一点，可以理解杂技教育的中专阶段是培养舞台艺术生产力，其高职阶段通过教育形成"产""教"的生产关系，自身能力达到本科及以上教育阶段的杂技行业人才可以成为行业的上层建筑。

用战略高度审视杂技的人才培养，关系到杂技不断出人才、出精品力作，肩负弘扬中国优秀传统技艺、以杂技的力量传承中华优秀技艺、传播与发扬中国精神。杂技专业开设在高质量教育建设之路上，行稳致远的时机就在当下。

① 《学习二十大 督导进行时｜国家督学刘国雄：以学校高质量发展担当人才强国大任》，见中国教育督导微信公众号（https：//mp. weixin. qq. com/s？＿＿biz＝MzAwMzI4MzA5NQ＝＝&mid＝2 247537443&idx＝2&sn＝1bae5b1cd69c9e651b79fe19aee29d0c&chksm＝9b3f92dbac481bcdb19e3bf85471fb 7de53328cb89109473a0d070a38ff2e9ceef397a9df58d&scene＝27&poc_token＝HOF4uWWj5b－4ta6XoHTJ UGKZg6LYUXxEvcgvYagn），刊载日期：2022 年11 月10 日。

体育对杂技发展的启迪及其实践路径

罗　征

（广西艺术学校校长）

[摘　要] 本文主要探讨了体育对杂技发展的启迪及其实践路径。首先，借鉴体育行业的成功经验，对杂技行业专业性、普及性、产业化和国际化等方面进行顶层设计。其次，对杂技行业的发展目标、策略、机制和评估体系等进行深入思考和规划，以及对杂技教育、社会推广、产业发展等基层实践进行改革与创新。最后，提出了上下联动的改革与创新是推动杂技行业发展的保障，需要上层设计与基层实践之间的有效沟通和协调。

杂技，作为一种源远流长的传统艺术形式，一直以其独特的魅力吸引着人们的目光。然而，随着人类社会的发展，杂技行业也面临着许多挑战。如何在新的社会环境下，发挥杂技的社会功能，推动杂技行业的健康发展，成为一个值得深入探讨的问题。本文将从国家政策对杂技行业发展的扶持，借鉴体育行业发展的成功经验，从杂技行业顶层设计、杂技行业内部的改革与创新等方面，探讨如何通过发挥杂技的社会功能推动杂技行业的健康发展。

一、体育与杂技发展的比较研究

（一）体育发展的成功经验及其对杂技的启示

1. 体育发展的成功经验

体育发展的成功经验主要体现在以下三个方面：首先是体育教育普及和体育文化推广的成功。1896 年，英国人在上海《字林西报》上的一句"东亚病夫"，激起了全国人民的愤慨，也唤醒了中国人强身健体的意识。

运动有利于身体健康成为全民共识，1995 年国务院颁布的《全民健身计划纲要》正式拉开了全民健身运动的帷幕。通过全民健身的普及，让全国人民认识、了解并参与各自喜爱的体育项目。体育运动成为全国人民时尚的社会活动。通过学校体育、社区体育、大众体育等多种形式，提高了公众的体育参与度和体育赛事的观赏性。

其次是体育产业商业化运作模式的成功。因为全民了解和参与体育活动，而产生了一系列体育消费，如参加体育项目培训班、购买运动服装与设备、租赁运动场地、观看运动比赛等。据不完全统计，仅 2023 年 3 月 26 日一天，全国半程马拉松、全程马拉松比赛场次多达 26 场，其中，万人以上规模的赛事有 17 场，超 30 万跑友踏上马拉松赛道。《2019 年中国马拉松人群与消费洞察报告》显示，2019 年，中国跑者平均花费为 1.1 万元，主要花在跑步装备和赛事开销上。该报告还显示，2019 年，上海国际马拉松赛带来直接经济效益 3.28 亿元，间接经济效益达 11.45 亿元。体育运动普及提升了全民体育观赏能力，同样带动了专业体育的快速发展。体育赛事的观赏热潮，使体育能通过商业化的赛事运营、版权销售、赞助商合作等方式，实现了体育产业的持续发展和盈利。各类体育明星和体坛巨匠的收入、社会地位越来越高，影响越来越大，并成为大众追捧的对象。

最后是体育政策的完善和体育设施的健全。通过政府的引导和支持，为体育提供了良好的发展环境和条件。例如，北京夏季、冬季奥运会和成都世界大学生运动会的成功举办，都得益于政府的大力支持和完善的体育设施建设。

2. 体育发展成功经验对杂技的启示

体育发展的成功经验对杂技的启示主要体现在以下三个方面：首先，杂技教育的普及和杂技文化的推广，可以借鉴体育教育和体育文化的经验。通过学校杂技、社区杂技、大众杂技等多种形式，提高公众的杂技参与度，培养公众的杂技观赏习惯。例如，通过开设小学四点半课程，将诸如独轮车、呼啦圈、抖空竹、踢毽子、手技等可普及杂技内容引入学校兴趣班课程。此外，也可将类似健身娱乐的杂技项目开展社区推广，并适时举办杂技表演与比赛。

其次，杂技产业可以借鉴体育产业的商业化运作模式，通过赛事举办、演出运营、版权销售、赞助商合作等方式，提升杂技的商业价值，实

现杂技产业的持续发展和盈利。例如，杂技要通过普及推广做大杂技消费人群的"蛋糕"，通过举办各种杂技赛事、展演等活动扩大杂技的影响力，再通过电视转播、网络直播等方式，扩大观众群体，吸引赞助商。杂技商业化运作比较成功的案例应属魔术。20 世纪 80 年代开始，魔术道具商品化在日本广泛流行。当年，我们一起去日本演出的魔术师曾感慨，魔术道具商品化就是砸魔术师的"饭碗"，就是破坏魔术行业的罪人。但几十年过去了，魔术行业不但没有落寞，反而欣欣向荣。其社会地位得到提高，受到越来越多的社会关注。百姓喜爱魔术，这甚至带动了人们花钱观看魔术演出、购买魔术书籍、购买魔术课程、购买魔术道具、购买魔术揭秘等消费，带动了魔术的产业化发展。我们从魔术产业化发展中就能看出，社会关注和参与程度越高，其行业的发展水平与价值才会越大。可以说，从大众的角度看，魔术师刘谦受百姓喜爱程度，超过了任何一位杂技世界冠军。这不仅是因为刘谦，更主要是因为魔术已走进人们生活，走进人们心中。

最后，杂技政策的完善和杂技设施的建设，可以参考体育政策和体育设施的建设。通过政府的引导和支持，为杂技发展提供良好的环境和条件。例如，政府可以提供资金支持，建设专门的杂技训练设施。笔者曾去福建杂技团交流学习，福建省对该团的扶持力度让人羡慕不已：单位保留二类公益事业单位性质，配给团里一个有 900 多座位的正规剧场，政府又新拨了一栋面积接近室内体育馆大小的训练大楼；财政一次性拿出 1350多万给团里演职员补缴社保；每年给所有演员购买 3000 多元/人的特殊性人身意外险；每年拨款 70 万元，参照运动员伙食标准给学员发放伙食费，并纳入财政预算。但目前国家出台对杂技的扶持政策仅能搜到文化和旅游部 2020 年起实施的"中国杂技艺术创新工程"。这是一个好的开始，也需要我们进一步呼吁国家出台对杂技利好的扶持政策。

（二）杂技发展中存在的问题及其原因分析

杂技发展中存在的问题主要体现在以下三点：首先，杂技产业的商业化程度不高，演出市场规模较小，盈利模式单一。例如，相比于体育赛事得到的广泛传播和高额的赞助费，杂技演出的观众规模和收入都相对较小。其次，杂技教育和杂技文化的推广不足，这导致公众对杂技的了解和参与度较低。例如，相比于学校体育课程的普及程度，杂技课程在学校全

部课程安排上占比较小。最后，杂技相关政策仍不完善，杂技设施的建设滞后，缺乏对杂技发展的有效引导和支持。例如，相比于体育设施的广泛建设，专门的杂技训练设施较为缺乏。

阻碍杂技发展的原因主要包括以下三点：首先，由于历史原因，杂技产业的发展一直较为保守，缺乏创新和突破，这导致其商业化程度不高。例如，杂技演出的形式和内容长期以来变化不大，缺乏新的创意和吸引力。其次，杂技教育和杂技文化的推广不足，缺乏有效的推广策略和手段，以及公众对杂技的认知度和接受度较低。例如，杂技的宣传和推广活动较少，公众对杂技的了解主要来自电视和网络的零星报道。最后，杂技设施的建设滞后，这在一定程度上是由于政府对杂技的重视程度不够，以及投入的资源和资金不足。例如，相比于体育的大力发展，政府对杂技的投入和支持明显不足。

总的来说，笔者认为杂技发展不健全的最主要问题体现为，不论是杂技产业、杂技教育，还是杂技政策扶持，都过于单一与扁平。例如，杂技团体除完成政府指令性演出任务外，过于专注于市场、剧场和赛场。这导致杂技至今仍停留在只有产品市场缺少生产要素市场、只重商业演出而缺少专业学科建设、只谈经济少谈甚至不谈公益的单调世界里。杂技科研难成体系，杂技教育也仍在"初级徘徊"，杂技公益或杂技普及更是无从谈起。过去总是说，中国戏曲与中国杂技同为"国粹"，但国家对曲艺的政策扶持却远大于杂技。例如，2015 年国务院办公厅印发的《关于支持戏曲传承发展的若干政策》中，明确提出"对中等职业教育戏曲表演专业学生实行免学费"政策。杂技学制比戏曲更长，杂技学生都要从 3 年级开始自己交学费。这致使学杂技的学生更少、杂技人才培养也更难了。所以，从战略角度看，这体现了杂技发展生态的不健全。而这种不健全，导致出现杂技社会关注度不够、资本不愿注入、产业形态单一、行业地位不高、从业者收入微薄等现象，让杂技行业始终停留在活得下、过得去、还可以的尴尬层面。

（三）体育与杂技发展的反差及其启示

体育与杂技发展的反差主要体现在以下三点：首先，体育产业的商业化程度远高于杂技产业。例如，英超联赛（英格兰足球超级联赛）仅2023 年至 2025 年的电视转播费就高达 100 亿英镑，此外的赞助、冠名、

合作、门票等项目数不胜数，举办方实现了高额的盈利。而杂技演出的观众规模和收入都相对小而单一。其次，体育教育的普及和体育文化的推广远超过杂技。例如，阳光体育运动的推出，使得体育活动深入到每一所学校和每一个社区，要求学校全面实施《学生体质健康标准》，使学生每天锻炼一小时，达到《学生体质健康标准》及格等级以上，掌握至少 2 项日常锻炼的体育技能，形成良好的体育锻炼习惯，体质健康水平切实得到提高。而杂技课程在学校教育中的比例较小，甚至未能形成规范的课程与教材。最后，体育政策的完善和体育设施的建设也远超杂技。

体育与杂技发展的反差对杂技的启示主要体现在以下三点：首先，杂技教育的普及和杂技文化的推广，需要借鉴体育教育和体育文化的经验，通过学校杂技、社区杂技、大众杂技等多种形式，提高公众的杂技参与度，培养公众的杂技观赏习惯，做大杂技群体"蛋糕"。例如，可在学校、社区开设杂技课程，并举办杂技表演、技能与趣味比赛等活动。其次，杂技产业需要借鉴体育产业的商业化运作模式，通过演出运营、版权销售、赞助商合作等方式，提升杂技的商业价值，实现杂技产业的持续发展和盈利。例如，在杂技关注和参与人群扩大的前提下，杂技可以通过电视转播、网络直播等方式，进一步扩大社会影响力，吸引赞助商。最后，杂技政策的完善和杂技设施的建设，需要参考体育政策和体育设施的建设，通过政府的引导和支持为杂技发展提供良好的环境和条件。

二、杂技社会功能的价值及其挖掘

（一）杂技社会功能的内涵及其价值

杂技的社会功能内涵丰富，首先，它是开发人体潜能的重要方式，通过高难度的动作和技巧挑战人体极限。其次，杂技在古代兼具娱乐和宗教祭祀的功能，为人们提供娱乐的同时满足宗教需求。再者，杂技作为中华传统文化的一部分，能有效传播和宣扬中华文化。此外，杂技表演能吸引观众，带动旅游、文化和娱乐等产业发展，创造经济效益。杂技还具有社会公益性和全民普及性，可以通过公益表演为社会公益事业做贡献，同时让更多人了解和参与杂技。最后，杂技的发展能带动相关产业多元化发展，形成良性发展生态链，推动社会经济发展。

杂技的社会功能价值主要体现在四点。首先，杂技的公益性和普及性显著。作为传统艺术形式，杂技的传承和发展对于保护和传承我国的非物质文化遗产至关重要。通过杂技教育和普及活动，可以提升公众对杂技艺术的认知，增强文化自信和民族自豪感。其次，杂技的娱乐性和观赏性独特。杂技表演通过高难度技艺展示，给观众带来视觉冲击和艺术享受，满足娱乐和审美需求。同时，作为文化交流方式，杂技可增进国际友谊。再次，杂技具有潜在的经济价值。随着文化产业发展，杂技的经济价值逐渐被挖掘。通过开发杂技产品和服务，如表演、教育、旅游等，可以推动杂技产业发展，创造更多经济价值。最后，杂技具有社会教育功能。杂技表演需要表演者具有专业素养和坚韧意志，对培养公众的专业精神和坚韧品格具有示范作用。可以说，杂技的社会功能价值体现在公益性、娱乐性、经济价值和社会教育功能等多方面，为杂技的发展提供了广阔空间和无限可能。

（二）体育对杂技社会功能挖掘的启示

体育作为一种社会现象，其对杂技社会功能挖掘的启示不可忽视。体育活动的普及和推广，不仅提升了公众的身体素质和健康水平，也在一定程度上推动了体育产业的发展。这为杂技社会功能的挖掘提供了有益的启示。

一是体育活动的普及和推广模式值得杂技界学习和借鉴。体育活动通过各种形式，如学校体育、社区体育、全民健身等，实现了对公众的广泛覆盖。这种普及和推广模式，可以为杂技社会功能的挖掘提供参考。杂技可以通过开展杂技进校园的课程教育，进社区的杂技健身运动，以及开展杂技技巧的记录比赛、节目比赛、趣味比赛等展示展演活动，形成杂技文化的全民推广普及，提升公众对杂技的认知度和参与度，从而实现杂技社会功能的深度挖掘。

二是体育活动的公益性和娱乐性，为杂技社会功能的挖掘提供了新的思路。体育活动不仅具有提升身体素质和健康水平的功能，也具有娱乐和社交的功能。杂技可以借鉴这一点，开发具有娱乐性和社交性的杂技活动，满足公众的多元化需求，从而进一步挖掘杂技的社会功能。

三是体育产业的发展模式，为杂技社会功能的挖掘提供了方向。体育产业通过赛事运营、体育旅游、体育装备等多元化的发展路径，实现了产

业的繁荣。杂技可以借鉴这一模式，开发多元化的杂技产品和服务，推动杂技产业的发展，从而实现杂技社会功能的全面挖掘。

总体来看，体育对杂技社会功能挖掘的启示主要体现在普及和推广模式、公益性和娱乐性、产业发展模式等方面，这为杂技社会功能的挖掘提供了有益的参考和启示。

（三）杂技社会功能的具体实践路径

在探讨杂技社会功能的具体实践路径时，我们必须认识到，没有产业支持的事业难以持久，而缺乏事业精神的产业则难以壮大。公益性或公共文化的注入对产业发展具有重要影响。通过电视超越电影，互联网战胜电视，以及QQ、微信、抖音等平台的案例，可以确定的是它们的成功，都离不开公益性即使用的低门槛费用与大众化。此外，图书馆、文化馆与博物馆的免费开放对文化产业发展的推动，以及体育全民健身运动对体育产业发展的贡献等，都是公益性和公共文化在产业发展中的具体体现。

对于杂技的发展而言，教育普及与社会推广是其发展的重要路径。除了舞台表演，杂技还可以推广具有全民普及和社会价值的内容。例如，具有保健和养生功能的手技、呼啦圈、抖空竹、踢毽子、滚环等节目；具有体育功能的溜冰、车技、狮子舞、浪桥等具有冒险、竞技等挑战性质的节目；具有娱乐功能的魔术、街头杂技，以及融入杂技技巧的街舞、晃板、独轮车、小轮车、跑酷等节目。此外，举办各类普及性杂技比赛和展演，加强杂技社会化功能的研究和创新，利用媒体进行杂技的宣传和推广。这些都是发展杂技社会功能的具体实践路径，也是杂技事业发展的重要方向。

三、以杂技社会功能助推杂技行业的健康发展

（一）国家政策对杂技行业发展的扶持

一是政策层面的支持。除文化和旅游部开展的"国家艺术基金""中国杂技艺术创新工程"外，各地也纷纷出台了包括杂技行业发展在内的非物质文化遗产保护与传承、文化产业发展振兴等扶持政策，为杂技发展提供了政策保障。

二是资金投入的支持。政府通过设立专项基金，对杂技行业的研究、创新、教育等方面提供资金支持。例如，国家设立了"文化产业发展专项资金"，用于支持包括杂技在内的文化产业的发展。

三是设施建设与人才培养的支持。政府通过建设专业的杂技训练基地、表演场所等设施，为杂技行业发展与人才培养提供了根本保障。例如，广西艺术学校的杂技专业在得到了政府的大力支持后，建设和改善了大量杂技教学设施设备，为杂技人才的培养提供了良好的环境。

通过以上的政策扶持，杂技行业必将得到健康发展，杂技艺术也将得到更广泛的传播和认可。

（二）借鉴体育的发展经验对杂技行业进行顶层设计

体育行业的发展经验为杂技行业的顶层设计提供了宝贵的发展思路。体育行业的成功，主要体现在其普及性、专业性、产业化和国际化等方面，这些都是杂技行业在顶层设计上可以借鉴和学习的。

一是体育行业的普及性为杂技行业提供了启示。体育活动通过学校、社区、企事业单位等多种途径，实现了对公众的广泛覆盖。杂技行业可以借鉴这一模式，通过开展校园杂技教育、社区杂技活动、全民杂技推广等形式，提升公众对杂技的认知度和参与度，从而实现杂技社会功能的深度挖掘。

二是体育行业的专业性为杂技行业提供了成功经验。体育行业通过专业的训练、比赛和评价体系，保证了体育活动的专业性和竞技性。杂技行业可以借鉴这一模式，建立专业的杂技训练、表演和评价体系，提升杂技的专业性和艺术性。

三是体育行业的产业化为杂技行业提供了发展思路。体育行业通过赛事运营、体育旅游、体育装备等多元化的发展路径，实现了产业的繁荣。杂技行业可以借鉴这一模式，开发多元化的杂技产品和服务，推动杂技产业的发展，从而实现杂技社会功能的全面挖掘。

四是体育行业的国际化为杂技文化传播提供了有效举措。体育行业通过国际比赛、交流活动等方式，实现了体育文化的国际传播。杂技行业可以借鉴这一模式，通过国际杂技比赛、交流活动等方式，推动中国杂技文化的国际传播，提升中国杂技的国际影响力。

借鉴体育发展的成功经验，对杂技行业进行顶层设计，需要我们从普

及性、专业性、产业化和国际化等方面进行全面考虑和规划，以保证发展有序和高效。

（三）杂技行业内部的改革与创新，实现上下联动，共同推动行业发展

杂技行业的发展离不开内部的改革与创新。这种改革与创新需要在行业内部实现上下联动，形成一个推动杂技行业发展的有力动力。

第一，顶层设计的改革与创新是推动杂技行业发展的关键。这要求对杂技行业的发展目标、策略、机制和评估体系等进行深入思考和规划，以保证杂技行业的发展方向和路径的正确性。同时，顶层设计的改革与创新也需要对杂技行业的外部环境进行准确的把握和预判，以便于杂技行业在面临外部环境变化时，能够做出及时、有效的应对。

第二，基层实践的改革与创新是推动杂技行业发展的基础。这需要对杂技教育、表演、产业等基层实践进行改革与创新，以提升杂技行业的实践效果和效率。同时，基层实践的改革与创新也需要对杂技行业的内部条件进行充分的利用和发挥，以便于杂技行业在面临内部条件限制时，能够做出有效的突破。

第三，上下联动的改革与创新是推动杂技行业发展的保障。这强调上层设计和基层实践之间的有效沟通和协调，以保证杂技行业的改革与创新能够形成一个完整和连贯的体系。同时，上下联动的改革与创新还需要对杂技行业的内外环境进行全面的考虑和平衡，以便于杂技行业在面临内外环境挑战时，能够做出全面、协调的应对。

总体来看，杂技作为一种独特的艺术形式，其社会功能的发挥对于推动杂技行业的健康发展具有重要意义。通过推广杂技教育、举办杂技比赛和表演、加强杂技的研究和创新，以及利用媒体进行杂技的宣传和推广，可以让更多的人了解和接触杂技，提高杂技的社会认知度。同时，借鉴体育发展的成功经验，对杂技行业进行顶层设计并进行内部的改革与创新，都是推动杂技行业发展的有效途径。未来，我们期待杂技能得到更多的认可和支持，同时杂技也能为社会带来更多的欢乐和惊喜。

杂技人才为杂技产业发展"蓄势赋能" [*]

——浅析杂技人才建设的困境与方向

关婷元

（大连市文化艺术事业发展中心助理研究员）

[摘　要] 杂技艺术的发展历史源远流长、构成庞杂多样。在一代代杂技人的坚守下，杂技逐渐发展成为如今具有一定艺术地位、蕴含特殊艺术品格、融汇多种艺术形式的现代杂技。与之相对地，杂技人才的构成也应该分门别类、分工合作、多种多样，除了一线的杂技导演、编剧、演员等，还需要杂技理论人才、评论人才，甚至专业的"服化道"人才等，以此来补足杂技行业的全面建设、保证杂技艺术的纵深发展。同时，完善各工种的人才储备并非为了凑齐"工具人"，而是要明确各自应该具备的专业能力与职业素养，既实现分工又有效联动，最终实现为杂技艺术创新繁荣、长远发展的蓄势赋能。

1938 年 4 月，毛泽东等在延安发起成立鲁迅艺术学院时曾指出，"要在民族解放的大时代去发展广大的艺术运动"[①]。21 世纪初，党中央提出"人才强国战略"。2023 年 10 月，习近平总书记在党的二十大报告中对"深入实施人才强国战略"提出了新目标、新要求与新路径。对党的二十大精神解读可以看到，教育、人才、创新三者相辅相成，教育为人才成长提供系统培养体系，人才为创新提供可持续增长能量极。可见，人才是行业发展的摇篮，可以为行业创新、产业升级提供更多可能，而经历科学教育体系培养出来的优秀人才也更能以科学的发展观审视行业前行困境、产业发展困局。同理，艺术人才的培养也需要紧跟政策指引，与时代发展相结合，从时代需求找方向。高水平的文艺工作者是优秀作品的根基，符合

　* 原载于《粤海风》2023 年第 6 期。

　① 《【图说延安十三年】延安鲁迅艺术学院》，见学习强国网页（https://www.xuexi.cn/local/normalTemplate.html? itemId =9085525790301575453），刊载日期：2024 年 4 月 2 日。

时代审美、时代理想的作品需要具备时代精神的艺术家来创作。而每个艺术门类里应该涵盖的艺术家、艺术人才应该是全方位的，囊括多种多样的职业与分工。杂技教育不能仅致力于训练出一批批优秀的杂技演员，还需培养出专业的杂技导演、编剧，进而建立起包括杂技理论研究、艺术评论人才等在内的、更为丰富的杂技人才构成与专业体系。

一、杂技人之"杂"与"难"

杂技人才的缺乏有历史发展原因，也有艺术本体特质原因。杂技人才队伍的建设也需要遵循其特殊的艺术规律才能有的放矢。杂技之"杂"体现为其技巧门类之杂，同时其如此庞杂的艺术样式中需要的人才储备也应该与之相对的具有多样性，而现实是目前的杂技工作者存在各个门类构成不够全面、不够丰富、不够平衡的问题。杂技演员作为舞台表演的支点一直是被重点培养的对象，而编创人员则缺少系统的学科教学培养，只能从相近的姊妹艺术专业中引进人才，或者通过自发自学的方式发展成为杂技领域的专业人才。作为以表演为主体、为演出而生的艺术形式，杂技有其特殊的侧重点是艺术规律使然，历来行业的发展也以此为中心。然而，随着时代的发展各种艺术形式都在社会变迁的催生中不断发生着"自律""自治"的创新与变化，现代杂技艺术若想适应现代舞台艺术发展的频率，也需要"自省"发展经验，"自谋"发展出路。因此，在构建杂技人才规划时便要细化为不同的门类，有针对性地进行培养，并建立起这些门类间的联系。只有这样，才能形成真正的人才建设体系。

"一般情况下，接受正规的杂技教育，就意味着选择了这种特殊的生计教育，就有了明确的就业指向。"[①] 这里的杂技教育主要是指杂技演员的既有培养方式，因为"童子功"的技艺需求，杂技演员需要较早择业，并且有种"一选定终身"的归属感。中华人民共和国成立之后，全国各地兴建杂技院团，杂技教育从"传帮带"的家族传承，走向团带班、团办校的办学模式，尝试了初步的现代化、科学化转型。"杂技教育实际上是一种以初等教育为起点的职业教育（即'初等'学校职业教育）。这一

① 边发吉、周大明：《杂技概论》，中国文联出版社 2020 年版，第 216 页。

点与现存的其他任何一种教育都有显著不同。"① 可见，杂技教育的特殊性使得杂技学员不同于一般学生历经的"义务教育"升学与分流，再在"职业教育""高等教育"中进行选择，最终毕业、择业的人生轨迹。而是从小经过专业技术培训、专业人才培养，在相对"闭环"的职业教育中，以"职业人"的身份面对自己的"学业"，以工作定所学，甚至边学习、边工作。在这种专业技能的培养方式中，杂技学员自然重"技术"、重"实干"，缺乏更宽泛的职业发展需求，这也就限制其更多元的文化知识储备。这些都使得杂技行业的文化教育水平落后于常规性学校教育。在各个专业，教育水平都决定了行业的发展程度和方向，传统杂技教育的职业化和低学历化会在一定程度上限制了杂技行业的发展建设。所以，杂技人才的培养需要与学科建设相结合，根据自身艺术特色建立学科规范。这也是杂技从街头戏耍的历史位置到大型舞台表演的现代艺术的发展需要和必然趋势。

改革开放以来，杂技教育的院校体制逐渐步入正轨。现代杂技教育向多元化方向调整。杂技演员可以通过杂技学校、艺术院校等逐渐体系化、现代化、科学化的教育同时提升自己的专业技能并在一定程度上规划自己的职业方向。但是，目前可供选择的院校与专业仍然非常有限，且一些中专学校、大专班等解决的更多为实际的"文凭"问题，在学员的文化素质培养、职业发展道路拓宽、学科的全局性规划、体系化建设中依然存在短板与局限。现在中专阶段的杂技教育文化课程主要以语数外等中小学基础教育的课标课程为主；大学、大专的教学内容正在日趋丰富，曾经实践过的短期杂技编导班、艺术管理班等也配置了较齐全的课程内容，实现了脱产教学。但是高等教育中缺失杂技常设学科，这是目前杂技教育面临的最大困局。未能突破单纯培育杂技演员，几乎没有其他类别杂技人才培养的教学格局，是行业发展缓慢的原因所在。党的二十大报告提出，深入"实施科教兴国战略"，强调"统筹职业教育、高等教育、继续教育协同创新"。高等教育要"全面提高人才自主培养质量"，根据实际需要加强高校专业自主设置与理论研究。因此，未来的杂技人才培养需要全方位人文艺术教育的加持，需要高等学府的教育资源助力。只有这样，杂技人才

① 张振元：《试论现代国民教育体系中的杂技教育》，载《浙江艺术职业学院学报》2005年第6期，第97页。

才能满足社会进步中人们普遍越来越高的艺术文化审美需求。在杂技相关学科建设构想中，既要考虑社会科学、自然科学等一般性的基础性知识，也需要艺术文化相关知识以利于各门类艺术相互影响、相互促进，同时更要重视拓展本专业涉及的理论知识与技能知识的系统化普及。只有将三类知识储备综合起来，才能建构起博大宏观的杂技相关学科修养，使学员树立起深刻进步的审美理想。对知识储备、学识素养的高度重视也可以促进整个艺术观念的新生，帮助杂技人在交互生长、间接影响中逐步壮大人才队伍。比如，在学科体系中增设杂技编导专业，直至道具、舞美、灯光等系列专业的建成，甚至提炼专业教学原理，优化学科教学课程，实现对杂技教师的定向培养。这种专业性的教学培养专业化的人才，为杂技人才培养实现"专人专用"提供可能。这就需要填充杂技教育以"技"为核心的教学模式，训练学生技巧技能与审美趣味相结合的艺术认知。技艺的开发、潜能的挖掘固然重要，知识储备和理论积累也并非可有可无，而这些思想、旨趣恰恰是最终成为注入艺术血脉的精神向导。这些如同杂技本体特征一样，都是更"高难"的人才培养要求。

在一系列逐渐专业化的教育机制中，杂技人才培养也将摸索出理论型人才的培养方式与立足之地。而根据现有情况，为了尽快满足杂技理论人才的需求，可以先继续采用从各个艺术门类、社会各界文艺爱好者中吸收的路径，吸纳更多元的艺术理论人才，以期借鉴、导引杂技理论体系的建设，再逐步培养出杂技自己的"专人专用"。辩证唯物论的知行统一观告诉我们，理论源于实践，同时反作用于指导实践，理论研究科学合理的预见性可以树立强大的专业力量和行业信念。文学艺术领域更应该重视发挥理论阵地的超前视野与思想力量，而从目前来看，杂技艺术在这一方面是"先天不足""后天难补"的。在日后作品创演的磨合中，杂技工作者可以通过将实践与理论相结合，在实践中摸索、提纯研究成果的方式来完善专业建设、丰富专业构成，再以发展着的理论指导新的实践，提炼专业的话语体系推进实践的时代性飞升。

杂技人才队伍的建设还需要补足产业链下游的人才缺口，除了创作环节的艺术构思、艺术表现，接受阶段的艺术传达、传播也应该尽可能实现"专人专事"。如写作人才、宣发人才都可以成为被吸纳的对象，将新媒体传播人才与杂技理论人才兼容养成，利用新媒体平台反推实践创新、理论创新、行业整体创新等都是未来可参考的发展方向。过往，杂技人才培

养长期采用"口传心授""家学传承"的传统模式，而口语与书面的流传效果存在着本质上的差异。中国传统杂技传承的弊端正在于此，若还不能将历史经验即时书写，则会面临断代、失传的危险。这就需要懂得艺术传播、归结立传的人才，弥补一些杂技技艺在口头传播中逐渐失传的遗憾。

总的来说，杂技人才培养与梯队建设的需求与难点在于杂技专项人才的建构。除了从其他艺术门类中吸纳多方人才，也需要专门的杂技语言与专业的艺术技能，理论人才同样需要理解创作实践，懂得这门艺术的独特语汇。而目前的难题在于，杂技超常艺术性的门槛之高使得"门外的人"很难迈进这个领域，同时杂技艺术发展的特殊性，很难像其他学科那样向"圈外人"体系化地"自我介绍"，有针对性地阐释自身的本质属性与特殊性。相对封闭的艺术语汇也成为跨学科之间交流的障碍，虽然杂技表演者和艺术家在互动的实践中呈开放之姿，但在口语的、书面的交流中却存在诸多壁垒。因此，杂技体系化的史论归纳、规范化的学科建设显得尤为重要，而理论建设与人才培养也有着良性的互动循环关系。

去芜存菁、去伪存真都是要在一定的量的基数上去推进、提升的，艺术本体的特殊性使得现代杂技作品比照其他艺术门类量产较少。杂技作品尚且如此，"专人专用"的杂技工作者更是储备不足，因为人才稀缺才会从其他艺术行业挪用，但这样难以完备其人才构成。成果丰硕的杂技演员可能囿于文化水平难以介入杂技的传播、教育活动，而水平卓越的杂技家们忙于创排实践而罕有时间兼顾理论建设。虽说要划分人才体系，但是各类人才之间应是互帮互助的关系。演员自小接受的基本功训练可以革新杂技技巧、生发无限可能，而杂技人文方面的需求可以通过杂技编导人才和理论人才来补足，杂技人之间更加的紧密连接、磨合共生才能最终为作品服务，为艺术呈现增色。扩容创演人才可以让更懂专业特质、行业语汇的杂技家腾出时间涉足培训教育工作，帮助理论人才校正杂技思维，以更专业的视角切入杂技本体艺术的研究。反过来，理论家可以帮助杂技家将他们的实践经验汇集成便于流传的文本，用更明晰的便于交流的语汇助力杂技走出难于交流理解、输入输出存在壁垒的困局。所以，在量的积累阶段，引进人才与多产作品也是相辅相成的实践需求。艺术能从实际生活中抽离出来、从人文学科中自立门户也有过一段曲折的经历，杂技同样要在实事求是、解放思想中清楚自身的力量、坚定自己的道路。

二、杂技人之"新"与"变"

人才培养是行业生态长远发展的力量源泉，也是最终艺术作品呈现的服务保障。艺术是流变的、相对的，人才需求也要与之适应。杂技创作需要对社会生活与时代发展相适应的人，帮助杂技从传统的传承教学与创作模式中走出来。传统的杂技作品以意象化、写意化为艺术风格，以神话传说、传统节目等为创作原点，追求唯美的、奇绝的艺术境界，惊险的、超常的审美形态。但是，无论是哪种艺术门类都离不开丰富的生活阅历，社会生活永远是艺术创作的根基，主客体之间要保持密切的联系。而当下中国杂技正处于唯美写意化追求向写实方向迁移的时期，这就更需要新鲜的血液注入新的创作实践中。比如，杂技剧的创作就需要更会讲故事、立人物、建构剧情的编剧人才，也需要舞台表演技艺、表现能力更细腻精湛的杂技演员。"巧妇难为无米之炊"，杂技演员的训练生活相对单一、封闭，所以只有保证其在训练的同时又不脱离社会生活，才能使其更好地塑造角色。杂技创作与理论人才更应如此，生活体验、人生阅历决定了艺术家的思维方式、创作思路和心理格局。敏锐的洞察力、细腻的感受力、丰富的想象力、独特的思考力、强大的创造力、精湛的专业技能等艺术能力，都是逐渐优化中的杂技人应该具备的。只有在这些艺术意识的牵引下，才能创作出将中国的文化与外来的文化、民族的艺术与世界的艺术、传统的文艺与当下的时代精神相结合的优秀现代杂技作品。

文艺"现代化"的号角已经吹响，人才培养的"现代化"需要与时代接轨，杂技艺术在吸纳"新人"时也要对接"现代化"的文艺发展信号，利用好新媒体的文艺传播平台。从目前的杂技专业公众号、短视频等传播平台的现状来看，大多是直观的视频展示与简单的文字说明相结合。这需要更多的专业解析的文章来拓宽这些作品传播的维度，将即时的视频展演、短文介绍与专业评论交融结合，这就需要杂技评论人才与平台实现更紧密的联动。当下的杂技专业评论文章越来越多，除了圈内的杂技人，新文艺群体、各界文艺爱好者都在借助各种平台发表文艺作品与评论。通过这些平台杂技理论人才与新文艺群体可以建立很好的联动关系，让更多的文艺爱好者关注杂技、了解杂技，才会进一步的读懂杂技、爱上杂技，帮助杂技人阐释与传播杂技。这既是与新文艺群体的结合，也是与新媒体

的融合，为艺术发展注入了全新的生命力。同时，大众有通过新媒体获得文艺信息、艺术知识的需求，杂技界应该主动满足这些群众需求。这也会在艺术创作与接收之间形成联动，艺术家创作的表现力成功链接到大众艺术的感受力，杂技作品可以借此"破圈"。

实际上，杂技要想"出圈"还有很多渠道可以开发。比如，观众反响较大、颇受好评的广东卫视综艺节目《技惊四座》就实现了杂技艺术的综合性表达。其在电视台节目制作的技术支持下多维度展现了杂技艺术，使得杂技演出不再只是圈内人的狂欢。作为文艺爱好者的"圈外人"，或者单纯的观众，都发自内心地惊叹杂技表演的梦幻神奇，主动想要靠近这门小众的艺术样式。杂技本身拥有引人好奇的独特魅力，充分发挥其艺术的本体特性，让其自主生发对大众的吸引力，才能真正地夯实群众基础，使更多大众愿意去观看、探究，甚至参与到杂技的训练和表演中来。可见，软推广要比硬招生来得更有吸引力，更能激发新群体的自主性。

艺术的自律性也在倒逼艺术人才的"自律性"，只有新变的艺术作品才能保证艺术门类永远焕发艺术新生。艺术的自主性是指艺术的自在自为、自我指涉的特性，梅耶荷德则在《杂技的复兴》的演说中提道："杂技的改革应该通过杂技演员自己的努力在自己内部进行……"① 可见，杂技艺术与杂技人都需要进行自主的、内部的革新。在尊重杂技艺术既有经验的基础上，杂技工作者通过作品的新变，提炼新的艺术规律和杂技语汇，巩固杂技的创演实践，宏观看待艺术流变的发展方向。比如杂技剧的出现，就是一次杂技艺术与杂技人的协同新变。实际上，杂技的现实主义创作方向是深受自身的艺术基因影响的。从杂技历史源头来看，其本身就生发于人民的劳动与生活，是以其本体就很具有兼容性，适宜表现人类生存图景与历史文化故事，并不需要像看"天外来物"一般的眼光去拒斥这类作品的出现。这种结合时代发展、讲述时代故事的创作思路，在前面提到的综艺《技惊四座》第一季亚军节目《一生所爱》中便有体现。在这个节目里，舞台上高空"绸吊"与国乐团乐器表演绝美配合，杂技技巧与《大话西游》梦幻联动，融为一体的惊艳技艺与电影主题很容易跟观众形成共鸣，其既保留了杂技浪漫、唯美的艺术表达，又借助了经典电

① ［苏］梅耶荷德：《梅耶荷德谈话录》，童道明译编，商务印书局 2019 年版，第 117 页。

影的力量动人心魄，这是用杂技讲述故事、表达爱情的惊喜示范。而这一系列的"新生"作品都要求杂技人以变化的目光、包容的心态来应对行业发展的新局势与新挑战。杂技家代代坚守的匠人精神必须继承，但是艺术的发展也需要不断创新。不变的是"匠人精神"，求变的是"匠艺"。这样才能优化创作的心理定式，实现从历史继承到"站在巨人肩膀"式的创新发展，从杂技"匠人"到杂技艺术家的传承过渡。

时代的积极变化还表现为国家越来越重视文艺人才的培养与储备，杂技领域也在紧跟号召、壮大队伍。《中国杂技家协会第八次全国代表大会工作报告摘要》①回顾了过去五年的工作经验并提出了接下来五年的发展规划，指出要在"着力推动从杂技资源大国向杂技产业强国转变"的发展目标中，将"加强杂技产业多类型人才的培养"列为重要一环，更是把"着力建构具有中国特色的杂技教育体系和理论体系"作为发展宏图中的重要篇章，提出"加强杂技理论体系建设的顶层设计""建立青年杂技理论工作者扶持机制""探索建立与艺术院校、研究院所合作机制""加强杂技评论阵地建设，为杂技理论工作者提供更多平台""加大对青年人才和新文艺群体的团结引领和培养力度"等重要举措。在实际工作中，自党的十八大以来，中国文学艺术界联合会、中国杂技家协会便不断搭建培训平台，线上线下双轨齐开的为杂技人才培养、杂技理论研修提供有层次、多元化的集训活动，从文艺领军人才到基层文艺骨干都可以通过这些渠道取得紧密联系。这些培训活动的有效性在于既能通过这些课程让学员们集中、深入的了解杂技，也能通过此类活动吸收团结各界文艺组织包括新文艺群体。其已然成为助力杂技艺术学理化、专业化，杂技人员构成多元化、丰富化的重要举措。

文化环境、社会环境、自然生态共同影响着艺术的生成与发展。悠远的杂技行业生态需要尊重其艺术本体的发展规律，丰富行业的完整性、层次性，健全行业生态体系，实现艺术产业与职业教育共生发展，使人才培养与产业规划融合新生。当然，除了专业技能、审美情趣、文化艺术等全面的人文素养储备外，思想修养也同样不可或缺。"一代人有一代人的责任"，同样的，一代人有一代人的文艺。杂技人对杂技艺术的爱与责任是

① 参见《中国杂技家协会第八次全国代表大会工作报告摘要》，载《杂技与魔术》2020年第6期。

杂技行业绵延发展的原动力，其与时代接轨的艺术旨趣与人才储备是杂技未来发展的自主需求。在这种"自身合法化"的新生中杂技人也坚守住了古老技艺永葆"青春"的艺术使命。

当代中国杂技的文化输出与剧场营销[*]

——以儿童杂技剧《恐龙馆奇妙夜》为例

张艳秋

（广西民族大学文学院 2023 级文艺学专业博士研究生）

[摘　要] 文化产业化使得杂技发展不得不注重剧场营销和受众定位。儿童杂技剧以"杂技＋儿童剧"的组合营构奇观和梦幻交织的审美舞台，实现了"剧时代"的出位之思。《恐龙馆奇妙夜》作为我国文化输出的经典案例，以鲜明的民族风格、地域文化融合杂技强烈的技巧性，展现了可敬、可亲、可爱的中国形象；以清晰的儿童剧市场定位，精准对焦儿童这一当代家庭和消费者群体的核心。

杂技作为一种舞台艺术，其当代发展不得不考虑市场需求和受众的审美体验。这既是实现杂技这一传统艺术存续发展的关键，也是文化产业化的时代生存思考。儿童是当代家庭的核心成分，是剧场观众的重要组成部分。将杂技的奇观性与儿童剧梦幻想象和寓教于乐的特性相结合产生的儿童杂技剧，有清晰的受众定位和艺术表现特点。作为 2023 年后全国第一个以本土原创剧目"走出去"的杂技团体，自贡市杂技团演艺有限责任公司于 2023 年 7 月初受邀到巴西演出儿童杂技剧《恐龙馆奇妙夜》。在为期十周的巡演中，演艺团队在巴西 20 多个城市完成了近百场演出。巴西本地的多家媒体、中国驻巴西的新闻媒体都进行了现场采访，中新社、CCTV（中央电视台）、CGTN（中国国际电视台）、凤凰卫视等媒体对演出进行了详细的报道。这次成功的海外商演向世界展示了中国人的和合之道和乐观主义精神，展现了可敬、可亲、可爱的中国形象，同时也是"杂技＋儿童剧"的有益尝试，实现了多项突破与创新。

＊ 原载于《杂技与魔术》2023 年第 5 期。

一、"剧时代"的出位之思

为摆脱人们对传统杂技的刻板印象，增强杂技的观赏性和艺术性，中国当代杂技的转型发展有一条清晰的路径，这同时也是在市场经济时代的求生之举：从最初的单个节目、复合节目演出，到 20 世纪 80 年代的主题晚会阶段，再到 21 世纪初以杂技剧《天鹅湖》为肇始的杂技剧阶段，中国当代杂技走出了一条剧场化的成功之路。

杂技剧是杂技与戏剧的跨界融合，是杂技走向舞台艺术的成功探索。用杂技高难、惊险的肢体语言讲述故事情节、塑造人物形象、营造充满审美意味的舞台空间，是杂技剧的追求。自 2004 年广州军区政治部战士杂技团的杂技剧《天鹅湖》成功演出以来，在近 20 年的时间里，中国杂技界成功创作出 100 余部杂技剧，中国杂技真正进入了"剧时代"。

杂技剧的成功探索虽然使杂技具有了一定的叙事能力，但其毕竟不如戏剧那样拥有清晰、明确的语言传达，因此杂技剧的剧本多采用流传已久、家喻户晓的民间故事（如广州杂技艺术剧院的《化·蝶》、新疆杂技团的《你好，阿凡提》等），或由经典改编（如广州杂技艺术剧院的《西游记》、天津杂技团的《胡桃夹子·海上梦》），或用红军故事讲述当代精神（如上海杂技团的《战上海》、广西杂技团的《英雄虎胆》等）。近年来，杂技剧的创作基本都是以已有故事为蓝本，进行一定程度的改编。虽然熟悉的剧情易于被观众理解，但杂技剧创作却容易因此而僵化、套路化，难出新意、难以破圈。《恐龙馆奇妙夜》最初是在 2019 年创排，虽然依然采取了"杂技＋剧"的演出形式，但在"剧"的创作上却有了很大的突破，走出了已有故事的窠臼，自编、自创了以恐龙为主题的全新故事。它以恐龙的经典话题辅以穿越时空的流行元素，结合儿童剧的浅显易懂、梦幻想象和教育意义，创作出了观赏性强、趣味性强且有一定科普意味的杂技剧。这一出位之思对当前稍显套路化的杂技剧创作是一种很好的启示：杂技剧创作固然可以以经典故事传达时代精神，但用当代话语讲当代故事，也是杂技这一当代艺术门类的时代使命。

二、民族审美与世界文化互鉴

儿童杂技剧《恐龙馆奇妙夜》的成功之处在于，它是以中国"话语"讲述世界人们都看得懂的故事。自贡市杂技团董事长李轶在接受采访时曾说："我们不讲中文，因为杂技和恐龙都是世界通用语言。"① 该剧是杂技与剧的典型结合，以娴熟、流畅、惊心动魄的杂技肢体语言，结合戏剧对故事情节和人物形象的着意塑造，采用充满民族特色的表达方式，讲述了一个跌宕起伏、动人心魄的故事。

（一）中国元素的世界表达

中国杂技之所以能在世界杂坛享有很高声誉、受到观众喜爱，除了它对身体的极限挑战和超常驾驭带来的强烈审美体验外，鲜明的民族风格也是它的突出标志。任何"走出去"的中国文化，代表的都是中国形象，讲述的都是中国故事。在推进中国式现代化的进程中，文化也自觉走上了现代化建设的道路，而中国式文化现代化建设理应是对社会主义先进文化和中华优秀传统文化的兼收并蓄。李凤亮、陈能军在《中国式文化现代化建设论纲》中提出，要以"文化自觉—文化自信—文化创新—文化自强—文明发展"的理论逻辑构建中国式文化现代化的基本演进范式。② 作为传统文化现代化发展的成功尝试，当代杂技剧创作者不仅以文化自觉的心态继承了传统文化的优秀基因，向民族深处探寻支持杂技发展的文化因子，建立文化自信，而且将民族元素与现代化表达结合起来，并成功将其搬演上世界舞台，向世界展示文化强国的深厚积淀。在杂技剧《恐龙馆奇妙夜》中，编创者自觉使用了鲜明的中国元素，加上演员的精彩演绎所体现出的中国人民含蓄、内敛、温厚的民族品格，向巴西人民展示了中国的友好国际形象。剧组将该剧文字翻译成英文和葡萄牙文，便于外国观众的交流和理解，更方便地讲好"中国故事"。巴西相关演出公司舞台总

① 林春茵：《中国杂技剧〈恐龙馆奇妙夜〉走红巴西》，见中国新闻网（http://www.chinanews.com.cn/cul/2023/07–15/10043774.shtml），刊载日期：2023年7月15日。

② 李凤亮、陈能军：《中国式文化现代化建设论纲》，载《广东社会科学》2023年第3期，第6页。

监埃斯特万·格罗西对记者说："这是一个乐于'对话'和'理解'的剧团"①，显示了中国艺术团体在文化外交中的亲善形象和恢宏气度。

故事发生在中国四川的一个城市——自贡，这个城市是中国少数民族聚居的地方。演员在表演中通过所着服饰和妆造既展示了民族特色，又彰显了时代精神，讲述着和而不同的传统智慧。在学生们游览恐龙馆的过程中，适时地加入魔术表演，展现了令人叫绝的魔术技巧；营造了轻松、欢悦的观赏氛围；构筑了充满想象力的审美舞台；魔术表演所用的道具——中国折扇，也代表了温润如玉的谦谦君子。在实验室，古古博士利用现代科技成功将虚拟恐龙带入现实舞台，小恐龙们表演了热烈欢快的"蹬桌"节目，桌子上那一抹亮眼的红色和富有民族特色的传统图案，是中国文化的符号表意。

（二）地域文化的国际认同

作为中国历史文化名城，自贡市不仅是"千年盐都""南国灯城""美食之府"，还是"恐龙之乡"。自贡大山铺的恐龙化石群遗址被称为"凝固的侏罗纪公园"，自贡恐龙博物馆是世界三大恐龙遗址博物馆之一。继连续多年"混搭"自贡花灯出海后，自贡杂技团以大量的考古史料和浓厚的恐龙文化氛围为依托，通过恐龙故事打出了一张自贡市的文化新名片，这是"杂技+文旅"路线的有益尝试。该剧以中国自贡市的两名中学生在集体参观恐龙博物馆时所发现的离奇事件揭开帷幕，她们在好奇心的驱使下发现了古古博士实验室的秘密，为了维护生态平衡经历了由现代穿越至白垩纪、再由白垩纪穿越回实验室的曲折历程。该剧情节极富吸引力、人物形象鲜明，利用3D立体成像等现代科技营造了生动逼真的背景环境，使观众融入剧场营造的特殊环境中。这些都是《恐龙馆奇妙夜》在戏剧艺术方面的杰出成就。

该剧可贵的地方还在于，戏剧情境与杂技肢体语言的完美融合。巴蜀杂技源远流长，四川出土的大量汉画像石、汉画像砖，都证明了四川杂技的历史悠久、种类丰富、技艺精湛。杂技是一种跨越语言、种族、性别和年龄障碍的世界艺术，既有放之四海而皆准的技术本体，也呼唤着获得理

① 林春茵：《中国杂技剧〈恐龙馆奇妙夜〉走红巴西》，见中国新闻网（http://www.chinanews.com.cn/cul/2023/07−15/10043774.shtml），刊载日期：2023年7月15日。

解的多种可能性。"顶技"是中国杂技演员的当家本领，考验的是演员的承重能力和对平衡力的掌控。在该剧第二幕中，年近六旬的四川人罗海滨表演了精彩绝伦的"顶板凳"，30根板凳重约170斤，2米多高、4米多长，以翼龙展翅的造型在舞台上巍然耸立。火红色的恐龙造型是对世界恐龙文化的认同，是中国文化的鲜明传达，也是自贡市的文化自信。在该剧第二幕中，初中生琪琪为了拿到实验室高处的瓶子一探究竟，表演了"高椅"节目。随着一把把椅子的高高叠起，活泼调皮的少女在高椅上活动自如，摆出一个个高难的造型，尤其是倒立下腰、双脚曲到面颊的造型，引起了全场雷动。

三、清晰的儿童剧市场定位

杂技的主题化、剧目化是当代杂技与市场经济碰撞的转型，是杂技在充分考虑了市场需求、受众审美和文艺发展规律之后所做出的慎重选择。无论从剧场的可持续性发展还是从艺术活动的完整性来考虑，观众都是当代剧场文化的重要组成部分，是戏剧编导在进行剧目编创的时候不能不考虑的因素。传统杂技往往只在技巧上下功夫，关注的是技艺的炉火纯青和反复打磨，没有对观众进行仔细的归类划分，同一时期的观众看到的杂技节目差别不大。虽然杂技是一种人体技艺，能够跨越观众语言和文化的障碍，因而老少咸宜；但同时也造成了对观众的无差别对待和粗疏的市场定位。这在当代"消费者至上"的市场环境中，很难精准击中消费者的审美偏好。

鉴于这一点，《恐龙馆奇妙夜》在编创之初就没有抱持将当代观众"一网打尽"的雄心，而是将消费者群体精准地定位为当代家庭的核心——儿童。"以家庭中的'儿童'为受众定位与节目'供给'的参照，探索从儿童至现代家族、现代市场的消费（观看）与营销可能是现代艺术市场化的重要营销思维。"[①] 该剧从剧情设计、音乐与灯光、道具的使用到现场的互动体验，都充分考虑到了儿童的接受心理和兴趣爱好。

① 董迎春、覃才：《现代杂技的受众认同与剧场营销——以广西杂技团童话杂技剧〈猫猫侠：保卫蝶苑〉为例》，载《四川戏剧》2018年第9期，第60页。

（一）"剧"性的充分体现

不同于后戏剧剧场对文本性、故事性的弱化，《恐龙馆奇妙夜》作为一出精彩的杂技剧，其"剧"的艺术定位是亚里士多德的"情节整一性"①，即传统的、经典的戏剧剧场：完整的故事情节、带有戏剧冲突的剧情发展和鲜明的人物形象刻画。大多数当代观众在走进剧场的时候，依然希望即将看到的是一个明白晓畅的故事，至少是一个"看得懂"的故事。这种诉求对于儿童的接受能力而言是理所当然的。

第一，完整的故事情节。故事的起因是两名初中少女在参观博物馆的过程中发现了异常，晚上偷偷回到博物馆一探究竟；她们在实验室发现了古古博士复活恐龙的秘密是一个遥控器，为了维护生态平衡她们误触机关，至此故事迎来了高潮：她们和博士以及被复活的恐龙一起穿越回白垩纪，经历了食草恐龙和食肉恐龙的激烈战斗；最后在遥控器的控制下重新回到现代，恢复了实验室的平和宁静。故事的发展脉络清晰、结构完整，同时穿插进流行的穿越元素，在受众中寻求共鸣。这些复杂的故事情节没有依靠语言讲述，而是使用了一直以来在叙事上稍逊一筹的杂技艺术来表达，却没有让观众产生任何的理解障碍。

第二，激烈的戏剧冲突。冲突是戏剧的灵魂，杂技剧能够在保证杂技技艺本体的基础上，形成鲜明而强烈的戏剧冲突，是"剧"性价值的突出体现。剧中的冲突主要是食草恐龙和食肉恐龙的冲突，面对食肉恐龙要消灭所有食草恐龙的邪恶计划，以少女和博士为代表的人类，与食草恐龙形成同盟，站在了食肉恐龙的对立面。剧情的冲突激烈，却不复杂，符合儿童的理解与接受能力。剧中人物为了维护物种之间的和平和环境的可持续发展而做出的努力，向世界人民传达了中国"和实生物"的生态观念。

第三，鲜明的人物形象。近年来，杂技的剧场化转型虽然使其获得了一定的叙事能力，但在人物形象塑造方面却难有突破。《恐龙馆奇妙夜》通过细致的角色设定和演员的精彩演绎，成功塑造了两名初中生少女的形象，她们善良、充满正义感，同时也不乏少女的天真活泼和好奇心。虽然年龄相仿、性别相同，但两位演员却借助不同的服装造型和自身扎实的杂

① ［古希腊］亚里士多德、［古罗马］贺拉斯：《诗学·诗艺》，罗念生、杨周翰译，人民文学出版社 1980 年版，第 19 页。

技基本功成功演绎了两位风格差异很大的少女。该剧呈现的人物形象如此鲜明生动，对当代杂技剧创作是一种有益的启迪。

（二）多媒介整合的叙事方式

当代剧场艺术进入了新媒体迭起、多媒体互相融合的阶段，这样的媒介生态背景给了当代杂技以重要启示。运用多种媒介形式增强叙事能力、营造审美情境，是杂技剧场化的艺术追求。《恐龙馆奇妙夜》是将展演艺术、图像、声音、视频、音乐、舞蹈等艺术的多媒介整合，同时增强了作品的叙事能力。逼真的视频动画和3D立体成像技术，为喜爱恐龙的受众提供了鲜活的形象；在该剧白垩纪的恐龙对决过程中，两位少女机智夺取遥控器的环节还加入了游戏画面来吸引儿童注意。值得关注的是，该剧对声音的在场性给予了强烈的关注，无论是轻快、节奏明确的音乐，还是不时出现的恐龙啸声和复杂的背景音，声音除了推动剧情发展外，还将观众拉进了剧场演出的情境中，在观众和演员之间形成了一种"共在"关系，他们仿佛同时置身于史前的凶恶环境中。该剧编导指出："以丰富的和声、多变的调性来丰富音乐的色彩，优美的旋律加上新颖的配器手法和符合剧情的音效，再现恐龙声音、实验室声音、时空穿越声音和人物对话配音，增强了节目的故事性和戏剧性。"[1] 郑钲在《"声音即演员"：声音戏剧构作与当代剧场艺术的听觉转向》一文中指出："在后戏剧剧场时期，当文本不复是剧场的唯一中心时，'声音'被有意识地建构为积极的表演性成分。"[2] 虽然该剧并非后戏剧剧场的作品，文本在演出中也依然具有举足轻重的意义，但声音在剧中的表演性质也是毋庸置疑的。这种现象可以用德国学者迈耶所指出的当代剧场艺术的"听觉转向"来解释。

（三）道具的创新与突破

杂技的"借物性"[3] 规定了杂技道具在表演中的重要意义。恰当地利用道具，不仅可以为演员的表演增色，还可以增强剧目的主题表意功能。

① 刘艺伟、李轶：《自贡市杂技团新创剧目〈恐龙馆奇妙夜〉的特点与创作理念》，载《杂技与魔术》2019年第4期，第39页。

② 郑钲：《"声音即演员"：声音戏剧构作与当代剧场艺术的听觉转向》，载《上海戏剧学院学报》2023年第3期，第123页。

③ 唐莹：《杂技美学》，中国文联出版社2020年版，第6页。

为了更好地为表演服务，道具在杂技漫长的发展历程中经历了几次显著的变革：从生产生活中的日常用具，到专门为表演设计的特制道具，再到充分利用现代技术的高科技道具。① 近些年，受后戏剧剧场艺术的影响，杂技道具不再是供演员使用的冷冰冰的工具，而开始注重自身的表意功能。

《恐龙馆奇妙夜》在道具上的创新与突破，成功实现了中国文化的输出和演员与观众的情感交流。品种各异、大小不一的仿真恐龙活灵活现地出现在舞台上，引起儿童观众极大的兴趣。在该剧第四幕中，盗龙展示了耍球的技艺，并用球的巨大体积增加耍的难度，剧组特意挑选了足球作为演员表演的道具。这也与热爱足球运动的巴西人民产生情感共鸣。初中女生丁丁在该剧第一幕中表演的滑稽晃板，长板下放置圆柱形物体造成板的来回晃动，演员就在这晃动不居的板子上表演惊险的踢碗节目，背景也适时地换成了摩天轮缓缓转动的视频动画，增强了动感。俏皮的表情透露着少女的天真和演员对技巧的熟稔，表演带来的滑稽效果使全场气氛更加轻松活泼。

（四）互动体验对"第四堵墙"的打破

自文艺复兴时期开始，戏剧剧场就要求第四堵墙的存在。"从前戏剧剧场开始，看和被看的文化就存在，且拥有多样的维度。"② 演员在表演的过程中，要充分沉浸在角色中，忘记自己是在表演，想象着有第四堵墙横亘在舞台和观众之间，舞台本身是一个自足的空间。第四堵墙的存在使舞台上的表演成了某种意义上的"幻境"，布景、道具和演员的表演都在努力地逼肖现实，观众忘记了自己是在看剧，甚至把舞台上的故事当作真实发生的事，这是对戏剧艺术的极高肯定。布莱希特的"叙事剧"做出了打破第四堵墙的努力，希望通过"间离"效果让观众时时意识到自己是在看戏。③《恐龙馆奇妙夜》利用互动环节打破了舞台与观众之间的第四堵墙，改变了"看"与"被看"的观演关系。穿着恐龙服装的演员向观众席发放可做各种造型的气球，伴随着视频动画技术制作出的五彩气球在纷纷升起，使观众暂时抽离了舞台故事，缓解了急剧变化的剧情带来的紧张情绪。

① 边发吉：《杂技概论》，中国文联出版社 2020 年版，第 79 – 81 页。
② 乔西汀：《雷曼后戏剧剧场的听觉维度》，载《四川戏剧》2023 年第 6 期，第 81 页。
③ 朱立元：《当代西方文艺理论》，华东师范大学出版社 2014 年版，第 151 页。

结　语

　　《恐龙馆奇妙夜》海外商演的成功证明了"杂技＋儿童剧"的展演形式有巨大的市场潜质，同时也探索了中国文化"走出去"的新方式。虽然自中华人民共和国成立以来，杂技一直是我国文化外交的重要构成，是我国文化自信的重要来源，中国杂技对技巧的极致追求和中国人独特的内在品格所呈现出的表演风格，在世界范围内广受欢迎，但单纯炫技的表现方式容易造成审美疲劳，因此需要在充分了解受众的基础上进行精准投放。《恐龙馆奇妙夜》既深入把握了受众的市场定位，对杂技演出市场进行了再度挖掘，又能恰当融入中国元素展示中国式现代化的文化成果，是儿童杂技剧的"精品"① 展示。

　　①　唐莹：《杂技美学》，中国文联出版社 2020 年版，第 412 页。

中国杂技艺术产业发展刍议

江芸蕊

（星海音乐学院舞蹈学院 2022 级本科生）

[摘　要] 中国文化产业的建设持续深入，为杂技艺术产业发展注入了新力量。在杂技艺术产业发展的同时，满足人民对精神文化的需求在文化的传承方面起了重大作用。在多元化的环境下，杂技艺术产业更加注重表演性、审美性，融合传统文化，利用网络传播，在科技的助力下变得更加具有欣赏性；不断地进步创新，在时代的更迭中稳步发展。

近年来，中国对文化产业的发展非常重视，国家明确强调要逐步构建文化产业体系、加快文化产业的发展。杂技艺术产业在文化体制改革的深入与文化产业规模的壮大下不断发展，我国杂技艺术产业结构也随之发生了巨大的变化。

那么，中国杂技艺术产业的构成因素是什么？什么是中国杂技艺术产业发展的意义指向？中国杂技艺术产业未来发展趋势是什么样的？

一、中国杂技艺术产业发展的构成因素

（一）文化产业发展迅速

随着全球文化产业高速发展，文化产业已经逐渐取代传统产业成为新的支柱产业。而亚太地区新兴经济力量发展，各国实施"文化经济"的新战略，支持文化产业的发展，世界经济环境的变化也促使中国越发重视文化产业的发展。2003 年 9 月，文化部印发的《关于支持和促进文化产业发展的若干意见》将文化产业界定为：从事文化产品生产和提供文化服务的经营性行业。文化产业是与文化事业相对应的概念，两者都是社会主义文化建设的重要组成部分。文化产业是社会生产力发展的必然产物。

中国文化产业相关政策明确强调，要逐步构建文化产业体系、加快文化产业的发展。根据国家统计局测算，2017 年北京全市文化产业实现增加值 2700.4 亿元，是 2004 年的 7 倍，13 年间年均增长 16.1%。2019 年 1—7 月，全市规模以上文化产业实现收入 6803.7 亿元，同比增长 9.3%。① 国家统计局发布的《2022 年全国文化及相关产业发展情况报告》显示，我国文化产业规模持续扩大，2022 年营业收入超过 16.5 万亿元，比上年增加 1698 亿元，增长 1.0%。从类别看，文化新业态特征较为明显的 16 个行业小类实现营业收入 50106 亿元，比上年增长 6.7%，文化新业态行业营业收入占比首次超过 30%。从利润看，我国文化产业实现利润总额比上年增加 341 亿元，营业收入利润率为 7.7%，比上年提高 0.2 个百分点。利润实现平稳增长，产业结构不断优化，文化产业不仅以"产业之兴盛"为经济社会高质量发展注入强劲动力，更以"文化之繁荣"凝聚起文化自信的精神力量。②

杂技艺术产业在深入文化体制改革的过程中不断发生变化，大量高品质的杂技作品走进剧场，在演艺市场占据了不可忽视的一部分。如今，许多大型舞台表演都离不开杂技。中国杂技艺术也抓住文化产业发展的时机，逐渐变得多样化，被更多的观众所认可，更加贴近群众生活。

（二）人民对精神文化的追求

在文化产业发展建设过程中，国家始终将人民对精神文化的追求、对美好生活的向往作为立足点，打造具有文化创新特色、高质量的文化产业。随着现代观众审美的不断提高，他们对于作品的追求不再仅限于美，在欣赏、体会表演艺术魅力的同时，更多的希望领略民族文化的独特内涵、了解多姿多彩的民族民间文化。

党的十八大以来，以习近平同志为核心的党中央在领导党和人民推进治国理政的实践中，把文化建设摆在全局工作的重要位置，不断深化对文化建设的规律性认识，提出一系列新思想新观点新论断，推动我国文化建

① 新京报：《北京文化产业增加值占 GDP 比重居全国首位》，见中国服务贸易指南网（http：//tradeinservices. mofcom. gov. cn/article/tongji/guonei/difangtj/201909/91693. html&wd = &eqid = d0bf3e3e001d416c00000006643d68a1），刊载日期：2019 年 9 月 28 日。

② 崔妍：《点燃文化产业高质量发展的"加速器"》，载《人民日报》2023 年 8 月 21 日，第 6 版。

设在正本清源、守正创新中取得历史性成就、发生历史性变革，为新时代坚持和发展中国特色社会主义、开创党和国家事业发展新局面提供了强大正能量。习近平总书记在文化传承发展座谈会上指出："在新的起点上继续推动文化繁荣、建设文化强国、建设中华民族现代文明，是我们在新时代新的文化使命。"担负起新的文化使命、建设中华民族现代文明，必须深入学习领会习近平总书记关于文化建设的新思想新观点新论断，将其贯彻落实到文化建设全过程各方面。①

中华民族文化历史悠久。杂技作为一种文化艺术形式，有着独特的表演风格和鲜明的民族特色，这是其在文化产业高速发展过程中取胜的关键所在。近年来，随着国内外人们对中国传统文化的兴趣越发浓厚，杂技逐渐频繁出现在人们的视线中，凭借其顽强的生命力在多元文化发展中发扬光大，为人们提供了宝贵的精神财富。

二、中国杂技艺术产业发展的意义指向

（一）民族文化的继承

我国杂技艺术源远流长，已有三千多年的历史，从春秋战国时期萌芽，至汉代初步形成。杂技艺术过去曾一度濒临灭绝，中华人民共和国成立后，在党中央和各级政府的重视与扶持下，杂技获得了新生。杂技艺术从简单的技巧表演发展到有乐队、舞蹈、灯光等配合的综合表演艺术，成为国家保护的传统文化遗产，在国内外吸引了许多人的注意。中国杂技有着严密的师承传统，又与姊妹艺术关系密切。中国杂技的每一种技艺都是代代相传，但同时它又从戏曲、舞蹈、武术中吸收了大量的营养。这些艺术特色构成了中国杂技的独特魅力②，对中国传统文化的继承与发展起到重要作用。

中国文化的生命力和艺术感染力广泛存在于数千年绵延不断的民间舞蹈、戏曲和杂技表演中，许多内容都直接、间接与劳动相关，如表现狩猎

① 汪亭友：《深入学习领会习近平总书记关于文化建设的新思想新观点新论断》，载《人民日报》2023年7月20日，第9版。
② 王奕飞编著：《你不可不知的中国文化精华》，新世界出版社2007年版，第193页。

生活、模拟生产的动作等，并随着生活方式的不断丰富而变化发展。① 鲜明的民族风格才能创造出更多绚丽多彩的民族文化。杂技作为中国传统文化的一个重要组成部分，是中华民族智慧的结晶，是中华文化璀璨的明珠。它植根于民族文化的土壤中，有着特殊的文化情感和艺术体态。保留民族性，让杂技技巧与民族生活相结合，能够使作品充满民族文化底蕴并兼具时代特征。

继承杂技艺术是传承传统文化，也是保护民族文化多样性、体现并传承中国现代社会艺术特有表演形式的重要方式。我们应该继承发扬这一宝贵的文化遗产，让其在现代文化的洪流中能够占有一席之地，在保留杂技独特民族性的文化特征的同时注入民族情感，不被西方杂技的编创思维所影响，取其精华、去其糟粕。在"引进"中创新性的挖掘展现具有民族性的杂技表演，融合中华民族传统文化，在世界中发扬光大，使杂技艺术逐渐成为中国传统文化进一步迈向国际文化产业市场的助力。

（二）走向市场、打造中国文化形象

杂技在发展的三千多年里，已经形成了自身独特的表演风格。类似于"帽子戏法""跳环""飞行三叉戟"等表演技法在许多杂技表演中司空见惯。

近年来，随着文艺团体体制改革深入进行，杂技艺术取得了创新性的突破，杂技等商业演出在运作得当的情况下已经占据了一部分经济市场，培养了一大批杂技艺术人才，开拓了杂技演出市场，繁荣了文艺舞台，创造出了更多高品质的杂技作品。人们在物质生活水平不断提高的情况下，对于精神文化的需求会越来越大。杂技作品服务于人民，满足人民的文化需求，因而能够抢占市场，创造巨大的经济效益。同时，杂技艺术产业也蕴藏着巨大的商机，不论是商业演出还是相关影视剧上映，都在无形中创造着巨大的经济利益，也提供了大量的就业机会。

文化产业的发展在综合国力竞争上的作用突出。"文运与国运相牵，文脉同国脉相连。"② 文化产业是另一种意义上的"绿色产业"，它就像是

① 宋晓雪：《探索中国杂技民族性创作道路》，载《青年时代》2017 年第 7 期，第 41 页。

② 汪亭友：《深入学习领会习近平总书记关于文化建设的新思想新观点新论断》，载《人民日报》2023 年 7 月 20 日，第 9 版。

可再生资源一样，源源不断地提供价值。它不像工业对环境可能造成污染，或是需要大量资源，有传承意义的文化是能够在不断更新迭代的时代中找到存活、进步、发展的道路的。

依托杂技有关特色活动，打造杂技特色市场，能够让更多的人感受到杂技的魅力。同时，拓展文化产业的市场，与演出精密结合，使人们可以看到高水平的杂技演出，在文旅产业方面也有着巨大影响。以中国传统"八宝盒"为灵感建设的中国杂技艺术中心将成为以"文化＋旅游"为主线，演出高品质创新剧目的多元文化艺术交流中心，展现领先于世界的中国高水平杂技艺术，打造一个别具风格的中国文化名片。

让杂技艺术走向市场，不仅是为发展中国文化产业，更是为了打破国际市场的"铜墙铁壁"；提高人民的文化自信，迈步国际市场，打造独特的中国文化形象，为中国文化的传承发展助力。国家形象体现的是一个国家的综合实力和影响力，国家形象的塑造与传播广受重视。而国民心态直接影响国民的言语和行动，继而影响社会的价值取向和行为方式，然后影响国家的发展大局，最后影响国际社会对该国国家形象、国民形象的认知和判断。近些年，在中国市场以及国际市场上，杂技艺术吸引了许多人的目光，中国杂技在许多国际比赛中获得成功，并且得到大量外国友人的称赞。湖南省杂技艺术剧院大型原创杂技剧《梦之旅》在西班牙首都马德里的格兰维亚剧院迎来第 700 场纪念演出。该剧将杂技与中国古典水墨、西方潮流歌舞等艺术形式巧妙融合，让观众在体验杂技艺术不畏艰难、挑战极限的精神之中，与演员共同完成一场逐梦之旅，感受中华优秀传统文化的独特魅力。①

三、中国杂技艺术产业未来发展趋势

（一）杂技艺术产业发展现状

我国文化产业正处于蓬勃发展的阶段，迸发出磅礴生机，成为当前经济增长的重要动力。近年来，北京以"首善标准"推进文化融合发展。

① 张玲：《湖南杂技剧〈梦之旅〉西班牙巡演赢得喝彩》，载《中国文化报》2023 年 9 月 6 日，第 4 版。

2023 年上半年，全市规模以上文化及相关产业法人单位实现收入 9535.3 亿元，同比增长 14.8%。①

传统杂技表演关注于开发身体的动作极限，更多的是在挑战人体极限，这在某些程度上忽视表演的观赏性、美观性。杂技演员在完成这些违背生理构造的高难度动作的同时，也很难将注意力分摊在动作优美和表情管理上，这也导致杂技表演演员在完成动作时经常会忽略面部的表情，使表演的观赏性大打折扣。

但是随着文化体制改革逐渐深入、文化产业规模日益壮大，杂技艺术产业结构也随之发生了巨大的变化。人们的审美在时代变革和互联网高速发展的情况下不断变化，文艺的表现形式与内容越来越多样化，观众对于艺术的鉴赏能力也逐步提高，杂技传统的单一技巧已经不能满足人们欣赏表演的精神需求。在世界多元文化的冲击下，如果杂技沿袭过去传统的样式，一成不变，必将逐渐落后于世界文化，落后于现在人们的审美观念。因此，杂技为了能够在多元化文化的冲击下生存，必须改变现状。

现在的杂技团在节目的编创和音乐的选择上，都加入了全新的元素，结合了许多舞蹈、表演、戏曲等艺术形式。杂技演出在保留原本杂技动作难度特色的情况下，融入人物情感，加强舞台效果，提高舞台节目的观赏性，让观众在感受杂技惊险刺激的同时，震撼于杂技与舞美结合的表演，沉浸于演员所演绎的故事中。

（二）杂技艺术产业未来发展趋势

杂技的形式在未来一定会变得更加多元化，不再满足于剧场或田间地头的演出，更多地选择在电视节目、文艺晚会中进行表演；设置更多更丰富的故事情节，讲述更完整更具故事性、表演性的故事，塑造丰满的人物形象；通过杂技表演来表达不同的主题思想，让杂技不仅是技巧性的表演，更是充分结合了音乐、舞美、舞蹈、表演、戏剧等多种艺术元素的能够传达深刻思想内涵的表演。

中国传统杂技艺术在世界杂技艺术大环境不断创新发展的情况下，已经逐渐走出国门，为国际市场所认可。在世界杂技艺术多元化发展的影响

① 刘海红：《第十届北京市文化融合发展项目合作推介会举办》，见腾讯网（https://new.qq.com/rain/a/20230907A06Y8V00），刊载日期：2023 年 9 月 7 日。

下，中国杂技艺术不断吸收创新，与多种艺术融合发展，在跨学科中不断吸收创造出不同的表演形式。大胆改革、不断挖掘，与中国传统文化进行结合，使其更具文化底蕴，同时更能够满足观众对于精神文化的需求。

中国不同地区有着各地独特的杂技艺术。不同地区的表演常常会使用当地特有的音乐，表演者身着具有地方特色的服饰，以此增强表演的独特性，也能更好地打造专属杂技艺术产业文化，吸引更多游客前来欣赏，同时这也促使中国传统杂技艺术在与文旅产业融合的道路上前进。例如，河南周口的河南金贵演艺集团为打造周口杂技艺术的独特文化形象，选择将具有创新精神的《鹰之翔——空中飞人》作为周口杂技文化产业园压轴节目。该节目表演过程中的演员像鹰一样在空中飞翔、旋转，极具吸引力。这样的创新型杂技艺术作品，在中国传统杂技艺术与文化产业创新形象的融合过程中，将中国传统杂技艺术深刻地印入周口人民群众的心底。再如，中国濮阳国际杂技文化产业园选择以中国传统杂技文化为支撑，以濮阳厚重的历史背景为依托，突出生态环保的理念，以此展现开放包容的城市形象，打造中国杂技艺术与现代文明相互依存的城市公园。

在文旅产业大力发展的今天，中国传统杂技艺术在中国各地博物馆、景区、文艺节目中频繁出现。自贡市近年来打造了本土 A 级及以上的星级景区 13 家、国家级非遗 3 处，将自贡杂技在景区、博物馆等以文艺节目的方式展现在游客面前，通过中国传统杂技艺术与旅游资源结合的方式，打造了自贡杂技的新名片，丰富了自贡杂技的产业文化形象。

（三）杂技产业发展思路

1. 融合传统文化

中华传统文化博大精深、代代相传，杂技作为一种民族文化，要懂得运用中国优秀传统文化元素、结合中国传统美学思想，创造出独属于中国杂技的名片。比如，中国传统杂技《顶碗》，虽然其动作技巧已经难以超越，但是我们可以融入如青花瓷、醒狮等传统文化元素，基于中华传统文化意象，在杂技作品中融入传统儒家思想，强调天人合一、中庸和谐等；或是以诗词、戏曲、书法等为核心，追求节目的意境。

现代杂技不能局限于形式结构，更要注重文化内涵的表现，对传统文化继承、对传统美学思想进行诠释，结合舞蹈、音乐多元艺术打造创新型舞台表演形式，走上探索技巧与艺术融合之美的艺术道路。

2. 打造杂技品牌形象

要使杂技形象深入人心，必须打造高品质杂技节目。观众的审美水平在不断提高，粗制滥造的节目早已无法在市场上立足，只有精品才能存活于市场之中。要保留杂技的特色民族文化，展现时代气息，从传统文化中挖掘能够融入的元素，让其成为节目的亮点。同时，要选择可以表现的主题思想及主线故事，让节目能够服务于主题思想，展现故事。当杂技节目走出国门时，能让世界了解中华传统文化，被中华传统文化所震撼。在杂技文化产业走向世界的过程中，要考虑文化包容的问题，秉持和平、自由、美好的思想，服务于全世界人民。只有这样，我们才能走向世界，将中国杂技传统文化带向世界，使杂技文化产业走向国际市场，并在国际市场中发扬光大。

3. 在创新中探索

创新是第一动力。要让杂技走向市场必须符合时代主流审美要素，不断进行更新。因此，杂技创编要具有创新意识，不仅是在表演方面，更多的是在舞台艺术、传达思想、科技与舞台的运用等方面推陈出新，坚持古为今用，取其精华、去其糟粕；要以开放包容的心态，加强与其他艺术的融合，使传统杂技焕发生机；要不断学习、借鉴，在传统杂技上改革创新，借助科技的力量，在服装、道具、灯光等方面创新，形成独特的具有中国特色的创新型国际化杂技品牌。

4. 利用新媒体传播

网络是把双刃剑，运用好网络传播可以使杂技文化深入人心。现在一条视频的播放量就可以达到千万次之多，如果可以做好杂技文化的营销工作，那么可以在网络传播过程中实现对杂技传统文化的普及。再好的节目也需要宣传与营销，我们可以通过网络去打通演出市场、开拓杂技文化的"领地"，推销自己的节目特色、营销自己的品牌，以此来吸引观众，达到赢得市场的目的。

网络也是将中华优秀传统文化传向世界的重要途径之一。网络使信息的传播速度大大加快，使跨国界的文化传播不再艰难。在杂技节目的"引进"和"输出"过程中，不仅能促进杂技节目的创新，同时可以宣传我们的杂技文化产业，走向国际市场。

结　语

中国作为杂技大国，有着三千多年的杂技文化历史。杂技艺术在数千年的发展演变中融合了中华民族传统文化，从姊妹艺术中吸收了大量营养，这构成了中国杂技的独特民族性特征。在世界多元化的发展背景下，杂技艺术不断跟随文化体制改革而创新，服务于人民，满足人民的精神文化需要，开拓了杂技演出市场。由于不断与不同国家交流，杂技艺术的审美观念也发生了变化，不再仅是单一的技巧，更多的是融入有着民族性特质的舞蹈、表演、戏曲等艺术元素，通过科技的力量提高舞台效果，使杂技与舞美结合，变得更加多元化；打造别具风格的中国文化艺术名片，利用好新媒体的网络传播速度，才能让中国杂技艺术走向世界，不断发展壮大。

专题三

杂技审美

现代杂技的审美意蕴*

高 伟

(《杂技与魔术》杂志社原主编)

[摘 要] 改革开放以来，随着时代进步、社会发展、文化审美的多元变化和审美水平的提高，现代杂技创作显现出多元的风格样式以及审美层面的明显变化，呈现不同的审美意蕴和精神蕴涵。杂技艺术延续着三千多年遗存下来的杂技艺术传统基因，并在坚守中发展、在发展中提高。而无论是文化思想、美学精神的当代传承还是传统杂技艺术的现代转化，都是在新时代新语境下的一种文化实践，它赋予杂技以现代意义、现代价值和中华文化美学精神。

追求现代杂技节目的审美意蕴，已成为杂技创作者的共同向往。

改革开放以来，随着时代进步、社会发展、文化审美的多元变化和审美水平的提高，杂技经历了"显技""融艺于技""由艺臻境"三个不同的审美层面，呈现出不同的审美意蕴和精神蕴涵。

一、显技：彰显本体技艺中的哲思

"显技"是中国杂技的传统。杂技诞生之时，即以"技"彰显于人。杂技是追求身体自由意志并与自然世界和谐相处的一种创造。长期以来，不论杂技表演场地在哪里，其"技"的革新与提高都是其生命延续的前提，因此，"技"被杂技人视为杂技立命之本，"显技"成为杂技表演的第一要素。

20世纪70年代末，我国进入改革开放年代，国门打开，杂技率先走向世界。正是其传统"技"的"险""难"高度，令中国杂技在国际演

* 原载于《中国文艺评论》2019年第5期。

艺市场和重大赛场备受青睐。1980 年，我国杂技就进入了国际商业演出市场。尤其是在西方一些发达国家的演出，其鲜明的民族特色、高超的杂技技巧，令那里的观众对来自东方中国的杂技艺术赞赏有加。1981 年，广州杂技团的《滚杯》《三人顶碗》代表我国首次参加世界两大高水平杂技赛事之一的法国"明日"世界杂技节的比赛，一举分别获得了最高奖——"法兰西共和国总统奖"、金奖和"夏洛特市长奖"，之后，我国杂技在国际大赛中连年夺冠；在另一高水平杂技赛事、有着马戏界"奥林匹克"之称的蒙特卡洛国际马戏节，武汉杂技团的《顶碗》于 1983 年代表我国参赛，第一次夺得"金小丑"奖，之后，中国杂技连年夺得金银大奖。在国际马戏赛事中不断摘金夺银，令我们欣喜不已。市场与赛场的双重需要，使当时我国杂技人把对"技"的追求放到了首要地位。

从杂技自身发展和审美来看，这是符合杂技发展规律和艺术审美的。杂技的终极目的是对身体极限的挑战与开发。"技"是杂技的本体，也是杂技生命的本源。"技"既是人驾驭自身，也是人驾驭物。可以说，"技"的创新过程就是人对自然界各种物体驾驭能力不断提升的过程，是人体能力的艺术表现，因此它是推动杂技发展的原动力。而杂技在诞生之初，既有游戏、祭祀、表演的功能，又在本质上具有哲学的意涵。因此杂技对极限动作追求反映着人类对自身、对生命及对自然世界的认识。它的"超然"物象，契合了中国文化传统美学当中"天人合一"的审美境界。"天人合一"讲的是人与自然世界的和谐交融（这里包括本然的人体），这时人就达到了"物我两忘"的境界，进入"超然""超越"的审美意识。从审美角度说，"技"的超越既是杂技人向往自由精神，不自觉地进入了"物我两忘"的境界，也是"天人合一"意识的觉醒。它指引观众从"有我之境"转向"无我之境"，传达了"物我两忘""超然世外"的理想追求。所以，"显技"既是传播的需要，更是提升杂技的哲理与审美的内在追求。

二、融艺于技：兼及内外走向艺术审美

然而，改革开放以来，社会文化环境的变化很快，多元的文化观念、文化思潮、文化形态引导着人们的文化消费观念不断分化与改变。审美活动自然要追随社会文化环境的变化而变化。不同的时代孕育出不同的审美

文化和独特的审美形态。

20世纪90年代末，无论从现代舞台呈现还是从观赏者角度，杂技仅有"技"已经远远不能满足这个时代文化生活的需要。因为杂技蕴含的哲学高度，需要以一种纯粹的心态与眼光来观照才能够领悟，我们不能要求所有观众都有足够的哲学修养，对杂技有深度的审美。同时，虽然"杂技作为艺术的杂技性，就在于杂技的表演性，杂技表演性是构成杂技之所以为艺术的根本性所在。所以，从某种意义上说，杂技的表演性也就是杂技的艺术性"①。"显技"的过程也是杂技作为艺术显现其艺术特质的过程，但是现在观众走进剧场不仅需要获得视觉与听觉的快感，还要得到主题解读的释然，或者享受观演带来的审美心理的满足。所以在"技"的前提下，杂技节目还要好看，要有艺术的美感，令人产生审美愉悦。因此，舞美、音乐、灯光和舞蹈、戏曲等多种艺术成分加入进来，随着舞台技术、数字技术的进步，LED（发光二极管）技术、新媒体技术等也逐渐成为舞美的重要手段。广州军区政治部战士杂技团的《东方的天鹅——肩上芭蕾》，将杂技技巧与芭蕾融合于无形的高妙与优美，其艺术美感撼人心魄；中国杂技团有限公司的《俏花旦——集体空竹》，加入了京剧元素、戏剧化的服装和音乐等，使普通的空竹节目具有了艺术的韵味和意味。上述两个节目也因此成为杂技发展史上的经典。广州市杂技艺术剧院的《竹韵——升降软钢丝》取自杂技剧《笑傲江湖》，背景LED显示屏上的青翠竹林随风摆荡，前景中，一位侠士在升降软钢丝上苦练技艺，端坐竹林一隅的一位仙女抚琴自弹，节目营造出一幅仙风侠骨的艺术画境。

不仅如此，杂技创作者为适应时代的审美要求，在作品中追求主题内涵的表达、寻求技巧之外的意义呈现。这样的节目带有内容和情境，是一种有审美意味的形式。比如，河北吴桥杂技艺术学校的《童梦·独轮车技》，讲述了两个孩子克服困难、坚持不懈学习杂技的故事。节目中的一系列原创高难动作技巧，结合两个孩子学习的场景再现，表现了他们实现梦想的过程。内蒙古杂技团的《五人高车踢碗》，运用马头琴、蒙古长调风格的音乐和LED显示屏映出的大草原、蒙古包，演员身上的蒙古族服装等艺术元素，营造出内蒙古大草原的场景。在这种氛围下，观众通过

① 蓝凡：《杂技：一门挑战"不可能"的艺术的哲学维度》，载《中国艺术报》2012年3月21日，第6-7版。

"高车踢碗"这种形式欣赏到了蒙古族特有的文化内容。杂技《蹬人》是一个集体节目，通过人蹬人、人摞人、搭人梯的技巧形式，可以表现出集体力量和勇者无惧、勇攀高峰的精神风貌。济南杂技团的《勇者无惧——蹬人》，就是以杂技"蹬人"的技巧形式和其蕴含的精神指向，塑造出人民军队中特种兵战士的英雄形象。

现代杂技还有一类作品不满足于单纯的情景再现：它要在短短的几分钟时间里，创造出一种叙事情境，或讲一个故事，或设置一个带有戏剧性的情景，或塑造形象。比如，甘肃省杂技团的《彩陶情——顶坛》讲述了父母和小男孩一家三口其乐融融、一起耍玩坛子的家庭生活片段。节目营造出的叙事情境，生活气息浓厚，温馨感人。武汉杂技团的《技炫黄包车》，以黄包车作为城市元素的代表，描绘出老汉口的城市风貌：老爷爷带着孙女徜徉其间，两代人两种心境，他们各自体会着旧时风景带来的回忆或感慨。河北省杂技团的《搏回蓝天——女子集体车技》以巨大蓝绸在舞台上的起伏和急促的音乐节奏制造出疾风暴雨中的大海场景，演员扮演成海燕的形象、娴熟地运用自行车车技的技巧穿梭在狂涛巨澜之间，象征海燕与大海勇敢搏斗。

上面提到的种种创作手法和风格已成为我国现代杂技创作的主潮。其特点是，在杂技技巧演绎的形式当中更强调其内在的审美意味，即把"技"的表演发展成为一种具有文化意义的肢体语言，并在技巧语言的含义之外，创作者通过舞美、灯光、音乐、服装等手段的烘托，完成了作品的外在"形式"。此类杂技作品蕴含的审美意味，由观众在审美过程中得以获得。

"融艺于技"的审美追求，在大型杂技作品创作上也得到体现，杂技的新品种"杂技主题晚会"由此诞生了。这是杂技创作者为适应时代要求、观众审美品位的提升以及演出市场对大型杂技作品的需要，主动对杂技进行艺术化处理的尝试。代表性作品是1994年成都军区战旗杂技团在团长李西宁主持下创排的主题晚会《金色西南风》，它也是我国改革开放新时期第一部杂技主题晚会。该晚会"以杂技技巧为骨，以民族风情为魂"，通过具有我国西南少数民族地区色彩的舞美、音乐、服装的艺术展现，表现了西南少数民族地区的风情和文化。晚会打破了原来的杂技晚会没有主题引领、只是技巧展示的排列形式，它对技巧动作的运用、外部的造型、结构的安排以及音乐、舞美、道具等的设计都用晚会主题贯穿起

来，使它们不仅具有舞台艺术的美感，更有民族地区文化含义的表达，构成了整台晚会的艺术审美和意境。《金色西南风》开启了"杂技主题晚会"这一新的表现形态，将杂技作品的审美提到了一个新的高度，更是引领了我国后来的大型杂技晚会创作走向。

杂技因其多种艺术元素和手段的加入，在提高了杂技的视听审美的同时，技与艺的融合也使得"技"的哲理内涵在"艺"的烘托下得到张扬。

美学意义上的美，不同于自然生活中的本然样态，并且不对自然生活中的本然样态进行美丑判断，而是以超然的心理、纯粹的眼光来看待事物本身，不含有任何功利目的。而一般意义上的美，是生活中的日常眼光观察世界所发现的美，通常含有比较多的其他成分，如功利的、有目的的、概念化的等。杂技的特殊性就在于它要超越这两种美，并在自身达到统一。在改革开放新时期，这种创作追求得到加强。"融艺于技"，是时代的要求，也是杂技发展的必然。杂技从美学意义上的美转向了与一般意义上的美并存，由自我完善转向自我与他者（观赏者）同在，通过他者的接受与欣赏反刍自身，达到自我、他者与自然世界的和谐共鸣。"技"的创新，含有美学意义上的美的本然"意象"，但作为普通观众通常不能充分意会"融艺于技"的过程。将这种"意象"通过多种艺术手段呈现于舞台，使观众能够感知，杂技向艺术审美迈进了一步。

三、由艺臻境：杂技走向"形而上"

"融艺于技"，是杂技迈入现代艺术行列的重要一步，但不是终止的一步，创作者还在继续前行，他们更要在精神上和形态上使杂技符合现代艺术的审美意蕴。比如，在"融艺于技"的探索过程中，创作者们逐渐地、自觉地以中华传统美学精神丰富作品内涵，提升作品的美学品质，其中，"意境"就是创作者共同营造的对象。

"意境"是中国传统艺术实践的经验总结与中国艺术美学精神的提炼，也是中国艺术精神的一个重要内容。"意境"在唐代时已经归属美学范畴，"意与境会""境生于象外"就是唐代对于"意境"内涵的归纳和总结，后世关于"意境"的论述基本都围绕这个规则进行。无论是唐代司空图的"思与境偕"、清末王国维的"意与境浑"，还是现当代宗白华的"'情'与'景'（意象）的结晶品"，讲的都是意境的基本美学特征：

"意与境会""情景交融"，即意与境二者的浑然融彻。

现代杂技艺术作品很重视"情景交融"的呈现，力图通过"融艺于技"和杂技本体技艺的创新，将形式与意蕴融合，寓意于象，追求象外之韵，创造出独具杂技特色的意境之美、蕴蓄之美。比如，获得中国杂技金菊奖第十次全国杂技比赛优秀作品奖的中国杂技团有限公司的《九级浪——杆技》，在三维道具的运用（演员表演使用的三根长杆，象征船上的桅杆）与演员共同演绎下，展现出一幅海员与海浪搏击的场景。风平浪静、扬帆远航的开场，先给观众营造出人与海的和谐氛围。但是，暴风雨的突然来临打破了这个宁静。LED 显示屏映现出的汹涌波涛一浪高过一浪，仿佛天塌地陷，而海员驾驭的船只随着海浪时而被拱到浪尖，时而被抛到浪底。配合着海浪与音乐的旋律，舞台上三维长杆道具的竖起、倾倒、翻转的运动与演员翻腾、爬杆、跑酷的运动此起彼伏，在动荡变换的三根长杆之间，演员表演出高水平的杆技动作技巧，表达了海员不畏巨浪、英勇拼搏的精神气质。节目大起大落、大开大合，气势磅礴，人的生命力量和顽强精神与海浪凶猛、狂暴的力量融为一体，呈现出"雄浑""刚健"的艺术境界。

同样获得中国杂技金菊奖第十次全国杂技比赛优秀作品奖的上海杂技团的《舞空竹》则展现出另一幅图景。节目的音乐来自舞台上女演员弹奏的琵琶，琵琶声营造出具有东方情愫的氛围。在琵琶声中，男演员舞动起空竹，空竹的演绎传达出青年男子的心境。琵琶声渐渐弱了，舞台上只有空竹的鸣响，"万籁此俱寂，但闻'空竹'响"，悠悠的空竹声将观众带入一个空灵的世界。在节目的这一瞬间，观者可以感受到人生的美好和爱情的永恒。随着节目的推进，男女演员被空竹绳逐渐拉近，空竹在男女演员手中绳子的牵动下回旋往复，象征着二人心灵的交流。最终在空竹绳的牵引下，二人走到了一起，共同舞动空竹，传达出二人相携、相守的意绪。节目别具风韵，通过一条绳线、一个空竹的环绕，在中国传统文化语境下，平静、恬淡地表现出男女之间含蓄、委婉交往的情状，永恒的爱情主题在空灵的美感中得到表现。编导通过舞台与演员高度情景化、意象化的呈现，营造出"淡雅、含蓄"的带有浓郁东方色彩和中国风格的意境。

中国杂技团有限公司的《TOUCH——奇遇之旅》则将我们带入颇有现代和后现代风格的艺术境界。这是一部杂技剧作品，讲的是一位少年来到未来世界，路过一座公园，与逝去年代中的曾经的杂技舞台相遇，由

此，少年经历了一场信任、死亡、希望和爱的生命体验。在剧中，杂技技巧是创作者表达主题意旨的载体：《绸吊》传达了情与爱的含义；《软钢丝》上"角色"的进与退演绎着生命之途的抉择；《柔术》中两位演员穿同样服装把"角色"一分为二，象征着"本我"与"自我"的心灵对话。而舞台上以棕灰色为主色调的后现代极简场景，引领观众将视线集中于"角色"，冷静地观看着"他"所遇到的一切。

中国杂技团有限公司赋予该剧一个新名称——"新杂艺"，这是着眼于节目形态和杂技的表现方式，是对杂技舞台新形态的探索。但其实作品的主题内涵和创作手法才是它的创新之处。在该剧中，故事只是个躯壳，杂技是外化于行的主题意旨的表达，"角色"才是创作者重点塑造的，它的重要性大于故事本身。"角色"是被创作者赋予了观念与哲理的艺术形象，是创作者内在心意的寄托物，也可以叫作"审美意象"。创作者就是借助"他"勾连起整部剧的"心理意象"和隐喻，以传达对人生、命运以及世界的哲理性思考。"境生于象外"使得该剧具有了审美层面的多义性，每位观众都可以根据自己的生活经验对该剧做出不同解读。这是该剧的意义和价值，也是该剧与其他杂技剧的本质区别。因此，把它称为"杂技意象剧"较为恰当。

该剧的出现，标志着我国杂技作品的创作开始走向形而上的层面。"形而上者谓之道"（《易经·系辞》），杂技更接近了艺术的本质，正如宗白华先生指出的："'道'具象于生活，礼乐制度。'道'尤表象于'艺'。灿烂的'艺'赋予'道'以形象和生命，'道'给予'艺'以深度与灵魂。"①

"由艺臻境"，现代杂技进入到艺术的审美境界，而作品中所具有的中华文化美学精神正是在创作者孜孜以求的艺术创造中得以显现。习近平总书记在文艺工作座谈会上的重要讲话中指出："我们要结合新的时代条件传承和弘扬中华优秀传统文化，传承和弘扬中华美学精神。中华美学讲求托物言志、寓理于情，讲求言简意赅、凝练节制，讲求形神兼备、意境深远，强调知、情、意、行相统一。我们要坚守中华文化立场、传承中华文化基因，展现中华审美风范。"②

① 宗白华：《艺境》，北京大学出版社1987年版，第159页。
② 习近平：《在文艺工作座谈会上的讲话》，载《人民日报》2014年10月15日，第1版。

现代杂技艺术正是在传承与弘扬中延续历史，延续几千年遗存下来的杂技艺术传统基因，并在坚守中发展，在发展中提高。而无论是文化思想、美学精神的当代传承，还是传统杂技艺术的现代转化，都是在新时代新语境下的一种文化实践，它赋予杂技以现代意义、现代价值和中华文化美学精神。这正是现代杂技审美意蕴之所在。

杂技艺术融入舞蹈审美样态的视觉化丰富传达

吴 芳

（北京舞蹈学院继续教育学院副教授）

[摘 要] 伴随着全球语境一体化的快速成型，艺术以一种相互交织的姿态在互通与构联中被赋予新的内涵与样态。杂技作为以人体本身为载体的艺术形式，其在表现中融入舞蹈艺术的审美样态，可以进一步增强视觉感官刺激与艺术享受。本文从视觉文化视角出发，围绕杂技艺术来探究舞蹈审美样态的视觉化融入，为当代杂技舞台表演与创作提供现实参照。

在艺术发展的历史进程中，艺术自原始时期开始就以综合性的表现形式不断地演变与发展。伴随着时代更迭与艺术自律性的变化，艺术又以独立性姿态细化为各艺术门类。时至今日，审美需求的现代化发展又催生着艺术之间的对话与融合，其以一种相互交织的样态在互通与构联中被赋予了新的内涵与样态。杂技与舞蹈艺术，二者都是以肢体语言为表现手段的艺术形式，呈现出同源互渗与异质同构的特性。视觉文化作为当代社会审美需求的一种现象，它以综合性视角存在于艺术、传播与实践等领域中，是助推文化交融的关键要素。德国哲学家海德格尔曾宣布"世界图像时代"的降临。视觉文化的形成，强化了以影像来传递信息和解释世界的方式，深刻改变了文化格局。在视觉文化下的舞蹈影像创作，表现出高度视觉化、多维呈现、流动性强、可复制性强等特点。这些特点让舞蹈影像成为一个非常重要的艺术形式，在当代艺术中具有广泛的应用和发展空间。① 可以看出，在现代性审美的艺术创作需求背景中，杂技艺术从传统

① 范鑫：《对话与融合：视觉文化下的舞蹈影像艺术创作分析》，载《中国民族博览》2023 年第 15 期，第 139－141 页。

单一性质的肢体技术极致化呈现逐渐转化为具有舞台美学视像的视觉化作品，而舞蹈作为舞台视像中具有复杂肢体语言、丰富情感表达、视听双重性、魔幻综合性等特点的艺术表现形式，能够为杂技艺术的视觉化表达提供丰富的元素。因此，杂技艺术发展过程中，需要借鉴多元化的艺术元素，更应注重舞蹈元素的融入。从视觉角度讲，舞蹈元素的加入，让杂技艺术提升了表现力，给杂技艺术开拓了新的艺术空间。① 本文从视觉文化视角出发，围绕杂技艺术，探究其融入舞蹈审美样态的视觉化特征，从而为当代杂技艺术的表演与创作提供现实参照。

一、历史秩序中杂技与舞蹈的融合交织

人类历史的动态演进受制于自然环境的变化、社会政治结构的变迁和人类自身的发展，其中人的因素是根本动因。以人体为媒介的杂技与舞蹈，其"同根同源"之说使二者自产生就建立起了内在关联，从动觉经验到动态意向，二者在各自范畴的属性下形成了丰富的表现内容和专属的符号标志，但二者具有高度的契合度。早在远古时期，乐舞就"武舞不分"，这使杂技与舞蹈在历史根源上界限模糊。汉代"百戏"艺术的兴起，使杂技与舞蹈达到了融合交互的顶峰。我国古代文献中，很早就有关于杂技的文学记载。《史记·李斯传》记载过秦二世曾经在甘泉宫看角抵戏的情形。当时的角抵戏，像今天的摔跤表演。《列子·说符》还介绍了民间曾有在空中掷投五剑、七剑的表演。杂技到了唐代又有发展，这在当时许多著名诗人的诗中都有反映。白居易的新乐府《西凉伎》中有"舞双剑，跳七丸、袅巨索，掉长竿"的诗句，元微之的乐府《西凉伎》中也有"前头百戏竞撩乱，丸剑跳掷霜雪浮"的诗句。到了宋代，杂技艺术已有了很多节目，那时，有人能表演挑一担水在绳索上行走的绝技。② 由此可以看出，杂技与舞蹈在范畴与属性上具有一定的相似性，也能够印证出古代早期艺术发展的综合性与融合性。事物分类的清晰与细化是历史前进的必然，也是中国历史发展中典型的特点与标识。在杂技与舞蹈类型

① 王晓荧：《基于"艺"与"技"的杂技舞蹈化研究》，载《艺术大观》2022 年第 34 期，第 106 – 108 页。

② 转引自李晓丹《浅说杂技艺术的历史现状及特点》，载《北方音乐》2012 年第 2 期，第 87 页。

的明晰划分中，二者的各自定位逐步明朗，舞蹈韵律性与杂技技术性的展现分别进入到人们的审美观念中，二者的表达功能与展现目的也变得更加明确。

从杂技与舞蹈的同源性来看，两种不同范畴的艺术门类在延续性的发展中健全、丰富着自身符号，在同一艺术属性的特性中生成具有不同内涵的表现方式与精神传播，二者在以身体为媒介的相同所指与差异性概念的不同所指中充分发挥其本体的能动性。在此基础上，从"舞技融合"的历史性可以看出，杂技与舞蹈作为同根同源的艺术，从身体媒介相同的本体属性，到二者本质属性特征的明晰分化，再到文化功能的共同追求，都凸显着杂技与舞蹈在外在表现过程中的形式与意蕴美。由于二者都是以身体为媒介的动作语言艺术，都体现出同构性特点，如节奏、韵律、空间等，这使二者能够有机结合，最终在跨界中形成交叉，在交叉中产生艺术张力，在艺术张力中又展现其艺术本质。

二、创作结构中杂技向舞蹈的情景转化

舞台作品的创作以艺术本体的形式语言为动作编创的基本元素，并在此基础上展开故事事件、人物形象、矛盾冲突、意境塑造等艺术效果的传达。在创作杂技作品时舞台化的艺术效果对于提高杂技艺术性是至关重要的。成熟的艺术作品必须具有鲜明的人物特征、情节脉络、表现形式和舞美意象，杂技作品的舞台创作植入舞蹈艺术形式，促使作品具有更为丰富的肢体语言表现。首先，舞蹈动作的叙事功能可以连接与拼接杂技技术性的亮点展现，舞蹈身体语言的多样性可以通过动作的拟象特征促成视觉画面的情景输出。通过群舞流动的空间立维调度，来彰显舞台情景的构建，从而更好地对接杂技技艺性的技术亮点，并通过故事的串联完成杂技剧作品形态的表演形式，这恰恰弥补了杂技拙于叙事的不足。例如，杂技剧《天鹅》就是依据芭蕾舞剧《天鹅湖》故事情节进行作品戏剧情景的编排。它融合了戏剧、芭蕾、杂技等多种艺术形式，将舞蹈动作语言的叙事性完美结合于杂技惊险化技术的展现之中。它通过艺术想象与创造，营造出魔幻时空来呈现主人公的内心世界，刻画出主人公成长道路上的挫折与努力、付出与收获。尤其是其中"肩上芭蕾"的舞蹈借鉴与表现，将舞蹈的唯美特质与杂技的难度追求有机结合，营造出身体语言的极限追求。

舞台作品创作是艺术化审美追求的典型形式。舞台空间的意境化是创作过程中至关重要的审美转化环节，借用舞蹈成熟的空间构建模式，可以为杂技的意境化表达提供具体的创作手段与方法。艺术语言的意境化是通过艺术本体内部的构型要素，来完成外部形式结构的拟型联想特征，这样才能进一步通过以美感为视觉冲击的语言表达。舞蹈艺术就是以这种以身体构形为基础，通过起承转合的动韵关系，形成动作快慢急缓的处理，从而以一瞬间流动的方式快速赋予观众一种运动形态的流动幻境，展现出肢体语言似真似幻的意境画面。舞台审美方式的这种转化，如果与杂技形式相结合可以激发出视觉美感的极限幻觉。因为杂技艺术是一种以身体惊险度与奇特性为视觉追求的舞台表现方式，如果能与舞蹈动作语言的审美韵律结合，可以有效增加杂技表演的观赏性与意境烘托效果。当代舞台杂技表演融合舞蹈进行作品意境的烘托已经是一种司空见惯的手法了，群舞的舞蹈视像能够通过舞台调度的队形变化，形成空间错位、时空转移、情景分割等意境幻觉，通过群舞调度的配合凸显杂技技艺与绝活的形式亮点。同时，还可以凸显杂技舞台作品中形式运用的疏密关系，形成视觉与情绪的起承转合，为更好地形成舞台作品表现提供本体意义的结构关系，最终引动观众伴随着作品结构的张弛安排，进一步调动观众的视觉兴趣点与心理情绪的起伏。因此，不难看出，作品创作结构中的形式运用对于舞蹈作品视觉效果的调动起到至关重要的作用，将舞蹈融入杂技表演中，可以为舞台杂技表演提供更加丰富与多元的情景意象与奇幻氛围，将杂技艺术推向舞台艺术表达的新高度。

三、技艺表达中杂技对舞蹈的意蕴深描

从杂技与舞蹈艺术的审美特征来看，技艺表达是二者共有的审美表现。杂技艺术的审美造型体现在身体动作的惊险、高难与奇巧，反映出地方性、民族性与文化性的审美内涵。舞蹈艺术的审美造型体现在身体动作的造型姿态与调度构图，并且反映出民族性与意蕴性。杂技和舞蹈都是身体的艺术，两者在身体表达方面有许多共通的地方，但是也有许多不同。"1963年，德国著名舞蹈家玛丽·魏格曼提出'舞蹈语言'的概念，认为舞者应将自身与周围的环境空间相结合，将舞蹈的内在意义通过舞蹈动作表现出来。舞蹈语言包括舞蹈动作和舞蹈空间两部分，其形成与发展需要

以社会文化环境为土壤，因此显著地反映了特定文化场域中人们的生存状态、宗教信仰、情感表达方式及思维认知等。"① 因此，舞蹈语言以抒情见长，实现了肢体动作的情感表达。结合杂技表演与舞蹈表演来看，二者有相通之处，它们作为复杂的肢体语言艺术具有相同的本体表达。但杂技表演以动作的炫技化为主，是通过动作的叠加完成高难度的组合表现，从而呈现出惊险刺激的感官体验，但却无法传递出细腻丰富的情感情绪。

对于舞蹈艺术而言，其在动作的技艺表达中对力量以及炫技的追求相对弱化，更加强调追求纯粹的情感表达与诗意化的呈现。舞蹈艺术主要通过动作来描绘人类主体的思想感情与情绪，从而呈现出人物鲜明的性格特征。与此同时，在叙事性较强的舞蹈艺术中，动作能够展现人物行动与舞蹈情节的发展，从而通过肢体动作获得审美享受。当舞蹈中融入杂技，将会使观众产生不一样的审美体验。如此来看，当杂技艺术突破传统表现形式走向表演性质的艺术样态，其不再是单纯的技术性表达，而是从审美视角进行形象的生动化与情感的丰富化传达，更加突出视觉审美的感官体验。当代大型杂技剧《化·蝶》的背景音乐是著名小提琴协奏曲《梁祝》，以梁祝的故事为载体，表演过程中运用了赵民导演《囚歌》的舞蹈表演形式，并且在一些杂技场景中融合舞蹈的表演，如梁山伯和一群意气风发的书生出场时候，表演着杂耍扇子和毛笔。场景中既有精彩的杂耍，也有生动的舞蹈。不仅展现出杂技的技巧，也表达出所要传达的事件和感情。这使单纯的杂技表演具有了一定的内涵，整体展现出书生们用功苦读、意气风发的场景，并且能带给观众持续的审美感受，使舞蹈出其不意，使杂技更有韵味。② 由此可以看出，杂技艺术在技艺表达中融入舞蹈实现了意蕴的深描。

四、情感输出中杂技以舞蹈的动线传递

情感是人类主体心理活动的感知反射，它通过心理的内向感受形成身心体认共识性的稳定通感，从而向外反映出一种对客观事物的体验判断。

① 王露霞：《中国当代杂技的审美研究》，广西民族大学硕士学位论文，2023 年，第 24 页。

② 戴平：《杂技剧〈化·蝶〉的当代美学追求》，载《上海艺术评论》2023 年第 4 期，第 79 – 80 页。

艺术情感则是在人类艺术生产过程中所集结成的一种审美经验，通过心理感知效应引发一种审美体验心境。这种艺术心境在内容上显示了思维图景化的身心感受与体认，并通过联想与想象和身体机能形成感受直觉，从而反向刺激心理觉知能力的情绪效果。艺术的情感体验是通过身体知觉中的视、听、嗅、味、触等官能反应，在艺术感知的挥发下产生强烈的主观审美色彩，从而激发人类主体愉悦与兴奋的情绪状态。杂技的本体视觉效果的核心就是以身体技艺形成视听感知下的艺术表现方式，它与舞蹈语言具有同属性的感官接收效应。从宏观视角看，杂技艺术借鉴舞蹈形式是同属性语言的正向叠加，其最终效果催生了舞台动作意象与绝技的共时冲击。这样既增加了舞台作品的艺术感染性，又进一步深入强化了杂技表演所追求的惊险视像。具体来讲，舞蹈语言的本质特性是动作连接与运用过程中的一种轨迹处理，这种处理因为节奏、力度、幅度、大小、气息的多样性，而产生出丰富多姿的动线路径以及身体虚实动静间所展现出的审美情趣。艺术作品的情感表达便是依据这种审美意象为基础，传达出身体观感下的一系列心理反应：喜、怒、哀、乐、忧、悲、恐、惊等。这多种情绪的外显方式进一步完成了身体觉知动力的情感思考效果，将舞蹈动作审美意象的情感内流与能量传递，作用于观众身心觉知下的情感思考与心理反应。

　　舞蹈艺术的动作意象与唯美品质是提升杂技舞台化审美表现的有利途径。舞蹈语言中的动线多样性介入杂技技艺表现的微观行动，是促使杂技技术的视觉功能向情感意象转化的关键因素，起到美化技巧的作用。在杂技作品的编创过程中，表演者不仅要考虑艺术复杂性以及完整度，还要考虑整台节目的表演效果。如果一个杂技节目单纯通过简单的情节设置来达到贯穿整个杂技技艺化亮点的目的，难免会造成观众的视觉疲劳。通过肢体表现的舞蹈化、韵律化处理，如用表情、舞姿、步伐进行情感表达、情绪传递，可以进一步诠释出杂技作品的民族风貌与人文神韵。也就是说，杂技中加入舞蹈元素，可以有效增加杂技演员动作的美观性。另外，杂技舞台表演中增加一些道具性的舞蹈形式，如荷花舞、扇子舞、手绢舞等，可以将这些生活中的实体物品审美化融入杂技作品的表演环节之中，最终有效提升动作难度与情景意味交互出的情感表达。舞蹈的选材以情感生发点为基础，运用肢体语汇的情绪外显，实现杂技艺术形式的有效创新。杂技技艺中融入舞蹈表演是时代所趋，也是杂技顺应当代舞台艺术发展中人

们审美需求逐渐提高的必然趋势。杂技最终将以美轮美奂的艺术情景满足人们艺术鉴赏的审美熏陶与精神愉悦功效。

结　语

杂技是一门历史悠久的传统技艺。其舞台形式是通过演员高难度的身体绝活，达到探索身体极限的目的。近些年来，随着舞台表演艺术领域拓宽以及技术水平的越来越高、观众鉴赏层次的逐级递增，早期单一艺术的舞台表现已经逐渐无法满足人们的精神与娱乐需求，越来越多的舞台大型作品都通过艺术门类之间的相互借鉴、吸收与融合，力图打造更具新奇性、魔幻性、意趣性的舞台表演效果。杂技艺术也不例外，它通过与舞蹈表演的全面结合，打造出更具视觉情景化的舞台唯美意象。杂技表演通过加入舞蹈艺术独有的审美表现要素，并在作品结构的起伏配置下，完成以体裁为分割点的形式借鉴与发挥。舞蹈身体语言的叙事形象为杂技高难度技术提供了情景化的戏剧表现语境。与此同时，再结合道具舞蹈的意境烘托手法，促使当代杂技表演呈现出丰富多姿的戏剧内容与形式。舞蹈以其特有的审美表现力，将聚焦于惊险点的杂技转型为一种全新的杂技表演形态：以情景叙事为宏观蓝本、以意境化的戏剧表现为行动语言，结合杂技特有的高难度绝活与技巧，最终形成了独特的视觉景象与艺术风范。

红色舞台的革命叙事与审美意识形态建构[*]
——以当代杂技剧《战上海》作例探索

董迎春¹　曹琪铭²

（1. 广西民族大学文学院教授　2. 广西杂技团文学撰稿人）

[摘　要] 杂技剧《战上海》的成熟意味着杂技剧对红色题材的成功驾驭。这拓宽了杂技剧创作领域借助重大历史题材进行革命叙事和红色文化意识形态的审美建构，丰富了国家话语叙事和红色文化的时代价值及现代剧场革命叙事的当代探索价值。"解放上海"这一红色题材的历史审视和舞台转化、审美创意成功地带动剧场营销，为当代中国杂技剧创作及发展提供启示。

文艺的发展关乎着一个国家软实力的强弱。改革开放以来，党中央高度重视文艺工作，而新时期的中国杂技也是在"改人、改戏、改制"这一"三改"政策的关怀与指示下起步并走向繁荣的。习近平总书记强调："推动文艺繁荣发展，最根本的是要创作生产出无愧于我们这个伟大民族、伟大时代的优秀作品。"^①兼具社会效益与经济效益作为文艺创作的重要标准，也成为红色杂技剧场营销的首要标杆。从 2011 年以来的红色题材杂技剧的编创可以看到，红色杂技剧所选取的故事题材皆契合史实，并能以杂技的身体符号展现的方式进行连贯性的叙事和表意，还原当时社会背景下的惊险感，展现人物所爆发出的革命精神，以小故事和有限的舞台表演窥见那一特殊历史阶段中的伟大时代，感受中华民族的伟大精神。当代艺术生产应关注和思考历史问题，尤其须关注历史意识与审美意识形态的联结。审美意识形态又与当代艺术生产有着重要关联，而红色题材作品

　* 本文为 2022 年国家社会科学基金艺术学西部项目"中国杂技基础理论研究"（项目号：22EE203）的阶段性成果，原载于《歌海》2023 年第 4 期 。
　①　《习近平主持召开文艺工作座谈会强调：坚持以人民为中心的创作导向，创作更多无愧于时代的优秀作品》，载《党建》2014 年第 11 期，第 25 页。

创演与审美意识形态建构有着重要关系。就艺术作品中所塑造的文化形象表达而言，红色题材杂技剧中所承载的历史分量与中华民族共同体的核心价值是其他题材杂技剧所不可比拟的。同样，这一时代所馈赠的民族精神烙印在人民心中成就了大众所认可的文艺创作中的红色经典，这种革命历史浪漫主义精神和审美意识形态完成了有效的耦合。红色杂技剧《战上海》（2019）自首映以来，不论是剧情的打造、人物形象的塑造、舞美设计以及杂技剧的"技"与"戏"的磨合都备受好评，同时也被认为是红色杂技剧创演的具有里程碑意义之作。

一、红色题材杂技剧创作现象述评

作为当代杂技创作中新兴的一类题材，红色题材杂技剧主要以"红色文化＋杂技＋戏剧"的模式呈现，红色文化是其主要的核心基调。在2011—2021年间，红色题材的杂技创作形式除杂技剧之外，还包括杂技主题晚会、杂技报告剧、杂技情景剧、杂技舞台剧四种。其中，杂技主题晚会由多个相同基调的杂技节目汇聚而成，并无完整的叙事，其炫技的成分高于叙事；而杂技情景剧、杂技报告剧与杂技舞台剧在形式上稍有区别，但都有完整的故事情景。就红色题材杂技剧的本质而言，其叙事功能弱于真正的杂技剧，但又强于杂技主题晚会。

红色题材杂技剧的创作最早可追溯到2011年。济南市杂技团于2011年推出了以红色文化为基调的杂技主题晚会——《粉墨·红色记忆》。在这之后，除2012—2014年出现了连续断层的情况之外，红色杂技剧场的创作都一直在延续。例如，2015年遵义市演艺集团推出了杂技情景剧《红色传奇》、2016年南部战区陆军战士杂技团推出了杂技舞台剧《破晓》、2017年南京市杂技团推出了杂技舞台剧《渡江侦察记》。直到2018年，南京市杂技团在《渡江侦察记》的基础上进行二次创演，推出了红色题材杂技剧《黎明前夜》（后又更名为《渡江侦察记》）。这部杂技剧首开先河，成为业界认可的国内第一部红色题材杂技剧。

邢虹、沈婉婷认为，《黎明前夜》在杂技本体的创作上既保留了自身

的特点，又融入了一定的叙事性。① 这表明，《黎明前夜》已经将先前红色主题晚会的表演模式转型为"杂技＋戏剧"的新型表演模式，即用杂技剧来完成红色题材叙事。在此基础上，2019 年上海杂技团与上海马戏学校推出的《战上海》，因其超强的技艺与绝佳的戏剧表演被誉为红色题材杂技剧艺术创作的里程碑。直到 2021 年，红色题材杂技剧迎来创作热潮，相关作品频出。目前，业内认可的红色题材杂技剧有南京市杂技团的《黎明前夜》（2018）、上海杂技团与上海马戏学校的《战上海》（2019）、南京市杂技团的《桥·家》（2020）、山东省杂技团的《铁道英雄》（2020）、广西演艺集团杂技团的《英雄虎胆》（2021）等。

董迎春、覃才认为："杂技剧是借鉴西方当代杂技（'新马戏'）的'戏剧化'发展并由中国市场经济催生的艺术形式，从本质上看，它是杂技与戏剧艺术的跨界与整合。"② 戏剧具备鲜明的叙事色彩，需要有完整的故事情节、人物和舞台来完成叙事。因此，从红色题材杂技剧的命名来看，一部严格意义上的红色题材杂技剧需要满足"红色"和"叙事"这两个条件，将能代表红色文化的故事融于杂技中，形成完整的叙事。作为一种新的形式上的开创，杂技剧打开了杂技审美体验之窗，让杂技观演从单纯的生理刺激体验上升到精神层面的审美。这种体验感的跨越达到了康德美学中所认为的审美形式的无功利性，即"我们欣赏它并不把它当作一种财产，而是形式"③。因此，在区分杂技剧与其他类型的杂技表演时，应当明白"杂技剧首先是'剧'，其次才是'杂技剧'"④。

总的来说，从 2011 年至 2021 年十年期间，红色题材杂技剧创演在 2021 年中国共产党建党百年之际迎来了高峰期。被誉为具有里程碑意义的红色题材杂技剧——《战上海》的成功展演，既是顺应时代脉搏，传承历史使命赓续红色基因，也为红色题材杂技剧场的营销与运营提供了鲜活的成功案例，推助了当代舞台剧作的生产和传播。《战上海》的成功既要归因于红色题材创作涌现这一重要的时代基础，又要归因于上海杂技团

① 邢虹、沈婉婷：《〈黎明前夜〉用惊险杂技讲好红色故事》，载《风雅秦淮周刊》2021 年 7 月 16 日，第 1 版。

② 董迎春，覃才：《〈天鹅湖〉以来"杂技剧"的戏剧转型与"剧时代"探索》，载《四川戏剧》2019 年第 10 期，第 146 页。

③ Paul H. Fry, *Theory of Literature* (London：Yale University Press, 2012), p. 61.

④ 任娟：《关于杂技剧的辨析与构想》，载《杂技与魔术》2020 年第 2 期，第 56 页。

自身多年积攒的展演基础。上海杂技团一直以来的杂技节目创作实力和多部杂技剧的成功运营，以及与国内外不同演艺团队的多种合作，助推了《战上海》的演出成功。上海杂技团十几年来重点打造的多媒体原创杂技剧《时空之旅》，于 2005 年 9 月 27 日首演，连续 15 年天天演出，创下演出场次超过 5000 场、中外观众 525 万人（次）、收入突破 6.5 亿元的记录，被誉为文旅演艺市场"领军"的文化品牌、上海文化的一张独特"名片"。这既提高了杂技的附加值，也讲好了中国故事。而红色题材和红色文化传承与弘扬的杂技剧《战上海》的成功，同样离不开上海杂技团多年来一直重视杂技剧目的创作和文化市场的融合与运营。

上海杂技团在这一形式创新和整体剧场运营的基础上，《战上海》很好地将舞美技术将杂技身体与红色题材叙事相融合，实现了化"技"为"剧"的现代审美飞跃。回顾历史可以看到，《战上海》的成功弥补了过去红色题材杂技剧在创演过程中"剧"不足的缺憾，同时成为了之后同类题材杂技剧改编创作的一个指向标。

二、杂技剧《战上海》创演的艺术路径 与审美意识形态建构

红色题材的创作在文艺界由来已久，并且是在有意识或无意识的情况下萌发的。但红色题材杂技剧的创演主要开启于 21 世纪初，在很大程度上依托于当时的社会环境与背景。可以看到，红色题材杂技剧创演的爆发时期多以具有特殊意义的时代背景的渲染下出现，即中国共产党建党或建国纪念日这一特殊历史节点。如 2011 年，济南市杂技团以中国共产党成立九十周年为契机，在"七一"建党节之际推出的红色主题杂技剧《粉墨·红色记忆》；2017 年，南京市杂技团为庆祝中国人民解放军建军九十周年推出的大型杂技舞台剧《渡江侦察记》；2019 年，上海杂技团与上海马戏学校为庆祝中华人民共和国成立七十周年推出的大型红色题材海派原创杂技剧《战上海》。

从故事背景以及叙述方式来看，红色题材杂技剧《战上海》以解放上海为主题，利用小人物的叙述视角回顾了这一宏大的历史事件。剧目的首尾呼应，以戏剧的形式编排了"七杀之令""血战外围""智取密件""暗巷逐斗""青春誓约""铁骨攻坚""雨夜飞渡""生死黎明"八个情

节。其主题符合主流价值观，内容带有鲜明的地域特征，社会认知度高、辨识度强，在情节的打造上既符合戏剧的要求达成了故事的流畅性与完整性，又保留了杂技本体所带有的惊险、刺激等生理与心理体验。

从人物形象的选择与塑造来看，《战上海》虽是一部红色题材、军事题材的杂技剧，但它并不拘泥于常规的英雄主义式的宏大叙事，而是以塑造小人物形象为主，以注重小人物的群像描摹来突出大时代下的历史环境与历史任务。剧中，《战上海》的每个人物如男主角江华、女主角白兰、刘副官之类的地下中共党员、上海电厂白庭洲，以及纠察队的工人、上海爱国民众，都是渺小而普通的人物。他们有小爱——如江华与白兰的爱情，也有大爱——爱国、爱上海，也爱民众。亨利·伯格森认为："通过观察获得的知识以符号的形式表达出来，其中所使用的符号不仅可以指这个特定的对象，还可以指任何和所有类似的对象。"① 换言之，红色题材杂技剧中的人物作为一种舞台符号，具有承载某种行动意义与审美意义的功能。用平视的角度去塑造和演绎英雄，不仅让人物形象变得鲜活，摆脱了传统的单一的英雄主义模式，还缩短了人物与观众的对话距离，使得整个故事"剧"好看、"剧"真实，更重要的是也成了具有标志性的、能传达中华民族忠诚与爱国的价值内核的红色符号。

从形式创新与多样融合的层面上看，杂技剧的创演对演员提出的要求要比杂技秀的标准高。作为红色题材杂技剧，《战上海》在创演的过程，既要突出戏剧的成分让杂技具备叙事、表意功能，又要保留杂技本体区别于其他艺术所没有的惊险、奇巧、高难等特征。如果杂技演员没有较强的表演意识，则无法在杂技剧中彰显戏剧所蕴含的艺术魅力和故事感召力。因此，《战上海》的杂技演员肩负着两种身份与职责，即在承载着展现杂技的奇、难、险技巧的同时，也要兼顾剧本需要灵巧地塑造人物形象、表达人物情感。可以看到，红色题材杂技剧《战上海》已经达到了这一水准，它融合戏剧、舞蹈、滑稽剧与魔术等其他姊妹艺术的形式，让"杂技"演员成功转型为技能全面而又专业的"杂技剧"演员。

"红色杂技剧"名称的由来得益于杂技剧所选取的题材和中国共产党的革命史与解放史有关，具有强烈的现实性。因此，杂技剧区别于其他题

① Samuel Enoch Stumpf, *Socrates to Sartre*: *A History of Philosophy*（New York：McGraw－Hill Inc.，1993），p.433.

材如以神话传说、童话魔幻等题材，其在创作过程中讲究真实性与严肃性，带有主流文化的价值导向性而非纯粹的娱乐。它的出现不仅得益于时代背景的推动，同时也出自杂技剧内部的发展需要。在不断打磨与排演的过程中，杂技剧《战上海》突出地呈现了杂技剧所执着的"技"与"剧"相融合的艺术追求与思想高度。

杂技剧《战上海》创演的艺术路径与审美意识形态建构，首先是从化"技"为"剧"的现代剧场打造开始的。一般来说，杂技是用来展现人体技巧的艺术，其简单的肢体语言既无法传达丰富的人类情感，也难以完整地表达复杂的人物故事。在谈及叙事问题时，伊格尔顿认为"叙事在某种程度上是关于自身的：它的主体是它自己的内部关系，它自己的意义构建模式"①，这对于杂技剧而言同样如此。与其他叙事作品不同的是，杂技剧的叙事更多的是借助于身体或道具来完成的。《战上海》不仅把杂技的形态植入道具中，赋予它补充叙事的艺术功能，同时还将杂技动作植根于剧情，使得杂技的惊、险、难不再仅仅是"秀"。如"智取密件"情节中的用于传递密件的玫瑰花，"暗巷逐斗"情节中迅速撤离时用来完成男女倒立、空翻等杂技动作的黄包车，以及"雨夜飞渡"情节中突显攻坚战之艰难的绳梯等。这些都融合了手技、柔术、魔术手杖、双人爬杆、双人光环与绸吊等杂技技巧将情节铺开，无一不吻合剧场所要营造的叙事空间以及情节内容，带有鲜明的民族历史特色，突显了中国舞台的艺术性与观赏性，同时也传递了中国人民机智、英勇而又坚韧的斗争精神。

在叙事上，《战上海》的情节尽可能地还原历史，同时注入艺术虚构的成分。它虽为现实主义题材，但不失中国人骨子中所追求的浪漫主义美学，即悲壮与崇高中兼具细腻与柔情。在谈及中国杂技艺术发展方向时，边发吉指出："在这样一个特殊时代，真正的艺术家应该竭尽全力在精神上挖掘人类多层的审美意蕴，在形式和结构上拓展全新的艺术空间，最大限度地满足观众不断变化的、多方位的审美需求。"② 后戏剧剧场同样强调："在剧场里，被感知的东西必须相互联系，构成一个世界、一个整

① Terry Eagleton, *Literary Theory: An Introduction* (Britain: Blackwell Publishing Ltd., 1996), p. 83.

② 高伟：《中国杂技创新发展思考与展望》，中国文联出版社 2020 年版，第 9 页。

体。整体、幻想和世界表现是戏剧模式的基础。"① 因此，作为军事题材的杂技剧《战上海》在创演过程中并没有一味地展现军事意象鲜明的大炮、钢枪等美感偏硬的审美符号，而是注入了旗袍、高跟鞋、玫瑰花等较为柔美与尽显上海风情的符号来柔化题材带来的刻板印象——刚硬，甚至添加了男女主角的感情线，以此更好地推动剧情叙事与传情。此外，叙事空间和舞台审美空间同样离不开物体作为意象来营造。该剧中，身体和道具都成为审美符号，具备可读含义。塔拉斯蒂认为："当指某物或代表某物时，符号保持其本来面目；它只是一种工具，一扇通向所指世界的窗户。"②《战上海》在剧中采用了多种形式上的创新与多样艺术融合的方式对舞台进行改造。可以看到，剧中的追车、渡河和慢动作等形体动作都解构于西方舞蹈剧场，与中国的解放上海历史事件进行组合、重构。这既形象地描绘了战争惨烈和革命艰险的场面，同时又打开了一扇审美之窗。该剧以高难度的技巧表演与艺术呈现，营造了代表着中国文化的浪漫主义色彩。

在思想站位与民族意识凝聚上，坚持推出以人民为创作导向的作品是文艺工作者所要坚守的重要原则。在谈及文艺作品的评价标准时，王仁刚曾指出："只有那些思想精神、艺术精湛、制作精良、具有强烈的吸引力和感染力的文艺精品，才能得到人民群众的认可和喜爱，能经得起历史的检验，获得自己的艺术价值和地位。"③ 由此可见，艺术作品的价值高度影响着我们的社会以及民族的发展，同时也成为中华民族的核心价值表达。这对文艺工作者而言，无疑提出了高要求。而红色题材的杂技剧较其他题材来说，因其浓厚的历史积淀与超强的革命性和现实性而具有其他题材难以超越的政治思想高度，在思想高度的站位上有着具有得天独厚的优势。

从选材来看，杂技剧《战上海》的布局谋篇聚焦于我国历史上的解放上海事件，将目光聚焦于现实生活与社会的历史发展进程，从小人物身上提取民族身份与信仰的大意识形态，勾画出中国人民解放军与上海人民

① ［德］汉斯－蒂斯·雷曼：《后戏剧剧场》，李亦男译，北京大学出版社 2016 年版，第10 页。

② Eero Tarasti, *Sein und Schein*: *Explorations in Existential Semiotics* (Berlin: Walter de Gruyter Inc., 2015), p. 16.

③ 高伟：《中国杂技创新发展思考与展望》，中国文联出版社 2020 年版，第 59 页。

站在统一战线保家卫国的历史画卷。而在人物形象的塑造上，杂技剧《战上海》将小人物的大英雄形象塑造得有血有肉。普通的身份、正常人该有的情感凝聚其中，又在危难时刻爆发出大无畏精神，这将全剧的思想高度再次升高；在艺术上展现了作为中华儿女的崇高之美，契合当下的思想主流，也以人民群众喜闻乐见的方式进行展演，收获了观众的认可与赞美。同时，《战上海》作为代表具有国家话语与政治表达的红色题材杂技剧，它所表现的诉求并非单一的。我们知道，"在政治层面上，一个民间愿望的表达不再是单独的表达，而是集体的表述"①。剧中人物也宛如缩影，凝聚着千千万万中华人民的信仰与理想，重构了民族英雄形象并传达了民族追求独立与向往和平的声音。

艺术创作的社会效益与经济效益是相辅相成的。红色题材杂技剧的出现很大一部分都得益于时代背景的烘托，在中华人民共和国成立七十周年、上海解放七十周年之际所推出的红色题材杂技剧《战上海》的审美意识形态必然包含当下的主流意识形态，即红色经典再现、民族意识牢筑、民族价值与精神弘扬等。换言之，杂技剧《战上海》的成功既得益于红色经典的改编，同时也以杂技这一独特的艺术形式反哺于红色文化的传承与创新。

三、红色题材杂技剧创作的时代价值与精神意蕴

红色文化的根源可追溯到延安时期，而红色杂技的诞生也可以追溯到20世纪30年代中期至40年代，那时的红色杂技也叫延安杂技。延安杂技形成于这一特殊的历史时期。20世纪50年代，杂技创作的主要作品有《毛泽东颂》《英雄的红卫兵诞生》《将革命进行到底》等，都以革命时期的历史形态与相关事件作为创作素材和表现内容。杂技这一艺术门类自开启"剧时代"之后，杂技剧应运而生，其情节性、叙事性更为突出。在这一大时代的审美需求下，杂技对过去20世纪50年代至70年代的作品短板进行了极大的改良，可以看到，"延安杂技是在中国共产党领导下的革命文艺活动，它和当时社会上的其他杂技活动有着质的区别"②。这

① Paul H. Fry, *Theory of Literature* (London: Yale University Press, 2012), p. 237.
② 安作璋：《中华杂技艺术通史》，南海出版社2012年版，第600页。

形成了红色题材杂技剧与其他类型的杂技剧在剧情创作与审美意识形态上的本质区别。

第一，红色题材杂技剧对当代杂技创作主题的突破。在 2004 年杂技剧《天鹅湖》创演之前，杂技创作多以杂技主题晚会、杂技秀等节目居多，其实质都是将中心聚焦于杂技本体的发展上。郭云鹏指出："杂技训练耗时耗力，提升的难度却极其有限，杂技未来可供发展的技巧空间变得越来越小。"① 这指出了杂技本体的发展困境，而要将杂技艺术继续前推则需要寻求新的发展方向。可以看到，红色题材为杂技剧拓宽了发展路径与艺术创作的可能性。此外，相较于之前的神话、童话等传统题材来说，红色题材源自真实的历史背景与现实生活，与中国的革命史和发展史息息相关，承载着沉痛的历史记忆与宝贵的精神信仰。如果说曾经的神话题材与童话题材，是在精神上抚慰人的心灵，那么红色题材则多了传统题材所不具备的政治教育意义。基于此，杂技剧《战上海》的创演，实现了红色题材杂技剧对当代杂技创作主题的一大新突破，以高水准的艺术水平创作和高度的思想站位，不再是单纯地将"剧"聚焦于过去，而更多的是站在"过去"的基础上，来聚焦当下与未来。

第二，红色题材舞台展演对中华民族共同体的价值。在当下全球文化多元化的时代背景下，世界各文化传播速度之快、影响力之大，杂技作为承担着传播国家文化的特殊载体，其责任与使命之大是需要每个艺术工作者所牢记的。"在国际上，杂技以人类各民族无须语言就能够理解的方式传播着不同文化的内涵与差异，推进着各民族文化的交流和共融"②，这同样说明了杂技俨然成为我国对外展示中华民族文化与精神的重要代表。红色题材杂技剧凝聚着中华民族共同的历史记忆。它所展现的不只是一段经历、一个故事，因其具有现实性和历史性，它所承载的是一个民族共同经历过的血泪史与革命奋斗史，最终形成了一段民族共同的记忆，体现的是一个民族的灵魂与意识。杂技剧《战上海》的现代杂技舞台演绎便是对解放上海这段历史的回顾。辜鸿铭在谈及中国人的精神时认为："良民宗教的最高责任就是忠诚之责，不仅在行为上要忠诚，在精神上也要忠

① 郭云鹏：《中国杂技艺术发展报告》，中国文联出版社 2020 年版，第 228 页。
② 高伟：《当代杂技漫评》，中国文联出版社 2020 年版，第 103 页。

诚。"① 作为后人，以艺术创作的形式去回顾这段历史，既是一次对中国社会历程的回探和中国人精神的承接，也是对于我们自身作为中华民族的身份审视与价值重构，有利于牢筑中华民族共同体的意识形态与重塑中国人的精神内核。

第三，红色舞台的影像对杂技节目具有保护和传承的文化价值。杂技剧《战上海》以影视的展现方式叙述了解放上海的历史事件，其创演手法相较于传统的杂技节目来说，弱化了杂技炫技的成分而侧重于戏剧叙事的功能。这对于杂技剧中的节目编创来说无疑是巨大的挑战。为此，《战上海》在有着大量节目储备的基础上，在选取杂技节目作为叙事元素时也尽可能地贴合情景与情节的需要，融杂技于剧情之中。唐莹强调："重视人体造型的美，是人类对劳动创造者本身的一种自我观照式的赞歌。"② 作为杂技作品，无论如何发展，杂技本体的艺术形态作为它的核心所在都是需要保存的。因此，在完成杂技叙事的同时，杂技剧《战上海》也以一种艺术舞台多元化的姿态保留与呈现了杂技本体"高、险、奇、难、惊、谐"的特点，其剧中的"跳板""蹦床""扯旗""梅花桩"等技巧都极具审美特性，且与剧情相契合。不仅如此，该剧还为杂技节目自身赋予了红色基因传承的文化意义和情感表达，从而又将杂技本体的表意功能提升了一个思想维度。

第四，红色文化 IP 对时代剧场营销的借鉴和启示。作为海派杂技与海派文化的典型案例，该剧吸引了来沪旅游的国外游客，成为他们不可或缺的必看剧目。"传播中国文化不等同于简单地叠加中国符号、中国形象，讲好中国故事，需要关注故事内容，更不能忽视讲述方式以及背后体现的审美观念、美学体系。"③ 在"家门口"展示了中国文化的传播力和影响力，增加了中华文化的传播性、国际影响力的同时，更重要的是将中国当代杂技的创作和生产融入世界杂技发展的格局中，生成中国杂技编创的美学体系和创作思维，使其真正地走向世界，并真正融入世界艺术生产的过程，而不是"他者"观看的二元对立的世界。这才是中国艺术剧场真正实现的"中国元素，国际表达"和当代杂技创作的重要趋势与未来

① 辜鸿铭：《中国人的精神》，李晨曦译，译林出版社 2021 年版，第 9 页。
② 唐莹：《杂技美学》，中国文联出版社 2020 年版，第 158 页。
③ 高伟：《中国杂技创新发展思考与展望》，中国文联出版社 2020 年版，第 301 页。

方向之一。在当下的红色题材杂技剧创作中可以看到，经典电影改编俨然成为红色题材杂技剧脚本的主要来源。其中，南京市杂技团推出的原创红色题材杂技剧《渡江侦察记》（2017）与上海杂技团和上海马戏学校打造的大型红色海派原创杂技剧《战上海》（2019）都属于影视衍生出来的舞台艺术。"我们探究优秀红色题材杂技剧的艺术路径，就是对成功现象进行本质性、规律性思考，进而推动杂技剧创作的时代进程和本体发展。"①进行改编的红色文化 IP 本就具有一定的影响力和知名度，这使红色文化 IP 在改编之初就具备了一定市场基础。此外，杂技剧《战上海》对电影《战上海》的改编，还独具匠心地采取了保留杂技的本体之长又添加了影视中的叙事情节的方式，使剧目故事完整、情节合理、情感充沛，让"好看"的杂技节目积淀了厚实的思想深度，同时更具艺术感染力。由此可以看出，杂技剧《战上海》对红色文化 IP 的经典改编扩宽了影视与杂技舞台创作之间跨界转化、改编的艺术创演模式和发展路径。

综上所述，红色题材杂技剧的出现于当下的杂技艺术创作发展而言有着特殊的时代意义。红色文化作为在中国发展历程中由重要历史事件而积淀下来的精神财富，具有文化教育功能与传承价值。鉴于这丰厚的历史资料和杂技剧前期从炫技到叙事的转型经验，杂技剧驾驭这类题材并不算高难，实现了红色经典 IP 的改编对展示中国红色文化与国家话语叙事时代建构的经验。

结　　语

杂技剧《战上海》（2021）呈现了杂技与戏剧的融合，保持了杂技节目本身的景观性、独特性，也渗透了戏剧的结构和叙事张力。而红色题材杂技剧的革命叙事和审美意识形态的建构也得益于杂技剧这一独特的舞台艺术形式，相对于其他剧场艺术，杂技剧有着独特的舞台性和审美性优势。红色题材杂技剧对特殊历史时代节点的题材把握和驾驭，展示了杂技剧与时俱进的历史视野和时代关怀，体现了现代剧场的审美传播和历史责任。杂技剧《战上海》作为红色题材杂技剧具有里程碑式的意义，全剧

① 任娟：《红色题材杂技剧的时代价值与艺术路径——以杂技剧〈桥〉〈战上海〉〈渡江侦察记〉为例》，载《中国艺术报》2021 年 7 月 19 日，第 5 版。

将杂技的身体叙事与红色文化、家国情怀和时代精神相融合，以现代舞台的叙事模式再现了中国解放上海的历史。这不仅传递了红色文化所承载的政治教育功能，同时也为杂技剧今后的发展方向指明了新的艺术路径，成为具有承载着国家话语与民族叙事的艺术立足于世界。

"两创"理论背景下的新时代杂技及中华美学精神建构*
——以第十一届中国杂技金菊奖获奖作品作例考察

董迎春[1]　王晨雨[2]

（1. 广西民族大学文学院教授
2. 广西民族大学文学院 2021 级硕士研究生）

[摘　要] 中国杂技金菊奖以重大赛事带动当代杂技发展和互动。第十一届中国杂技金菊奖获奖作品，自觉强化中国特色社会主义文化元素，建构中华美学精神，即不断推动中华优秀传统文化"创造性转化、创新性发展"，由此彰显了新时代文艺创作的方向与可能。

2022 年 11 月 8 日，第五届杂技艺术节在河南省濮阳市拉开帷幕。11 月 9 日，杂技艺术节中的重头戏——第十一届中国杂技金菊奖全国杂技比赛正式开始，并最终评出 10 个获奖节目。

2023 年 6 月 2 日，习近平总书记出席文化传承发展座谈会并发表重要讲话，提出"两创"精神，即"更有效地推动中华优秀传统文化创造性转化、创新性发展"[①]，作为理论"思维"与"时代背景"指引了当代杂技发展的精神追求和创作方向，同时也对具体的艺术门类新时代以来的中华美学精神建构起到重要影响。第十一届金菊奖获奖作品既是个案，也是整体观照，清晰地"勾勒党的十九大以来五年间杂技艺术发展的成就与连绵脉络"[②]。

＊ 本文为 2022 年国家社会科学基金艺术学西部项目"中国杂技基础理论研究"（项目号：22EE203）的阶段性成果，原载于《粤海风》2023 年第 6 期。

① 习近平：《习近平出席文化传承发展座谈会并发表重要讲话》，见中华人民共和国中央人民政府网页（https://www.gov.cn/yaowen/liebiao/202306/content_6884316.htm? device = app），刊载日期：2023 年 6 月 2 日。

② 唐延海：《技艺辉映　阔步迈上中国杂技事业高质量发展新征程——第十一届中国杂技金菊奖全国杂技比赛述评》，载《杂技与魔术》2022 年第 6 期，第 18 页。

一、"金菊奖"：创作引领及时代影响

中国杂技金菊奖（以下简称"金菊奖"）由中国文学学术界联合会和中国杂技家协会联合主办的全国性专业奖项，是中国杂技界的最高奖项，在国内乃至国际都具有巨大的影响力。自 1999 年创办起，截至 2023 年，我国共计举办过 5 次金菊奖全国杂技比赛、3 次金菊奖剧目奖评选、6 次金菊奖全国魔术比赛、5 次金菊奖终身成就奖评选、8 次金菊奖理论作品奖评选。历届金菊奖的系列评选活动，从作品到理论再到艺术家，全方位地推动了我国杂技艺术的发展。金菊奖，既是国内不同杂技院团杂技创作的竞逐和交流的平台，更是在"世界大马戏"文化背景下，主动提升现代杂技的当下表现力，为国际杂技节的赛事和杂技演艺市场开拓积极作好准备的努力。历届金菊奖盛会作为中国杂技的重要赛事，让全国不同杂技团体集结、同台竞技的同时，也推动优秀传统文化进行创造性转化、创新性发展，引领了时代文艺的创作和发展。

金菊奖作为重大赛事是杂技创作和发展的动力，杂技创作的特殊性、高难度更是通过赛事带动杂技节目的创作及演艺营销。第十一届金菊奖获奖节目展露出的新的时代特点，除了节目与时代的创新融合，更加综合地呈现出当下杂技发展的以下四大特点。

首先，当代杂技审美创意更重视杂技叙事能力及身体动作的表意性，彰显了当下杂技创作中的舞台审美和展演效果。毫无疑问，杂技是"以人的身体美为对象化的审美艺术"①。旧式的杂技节目里，创作者、表演者往往耽于高频率、高密度地对同一身体技巧的展示，忽略了身体与环境融合带来的身体表意性。当代杂技的创作重点从技术难度的提升，转向身体语言自我表意性的加强。从难以表情达意的蹬技来看，本届金菊奖参评节目的蹬伞、蹬鼓、蹬人不再是简单的奇观式炫技，而是关注舞台情境下的身体自我表意。《蒲公英·远方——蹬伞》中蹬伞的动作融入蓝色伞面、绿色伞柄之中，在远山湖泊的如画景色、轻柔优雅音乐的整体氛围中，表演者用身体语言在动作中默默诉说着自由与坚韧，在舞台整体氛围中呼唤着观众的介入。同为蹬伞的《一纸烟雨——伞技》亦是如此，婉

① 边发吉、周大明：《杂技概论》，北京大学出版社 2007 年版，第 17 页。

转的笛声中伞在肢体间流传，绘制出烟雨朦胧的江南。《弈》以蹬鼓技巧为基础，挖掘中国象棋这一传统文化元素，在"楚河汉界"的比斗中展现战场的刀光剑影，以不同难度的杂技动作表现棋局的变化，用动作变化、翻转抛接、"象棋"的走势来渲染两军对垒的紧张气氛。"剧场处在空间、时间之中，其中有人的身体存在，也包括剧场整体艺术的一切其他手段。"① 杂技不再是旧式表演者的孤芳自赏，而是一种整体氛围的塑造。当代杂技创新发展的重心，从单方面的技术难度偏斜，到身体动作的表意性探索。"从勾栏瓦舍、布帷圈棚、村圩码头，再到城市剧场、巡演的马戏大篷，观众也由一般意义的热闹观看转向现代情感的价值认同。"② 当代杂技跨界混搭，探索出的主题晚会、杂技剧乃至新杂艺等表演形式，其实是对杂技叙事能力及身体动作的表意性孜孜探求的结果。

其次，新媒介、新技术的舞台融合和道具研发，推进当代杂技节目的审美创意与综合舞台的发展。此次参评金菊奖的杂技节目在新媒介文艺发展的潮流总体态势下，实现了从技术介入到新媒介文化语境下杂技艺术体系的变革，包括新媒介技术加持的杂技创作编排、舞台表演呈现、杂技节目传播和杂技文旅消费。例如，《扬帆追梦·浪船》创新道具"浪船"样态，双桥既可以固定成船型，也可使上浪桥固定、下浪桥自由摆动，演员的高难奇险动作技巧在两种浪船形态下得到更充分的展示。《踏星逐梦·女子飞车》是金菊奖评选中首次出现摩托特技的跨界杂技，16名机车少女在直径6米的球内高速驾驶机车，这种跨界混搭大大提升杂技的可观赏性和惊险刺激性。《逐风者·男子集体车技》打破了过去车技为女性集体演出堆叠造型"慢骑行"的传统表演方式，改为男子集体快速骑行、跃翻、"人车对穿"，以及用机器人作辅助道具的表演呈现。《桌技——较量》选取广西杂技团创排杂技剧《英雄虎胆》片段，讲述了剧中人物"侦查科长曾泰"为了全歼残匪而乔庄假扮、深入匪巢、斗智斗勇的故事，并以旁白推动叙述进程。旁白的引入使得杂技突破杂技剧不言语的默剧形式，向着综合性舞台艺术方向大踏步迈进。艺术的发展不是局限于"自律性"的故步自封，而是放开怀抱迎接技术变革和新媒介的介入。技

① ［德］汉斯－蒂斯·雷曼：《后戏剧剧场》，李亦男译，北京大学出版社2010年版，第119页。

② 董迎春：《现代杂技：从"杂技性"到"杂技剧"》，载《杂技与魔术》2022年第3期，第23页。

术赋能变革杂技舞台表演形式，杂技在道具迭代、展演体系革新下焕发了崭新的生命力。

再次，金菊奖作为杂技交流的重要赛事，提高了"杂技之乡"的文化影响力及创造了地方性杂技文旅深耕的可能。当下杂技节目创作，带动了社会效益和商业市场的转化，整合与推进不同杂技院团的创作交流，为国际国内杂技赛事与节目合作提供交流环境与创作引导。"在市场经济的背景下，国内各省市杂技团20余年来的杂技剧探索与转型……使杂技真正地融入观众与市场，创造了经济效益。"① 优秀的杂技节目应做到杂技院团、杂技表演者自食其力，扩大营收，以更饱满的热情创造更优质的作品，形成正向循环。河南濮阳将杂技艺术节和金菊奖合并举办，时长由两天扩展至6天，比赛地点包括工人文化宫、水秀国际大剧院、水秀街、濮阳迎宾馆、东北庄小剧场、国际杂技文化产业园杂技主题公园在内的6处演出场所，演出方式不仅包括观众现场观看，还包含濮阳广播电视台、抖音平台、濮阳新闻网等媒介的电视与网络直播。在宣传上，濮阳市委宣传部通过多平台融合传播，各大媒体联动造势，将杂技节盛况大范围快速传播，这大大提升了杂技的影响力和城市知名度。此次杂技艺术节及金菊奖成功的背后，是濮阳杂技从杂技教育，到杂技演绎，再到杂技文旅的完整产业链条的深厚积淀。濮阳杂技艺术学校培养的杂技表演人才，进入河南省杂技集团、濮阳市杂技团等多个杂技企业进行培训和演艺工作，并在国际杂技主题公园、水秀国际大剧院等地进行专场、驻场演出，实现了杂技与旅游的社会融合与转化。此次杂技艺术节及金菊奖的举办，既展示了技艺俱佳的杂技节目，还打响了"杂技之乡"河南濮阳的名号，拉动了本土文旅业发展，为当地经济的提升增添了强劲的动力。

最后，金菊奖赛事中获奖杂技节目更为集中地传承中华传统文化，在民族性和时代特点中融合、彰显"两创"思维及中华美学精神的建构，为新时代杂技节目创作和审美创新指明了时代方向。杂技在我国拥有悠久的历史文化传统，《史记·李斯列传》中秦二世在甘泉宫"作角抵俳优之观"，便是最早记录"角抵"杂技的文献资料。秦二世使角抵这门兵家技

① 董迎春、覃才：《〈天鹅湖〉以来"杂技剧"的戏剧转型与"剧时代"探索》，载《四川戏剧》2019年第10期，第145页。

巧第一次以纯娱乐活动的身份，登上了大雅之堂。① 杂技在历史发展中无论是服务于宫廷贵族以求自我保全，还是摆摊撂地以养家糊口，抑或是新时期以来向综合性舞台艺术的现代化转型，杂技一直处于自身艺术门类的幼年期，随着社会与时代的变迁被动改变着艺术样态。近年来，随着艺术领域"中国学派"呼声日显，杂技也显露出追求自身艺术本体性的趋向，步入杂技发展的自觉性阶段。"尽管西方杂技的影响巨大，但中国杂技仍旧沿着自己的传统，在发挥突破人体肢体表演潜力的方向上开辟着自己的道路。"② 此次金菊奖的获奖作品——蹬技《蒲公英·远方——蹬伞》《弈》《奋斗者——绳技蹬人》，倒立技巧《炼——倒立技巧》，车技《逐风者·男子集体车技》，晃管《摇摆青春》，舞中幡《龙跃神州——中幡》，软钢丝《双人升降软钢丝》，均是在我国传统杂技动作基础上观照时代风气转变和观众审美提升进行的自我革新；而《长空啸——浪桥飞人》《扬帆追梦·浪船》则是对源自外国空中技巧的中国性演绎。本届金菊奖的十个获奖节目寻求区别于西方杂技马戏的特殊性，从中华文化土壤中发掘杂技阐释空间，自觉寻求建立杂技的"中国学派"，于高难度技巧之外，还以闪耀的中华美学精神面貌昭示着杂技艺术自觉性的觉醒。

当然，当代杂技节目（剧目）创作的肢体语言表意性的强化及叙事能力的提升、当下杂技节目（剧目）创作的社会效益和商业市场的转化与发展的拓展、新媒介文化语境下当代杂技艺术体系的变革、当代杂技"两创"思维的凸显与中华美学精神的闪耀，这四个特点并非彼此独立、毫无关联，而是相互缠绕、共生并存的。杂技叙事能力的提升离不开技术与新媒介的赋能，社会效益、经济效益是杂技艺术维系自身生存的根本，艺术发展必然要求杂技的自我意识觉醒，追求自身精神旨归——中华美学精神。对第十一届金菊奖兼顾同会同期的杂技艺术节的作品分析可知，新媒介文化语境下当代杂技艺术的变革和当代杂技"两创"思维的凸显与中华美学精神的强化，是此次金菊奖比赛呈现的新特点。这为"当下"杂技近年来新的发展趋势，探索出新的创作方向及理论思考。

① 安作璋：《中华杂技艺术通史》，南海出版公司 2012 年版，第 76 页。

② 曾晓宁、高历霆：《关于推动中国流派杂技发展的建议》，载《杂技与魔术》2008 年第 2 期，第 37 页。

二、"技术赋能"与当代中国杂技发展

当代杂技的"两创"发展及中华美学精神的建构，离不开新的剧场及舞台技术的综合、强化，从而在与新时代杂技节目（剧目）展演过程中形成舞台上新的中国气象。第十一届金菊奖获奖作品所展现的当代杂技发展的特点中，新媒介、新技术的"技术赋能"推助当代杂技创作中的节目审美创新的时代特征最为鲜明。新媒介、新技术，不仅是技术元素涌现于杂技创作中，更重要的是杂技更敏捷地实现了与新媒介、新技术的融合，新媒介文化语境下的杂技必将借助于此"技术赋能"当代杂技发展。基特勒在《留声机 电影 打字机》中开篇便说道，"媒介决定我们的现状"①，我们当下被新媒介所包围，信息的发出、传播、接收、解码、编辑，整个过程都是在新媒体形态下，依托计算机、互联网的媒介技术进行。媒介变革、数字化语境深刻改变了文艺活动的意义构建，媒介成为建构整体文艺活动的底层支架，是当代文艺活动栖身的主要场域。正如周宪所肯定的，文化媒介化是这个时代最著名的景观。新媒介文化语境，更强调当代杂技艺术的审美接受和高能传播。新媒介、新技术（特别是道具研发）推助了当代杂技舞台的综合化、奇观化发展，提升了当代杂技的舞台表现力。

技术不仅仅是"工具"和"手段"，更是塑造杂技艺术形态的原初物。杂技自身的发展不断追求技术性，而技术更迭下的杂技表演也不断推出新型杂技道具。"道具在杂技艺术中有着非常特殊的地位和作用，它是杂技艺术的特殊语言。"② 技术的介入首先体现在对杂技道具的改进上。本届金菊奖获奖作品江苏省杂技团的《炼——倒立技巧》所表演的基本的顶功包括单手顶、双手顶、单手顶跳把等，而其中的顶功所带来的演出震撼效果很大程度上源于其创新的道具——转动机械齿轮。顶功是我国传承已久的杂技技艺，图像文献资料多见于汉画百戏中。传统杂技顶功往往在平地或固定的辅助器上进行，展示表演者形体的协调和腕、臂、腰、颈

① ［德］弗里德里希·基特勒：《留声机 电影 打字机》，邢春丽译，复旦大学出版社2017年版，第1页。

② 边发吉、周大明：《杂技概论》，北京大学出版社2007年版，第31页。

的强大力量，以及高超的平衡性与柔韧性。杂技发展至今，仅靠汉代已有的单手顶已无法满足观众的审美需求，杂技编排表演本身需要突破，而技术的介入为推动杂技变革注入了新动能。中国杂技团的《探梦·蹦拐顶技》将单手顶改为手握蹦拐倒立跳跃，其辅助器为机械控制的斜翻升降桌面。在技术加持下，顶技的难度和观赏性得到了大大提升，《探梦·蹦拐顶技》在第六届莫斯科国际青少年马戏比赛斩获第一名。如果说《探梦·蹦拐顶技》只是技术介入顶技的小试牛刀的话，那么《炼——倒立技巧》则是技术介入对顶技表演方式的彻底变革。《探梦·蹦拐顶技》将传统顶技的辅助器由静变动，使其从平面缓缓升起，最终呈斜坡状。《炼——倒立技巧》则是将顶技的辅助器彻底运动起来，杂技演员在转动的机械齿轮上表演单手顶，力量集中在右膀上，齿轮旋转时在原地进行36次跳跃，无怪乎江苏省杂技团团长吴其凯将获奖原因归结为"杂技团独创在两米高的摩天轮上表现单手顶动作"。《炼——倒立技巧》将固定的辅助器改为转动的机械齿轮，表演者在固定的地方单手顶跳跃，通过齿轮的转动扣合人物的单手顶跳跃，配合节奏卡点的音乐，加上无数转动着的齿轮做成的数字背景，呈现了百炼成钢的震撼演出效果。就顶技的发展历程看，从杂技道具到舞美设计，技术全方位地介入彻底更新了杂技的舞台表演方式。

"技术"加持首先带来杂技道具的花样翻新，而随着杂技自觉接纳数字化媒介，杂技与技术二者内在的、深层次的耦合，塑造了当下杂技舞台的综合性展演效果。在新媒介文化语境下，杂技动作与技术结合而形成的表现形式，具有综合性的特点。"录像、摄影、装置、综合材料、数码技术等广泛应用于当代艺术创作，新的艺术形式和表现手段层出不穷……新媒介重新架构了当代艺术新的视觉形态。"[1] 本届金菊奖的获奖节目《双人升降软钢丝》在软钢丝上进行。其首创的"双人头单把""双人抱顶""双人肩顶""双人大摆翻下"等高难度技巧动作在8毫米宽的软钢丝上表演，配合数码技术下快速变动的高空景色，呈现了奇、险、难的演出效果。不仅如此，数字媒介还赋予了杂技在单纯技巧性之外的叙述功能。背景中电线塔上的漫天云霄，日升月落，四季变化，增强了软钢丝表演的叙

① 范笛安：《从媒体变革到文化视线——在中国当代艺术研讨会开幕式上的讲话》，载《美术研究》2002年第3期，第66页。

事性——"电力工人"高空作业的艰险与辛劳，吟赏烟霞的浪漫与父子之间深厚的思念。数字化视觉媒介对杂技节目的重构是全方位的，以形象、直观的方式增强杂技的叙述性只是其中一方面，更多的是对杂技演出样态的改变。在从天桥撂地表演到跨界综合性舞台艺术的转变过程中，新媒介对杂技的舞台性艺术的贡献毋庸置疑。新媒介对杂技进行提纯，推助当下杂技向综合性舞台艺术转变，其中杂技舞剧《化·蝶》最具代表性。该作品通过 3D 投影、AR 视频、舞台音乐、灯光、道具、综合材料等新媒介的相互配合，杂技肢体语言的表意性从而在舞台上得到呈现、延伸、拓展，在新媒介塑造的审美情境下演绎动人的"化蝶"故事。

新的技术媒介，不仅是艺术表现的载体，更是艺术的传播形式。它塑造了杂技艺术的演出体系，增强了杂技艺术的传播效果。数字化视觉媒介与艺术互融共生，依托互联网、计算机的传播平台，包括互联网门户网站、手机报纸、手机杂志、移动端数字电视、网络社交媒体等。"互联网享有其他电子媒介所不具备的整合平台的功能"①，互联网整合文字、图像、视频、音乐、动画、影像等媒介于一体，具有综合媒介效应，极大地提高了信息传播的质量、丰富了信息传播的内容。第十一届金菊奖比赛和第五届中国杂技艺术节的报道、传播途径方式众多，诸如现场观看和传统媒体报道、直播，以及新媒体传播等。濮阳市委宣传部起初就把第五届中国杂技艺术节的宣传定位成"云端直播，融聚热点"，将杂技艺术节各展演剧目和金菊奖比赛全部通过电视、网络直播的形式向观众呈现。截至 2022 年 11 月 15 日第五届中国杂技艺术节落幕，相关报道包括：人民日报、新华社等 30 余家中央、省、市级主流媒体发稿 3500 余篇②；互联网新媒体平台的原创转发稿件达 3800 余篇，网络浏览量达 1.6 亿人次；各视频平台相关视频新闻 273 条，总播放量达 910 万。除官方宣传之外，濮阳市民也通过社交媒体自发记录了在家门口举办的杂技盛会。

同时，新媒介文化语境下的杂技艺术借助技术道具创新杂技技巧、翻新杂技编排、增强杂技的表意叙述性，逐步蜕变为综合性舞台艺术。新媒介除却更新杂技创作、编排、展演方式，还深刻影响了杂技艺术的传播方

① 陈玲：《新媒体艺术史纲：走向整合的旅程》，清华大学出版社 2007 年版，第 251 页。
② 濮阳早报：《硕果累累！第五届中国杂技艺术节宣传报道精彩纷呈！》，见网页（https：//rmh. pdnews. cn/Pc/ArtInfoApi/article? id＝32355868），刊载日期：2022 年 11 月 16 日。

式和生存状态。自媒体平台的传统艺术直播成为新热点，抖音联合巨量算数发布《抖音直播2021年度生态报告》中2021年抖音传统文化类直播同比增长100万场，其中经典曲艺最受关注，直播观看时长同比增长278%[①]。新媒介助力的杂技艺术传播，以更具选择性的方式、更便捷的形式达到传播效果的最大化，满足观众的审美文化需求。在新媒介文化语境下，杂技艺术的生产、传播和解码模型的转型与新变，表征着杂技艺术的变革路径、艺术样态的发展方向。在新媒介文化语境下，杂技艺术兼具审美性与技术性、商业性与消费性，更承载着"艺绽新时代，技炫新未来"的艺术担当。

三、当代杂技"两创"思维与中华美学精神建构

三千多年来的传统杂技，师徒相传、世代相同。杂技人以"技"立身，传统的"技"和节目相对稳定，"高难、惊险、刺激"成为传统杂技关注的本体。但是现代杂技，特别是新时代以来中国杂技发展应规避"世界大马戏"的影响，找到当下中国杂技发展的时代规律。而对优秀传统杂技的创造性转化和创新性发展，给当代中国杂技的创新和发展找到了一个"灵魂"支点。由第十一届金菊奖获奖作品，我们也看到了"两创"思维建构的中华美学精神，成为新时代创作"灵魂"和表意的可能。

杂技艺术学研究鲜提"中国性"，一般称其为"传统艺术"。从传统艺术切入杂技研究，是以我国杂技的自有性为讨论前提，关注的是杂技艺术的历史传承与发展。显然，杂技的"中国性"，是站在中外交流对话的基础上，探讨中国杂技艺术自身的特点与自我保持。杂技"中国性"的提出，是在与西方的比对之下杂技艺术自我观照的结果，标志着杂技进入艺术发展的自觉阶段。而"中国性"的建立，根植于我国的历史文化传统，是将我国优秀传统文化的创造性转化、创新性发展的必然属性。作为艺术发展形式的"自我"的确立建立在"他者"的对比之下，相对边缘、民间的杂技艺术在舞台艺术发展中渐渐展示出观众认同的优势，彰显舞台创作景观性的当代发展，强烈竞争的"他者"客观存在推助了当代杂技

① 巨量算数-算数报告：《抖音直播2021年度生态报告》，见网页（https://cc.oceanengine.com/academy/article-detail/f8121ba04bac304f1abc2a6a3d138ef7），刊载日期：2021年12月24日。

的自我出路。"对象（他者）的存在，主体才能成其为主体。"① 金菊奖获奖杂技作品中的中国元素、中华文化、中国题材、中国形象，无疑是新时代文艺创作传统审美与时代精神的交融与发展。中国杂技区别于西方马戏、滑稽等杂技表演形式，是具备独异性与历史性的中华艺术奇葩。但"中国性"绝非用一个抽象的"盆景式定义"就可以概括中华五千年的历史、幅员辽阔的地域以及多样的民族风情。论究杂技的中国性，应从当下的杂技创作、杂技作品的现象中观照、理解杂技"中国性"的自我探求。第十一届金菊奖杂技作品验证了卡特对我国艺术独特性的论断——"尽管几个世纪来，西方通过各种努力将艺术带入中国，但西方艺术一直不能成功地在中国建立霸权式主导地位"②，当代杂技发展以浓厚的传统文化底蕴和中国性元素建构自己的舞台言说方式。本届金菊奖杂技作品的"中国性"及中华美学精神的展现，可归纳为以下三个方面。

第一，杂技以身体为情感传达和表意手段，呈现空灵写意的东方审美形式。"审美感知必然总是通过各种身体感官而获得，它可能正在引发一种更加身体化的艺术运用。"③ 杂技以肢体动作传情达意，注定了内容叙述避实就虚，走向空灵写意。杂技叙事的真实性是通过动情、沉浸式的肢体动作和表演技巧，吸引观众投入以达到"真境逼而神境生"。此时的舞台布景"留出空虚让人物充分表现，剧中人与观众精神交流，深入艺术创作的最深意趣"④。杂技艺术所表现的外界现实，自有空灵写意之境。空灵，非顽然无知之空，也不是死的空间架构，而是一切生命运动的源泉；写意，不是对写实抛弃，而是因"虚"得"实"，随着演员的动作表演带入他所刻画的场景之中。本届金菊奖获奖作品《弈》的"蹬鼓"绝非全然写实，而是以鼓的轮转、传递来表现勇往直前、互助合作的精神。蹬鼓队伍阵势的变幻，以"帅""兵""卒"等象棋元素应和，展现两军的厮杀对垒，正是在杂技高度写意之中象棋精神和审美旨趣才在无形中得以传达。杂技节目《弈》是对我国传统文化的诗意展现，而《双人升降

① 李怀涛、白婧：《拉康：欲望是他者的话语》，载《世界哲学》2019 年第 6 期，第 13 页。

② ［美］柯蒂斯·卡特：《跨界：美学进入艺术》，安静译，河南大学出版社 2016 年版，第 347 页。

③ ［美］理查德·舒斯特曼：《身体意识与身体美学》，程相占译，商务印书馆 2011 年版，179 页。

④ 宗白华：《美学散步》，上海人民出版社 2007 年版，第 93 页。

软钢丝》则是当代工人的侧影。辛勤繁忙的工作与父子间的牵绊化作钢丝上惊心动魄又举重若轻的精妙动作，说是写实，更多的是空灵写意之笔。本届金菊奖获奖作品《扬帆追梦·浪船》《长空啸——浪桥飞人》均为空中高难翻转抛接动作并无情节叙述，但少年们的飒爽英姿展示出当代青年锐意进取、和衷共济的精神风貌。不同于西方单纯动物表演追求惊险刺激的马戏，中国当代杂技追求的是空灵写意之境。空灵写意作为我国传统艺术独有的审美形式，在杂技戏剧化趋势中丰厚了杂技的中国性内涵。"夫缀文者情动而辞发，观文者披文以入情，沿波讨源，虽幽必显。世远莫见其面，觇文辄见其心。"① 杂技表演完，即使观众当下没有领悟叙述的深意，但其空灵写意的审美形式，以及随之带来的咀嚼不尽的意味，也会使观众经久难忘。

第二，当代杂技作品的"中国性"建立在深厚历史积淀基础上，以不同历史阶段和历史文化空间来折射中华美学色彩。习近平总书记在文艺工作座谈会上的讲话中指出中华美学精神"讲求托物言志、寓理于情，讲求言简意赅、凝练节制，讲求形神兼备、意境深远，强调知、情、意、行相统一"②，此次金菊奖获奖作品便是杂技艺术对总书记提出的中华美学精神的回应。"中国性"的建立，除了在"他者"的对照中归结自身特点外，更应根植于自身历史文化空间、独特审美传统以及生活实践，进行创造性转化、创新性发展，从而形成自己的话语言说方式和理论体系。本届金菊奖获奖作品《龙跃神州——中幡》将中幡样式与龙纹饰这一传统民族文化符号相结合，在杂技动作里融入京剧、古典舞以及武术元素，再现了中华传统神话图腾里勇猛刚健的龙之形象。《桌技——较量》的卧底曾泰与土匪在咫尺方寸的桌椅之上斗智斗勇、辗转腾挪，更展示了建国初期人民解放军肃清十万大山匪患的机智英勇。《摇摆青春》则是在动感的音乐下俊男靓女的斗技比赛，以晃管的形式刻画现代巴蜀青年机车飞驰、鲜衣怒马的昂扬青春。从美学角度回视，如果说《龙跃神州——中幡》是从龙图腾中品味到传统神话积淀下的审美震撼，《桌技——较量》具象演绎了中国共产党领导下的马克思主义美学，以文艺为人民服务的目标实

① （梁）刘勰：《增订文心雕龙校注》上册，黄叔琳注，李详补注，杨明照校注拾遗，中华书局 2000 年版，第 591 页。

② 习近平：《论党的宣传思想工作》，中央文献出版社 2020 年版，第 114 页。

现文艺的社会功用，那么《摇摆青春》则是在现代性与后现代性交织中的自我找寻，在张扬自我中回应青春和时代。正如马尔库塞对黑格尔精神辩证法的阐释，一切历史都蕴含在最初似种子般的精神萌芽中，"我们的概念把种子视为潜在的芽，把芽视为潜在的花"①。当代杂技作品的内容积淀于杂技艺术所形成的历史文化中，每一个历史阶段都是孕育它的养料。杂技于历史生发中取材，以独特的内容彰显中国风格和中国气派。

第三，杂技所呈现的中华美学精神绝非一个现成的、摆在眼前的概念程式，也不是凭借理性分析得以把握的对象化存在，而是在时间中不断生成变化的"事件"。德勒兹在《意义的逻辑》中指出："事件总是兼具两面，永远既是曾经发生之事（vient de se passer），又是即将发生之事（va se passer）。"② 质言之，事件是不断变化中的非实体性的存在，由过去生成演变而出，又向着未来不断延伸。中华美学精神不只是古代的水墨、写意、舞榭歌台，而是持续转变生成，不断与国际呼应融入新东西的事件。而这样的事件，源于时代处境下人民主动进行优秀传统文化创造性转化、创新性发展。由于我国农耕文化传统，艺术根植于对大地的依恋，传统杂技缺少空中类节目，但这不妨碍我国吸取西方空中杂技元素来完善本土杂技艺术体系。此次金菊奖参评作品中《长空啸·浪桥飞人》《扬帆追梦·浪船》《鹤之恋——空中飞人》《情殇——空中技巧》的空中技巧多有自创且难度世所罕见，其中雄鹰、飞鹤、水墨书画等中国元素的舞台呈现，完全是空中杂技中国化后的表达，亦是中华美学精神的当代发展。这种变动不居的"事件"，应和了我国文化中的通变思想。《周易·系辞下》曰："变通者，趣时者也。" 趣即为趋，趋时指的是要与时俱进。"通"与"变"是事物发展的规律，"穷则变，变则通，通则久"。要通其变，由变而通，通变的目的为适应当下时代环境，保持自身生命力，从而得以深入持久地发展。杂技所蕴含的中华美学精神，不仅是我国传统杂技文化土壤孕育出的动作技巧，更应在交流互动中吸取外国杂技元素内化生成新的杂技形式，适应不断变化的外界和观众审美需求的提升。杂技艺术正是继承了这种求新求变不断获得新鲜血液的"通变观"，成为当代杂技里中华美

① ［美］马尔库塞：《理性和革命：黑格尔和社会理论的兴起》，程志民译，上海人民出版社 2007 年，第 69 页。

② Gilles Deleuze, *Logique du sens M.* （Paris：Éditions de Minuit, 1969），p. 175.

学精神的最佳表达。

除却以上提及的参评本届金菊奖的杂技作品，相关作品还有《巍巍贺兰——峭壁精灵》《云路匠心——跳板蹬人》《草原魂·顶》等刻画少数民族地区的神圣动物、特殊地理文化景观、演绎杂技中华美学的鲜明民族性，以及《丹影颂》《天鹅之恋·漩叠椅》《弈》《韵·花样顶技》或从丹顶鹤、天鹅等被古人心性品格所投射的动物，或从象棋、京剧等文人骚客的休闲娱乐，以丰富的日常生活展现杂技中华美学的生活性、亲切感。杂技唯有凭借对传统的创造性转化、创新性发展，才能"在对象一方，自然形式里已经积淀了社会内容；在主体一方，官能感受中已经积淀了观念性的想象、理解"①。杂技艺术的中华美学精神正是积淀于深广的中国历史、地域、民族、文化中。第十一届金菊奖的作品表明杂技艺术从自发走向了自觉，秉持"两创"思维，以"中国性"建构本体艺术风格，并不断拓展表现疆域，动态生成当下的中华杂技美学。

结　　语

习近平总书记指出："中国精神是社会主义文艺的灵魂。"② 中国精神核心元素指向了民族精神和时代精神。在金菊奖的历史发展视野中，审视第十一届金菊奖获奖作品无疑能更加深刻地观照当代杂技艺术发展特点、创作旨向及时代特征。显然，参评金菊奖的作品愈加鲜明地显示了我国杂技追求"两创"思维的整体脉络和处于"新时代"下中国传统文化审视与中华美学精神建构的自律、自觉，及其传承与传播中国文艺的时代声音。"民族风格在世界杂技交流比赛和欣赏活动当中受到了高度重视，民族风格越鲜明，在世界上越有代表性，也越有竞争性，这已为多次国际比赛所证实。"③ 第十一届金菊奖获奖作品，积淀于民族国家的历史中，"用杂技的艺术形式表达个体与民族和国家休戚与共的精神归属"④，并且在新媒介技术的介入下不断拓展其创作、演出、传播空间，以独特的艺术表

① 李泽厚：《美的历程》，生活·读书·新知三联书店 2009 年版，第 3 页。
② 习近平：《论党的宣传思想工作》，中央文献出版社 2020 年版，第 110 页。
③ 薛宝琨、鲍震培：《中华文化通志：曲艺杂技志》，上海人民出版社 1998 年版，第 437 页。
④ 高伟：《新时代杂技创作的精彩呈现——第十一届全国杂技展演观察》，载《文艺报》2023 年 5 月 15 日，第 4 版。

现力受到世界人民的欢迎。当代杂技的传统杂技性本体坚守、借用技术赋能推助当代杂技展演体系革新，自觉地把中华美学精神和当代审美追求结合起来，激活中华传统文化的生命力，融入"新时代"舞台创新精神。杂技艺术经过三千余年的历史发展，现今从自发走向自觉，自觉地践行了当代杂技的"创造型转化"和"创新式发展"，积极地追求杂技艺术发展中的"中国性"及"中华美学精神"，这无疑就是重新确立中华传统文化的价值，在世界文明互鉴中彰显中国精神、中国价值。

"技""戏"的创新融合，
英雄叙事的舞台呈现[*]
——以当代军旅杂技剧《战魂·第三战队》为例

董迎春[1]　杜清琳[2]

（1. 广西民族大学文学院教授
2. 广西民族大学文学院 2022 级硕士研究生）

[摘　要] 当代军旅题材杂技剧《战魂·第三战队》将杂技技艺和戏剧、舞美等艺术形式创新结合，打造了技与戏统一的剧场情境；以多元叙事、"以小见大"、塑造立体人物等多种艺术手法实现了杂技技艺与戏剧艺术的创新融合；借助了现代科技手段打造了沉浸式的杂技剧舞台。杂技剧戏剧性的强化满足观众期待的同时，也拓宽了当下杂技剧场的营销可能。在中国式现代化舞台背景下，《战魂·第三战队》展现了英勇的人民军队"能打胜仗，甘于牺牲，守护人民"的钢铁精神，也为现代军旅题材杂技剧的创作提供了新思路。

2004 年，广州军区政治部战士杂技团创排的中国杂技芭蕾舞剧《天鹅湖》将杂技、芭蕾、戏剧完美融合，开创了"杂技剧"这一综合艺术形式。此后，杂技表演不仅仅是表演高难度技艺的炫技节目，逐渐发展成为拥有完整的剧情结构和鲜明的人物形象且更具审美性的杂技剧。杂技也由"技"向"戏"转型，这标志着杂技由传统的技艺表演迈向了杂技技艺与戏剧艺术相结合的"戏剧强化"阶段，并创编了一批当代舞台上优秀的经典杂技剧目。杂技剧迎来了时代的发展机遇，各种题材的杂技剧百花齐放，不同艺术风格和题材的杂技剧目相继出现，如红色题材杂技剧《战上海》（上海杂技团，2009 年）、《英雄虎胆》（广西演艺集团杂技团，2021 年）等彰显了中国近代历史上牺牲奉献的革命精神；爱情题材杂技

*　本文为 2022 年国家社会科学基金艺术学西部项目"中国杂技基础理论研究"（项目号：22EE203）的阶段性成果。

剧《东方有竹》（宜宾市酒都艺术研究院杂技团，2019 年）、《化·蝶》（广州市杂技艺术剧院，2021 年）等展现了古代与现代的动人爱情；儿童题材杂技剧《恐龙馆奇妙夜》（自贡市杂技团，2019 年）、《绿色动员令——垃圾分类》（河北省杂技团，2020 年）等将儿童教育与趣味想象相结合；哲理题材杂技剧《青春还有另一个名字》（湖南省演艺集团，2021年）具有后现代性与哲理性……不同题材杂技的创作，推进了当代杂技的发展与传承，形成了杂技舞台创作的"剧时代"① 景观。

　　进入新时代以来，虽然军旅题材的电视与电影活跃于大屏幕上，但相比于其他题材的杂技剧而言，当代军旅题材杂技剧相对较少，军队生活往往被蒙上神秘的面纱。军人是祖国的坚强后盾，其保家卫国、为人民奉献的精神是中华民族代代相传的精神血脉，发扬军人精神和英雄品格在新时代有着重要意义。《战魂·第三战队》是西安演艺集团战士战旗杂技团在喜迎党的二十大、纪念毛泽东《在延安文艺座谈会上的讲话》发表八十周年、庆祝建军九十五周年之际所创作排练的一台现代军旅题材杂技剧。该剧以 6 位特种兵为主角，以多种叙事手法讲述了他们历经艰险寻找外国侦测设备、解救人质的故事。此剧将杂技技艺的表演与剧情安排相结合，凸显了杂技的戏剧化倾向；剧中还巧妙融入了军队的日常生活场景，塑造了立体饱满、有血有肉的特种兵形象，贴近现实生活；剧中舞美运用了声、光、电等现代科技手段，打造出沉浸式的观赏舞台，而现代性的军队设备等道具也展现了新时代的军队风气。这有利于增强人民群众对强国强军的自信心和对英雄精神的赞扬，也为当代军旅题材戏剧提供了创新思路。

一、剧场情境："技"向"戏"的转型

　　当代杂技在不断传承与发展，传统杂技节目表演的形式，正逐渐被"技"向"戏"转型的杂技剧的表演形式所取代。而"杂技主题晚会及其随之而来的各色新的演出形式，历史性地改变了杂技艺术状貌。现代杂技

　　① 董迎春、覃才：《〈天鹅湖〉以来"杂技剧"的戏剧转型与"剧时代"探索》，载《四川戏剧》2019 年第 11 期，第 145 页。

创作不仅不拒绝边缘化，反而更加崇尚开放性。"① 开放、发展的杂技创作理念与舞台表现形式为现代杂技剧提供了一条新的发展路径。杂技本身是一种具有高难、奇险美的身体技艺，这也是杂技区别于舞蹈等其他艺术门类的根本特征。随着现代杂技剧的兴盛，杂技正朝着与各种艺术形式相融合的道路发展。"杂技可以与多种艺术因素结合，扩大它的表现手段和表现范围，塑造出美的、诗意的形象，从而发挥更大的社会效益，以满足人民多方审美的要求。而戏剧性的运用，正是达此目的的一条重要途径。"② "从 20 世纪 90 年代开始，我国杂技在世界娱乐业翘楚太阳马戏团成功经验的影响下，开始了从技巧创新到开发'主题晚会'和'杂技剧'的探索，中国杂技迎来了'剧'时代。"③ 杂技剧在杂技技艺的基础上与不同的艺术形式进行了跨界融合，尤其是将戏剧的各种元素融入杂技表演中，尝试用技巧动作来叙述故事，这增强了杂技的审美性、叙事性、观赏性。杂技剧表演者不仅需要掌控高难度的技艺，还需要以演员的身份将自己带入到剧场情境中，用身体语言在舞台上表演出嬉笑怒骂等不同的情绪来，而这一个个连贯的动作也构成了一幕幕戏剧情境。

"戏剧情境是促使戏剧冲突爆发、发展的契机，……它直接关系到我们所说的'戏剧性'。"④ 戏剧情境在戏剧中发挥着极其重要的作用，戏剧的叙事性是打动人心的重要功能。在戏剧表演中，按照情节的发展需要，通过人物之间的动作、台词、神态构建起一幕幕故事情境，展现戏剧冲突，才能具有强烈的戏剧性。杂技剧中的戏剧情境也是如此。杂技剧往往是通过杂技技艺的身体表演，以演员的肢体语言来推动故事的发展，对情节的发展、高潮、结局也有着整体节奏上的把握。但杂技作为一种挑战身体极限的艺术，具有高难、惊险的特点。它如何与戏剧情境自然融合，往往也成为许多杂技剧节目编排中面临的难题。如果"技"与"戏"在节目中安排不当，便会使得"技"与"戏"相脱离，带给观者突兀的观看感受，达不到观众对剧情发展的期待，损害剧场情境的审美性。"现代剧场的转型须迫切推动现代杂技舞台的变革与提升，以适应舞台艺术的发展

① 边发吉、周大明：《杂技概论》，北京大学出版社 2007 年版，第 112 页。
② 唐莹：《杂技美学》，龙门书局 2007 年版，第 360 页。
③ 高伟：《当代杂技漫评》，中国文联出版社 2020 年版，第 88 页。
④ 谭霈生：《论戏剧性》，北京大学出版社 2009 年版，第 119 页。

和现代剧场营销的时代需求。"① 现代剧场越来越注重观众的观赏体验，观众在观看杂技表演过程中如果仅仅是被高难度的技艺所吸引就难以进入到更深层次的情感体验中。因此，杂技虽然以其"杂技性"表演为本体，但在向着杂技剧转型的过程中就不得不重视剧场情境的营造，赋予杂技表演不同的情感主题。只有将高难、惊险、唯美的杂技技艺与人物的角色和剧情有机融合，才能营造出精彩的剧场情境，满足观众的审美期待，从而让观众从内心深处对杂技剧主题情感产生共鸣。

《战魂·第三战队》作为现代军旅题材杂技剧的代表作，实现了杂技技艺与剧场情境的巧妙结合。例如，在展现军营艰苦、严肃的训练场景时，剧中表演了整齐划一的武术和双人叠技、杆技等高难度动作的杂技技艺以契合训练场的技能展示的故事情节，并在个人技能展示结束后表演了队友们欢呼鼓励的喝彩，展现了部队的团结与友爱；又比如，在展现军营日常生活时，代码 02 性格傲慢的男特种兵与代码 04 的女特种兵发生了冲突，众人提议以比赛来证明自己，而在比赛这一剧场情境中融入了杂耍抛球的表演，以抛球组成了比赛的项目；在模拟解救人质的戏剧情境中，该剧融入了双人绸吊的表演。这些剧情情境与杂技技艺表演的融合具有严密的逻辑推理，剧情和技巧并非不相关的"两张皮"。剧中的杂技技巧动作既在情理之中又在意料之外，既体现了杂技的难度又符合剧情发展规律。这使得剧场情境和杂技技巧自然融合为一体，同时也表达了军人为人民奉献、勇敢无畏的精神主题，让观者在内心深处对军人英雄崇高的大无畏牺牲精神产生共鸣。当代杂技剧登上舞台，但杂技剧并不是要抛弃杂技本来的高难、惊奇、美妙的技巧表演，而是将杂技本体的表演融入各种艺术形式之中，打造综合的审美舞台和视听盛宴。戏剧性情境的建构为杂技剧由"技"向"戏"的转型建立了沟通桥梁，杂技的艺术跨界也显示了杂技剧戏剧强化的功能。

二、艺术跨界：舞台综合手段的戏剧强化

明代戏剧理论家李渔在《闲情偶寄》中认为，要将戏剧的总体布局

① 董迎春：《现代杂技：从"杂技性"到"杂技剧"》，载《杂技与魔术》2022 年第 3 期，第 22 页。

放在第一位，在确定主题后"立主脑""减头绪""密针线"，突出戏剧的主要冲突，合理安排情节表达出所需要的思想感情；现代戏剧大家谭霈生先生在著作《论戏剧性》中也探讨了戏剧的人物塑造、情节冲突、戏剧动作与场面等方面对戏剧的戏剧性建构的重要性，认为戏剧的戏剧性始终是离不开人物这个核心。可见，戏剧性的凸显要通过多种艺术手法来实现。杂技剧也应通过技艺、技巧的呈现，巧妙地与剧情融合，推动戏剧的情节发展。杂技剧的展演需要形式、整体、和谐关系的统一，"形式美是通过杂技技巧展现的，整体感是杂技叙事的特点，和谐关系是剧中杂技与戏剧的平衡。"① 随着后戏剧剧场的发展，对其艺术形式的探索越来越多样，科技手段的运用也使得舞台表演拥有了更多的可能性。当代杂技剧越来越发展为融合了舞蹈、戏剧、音乐等多种艺术形式的综合艺术，营造出了声、光、电一体的审美舞台效果。杂技剧没有脱离"杂技性"的本体特征，又表现出戏剧化、审美化、主题化的新特征。杂技剧在戏剧化的探索中，也创新借鉴了戏剧常用的艺术手法，通过明确主题思想、巧妙安排剧情情节、塑造丰满的人物形象、"以小见大"、台词创新等方法来增强其戏剧性，以求达到"技"与"戏"的平衡。

（一）"以小见大"法彰显军人精神和时代风貌

"古有'窥一斑而知全豹'之说，比喻观察事物从部分可以推测到全貌，从一点可以推演出全部的生活哲理。"② "以小见大"法是文学艺术创作中常用的一种艺术手法，是指从小视角见大时代，以小人物见大精神，以小事件见大主题。例如，曹禺创作的话剧《雷雨》，以 1925 年前后的中国社会为背景，讲述了周家封建大家庭的衰落，以一个家庭的视角透射出时代的腐败以及衰颓之势；老舍创作的话剧《茶馆》，在小小的裕泰茶馆中的人物对话与往来展现了中国近半个世纪的时代风云变化。这些话剧都是从一个小视角和一件主要矛盾事件出发，"以点带面"，揭示了宏大的时代主题。《战魂·第三战队》作为现代军旅题材的杂技剧不落窠臼，借鉴了戏剧表演中"以小见大"的手段，从小视角出发，讲述了 6 位特种兵登岛摧毁外国侦测设备的故事。该剧跳出了宏大历史叙述的框架和对

① 刘艺伟、刘征：《杂技剧艺术与美学》，北京燕山出版社 2020 年版，第 19 页。
② 曾汉才：《戏剧创作中的"以小见大"》，载《剧影月报》2019 第 6 期，第 55 页。

军队的刻板印象，并以这则小故事为突破口展现了主人公登岛前的 72 小时部队训练准备的日常生活。在普通大众印象中的军队是严肃的，但是该剧却展现了另一种"有温度"的军队日常生活：队友们在结束一天严格的训练后会一起打篮球，会在剪发时互相对新理好的发型开玩笑，会在队友取得训练的好成绩时集体欢呼和庆祝，也会因为一些误会而争吵打闹。正是这些普通而贴近日常现实生活的场景更为打动人心，让人看到军队其实也是一个大家庭一般的存在，也让观众更容易因为军人日常的生活点滴产生共鸣。当代杂技剧风格多样，不同于《战上海》《英雄虎胆》等红色题材杂技剧的历史性和史诗风格，《战魂·第三战队》作为军旅题材杂技剧叙事的独特之处在于以特种兵执行一次任务的经历为切入点，"以小见大"，展现了军队的"温度"；从侧面反映出亘古不变的军人精神，展现了中国军人的责任担当，彰显了新时代军队与军人的正气风貌。此剧以小人物和小故事为切入视角，贴近现实，彰显英雄情结和时代风貌。这也为当代杂技剧题材的创新提供了新的角度。

（二）立足写人，塑造立体的"英雄"形象

杂技本身便是一门以"人"为主体的艺术，表演者身体姿态的变化呈现出高难、奇险的特征。现代杂技剧也是以"人"为核心，借鉴戏剧中塑造人物的方法，通过杂技动作表现出人物的精神面貌和艺术内涵。其观众也能通过不同的杂技技艺感受到杂技表演展现出的或是壮美或是优美的内在气质。而在军旅杂技剧中，由演员表演的"力技""杆技""武术"等杂技技艺，通过个人与集体相互配合的肢体动作达到动态平衡；"以粗犷的、刚健而不可遏止的强劲气势，显示出主体在实践中动人心魄的力量，创造出一种崇高的壮美。"① 这也契合了军旅剧中的英雄形象的塑造。此外，"对观众来说，他们真正关心的是人"②。戏剧立足于"人"的观点，从生活真实中挖掘素材，通过真情实感的表达直达观众的内心，使观众产生共鸣。在军旅题材的杂技剧中，如何塑造好军人的形象成了一个难点。如果只是片面地写军人英勇牺牲的一面会显得与现实脱节，而塑造一个立体饱满的人物形象应该写出人物性格的多面性来，在人物之间的

① 唐莹：《杂技美学》，龙门书局 2007 年版，第 88 页。
② 谭霈生：《论戏剧性》，北京大学出版社 2009 年版，第 64 页。

交往、冲突中体现出人物的特点。例如，由江苏省人民艺术剧院排演的《最后的堡垒》也是一部关于军事题材的话剧，观众在剧中"看到的不再是一个个高唱凯歌的革命军人，而是一个个丰富而鲜活的人物形象"①。戏剧如果塑造的是性格单一的样板化人物形象，则会让观众感到味同嚼蜡，一味唱高调的人物形象也脱离了人民群众的基础。

《战魂·第三战队》杂技剧始终立足于"写人"，以杂技表演突出军人勇敢无畏、粗犷刚健的形象特点，并通过角色间的冲突推进故事情节，塑造了有血有肉的特种兵的立体形象。"人物形象的成功塑造，通常需要在戏剧表演的过程中完成。"② 剧中以 6 位特种兵为主角，其人物形象鲜明、性格各异，角色的喜怒哀乐都一一展现在舞台上。代码 01 的特种兵作为队长具有稳重的性格，冲锋在前。代码 02 的特种兵为矛盾与立体的角色形象，他敢于冒险但过于自信与盲目，陷入敌机伪造的陷阱，由于其执意攀登至目标点而导致与同行队长 01 中弹牺牲。同时，他在意男人的面子，在日常训练中因为傲慢与代码 04 的特种兵产生了冲突。代码 04 的特种兵是剧中唯一的女特种兵，作为一名女狙击手，她性格倔强、果断、敏锐，有着不输于男性的气概……这些特种兵的角色具有各自的性格优、缺点，会有复杂而真实的人性，也会在面临考验时像普通人一样表现出犹豫或冲动。"人物之间的关系在戏剧情境中演进发展，具有鲜明的审美特征。"③ 例如，在剧中表演的军队日常训练中，他们会互相打趣，也会因各自的脾气不合与误会发生争吵，也展现了队友间的团结一致。对军人人物形象的立体塑造增加了角色的真实感与立体感，同时又贴近现实生活，更能打动人心。正如著名军旅剧导演高希希所谈到的，"军旅剧一定会表现人物的成长……因为那是一个把怯懦变成坚强、把平凡变成伟大、把渺小变成崇高的地方"④。《战魂·第三战队》中的人物角色也是展现了这样一个从平凡变成伟大、从渺小变成崇高的成长过程。尤其是代号 02 的特种兵角色，从一开始的冲动、鲁莽经过反思成长为一名坚毅勇敢的战士。他在队长牺牲后，主动承担起领导大家完成任务的责任。尽管在面临死亡

① 周晓璇：《戏剧舞台上军人形象的塑造——观〈最后的堡垒〉有感》，载《剧影月报》2009 年第 6 期，第 66 页。

② 雷蔚：《试析戏剧舞台表演中人物形象的塑造》，载《戏剧之家》2021 年第 13 期，第 16 页。

③ 孙旭明：《戏剧情境与人物塑造》，载《新世纪剧坛》2014 年第 4 期，第 50 页。

④ 邵岭：《今天我们需要怎样的军旅剧》，载《文汇报》2022 年 7 月 28 日，第 9 版。

降临时，特种兵们也会在心中有对死亡的恐惧，但作为代表人民军队的第三战队，他们有着自己的坚定信仰，在最后面对危险的紧要关头，几人总是能够团结一致、前仆后继，牺牲小我而确保人质的安全，保证任务的完成。队长 01 牺牲了，特种兵 02 担起责任；特种兵 03 牺牲了，后续的队员继续完成任务。他们具有不惧艰险、不畏牺牲、坚决完成任务的精神。这便超越了普通人，体现了"超人"的品格。亚里士多德在《诗学》中认为，悲剧中角色的形象塑造中性格尤其重要，而好人遭受磨难的悲剧情节能够感染观者，净化观者的心灵。杂技剧《战魂·第三战队》便是展现了这样一个英雄遭受磨难而英勇牺牲的经历，始终立足于刻画立体丰富的人物形象，以军人"舍小家，为大家"的崇高精神、血性胆气带给观者情感的共鸣和心灵的洗涤。

（三）杂技节目与多种叙事的精巧"组合"

戏剧往往通过故事叙述来突出情感主题，以跌宕起伏的剧情安排来吸引观者的目光，加深观众的观看印象。戏剧的叙事往往分为文本叙事与舞台叙事两个方面，前者是指叙事的时间维度，后者是指叙事的空间维度。随着戏剧艺术的发展，近现代戏剧往往突破剧场对时间与空间的限制，突破"三一律"连续的时间线安排，在戏剧情节安排中经常使用倒叙、插叙、元叙事等多种叙事手段，营造电影"蒙太奇"般的舞台情境，注重戏剧的情感主题表达与感染观众情绪的功能。这在当代杂技剧中也有所体现。

《战魂·第三战队》杂技剧主要分为五幕场景和一幕尾声，借用了戏剧的多元叙事手法，并且在推进故事中与杂技技艺表演相融合，连接起不同的情境场面，丰富了叙事的层次。杂技剧以 6 位特种兵组成的第三战队集结登岛完成拆除数据干扰源的任务为主要线索，讲述了"第三战队登岛—队长 01 中弹身亡—特种兵 02 担起队长责任在慌乱中下达了指令—特种兵 05 发生了通讯、爆破等装备跌下悬崖的过失—特种兵 03 担起了越过悬崖峭壁的责任—特种兵 03 将队友安全送达对面后掉落悬崖"的主要故事情节。该剧在顺序叙事外还运用了插叙的叙事手法，每一幕主要情节都融入了第三战队对登岛前三天模拟训练的回忆，情节跌宕起伏，引人入胜。这些插入的情境展现分别是登岛 72 小时前第三战队组建伊始、48 小时前特种兵 04 与特种兵 02 的争吵、36 小时前队长 01 和特种兵 02 进行了

分组对抗演练、24 小时前最后一次组队训练。这样的叙事安排一方面展现了军人实战中所遇的艰难和不易，另一方面也展现了军人日常训练的场景。在看似错乱、散乱的时间叙事中营造出了戏剧情调，构建起情感的"自然流"，多种叙事手法结合能够起到调解剧作轻重缓急的叙事节奏的作用。《战魂·第三战队》杂技剧还突出了人物的心理叙事功能，将各种复杂的心理情绪和内心意念通过杂技动作的表演与人物独白传递出其内在的情感与精神追求，"情感借助场面中的人物互相影响，推波助澜，场面在情感的推进中自然流动，'潜在'地完成了叙事流程"①。借助人物心理的独白不仅丰富了人物形象，也推动了叙事情节的发展，与观众之间形成了一种潜在的共鸣与交流。例如，在队长 01 牺牲后，在暗淡的舞台灯光下，一位演员演绎了特种兵 02 独自一人懊悔、悲伤的心理独白，另一位演员在其旁表演了舒缓的杂技动作，渲染了一种哀悼的情感。《战魂·第三战队》融合了多种叙事手法看似纷繁复杂，实际上始终以突出特种兵的精神面貌和军队的牺牲奉献精神的主题表达贯穿情节，而将杂技节目与多种叙事方式的结合也大大强化了杂技剧的戏剧性、舞台性与表现力。

（四）多种台词语言的使用

作为情节推进和戏剧强化的发展元素。以往的杂技剧表演更偏向于采用"默剧"的艺术形式，演员在表演中很少开口说话，多是通过杂技动作的肢体语言、道具背景、演员装扮来暗示主题，而台词的功能多是体现在字幕和旁白上。随着杂技剧的戏剧化倾向越来越明显，其对戏剧台词也越来越重视。"戏剧台词由于自身固有的直白、明显的表达特性，往往是戏剧最直接作用于受众的元素。"② 语言其实是表达情感的一种有力的方式，不同的语调能够表达不同的情绪和情感。杂技剧对旁白、独白、对白等台词的使用也能增强其与观众的共鸣感。

《战魂·第三战队》采用了戏剧的传统叙事方式，让演员开口说话，通过演员的台词来交代故事背景，推进故事情节，并且运用独白和旁白来抒发感情，富有戏剧性。例如在第二幕中，特种兵 02 因为执意攀登目标

① 刘文辉：《从情节"错位"到场面"回归"——论现代话剧叙事形态的演进》，载《四川戏剧》2008 年第 2 期，第 65 页。

② 王京：《关于戏剧台词审美效应的分析》，载《中国戏剧》2021 年第 9 期，第 81 页。

导致队长 01 中弹身亡，在黑暗的孤岛雨林的背景下，聚光灯照在特种兵
02 的身上，其通过旁白真诚地表达了自己的过失和错误，表现了人物的
忏悔心理；在第六幕中，特种兵 03 牺牲后，在一幕虚幻的想象情境中通
过独白表达了其对第三战队的战友们的深厚情感和牺牲无悔的军人品格。
这些独白台词的运用能够使观众直接感受到演员角色想要抒发的真情实
感，极具感染力。此外，该剧还尝试将独白、旁白的语言与杂技技艺表演
相结合，通过一位演员独白抒发内心所想，而另一位演员根据独白的内容
表演恰当的杂技技艺。例如，第三幕中，特种兵 04 作为女狙击手通过独
白反思自己容易冲动的性格，在独白外另一位演员表演了男子单人杆技，
以舞蹈化的杂技动作营造抒情的氛围，也产生虚实相生的艺术效果，富有
创意审美的情趣。台词能较好地表达不同情绪，但这也对杂技演员提出了
更高的要求。"一句台词，闭着眼说、睁着眼说，不同语气说、不同情绪
说，都有着不同的意思"①，该剧演员周毅锋在接受采访时说道。《战魂·
第三战队》杂技剧打破了以往杂技剧运用身体动作的沉默化表达，在舞
台上创新使用了多种台词语言。这有利于直接抒发演员主体的情感，推进
情节的发展，大大增强了杂技剧的戏剧性与感染力。

三、"中国式现代化"文艺舞台背景下的
剧场沉浸及文化担当

习近平总书记在文艺座谈会上指出："文艺事业是党和人民的重要事
业，文艺战线是党和人民的重要战线。"② 文艺创作应当在中国式现代化
的背景下凸显民族性，增强文化自信，满足人民日益增长的对文化娱乐的
精神需求，促进新时代文艺事业的创新发展。在"中国式现代化"进程
中，剧场舞台主要需要满足三个维度：一是新科技的发展赋予舞台创新活
力，打造了沉浸式的剧场空间。"媒介技术能生成一种自发、主导的影响

① 秦毅、陈佳：《西安战士战旗杂技团创排〈战魂——第三战队〉展示新时代人民军队的
铁血军魂》，载《中国文化报》2021 年 8 月 26 日，第 5 版。

② 《习近平主持召开文艺工作座谈会》，见学习强国网页（https：//www. xuexi. cn/
b37044bd035a4351623939ae2ce6d205/e43e220633a65f9b6d8b53712cba9caa. html），刊载日期：2014
年 10 月 15 日。

用户感知、审美、情感、价值观、行为等的独特效用。"① 二是将社会主义核心价值观中优秀的精神品格在现代舞台上引起观众的情感共鸣，同时促进中华文化的对外传播。三是中国传统文化元素与现代化审美观念的和谐融合，挖掘出中国戏剧的"虚实相生""气韵""含蓄"等中华美学特征，"在视觉上建立一种又一种成熟自洽的现代中国戏曲舞美风格"②。

首先，杂技自古以来便有着军旅的元素。杂技作为一种艺术表演形式，受到时代的政治观念、经济发展、审美情趣的影响。自古以来中国杂技就与军旅生活有着密不可分的联系。在周朝武舞中有一种搏击之术，也为后世杂技中的角抵格斗门类的诞生起到了垂范的作用。"武舞是歌颂汤、武伐虐除暴，救民涂炭，宣耀武功之意，也有训练军旅、弘扬军威的内涵。"③ 汉代和唐代也是如此，杂技不仅具有娱乐性，更是有着军事性、政治性的意味。在中国国力强盛的朝代，杂技往往起着宣扬国威、弘扬军威的作用。《卷五十·兵志》记载："自天宝以后……而六军宿卫皆市人，富者贩缯采、食粱肉；壮者为角抵、拔河、翘木、扛铁之戏……"④ 杂技在表演的同时，也能达到训练军队和强身健体的效果。而到宋朝时，经济高度发展，两宋时期设有"左右军"等杂技组织，一方面能够活跃军旅生活，而"军民联合，组成规模巨大的广场演出"⑤ 也起到了与民同乐、促进经济文化繁荣的作用。当代杂技剧兴盛繁荣的演出中也扩展了军旅生活这一题材，《战魂·第三战队》、《破晓》（广州军区政治部战士杂技团）都是当代大型原创现实军事题材杂技剧，围绕"强军强国"的主题，以年轻战士在演习和执行任务过程中的成长，展现了军人在危难时刻的担当与责任，弘扬了军人身上拼搏勇敢、奉献牺牲的大无畏精神，让观众受到精神的洗涤，弘扬了"中国梦，强军梦"，也唤醒了观众心底对崇高精神的敬佩。

其次，随着物质形态、生产力的进步发展，现代舞台的科技元素不可或缺，元宇宙、VR（虚拟现象）空间、AI（人工智能）等高科技在舞台

① 解学芳、贺雪玲：《元宇宙视域下 AI 虚拟偶像产业的技术可供性演变机理与革新路径》，载《艺术百家》2023 年第 1 期，第 43 页。

② 刘维佳：《中国戏曲舞台设计现代化的必然性》，载《戏剧之家》2021 年第 12 期，第 26 页。

③ 安作璋：《中华杂技艺术通史》，南海出版公司 2012 年版，第 31 页。

④ 安作璋：《中华杂技艺术通史》，南海出版公司 2012 年版，第 241 页。

⑤ 安作璋：《中华杂技艺术通史》，南海出版公司 2012 年版，第 260 页。

上大放异彩。杂技剧剧场也借助音响、灯光、虚拟技术等打造了声、光一体的现代舞台空间，具有时尚感与科技感。杂技表演具有与生俱来的视觉观感，演员身体技艺的"高""难""险"给观者带来直接的视觉冲击。随着3D（三维）屏幕、VR空间、全息投屏等现代科技的进步，杂技表演的视觉刺激的潜力被大大地激发出来，呈现了纷繁复杂的奇观性画面。"大众文化是最具有视觉化或视觉生产性的文化领域，而视觉化的高度扩张已使大众文化成为一种不折不扣的眼球经济。"①《战魂·第三战队》杂技剧表演的双人重叠、双人绸吊、身体柔术等技艺所展现出来的身体姿态使人感到一种奇异性，与舞台声、光效果相结合更是带来了审美的陌生化感受。例如剧中第四幕中展现了特战队在虚幻的VR世界里的模拟训练，出现了各种电子科技的武装道具。这也贴近以现代电子信息技术模拟作战的军营生活，让观众近距离感受到军队的现代化改革与发展。《战魂·第三战队》充分展现了当代军旅题材杂技剧的科技感与时尚感，将VR技术、全息投影等科技融入舞台，也为其他题材杂技剧的舞台呈现提供了创新的思路。

最后，中国式现代化舞台设计不仅体现了对传统舞台审美的回归，也是文化自信的体现。"从叙事学的角度来看，舞美是由文学、导演、表演、舞美、音乐等共同构成地面对在场观众演出的叙事艺术。"② 道具、服装、妆造、灯光、音响等非语言符号具有隐喻和象征的功能。现代舞台技术的进步使演员的服装造型和道具也更加精细化、大胆化，舞台表演中采用符合主题的装饰来加强思想、情感的表达和文化的象征内涵，也暗示着戏剧情节的发展，这也与中国自古以来看重象征与含蓄的舞台叙事体系有关。《战魂·第三战队》杂技剧是以现代军旅为题材。因此，其在舞台道具上选择了贴近现代军营和实战使用的道具，迷彩服、枪支、装甲车等道具都具有现代军旅的象征含义，契合杂技剧的军旅主题。例如，剧中在展现特种兵们在军营生活时，演员服装多是便衣，整个舞台灯光是白色、淡黄色的色调，贴近日常生活；而在展现特种兵们登岛的激战剧情时，演员们穿着严整的作战服装，舞台增添了雨林道具、枪支道具等，舞台灯光

① 周宪：《视觉转向中的文化研究》，生活·读书·新知三联书店2021年版，第8页。

② 狄野：《视觉叙事：舞台美术的叙事系统构建》，载《民族艺术研究》2020年第1期，第132页。

由亮转暗，音乐节奏也变得急促和激昂，这渲染了作战时的紧张气氛。在舞台的灯光、音响、道具、服装的配合下，该剧的舞美也潜在地构成了一种象征性的叙事，具有含蓄、虚实相生的舞台叙事美学特征，体现了舞台现代化中的中国式审美特色。

结　　语

当代杂技剧是一种结合了杂技、舞蹈、戏剧、造型、音乐、高科技手段等形式的综合艺术，通过剧场情境呈现出杂技剧新的活力，演员奇、险、难、美的身体姿态在剧场演出中被赋予了丰富独特的文化内涵，可以说是一种新型的剧场模式。《战魂·第三战队》作为一部军旅题材的杂技剧在杂技技艺本体的基础上守正创新，将杂技技艺表演与故事情境相契合，实现了"技"与"艺"的创新融合；刻画立体人物形象、"以小见大"、多种叙事手法讲述故事等手段增强了杂技表演的戏剧性、情境性；借助音乐、灯光、VR技术等科技手段打造了沉浸式的当代舞台；在中国式现代舞台发展背景下，彰显中华审美精神的同时，也展现了现代军队的积极风貌和新时代军人的铮铮铁骨和英雄精神。该剧也为当代军旅题材的创作及中国式文艺现代化提供了崭新的思路。

当代杂技创作的路径探析[*]

——以杂技剧《天鹅》为对象

揭紫瑶

（星海音乐学院 2022 级硕士研究生）

[摘　要] 纵观艺术发展史，真正崇高的作品必然是形式与内容都达到了一定美学高度，实现了真善美的统一。艺术创作需要遵循美的规律。美的本质是永恒的，但实现美的路径需要遵循时代的发展并不断的推进。本文以 2023 年广州市杂技艺术剧院推出的杂技剧《天鹅》为对象进行分析，总结杂技创作实践的一般规律，探寻杂技艺术创作中内容与形式上"美"的规律，以期为当代杂技剧创作提供新的思路。

若从先秦蚩尤戏的产生算起，杂技在中国已有两千多年的历史。但作为中国最古老的艺术之一，杂技进入舞台艺术的范畴不过 70 余年，在艺术化的探索道路上还任重道远。近年来，包括杂技剧在内的杂技艺术作品井喷式涌出，各大艺术团体越来越追求杂技创作的"高""美""雅"。艺术创作对美的追寻是永恒的，但实现美的路径却需要遵循时代的发展。笔者以广州杂技艺术剧院 2023 年推出的杂技剧《天鹅》为例，尝试探寻其追求内容与形式之"美"的创作规律，借此为当代杂技剧创作提供新的思路。

一、注入文学意蕴的深刻内涵

杂技创作要在内容上追求文学性的深刻思想。一部艺术作品之所以能产生真正的艺术"美"，在于其精神性与思想性的高度统一，这也是文艺作品的灵魂。随着时代的进步与发展，人们对审美的要求不断提高。于舞

* 原载于《粤海风》2023 年第 6 期。

台艺术而言，观众早已不满足于只欣赏技术层面的"片段式"展示，或所谓"炫技"的感官刺激所带来的片刻精彩。杂技与戏剧的结合，旨在以杂技为艺术载体塑造艺术形象，传递思想和精神内涵。"思想不能离开语言而存在"①，杂技在表现思想时就具备语言的功能。杂技追求技艺的高度文学性，使其成为能承载深刻思想的艺术载体。这也是当下杂技创作的大势。

自 2004 年广州军区政治部战士杂技团杂技剧《天鹅湖》诞生后，中国杂技进入全新的"剧时代"。在短短 20 多年内，创作出近 200 部杂技剧。中国作为享誉世界的"杂技大国"，一直在探索杂技剧的表现形式，其创新发展的重点即在于杂技如何承载更深刻的戏剧性与文学性。目前，杂技剧以红色题材及经典传统故事题材为创作主流，剧情常借助家喻户晓的故事或事件以减轻其叙事的负担。但 2023 年推出的杂技剧《天鹅》却在题材及叙事方法上做出了大胆尝试。在题材选择上，《天鹅》并没有依赖大众对经典《天鹅湖》故事的共识，而是大胆颠覆浪漫爱情故事，将"天鹅"这一形象符号与"丑小鸭变天鹅"的励志思想结合，以中国杂技演员追逐梦想的真实经历为蓝本，赋予经典芭蕾《天鹅湖》形象符号以新的灵魂，勾勒出当代杂技人的"天鹅梦"——敢于有梦、勇于追梦，在磨砺与坚持中实现"肩上芭蕾"。这是真正意义上运用了杂技手段来叙事，实现了杂技作为艺术的表意功能，提升了杂技的美学高度，同时印证了德国哲学家黑格尔"美是理念的感性显现"②的美学理念。从叙事手段上，该剧以魔幻现实主义为表现手法，抓住杂技技艺超凡、魔幻的艺术特性，塑造魔幻与现实两个空间，在空间的转换中层层推进情节发展，通过真实性与文学性的转换达到叙事目的，打破了"杂技无法叙事"的魔咒。

杂技剧《天鹅》真正以杂技艺术的本体为手段，讲述中国杂技人的追梦之路，传达坚毅勇敢的永恒品质，注入深刻的文学内涵，实现了"技与艺"的完美结合。它在触及美的同时，成功地将杂技单一的娱乐功能转向艺术的审美功能。

① ［意］克罗齐：《美学原理》，朱光潜译，商务印书馆 2012 年版，第 27 页。

② ［德］黑格尔：《美学》第 1 卷，朱光潜译，商务印书馆 1996 年版，第 142 页。

二、囊括多元艺术的形式融合

当代杂技剧创作的关键在于，编导要用创造性的眼光将各艺术元素融合成一个全新的艺术整体，达到深入观众心灵的境界，使之产生灵魂的共振。"文艺作品都必具有完整性，它是旧经验的新综合，在综合之后，意象是统一和谐的。这种综合的原动力就是情感。"① 杂技创作的极大困境就在于技、艺"两层皮"，之所以会呈现这种剥脱的观感，正是因为情绪的割裂。"技"是杂技的本体，它要求演员注入极大的专注力，进入一个忘我的纯粹状态，这时情感是难以被投入的。在艺术情境所需要的情感与专注技术的纯粹状态不符的情况下，自然会呈现"两层皮"的割裂感。因此，许多杂技剧编导会陷入技、艺两难的困境中，要么舍一点"技"，要么舍一点"艺"。但《天鹅》呈现出了独特的处理方法，巧妙地化解了这一难题。剧中，杂技的技术技巧大量集中在两个部分—— 一幕三场的"杂技演出"场景和二幕一场女主人挣扎的精神世界。在第一部分"杂技演出"的场景中，编导从杂技演员自身的品质特性出发，创造出唯独适合他们的舞台情境——他们最熟悉不过的台前幕后。因此，演员不需要刻意表演，只需要保持他们极致的专注力和对技术超凡的掌控力，就能征服观众。这样既服务于情节，又专注于技术。另一部分则是塑造一个魔幻的精神空间，使杂技演员能够如鱼得水般地施展技艺，创造超乎想象力的肢体表现。

近些年，舞台艺术以多元化的方式交汇相融，交互式舞台剧、沉浸式戏剧、多媒体舞台剧、新杂技剧等多元形态相继涌现。杂技之"杂"，具有"杂聚天下之物"的广阔内涵，多元素融合创新是中国杂技发展的新趋势，需在中华传统文化"博采众长、兼容并蓄"的引导下探寻杂技创作的"中国流派"。芭蕾以"黄金分割"作为肢体美学原则，以"开、直、绷、立"作为技术美学原则，立起的足尖成为对抗自然的超常审美形态。而《天鹅》全剧的高潮"肩上芭蕾"就在基于芭蕾的美学原则上，

① 朱光潜：《谈美》，华东师范大学出版社2012年版，第79页。

定格了"Attitude"① 及 "Ecarté"② 等芭蕾造型于肩膀或头顶，冲破想象力，立于肩之舞，舞于头之上，将芭蕾的美推至登峰造极的程度，使杂技美得震撼人心。"肩上芭蕾"的诞生打破了大众以往对杂技只是"街头杂耍"的片面认知，也为杂技艺术树立了"高、美、雅"的审美典范，独具东方智慧。当代杂技创作追求的不只是精湛高超的技艺，更是动态的综合审美平衡，这可从《天鹅》的以下四点看出。

第一，在杂技的技艺本体上，该剧开放、包容地与戏剧、音乐、舞蹈、多媒体等多种艺术元素破壁融合。在有限的舞台空间里，戏剧的表现手段带来无限的张力与多元的意义，剧中"魔鬼"角色在诙谐的"换装"中转换成教练的形象，又分裂成6头12手的"魔鬼教练"，以小主人公的视角带领观众进入魔幻世界。此外，剧中还借助相框作为表现时间定格与流转的道具，两位小主人公在舞台上"跨越时空的界限"转眼长大，主人公的成长与教练的老去形成对比。这种独特的"情境"所带来的"戏剧张力"牢牢地抓住了观众，引发强烈的情感共鸣。

第二，经典音乐《天鹅湖》的现代化改编，与环境、情节紧密结合，形成可视化的音乐表现力，充分发挥视听语言的表意功能。杂技剧《天鹅》以柴可夫斯基《天鹅湖》的经典旋律为动机进行全新的现代化改编，这样的改编无疑巧妙又独具创新力。音乐的动机伴随着剧目情节发展贯穿始终，在潜意识中深入观众的感官，在不断重复与坚持的递进中凝聚角色的坚毅力量。经典《天鹅湖》的主旋律出现在小主人公的梦境里，萦绕在主人公受尽挫折磨砺、挣扎着想要展翅高飞的脑海里，并最终在主人公实现梦想的舞台上再次响起。旋律这样一次次的再现、变奏，将剧情推向全剧最终的高潮。

第三，多媒体的运用拓宽舞台的视觉表现力。《天鹅》的序幕中，将梦幻的水底CG（计算机动画）投射于纱幕上，隔挡于观众与主人公之间，像是蒙上一层梦幻的滤镜，在虚、实之间将观众带入小主人公的梦境。在多媒体与演员的配合中，展现出"天鹅"与"魔鬼"的魔幻形象，映射着主人公面对梦想与现实截然不同的心理状态，为全剧的魔幻色彩定

① Attitude：芭蕾"鹤立式"舞姿。
② Ecarté：单脚站立空中抬腿的舞姿，分为前、后两种形式，也称为"攀峰式""俯望式"舞姿。

下基调。

第四，《天鹅》打破传统杂技在表现形式上的束缚，将杂技节目解构再重构，为杂技技术赋予精神性与情感性。剧中，单臂托举搬旁腿的技术始终贯穿剧情，在一次次技术的失败中推动剧情发展，直到最终以技术的成功将剧情推向高潮，真正地将杂技与戏剧紧密结合，水乳交融。以技术本体推动叙事是很难得的创作手法，以独特的戏剧表现方式讲述中国杂技人的"台下十年功，台上一分钟"，讲述他们的"逐梦之路"。将"天鹅湖"的世界 IP 中国化、杂技化，将杂技对肢体极限的丰富想象力同戏剧文学的深刻思想充分融合。"欲求超胜，必先会通"，多元素融合的现代性表达赋予"世界经典"新的生命力。把握杂技"杂"的特性，以情感贯穿"技"与"艺"，两相交织融合，才能触及心灵的境界，达到和谐统一的意象。

三、具有美学价值的艺术品质

"可欲之谓善，有诸己之谓信。充实之谓美，充实而有光辉之谓大，大而化之谓圣，圣而不可知之之谓神。"[①] 真、善、美的统一是艺术美的目的，是一切文艺所追求的至高理念。

杂技之"真"，体现在技术性。杂技之所以是所有艺术里最具有震撼力的种类之一，就在于是真人、真道具、真功夫，不容半点虚假。杂技之"善"，体现在精神性和情感性。当观者被某个技术所震撼、所感动时，其实它们已然深入心灵层面，技术实现过程中不可思议的精神魄力与征服自然的勇气击中了观者，为杂技注入思想灵魂，使其成为能承载思想力量的艺术载体，具有了不朽的艺术品质。杂技之"美"，体现在独特的艺术性。"形式的美一般说来并不是我们所说的理想，因为理想还要有内容（意蕴）方面的个性，因而也就还要有形式方面的个性。"[②] "杂技演员不仅追求几个超自然的运动指标，还要塑造完成最高任务者形象，还要按照表演的节奏和内部联系，按照各动作间精心设计的衔接方法和同伴巧妙合

① （战国）孟子：《孟子》，中华书局 2010 年版，第 295 页。
② ［德］黑格尔：《美学》第 1 卷，朱光潜译，商务印书馆 1996 年版，第 221 页。

作方式创造某种艺术作品。"① 杂技善于"借物塑形",通过令人叹为观止的技术,在变化中营造超脱现实的浪漫幻象,以突破人体极限、表现勇敢乐观的情操,在人体、道具与音乐变化的动静交织中感受韵律与和谐。然而,只有在形态美、动态美、精神美等多方面达到整体统一,才能达到杂技作品的美雅化。

杂技剧《天鹅》从著名杂技表演艺术家吴正丹、魏葆华的真实经历中提取动人的普适性的价值,以真人、真事、真技术、真情感打动观众,讲述一对坚持梦想的搭档克服种种磨难,闯出一条通往高雅艺术的杂技道路。这条路上有教练的教诲也有搭档的鼓励,产生过徘徊也饱含梦想的激情,有苦也有乐,在跌宕起伏中一步步靠近梦想,最终梦想照进现实。每个人心中都有属于自己的"天鹅梦",这部剧是属于每一个心中有梦的人的故事。副总导演李雷在采访中说道:"现实和梦想之间的距离是坚持坚持再坚持,它离现实生活那么近又那么远,当你始终不放弃的时候,追寻梦想的意义伴随着生命生生不息,梦想让我们一直在路上。"

结　语

随着时代的发展,艺术家们不断更新审美观念赋予杂技美的定义,杂技从唯技术论的撂地杂耍时代,发展到综合审美的舞台艺术时代。中国当代杂技艺术创作的新发展趋势要求杂技艺术在文学性、综合性、审美性上进一步突破,调动更广阔的艺术视野和绝妙的舞台处理能力,将杂技所展示出的人类超凡勇敢的形象与深刻的文学主题有机融合,确保形式与内容相统一,达到杂技的美雅化。当代杂技追求高雅的审美理念,要求在实践中掌握自身的艺术特点,在美学的指引下找寻艺术创作规律。

① ［苏］鲍烈夫:《美学》,乔修业、常谢枫译,中国文联出版公司1986年版,第409页。

肩头上的缱绻　足尖下的蹁跹[*]

——谈杂技剧《化·蝶》的经典再造

杜　粤

（星海音乐学院 2022 级硕士研究生）

千百年来传颂不息的《梁祝》是中国民间四大传说之一，也是中国爱情悲剧的典范作品，其描写的梁山伯与祝英台凄美动人的爱情故事深受广大群众的喜爱。广州市杂技团带来的当代杂技剧《化·蝶》便是从中华传统文化中寻找经典 IP，意在内容创作同质化的当下，在题材选择上重返"立足之根"，回到中华优秀传统文化上，对中国民间传说、古典文学和东方美学、当代化的肢体语言进行对话、碰撞、解构，再造中国故事；在美学向度中，在主观与客观、内容与形式相统一下突出"唯美"特质，拓展杂技剧美学纵深，将杂技在审美层面的创新推进到新高度。该剧将姊妹艺术"杂技""舞蹈""戏剧"三者有机结合，构建出清晰连贯的纵横双线，横向意象化地表达了"庄周梦蝶"的中国哲思与美学理念，纵向是"以技塑形"，在突出杂技"新、难、奇、绝、美"的主旨追求下，展开梁山伯与祝英台的爱情悲剧。当杂技这门古老的艺术种类，随着时代的发展演变而进入到杂技"剧"时代。杂技剧《化·蝶》的成功不禁引起我们深思：该剧如何在传统与未来的中间点上找到通往现代性的路径，即经典如何再造？

艺术创作的本身，就是一种文化的再塑造。"庄周梦蝶"是《庄子·齐物论》里的著名寓言，该寓言是对"物化"思想的形象诠释。"'物化'不单单是人对物的转换，更包含了三个层面的意义：人的物化，梦变蝴蝶；物的人化，回返人身；人与物的融合，阐明庄周和蝴蝶浑然一体的意象的存在状态，也是寓言最深层的内涵。"①

[*]　原载于《粤海风》2023 年第 6 期。

①　岳芬：《"庄周梦蝶"中的身体与环境隐喻》，载《名作欣赏》2023 年第 9 期，第 17 页。

一、"梁祝"母题下再塑由"蝶""回返人身"

《梁祝》故事亦被称为"中国的罗密欧与朱丽叶"。作为一个在中华大地上流传了1700余年之久的东方爱情故事,《梁祝》打动人心的魅力在何处?这古老的故事如何能够在文化全球化、大众流行文化中仍给人们带来强烈的心灵震撼、情感冲击和精神启迪?如今,《梁祝》故事,早已不局限于一个民间传说,而是出现在戏曲、戏剧、影视、音乐、舞蹈和杂技等各艺术门类中,可以说,它已经成功融入了世界文化和人类艺术的宝库中,成为"人类珍贵的文化遗产"。"梁祝"这一文化母题在杂技剧《化·蝶》营造出的如梦如幻的蝶恋之梦中,现实的残酷与梦境的浪漫交替并进,亦真亦幻的虚实空间带给作品独特的"唯美"质感,带给观众"及人也广、感人也易、入人也深、化人也神"的中华美学意境。在各艺术门类中的《梁祝》故事都离不开"化蝶"意象的展开与延伸,正是"化蝶"具有的"向死而生"的精神震撼力与破碎般的凄美之感让该作品超脱于生死之外完成精神升华。在此时"蝴蝶"象征能够突破现实枷锁,消除了心灵的重担,让人身心回到最初的存在,这体现了"物化"之后人对身体的再度回归,庄周之思已然成为融会自然的多元生命体,由"蝶变"下人的"物化"再度回归到物的"人化"。

二、叙事与抒情双重表露"梦变蝴蝶"美学意涵

为丰富艺术表达手法,杂技剧《化·蝶》以杂技、舞蹈、戏剧等多种艺术语言,对传统故事《梁祝》在当代舞台上进行创新,用现代手法重塑经典爱情故事。舞蹈与杂技同以身体为物质载体,为突显《化·蝶》通过身体语言脱胎于《梁祝》这一传统文本,戏剧在其中是强化杂技本体的形象,并对杂技本体进行拓展。全剧以杂技为主体,"以技说戏""以技传情""以技造境",融合多元艺术形式,用极具张力的肢体语言挑战文学艺术的高度与深度。其横向展示了庄周梦蝶、蝶我两忘的境界,又于纵线中讲述了梁祝二人的爱情故事。该剧既具有传统中国文化的审美,又有当代舞台表演的创新。《化·蝶》紧抓"蝶"之意象,把蝴蝶破茧化蝶的过程跟梁祝生死爱恋的过程完美结合,并延伸为"三生三世"的爱

恋和追寻。第一世，"序幕"中的二人是天地混沌时的一对蝴蝶精灵；第二世，为第一幕，共有"闺念""共读""情生""婚变""情别"五场，这一世中二人从同窗共处的友谊，到山盟海誓的儿女痴心；第三世，为第二幕，共有"抗婚""梦聚""殉情""幻境""化蝶"五场，二人双亡，化为蝴蝶，带给观众们"蝶盟良缘一朝订，心若磐石永不移"的艺术力量与美学意涵。《化·蝶》用杂技语汇讲述《梁祝》故事，其成功之处在于对传统文化进行"创造性转化和创新性发展"，并将中西文化相融，用小提琴协奏曲《梁祝》及西方芭蕾艺术融合杂技艺术开创出"肩上芭蕾"，用新的方式讲述梁祝故事，并以诸多巧思弥补了原文本及戏曲、戏剧未能抵达的艺术深度。作为《化·蝶》文本的"梁祝"母题，其"内"承源远流长的中华文明、"外"趋人类艺术极致演化，在杂技、舞蹈、戏剧三者的跨界交互下，作品的叙事与抒情双重呈现"梦变蝴蝶"的美学意涵，这让中国传统文化的传承方式别具匠心。文艺创新应立足于中华优秀的传统文化，以此为根，锻舞铸艺，服务当下，引领未来。

三、"肩上芭蕾"之技传达"人与物合"之思

杂技剧的"化蝶"部分极具浓厚的中国文化特色。"化蝶"情节是"梁祝"文化母题中所有文艺作品都绕不开的一环，也是全剧高潮之所在。杂技剧《化·蝶》运用几何符号化的舞美形式，以"简约不简单"的设计，综合运用全息投影、线条及圆圈意象化的舞美产生了立象尽意的美学效果。全剧主要运用了翻腾类、顶功类、平衡类三大类技术，包含蹬伞、抖杠、滑稽钻箱、走钢丝等32个杂技绝活。这一系列新奇绝美的高端技艺演绎让观众目不暇接。观杂技之美，品技艺之奇，杂技剧《化·蝶》艺术品格韵致高端，其中令观众满堂喝彩的杂技技艺"肩上芭蕾"更是进一步揭示全剧"生死相随，皆缘和你永远徘徊缠绵"，"旷世蝶恋，只为在你肩头片刻停留"的至臻、至美、至善的美学哲思。"肩上芭蕾"这一技艺，是传统杂技与古典芭蕾的结合，其编排与表演释放着杂技艺术生命灿烂之美，传递穿越千年的诗情画意于"足尖"下、"肩头"上，阐释生命之初的伟力，彰显"人与物合"的哲学之思。

结　语

宗白华谈及中国艺术意境时指出："中国哲学是就'生命本身'体悟'道'的节奏。'艺'赋予'道'形象和生命，'道'给予'艺'深度和灵魂。""'道'与'艺'能够体合无间。'道'的生命进乎技，'技'的表现启示着'道'。"① 杂技剧《化·蝶》以肢体极限之美带给观众技艺状貌新颖别致之观，剧中情感把坚毅与绝妙书写圆满，塑造的"梁祝"二人形象却未拘泥于此，凸显由"蝶"展开的情节线索的叙述，及运用合理化的美学手法塑造东方神韵。"蝴蝶"意象所寄予的庄子的情怀和生命意识，是庄子与蝴蝶的相互交流、贯通与统一的表现。该剧完成了以"境之蝶"呈现美好的生存形态，"梦之蝶"寄托自由的生命境界，"爱之蝶"表达向善的人生终极关怀，完成了形体到精神的交融与统一。"蝴蝶"作为中国艺术长河中独特、唯美的意象，在剧中传达出当代艺术表达对传统文化的"解构"功能，"以美启真"。

在艺术经典再造中，我们将"悲"亦放在审美领域中，它便有了更广阔的外延。作为审美领域中的一个重要表现形式，悲是一种非常普遍的现象，其作为审美对象是人与现实的审美关系达到一定程度的产物。"化蝶"的向死而生的悲剧美，闪耀着人类永恒主题的熠熠光彩。梁祝之悲在于"爱而不得"，二人所追求的是自由的爱情，然而封建的伦理道德却把这种爱情追求给扼杀了。死亡意味着人类个体生命的绝对终止，因此有了巨大的震撼力量。梁祝二人为了追求爱情而与封建势力进行了顽强的对抗，最后以死完成了这种对所谓"命运"的反抗，完成了对封建伦理道德的控诉。这是一种震人心魄的"艺术力量"。"蝶"指蝶变，正是这种精神的象征，悲剧的美应该是建立在这种力量的基础之上，没有这种力量，则有悲而无美。"化蝶"则是真与善在实践中的统一，崇高便是在这样由痛感上升到快感的审美变化中呈现出来，从而也产生了美学意义上的美。梁祝的悲剧之美正是基于此，是在对人性的禁锢与释放中获得了力

① 宗白华：《美学散步》，上海人民出版社 1981 年版，第 86 页。

量。好的艺术作品会对人类精神世界进行追问，会对"爱"或"道德"进行审视。杂技剧《化·蝶》的经典再造，是将生活、文化、生命体验都融合到作品中，让作品呈现出其本质，让观众感受到精神层面的领悟与洗礼。

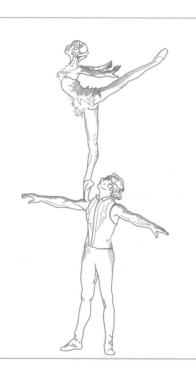

专题四

杂技创作与跨界

奋斗拼搏是青春最靓丽的底色
——广州市杂技艺术剧院杂技剧《天鹅》观后

于　平

（中国艺术研究院博士生导师，文化部艺术司原司长）

2004 年，俄罗斯芭蕾经典《天鹅湖》由广州军区政治部战士杂技团"解构"并"创生"为杂技剧《天鹅湖》，它的导演是著名舞剧编导赵明；而赵明创生此剧的灵感，却来自吴正丹、魏葆华原创的"对手顶"节目《肩上芭蕾》。作为世人皆知的舞蹈艺术样式，芭蕾的一大形式特征是"足尖上的舞蹈"，而这舞蹈美的形式特征是符合"黄金分割律"的舞姿造型——最典型的便有向后抬腿的"Attitude"和向前（或向旁）抬腿的"Ecarté"。在中国芭蕾舞剧《红色娘子军》广为普及之时，这两个舞姿造型曾被形象地命名为"鹤立式"和"攀峰式"——今日笔者观看广州市杂技艺术剧院打造的杂技剧《天鹅》，注意到这两个舞姿造型正是"对手顶"节目《肩上芭蕾》的"高光"时刻，也是从杂技剧《天鹅湖》到杂技剧《天鹅》一以贯之的"经典"表情。

展示在我们眼前的《天鹅》是一部现实题材的杂技剧。笔者认为称其为"杂技剧场"可能更准确，因为它与现在被称为"舞蹈剧场"的演出模态十分相似。杂技艺术的基本表演介质，业内行家通常表述为技巧、道具和造型；而借助道具的技巧表现和表现操持道具的技巧，是杂技艺术的本体特征。称《天鹅》为"杂技剧场"，是因为演员将原本各自操持的道具转换为剧场"情境营造"的有机构成，这些营造情境的"道具"兼有了舞台"装置"的身份；而演员在与"道具"（更准确些说是"装置"）的互动中创生了隐喻及象征的意味。有了"杂技剧场"这种舞台剧认知框架，对《天鹅》的审美把握会更透彻，也更深邃！

用场刊上的话来说："现实题材杂技剧（场）《天鹅》，以杂技演员羽梦的成长经历为主线，将'肩上芭蕾'从无到有、融技于艺的创作历程

以及杂技剧《天鹅湖》的诞生过程贯穿始终，充分展现了杂技演员成长道路上的挫折与努力、付出与收获，同时由衷致敬着中国杂技人在创造过程中突破自我、不惧失败、锐意创新的精神。"剧中的羽梦就是现实生活中的吴正丹，而剧中的另一位杂技演员宇恒则是现实中的魏葆华。也就是说，将吴正丹和魏葆华"奋斗的青春"融通、编织为一部"杂技剧场"。在我国近20年来"杂技剧"遍地开花的满园春色中，第一次绽放了以杂技人奋斗拼搏为主要事象的馨香——这部杂技剧场《天鹅》在真实地反映世界第一部杂技剧《天鹅湖》的"杂技戏剧化"探索之时，不经意间又创造了通过"杂技剧场"塑造我国杂技人形象的"第一"！

在某种意义上说，没有吴正丹和魏葆华的"对手顶"节目《肩上芭蕾》，就不会有杂技剧《天鹅湖》，也不会有之后的杂技剧《化·蝶》以及当下的杂技剧场《天鹅》。如果说，杂技剧《天鹅湖》是以《肩上芭蕾》为基点的"跨文化对话"，那么杂技剧《化·蝶》则是一种基于《肩上芭蕾》的"本土化重塑"——我们不再沉溺于旧时的"鱼龙曼衍"，而让"天鹅"的拯救式恋情和"彩蝶"的幻化式殉情在我国杂技艺术的广阔天宇中比翼翱翔。同样毫无疑问的是，《肩上芭蕾》一而再再而三地向杂技剧高峰攀登，充分展现出总导演赵明的睿智和才华。当下的杂技剧场《天鹅》，聚焦的是《肩上芭蕾》如何托起了高翔的"天鹅"，是吴正丹和魏葆华作为中国杂技人的代表如何攀登上世界杂技的高峰！尽管是以《肩上芭蕾》为基点，但无论是杂技剧《天鹅湖》《化·蝶》还是杂技剧场《天鹅》，都有个建立在杂技艺术语言基础上的"叙事策略"问题；而《天鹅湖》和《化·蝶》作为与中外文化经典的对话，其"叙事策略"既与改编理念相关，也关乎不同的演剧构成模态。

杂技剧《天鹅湖》可视为同名芭蕾舞剧的改编，而杂技剧《化·蝶》的改编更多地依托着越剧《梁祝》。由于演剧表意语言的巨大差异，其改编理念显然不可能（也无必要）"照本宣科"，而是要"借题发挥"。由于舞台剧本身的表意容量所限，杂技剧场《天鹅》的"叙事"从杂技剧《天鹅湖》荡漾开来，聚集于《天鹅湖》的"跨文化对话"而不是《化·蝶》的"本土化重塑"。《天鹅》在序幕"梦想"后，由中场休息分为两幕：上半场的第一幕是"苦乐""成长""逐梦"三场；构成下半场第二幕的三场则是"至暗""蜕变"和"绽放"。值得注意的是，目前的杂技

剧编导大多由舞剧导演担任，这或许是因为杂技艺术在以"炫技"为第一要务的同时，也需要身体语言的塑形、情调乃至表意效果。我们的舞剧最初多由文学（包括戏剧文学）改编，这种"改编"的一个着力之处，就是实现原著情节的"情境化"——近年来许多舞剧编导从电影的"蒙太奇"语言中汲取灵感，也因此而创生适合舞剧表意的"情境"。从杂技艺术向舞剧迈进，是上述情节"情调化"的反向驱动——也就是说，杂技本来是纯粹的"炫技"，但在多年的艺术表演中，已从最初的赋"技巧"以某种情调，走向了场域更为开阔、内涵更为丰富的情境营造。杂技艺术形式的"舞剧化"（这其实正是目前杂技剧的成因），就是在已然场域开阔、内涵丰富的情境营造后，用情节去搭建"龙骨"，并用细节去"点睛"运神。

在《天鹅》的两幕六场戏中，其中的"场"就是总导演赵明精心构思的"情境"。序幕"梦想"就是一个"梦境"，梦中的"细节"单纯且直奔主题——以吴正丹为原型的羽梦，在幼年时就梦见获得了一双芭蕾足尖鞋，梦见了自己足尖鞋上清纯、洁致的白天鹅。第一幕的三个"情境"，概括为一句话是"追逐梦想必须付诸行动"；第二幕的三个"情境"也可以概括为一句话，叫作"不懈奋斗方得青春梦圆"。作为一部现实题材的"杂技剧场"，作为西方纯美原型的"天鹅"被赋予了中国式的励志内涵——这里没有所谓"丑小鸭"的天生"高贵"，有的只是"不经一番彻骨寒，哪得梅花吐清香"的"茧破蝶变"。茧破蝶变，意味着挣脱种种困扰"逐梦"之旅的束缚，走向"功到自然成"的自由境界。

杂技剧场《天鹅》的成功，一方面，是以"情境"为单元组织"叙事"的成功。"情境"作为特定的"叙事"单元，一是明确了特需节目的情境特质，二是融通了"叙事"细节与特需节目的模态构成；另一方面，还在于"情境"单元整体逻辑构成的成功。作为自传体"杂技剧场"，《天鹅》的逻辑构成有三方面：一是高难度的芭蕾造型向更高难度的杂技"对手顶"节目攀登；二是从技巧型的"对手顶"节目向戏剧型的"跨文化对话"（《天鹅湖》）腾飞；三是该剧的成功更在于"情境"单元以杂技节目的造型意象升华现实题材的生活事象，特别是在主要人物"心象外化"上产生了强烈的效果和积极的效应。

现在的两幕六场戏，虽然已有名称，但从聚焦女主人公羽梦奋斗拼搏

的人生历程来说，可以有更精准的指向性和更贴切的象征性。一幕的"苦乐""成长"和"逐梦"场，笔者认为可以叫"试羽""比翼"和"展翅"。"试羽"一场，是小羽梦进入杂技学员队，在教练的精心培育下羽翼渐丰；而相遇宇恒并明确了"对手顶"的项目，无论从事业还是从情感来说都是羽梦人生的一个重要阶段，"比翼"即"比翼双飞"，作为象征性的喻指再贴切不过了。"展翅"的一个具体行动，便是羽梦在"对手顶"训练的不断克难攻坚中，将幼时"天鹅"的梦境放飞在宇恒的膀上肩头。如同任何杂技演员在任何杂技项目的攻坚克难一样，羽梦与宇恒也遭遇了"折翅"的伤痛。编导自此而顺势转入第二幕。第二幕的"至暗""蜕变"和"绽放"场，根据剧情的展开笔者认为也不妨叫"困顿""蓄势"和"腾飞"。所谓"困顿"，讲的是忍受着伤痛折磨的羽梦，在身体的极度不适中恍恍惚惚地进入到曾经梦寐以求的《天鹅湖》的"灵境"，在与魔王及其女儿"黑天鹅"的纠缠中产生了"唯恐避之不及"的念头——这种念头被创作者视为"黑与白撕扯角力"而名之曰"至暗"，其实叫"困顿"比较恰如其分。以"蓄势"一名替代"蜕变"，能更加精准地传达羽梦在这一场坚定逐梦、东山再起的修为，为最终的"腾飞"，即为杂技剧《天鹅湖》的举世瞩目、世所称奇提供性格成长、形象完美的推力。最后毋庸置疑的是，名称改为"腾飞"显然比"绽放"更贴切剧情的底蕴及其形象的象征性。

　　与严格意义上的"戏剧"艺术相比，"杂技剧场"才更能体现"以杂技演故事"的表意特征。杂技剧场《天鹅》作为杂技剧《天鹅湖》二十年后又一次极具创新性的表意探索，以杂技人奋斗拼搏的形象塑造触及对"现实题材"的表现；而这种表现的价值所在，从根本上在于以杂技人原创的"对手顶"节目《肩上芭蕾》为"内核"——这个内核既是杂技剧场动态形象生成发展的"主题动机"，更是现实题材杂技剧场《天鹅》腾飞的"主题思想"。这种表意形态"主题动机"与表意内涵"主题思想"的高度统一，在我们舞台剧的题材选择中可能是绝无仅有的。如果说该剧还有何进一步提升和完善之处的话，笔者希望在构成"叙事"特征的"情境"单元中，除已然充分呈现的杂技技巧训练"情境"、芭蕾经典《天鹅湖》跨文化对话"情境"之外，还可考虑穿插男女首席宇恒与羽梦"花前月下"的日常情感生活"情境"。这样既强化了现实题材表现的

"真实性"，也开阔了杂技剧场"情境"构成的"丰富性"——特别是后者，可以为更多杂技节目营造"情境"特质提供"可能性"并形成理解语境的"创新性"。笔者认为，杂技技巧训练"情境"、跨文化对话"情境"和日常情感生活"情境"的"三位一体"，会更有效地传递出杂技剧场《天鹅》的主题——奋斗拼搏是青春最靓丽的底色。

艺术再造：杂技剧《化·蝶》跨界创作研究[*]

贾东霖[1]　陈颢文[2]

（1. 星海音乐学院讲师　2. 星海音乐学院2022级硕士研究生）

2021年3月5日，由广州市杂技艺术剧院制作的当代杂技剧《化·蝶》在广州大剧院首演，总导演赵明，主演吴正丹、魏葆华，编剧喻荣军，作曲祁岩峰。全剧以梁山伯、祝英台的凄美爱情故事作为剧情基线，将破茧化蝶的自然过程与梁祝的生死爱恋进行结合，紧紧抓住"蝶"的意象，把32项传统杂技绝活融入戏剧情节之中，通过杂技、戏剧、舞蹈、舞台美术和现代科技的"跨界"融合，对中国几千年来世代传唱的民间爱情传说进行创新性改编，构建出虚实相间的艺术幻境，呈现出中国传统文化"以圆为美"的审美特性与"庄周梦蝶"的哲思理趣。全剧的高潮"化蝶"将"肩上芭蕾"的动作美感发挥到极致，表演者在音乐《梁祝》的旋律下翩然起舞，杂技、芭蕾、音乐、戏剧、科技凝结为一体，共同诠释着这份中国独有的浪漫，搭建起一段跨越千年的对话。

《化·蝶》作为国家艺术基金2022年度传播交流推广资助项目、广东省第十二届精神文明建设"五个一工程"优秀作品、第十七届中国文化艺术政府奖文华表演奖，在遵循杂技、戏剧、芭蕾舞艺术特性和创作规律的基础上，创造性地将杂技表演与梁祝故事紧密结合，塑造出杂技版梁山伯与祝英台的经典形象。以多元、跨界的创作视角，集各艺术门类之长，展现出"技"与"艺"交融、东方与西方艺术共盛的美学特点。其成功的跨界实践为杂技艺术创作的"艺术再造"提供了经典范例。

* 本文为广东省教育厅2022年研究生教育创新计划项目"舞蹈与城市文化"跨界创编研究生学术论坛（项目号：2022XSLT_073）、星海音乐学院2023年研究生教育教学项目"舞蹈与粤剧跨界创编融合实践研究"（项目号：2023YZZ004）的阶段性研究成果，原载于《粤海风》2023年第6期。

一、跨界概念与《化·蝶》跨界方向

（一）跨界概念

20 世纪下半叶以来，在多元化、全球化的发展趋势下，艺术领域的"跨界"现象开始大量出现，"跨界"一词也逐渐进入大众视野。"跨界"意指"某一属性的事物，进入另一属性的运作，主体不变，事物属性归类变化"①。"进入'互联网经济时代''跨界'更加明显、广泛。"② 诚然，从西方工业时代起"跨界"一词便携带着浓厚的未来含义，以一个先锋、现代的身份，开始推动时代的潮流，"跨界"的实践也已走出工业领域，进入现代艺术的创作范畴。而艺术领域的跨界实践则体现出"艺术的相互矛盾，甚至对立的元素，经过'交叉、融合'从而产生新的质点的过程"③。

就艺术的跨界创作而言，"跨界"多数是作为一种帮助艺术突破自身局限的破圈手段和创作途径。"跨"是创作主体在特定情况下，主动或被动、有意或无意中所做的一种艺术行为，"界"是各艺术门类之间相互独立的边界，"跨界"即是从自身领域大胆迈向新领域的一种艺术实践活动。这种由"跨界"诞生的"新艺术"在整体上呈现出"综合性"和"多文化性"的艺术特点。

艺术门类里的跨界通常是从一个核心的"出发点"向一个或多个"落脚点"扩展、建立关系。在这个过程中，跨界主体通常是从一种元素的身份出发，与其他的元素进行融合，进而蜕变成一个新的事物。如"杂技剧"一经诞生便非常直观地告诉人们这是"杂技"与"戏剧"的跨界实践，既保留了技巧性的肢体展示，也满足了戏剧性的矛盾冲突。杂技剧被赋予了"符号"意义，用于服务人物的塑造和戏剧的发展，呈现出庞大精密的整体艺术样式，传达出"技""戏"并重的艺术特点。因

① 司姣姣：《"互联网＋"环境下图书馆跨界融合的实践与模式》，载《图书情报工作》2017 年第 20 期，第 88 页。

② 司姣姣：《"互联网＋"环境下图书馆跨界融合的实践与模式》，载《图书情报工作》2017 年第 20 期，第 88 页。

③ 张伟：《艺术跨界与艺术观念的变迁》，载《艺术评论》2012 年第 1 期，第 43 页。

此，"杂技剧"这个"方向"的选定是跨界创作的"前提"，杂技的"出发点"与戏剧的"落脚点"该如何建立关系是杂技跨界创作必须解决的问题，而杂技与戏剧跨界创作诞生的"新质"是跨界创作成功的表现。这种"新质"既要有传统杂技艺术的人体极限挑战的刺激与美感，也要有戏剧艺术的矛盾冲突与情感表现。

（二）跨界方向

杂技剧《化·蝶》的跨界创作可以分为两个方向（如图 1 所示）：其一，杂技艺术与舞蹈、戏剧等其他传统剧场艺术形式的跨界；其二，杂技艺术与多媒体、动画、舞台科技等其他领域的跨界。前者如全剧高潮部分呈现的"肩上芭蕾"，将杂技艺术与芭蕾艺术进行跨界融合，首创了"足尖站肩""足尖站头顶 360 度转体""足尖站头踹燕"等一系列高难度杂技动作，成功实现了浪漫的芭蕾舞与惊险的杂技艺术的珠联璧合，是艺术领域内部跨界创造的范例。后者如《化·蝶》对激光、投影、动画的运用，将杂技与科技进行跨界交互。在现代科技的赋能下，由多媒体投影出的蝴蝶在舞台上翩翩飞舞，象征着梁山伯与祝英台的凄美爱情，表达着他们对爱情与自由的向往；另外，蝴蝶的形象灵动自由，极大地占有物理空间，带来强烈的视觉冲击。这是杂技或者芭蕾舞等人体艺术所不容易实现的舞台效果，是现代科技与杂技艺术互补交融共同营造出的舞台意象，将中国独有的浪漫传说进行了符号化、视觉化、现代化的诠释，是杂技与科技跨界融合的优秀成果。

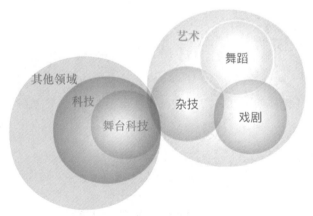

图 1　杂技的跨界创作方向

二、《化·蝶》"艺术再造"的五个层次

杂技"跨界"的原动力之一，便是取"本界"中之未有。杂技作品《芭蕾对手顶——东方天鹅》将杂技的惊险与芭蕾的优美进行跨界融合，改变了传统杂技的审美趣味与审美原则，将中国杂技的技艺之美提升到一个新的高度。而杂技剧《化·蝶》则通过杂技与戏剧、芭蕾舞、舞台科技的跨界交互，丰富了杂技的表"情"能力与叙事手段，极大地拓宽了杂技的受众群，加大了杂技的传播力度。二者的诞生都是基于跨界双方或多方共生共融的结果，这种结果既具有跨界双方自身的特质，又具有能独立于跨界双方而存在的意义，呈现出一加一大于二的效果。这种"新质"的诞生是令人惊喜的，也是杂技跨界创作的成功表现之一。这样一个从最初杂技、芭蕾舞、戏剧、科技等"边界"的"打破"，到最终"杂技剧"的"新质"诞生的过程，我们称之为"艺术再造"。

需要特别指出的是，本研究所述的"艺术再造"的五个层次（如图2所示）是基于学者闫桢桢对"舞蹈界目前常见三类'跨界'实践"研究成果的丰富与发展，是研究者对杂技跨界编创实践的深层思考与理论探索。

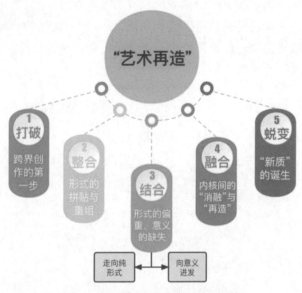

图2 "艺术再造"的五个层次逻辑

（一）打破：迈向融合的第一步

"打破"是"艺术再造"的第一个层次，"打破"的关键在于对跨界双方或多方进行艺术化"解构"，大胆冲破艺术形式原有的边界，随着形式的解构，与形式并存的"形象"或"意义"也不同程度地被重塑，或者被动地保留了部分特征。借用符号学理论来解释的话，就是随着符征的解构，符旨不同程度也随之消减，呈现出一个信息逐渐流失的过程。

《化·蝶》的"打破"体现在创作之初对杂技、芭蕾舞、戏剧等艺术门类的关键元素进行解构。如杂技艺术要打破它的炫技属性，成为一种需要表现美与内容的形式；芭蕾舞要离开平整开阔的舞台表演空间，而立足于肩膀、头顶等这种既有限定性又不具备稳定性、缺少几何形平面的人体部位；戏剧要打破古典戏剧的严谨结构与矛盾发展，一定程度上让位于杂技的惊险属性。而这一切，都是为了接着的"整合""结合""融合"等做准备。

（二）整合：形式的拼贴与重组

"整合"作为"艺术再造"的第二个层次，是将已被解构的形式、元素进行艺术化的"拼贴"与"重组"。不过，这种拼贴与重组可能会表现出一种抽象、超现实的意味。它们只是停留在跨界的基础层面，既未见形式的统一，也未有思想的含义。

《化·蝶》在这一层面上，依据故事情节的发展需要，将柔术、踩高跷、钻圈、抛飞盘、跳竹杠等32种杂技表演整合进不同的情节之中，使戏剧情节找到对应的技术表达，艺术门类的边界虽清晰可见，但已整合在完整的故事框架之中，具有结构性的意义。

（三）结合：有意味的形式

"结合"作为"艺术再造"的第三个层次，主要解决形式和审美的问题。在这一阶段，被肢解的碎片不再各自为营，开始向同一审美进发；原本不同风格特质的双方，被雕刻成同时具有两者特质且不突兀的"新形式"。但这仍然是对"外在形式"进行的雕琢，是不具备任何显性的意义与内涵的抽象形式。从这个层面起，艺术创作的方向开始分野：一支走向对纯形式的追求，另一支则在对形式美进行追求的基础上向意义进发。前

者多为抽象的、纯形式的、概念性的，后者则为现实的、情感的、哲学的。

《化·蝶》对形式的雕琢呈现出整体性的特点，具体表现在杂技、戏剧、芭蕾舞、舞台科技之间的磨合，以及杂技与新道具间的适配。通过消磨不同艺术门类间的边界，使各艺术门类能够和谐统一在一个情景中，并在作品的技术性和流畅度上进行更为细致的打磨。

（四）融合：内核间的"消融"与"再造"

"融合"作为"艺术再造"的第四个层次，关键在于对跨界双方或多方的本质内核进行消融与再造。这是在对形式进行"结合"的基础之上对意义、内核更进一步的追求。这种追求不仅要对外在形式进行打磨，还应当具备审美情感、风格定位、文化内涵等更深层面的价值。

《化·蝶》巧妙运用"双人空竹"的"长线"将梁祝二人紧紧缠绕在一起，用"空竹"的不断传递来隐喻二人的情意互通，以双臂重叠、摇曳摆动的舞蹈姿态来表现二人心有灵犀。此刻，他们腰上的"线"仿佛是月老的"红线"。杂技、芭蕾舞、人物和传说融为有机的一体，通过对抖空竹的形式进行"赋能"，在形式美的基础上寻找更为深刻的含义，一同向文化、审美的深处进发。

（五）蜕变："新质"的诞生

"蜕变"作为"艺术再造"的第五个层次，既预示作品的舞台呈现，也标志着一个"新事物"的诞生。"破茧成蝶被称之为'蜕变'，因为蛹与蝶之间尽管有着相同的基础，却存在着'质'的区别。"[①] 这种"蜕变"既在于"新质"的诞生，也在于"内核"的更新与再阐释。

《化·蝶》全剧的高潮"肩上芭蕾"，那经典的高抬后腿"Arabesque"（迎风展翅式）、躺身高抬前腿的"Développé"（躺身蹁燕式），以及高难度的托举连接与造型，既是芭蕾，也是杂技。整部杂技剧《化·蝶》中高超的杂技技巧、戏剧性的故事情节、舞蹈化的动作编排、高科技的全息

① 闫桢桢：《拼贴·融合·蜕变——艺术"跨界"视野中的舞蹈》，见《文化自觉与艺术人类学研究：2014年中国艺术人类学国际学时研讨会论文集》上卷，中国文联出版社2014年版，第601页。

投影和精美的道具布景，都不再是单纯的杂技，或者单纯的戏剧、芭蕾舞、舞台科技，这些元素都已脱胎于原有的母体形式，超越了固有的美学标准，而完成了一种新的、整体性的蜕变。同样，旧有的审美认知与美学评价已不足以对其进行概括和定义。它们建立了独属于"杂技剧"这一新艺术种类的审美情感和评价标准，以一个新的、具有丰富维度的形象呈现在大众面前。

本研究从"边界"的打破到"新质"的诞生，用"艺术再造"的五个层次对《化·蝶》的"跨界"步骤进行了拆分与解读。简言之，在"跨界"创作中，元素的双方或多方之间要保持相互激发、相互塑造的关系，而不是在原有的边界上进行"叠加"或"串联"。不然是无法具备"跨界"的真正要义，不能称作是真正意义上的"跨界"艺术实践。

三、《化·蝶》跨界价值思考与文化体现

（一）跨界价值思考

1. 艺术价值是基础

"艺术价值"是跨界艺术的"价值"基础。第一，从跨界的发起方看，跨界的成果是否满足创作预期，是否有助于本行业、本门类的发展，是否具有辨识性、新奇性。第二，从跨界的接受方看，对跨界的成果是否认可，是否符合本门类的艺术观念和美学表达，而不仅限于跨界发起方的一家之言。第三，跨界的成果是否有助于扩展艺术门类的丰富性，是否具有能发展成新门类的可能性。这三个方面共同构成研究者对跨界艺术的价值思考。一部作品若能做到前两个方面已经不易，而《化·蝶》所展现出的独特性、综合性和开创性，无论是从杂技、戏剧还是杂技剧的角度都具备了这三个方面的价值。

2. 文化价值是核心

"文化价值"是跨界艺术的"价值"核心。艺术门类间的碰撞，尤其是东西方文艺的跨界融合，已不再停留对形式和风格的解构与拼贴，而是着眼于不同文化、不同思想间交融与共生。在近代中西艺术的交融发展中，中国文化一直以兼容并蓄的态度对待外来文化。芭蕾舞、现代舞、话剧等表演艺术全都来源于西方，但自从引入中国后便与中国的本土文化相

互融合，形成新的艺术样式，并被广大人民所认同和喜爱。如 20 世纪 60 年代在革命化、民族化、大众化"三化"思想引领下诞生的芭蕾舞剧《红色娘子军》《白毛女》。21 世纪初，在杂技领域由吴正丹、魏葆华所表演的《芭蕾对手顶——东方天鹅》，到 2004 年中国首部杂技剧《天鹅湖》，再到近年来广州市杂技艺术剧院排演的《化·蝶》《天鹅》等，无不是凝聚着东西方文化精髓的艺术精品，具有多面向的文化艺术价值。

3. 时代价值是追求

艺术既受限于时代的发展与认知，也必然带着时代的印记。"时代价值"既应该是艺术家的自觉追求，也应该是各种时代因素留在跨界艺术上的"价值"印记。在时代的洪流中，各个民族、各个领域、各个时期的文化艺术相互交汇，创作者按照个性需求和方式借鉴、理解、诠释外来艺术，将外来艺术与本土文化进行结合，实现继承与创新并存的艺术发展生态。具备时代价值的艺术作品既要符合特定历史时期的审美特点，也要经受历史与时代的淘洗与检验。《红色娘子军》《白毛女》自 20 世纪 60 年代诞生以来，一直是中国芭蕾不可多得艺术经典，是中国芭蕾为世界芭蕾所做出的杰出贡献。杂技剧《化·蝶》以人格自由、男女平等、婚姻自由、崇尚真爱、父权逐渐消亡的时代价值观念重新诠释梁祝故事，凸显现代中国的艺术风格、审美理想、人生理想，将杂技进行现代化、民族化的艺术实践，充分展现传统艺术的现代活力。这是符合艺术发展、彰显时代价值的艺术创造，是凝聚时代精神的跨界力作。

（二）文化体现

"艺术无国界"是将艺术作为全人类共同的精神财产而言的。对于艺术作品编创来说，创作者需要明晰自身的创作源泉和精神归属，提炼自己民族的精神标识和文化精髓，才能创作出独特的、被认可的艺术作品。过往的积淀是创新的储备，发展要建立在稳固的文化基础之上，先锋的创造要从扎实的继承开始。《化·蝶》作为根植于中华优秀传统文化、以东方审美情感为基础讲述中国故事的经典范例，在展示高难度技巧的同时，剧中的每个绝活都贴合剧情发展，表现出特定时空下的典型人物与典型环境。它牢牢根植于中国传统文化，赋予梁祝故事以现代表达。

1. 古老意象的现代呈现

序幕中，线条交织的"圆"型舞美道具搭配"单杆"的惊险表演，

构成"缠丝缚茧""生命萌动"的意象，既隐喻着中国神话"天地混沌，生灵孕育其中"的远古印象，又给人以"细胞""基因链条"的联想，使现代科学对生命的研究与中国"道生一"的哲思理趣形成了遥远的呼应，为梁祝二人书写前缘的同时，也开启了对生命起源的无限探索与解读。

2. 善恶明暗的反差对比

"婚变"一场极具现实意味，梁祝二人的爱情遭到了来自现实的阻隔。"媒婆鲜艳的衣着引人注目，夸张的举止将'媒妁之言'的蛊惑性发挥到极致。'踩高跷'以形象的高低分明展示传统等级观念的森严；'钻圈'具象地表现了人'钻'到钱眼里，祝父'抛飞盘'表达金银数不胜数……"① 该段落在对反面人物进行形象塑造的同时，也对封建门阀的腐朽、婚姻包办的旧习进行了批判，揭露了封建社会对爱与自由的束缚。剧中代表纯真的笔、扇与代表腐朽的铜钱、金盘，在视觉上形成强烈的反差，寓意着二人相爱的坎坷，为之后二人的阴阳相隔作出了铺垫，给予观者极大的反思。

3. 爱与自由的中国诠释

为爱而死、向死而生、化蝶涅槃……是中国几千年来对爱情的至高理想，蕴含着超越生死的高尚之美。作为全剧高潮的"化蝶"，既是对梁祝爱情的凝练表达，也是对世间真情的极致歌颂。经典的"肩上芭蕾"呈现出立于云端翩然起舞的蝴蝶意象，《梁祝》的音乐如清泉缓缓流入心间，民族的记忆得以复现。梁祝二人翻飞涅槃，世间的苦楚在此刻得以消解，旷世的爱恋在此刻越发滚烫。剧中技术找到了贴合自身意义的中国表达，成为构建故事情节、推动戏剧发展的坚实基础；"技"与"情"融为一体，用现代手法重塑了这段跌宕起伏、荡气回肠的旷世"蝶恋"。

4. 民族记忆的承载

创作过程往往是一件很私密的事，其中有很多不能言说或无法言说的情感与思考。这是创作的特性，也是多数创作的局限。如何跨越个人体悟形成共同记忆，是需要创作者具备对人性的思考、社会的共情和人文的关怀。只有这样，才能从个体的囚笼中抽出身来，寻找到民族的记忆。

对杂技跨界编创来说，从个体生命的领悟到民族记忆的承载，既是编

① 申霞艳：《以身体极限喻精神超拔——评大型当代杂技剧〈化·蝶〉》，载《中国文艺评论》2021 年第 5 期，第 104 页。

创者的使命，也是作品具有文化多义性的前提。渴望、求新、开拓，大胆实践，敢于打破一切陈规，极富想象地创造出具有共情力和思想力的跨界作品，这既是"跨界"的意义所在，也是"跨界"的精神所指。《化·蝶》便是这样一部以爱情悲欢传达民族记忆的跨界作品，通过不同领域的交互与合作，以写意代替写实，以情感的变化带动情境的流转，凝练出极致的东方美学幻境，传达出民族血脉里对坚贞爱情的无尽歌颂。

结　语

《化·蝶》作为当代舞台艺术精品，成功实现了杂技、芭蕾舞、戏剧、舞台科技等元素的跨界融合创作。从创作的维度上讲，既包含杂技与其他剧场艺术形式的内部跨界融合，也涵盖杂技与科技等其他领域的跨界实验。创作元素在经过"打破、整合、结合、融合、蜕变"五个层次的锤炼后，实现了传统杂技与经典故事的"艺术再造"，使得该剧既有独特性、综合性、开创性的艺术价值，又兼具东西方艺术交融的文化价值，并彰显了自由平等的时代价值观念。《化·蝶》作为当代杂技剧的跨界力作，让家喻户晓的古老传说故事焕发了新的生命，以特有的东方智慧找到了取长补短、融合东西方艺术的跨界表达方式，将杂技剧的创作提升到了新的高度。其蕴含的艺术特色和文化精髓，一头连接着传统与民族，一头指向了现代与世界，进而"世界性"和"本色"也成为当代中国杂技艺术的时代情怀与民族气魄。

舞蹈视觉元素介入杂技剧演形态中的舞台创作与实践

李石磊

（湖南工商大学音乐学院讲师）

[摘　要]　舞蹈艺术置于舞台中的情景展现是一种以身体多样性滋生叙事性、意境性与审美性的舞台视觉效果。杂技作为与舞蹈同属近源的舞台表现形式，都是以肢体表现作为媒介进行艺术视效的辉影。将舞蹈视觉元素介入杂技剧演形态，不仅可以提高杂技艺术化的舞台品质，同时还能进一步激发出杂技技艺表现的多样化舞台效果，为当代杂技剧的创新与发展奠定夯实基础。

作为众多舞台艺术门类中的重要分支，杂技艺术为当代舞台艺术的发展与革新提供了鲜明的形式具象标本。当代舞台艺术作为一种意境空间聚焦化的艺术展现，杂技的身体表现形式为舞台互融合构提供了鲜明的语言表达意象。杂技剧作为现代舞台剧种形式，同样是在艺术跨界思潮下衍生出的一种艺术表现形式的综合体制。这种剧演形式不仅承接了艺术形式合构的展现趋势，还增加了作品表现的剧情链条，滋生出舞台艺术更加情景化的视觉显现特性。杂技剧的产生使得杂技这一传统技艺进入现代舞台艺术的表现模式中，进一步为传统技艺形式带来更为多元的表现手段与功能。随着现代社会人们对舞台作品审美需求的提高，杂技表演也随着艺术市场产生演变，从技术本体、舞台客体、演员主体、剧场实体都形成了与当代艺术形式的链接，如舞美的影像化、动作的舞蹈化、表现的杂糅化等。这些多元艺术形式的介入，为丰富杂技作品的视像冲击力提供了持续优化的砝码，使其伴随着杂技剧的综合发展而呈现出艺术性强、质量高、特色鲜明的表演效果。

一、舞蹈体势美强化杂技技术中难度动作的视觉冲击力

杂技与舞蹈具有相同的媒介表现属性，它们都以肢体动作作为展现艺术形式的审美特色，从而介入至舞台作品的创作套路中完成门类独异性的作品表现。舞蹈介入杂技艺术中的核心意义是以舞台审美为艺术源发，试图通过舞蹈艺术的身体美感拓宽杂技视觉刺激的单一性表现渠道，并且以形神美的特征完成杂技艺术化的舞台蜕变。舞蹈艺术是以身体的动势美展现出动静皆宜的身体意境，将之介入杂技艺术的舞台表现中，不仅能增加动作惊险度的美化效果，还能强化身体难度的视觉冲击力，使得杂技的身体表现更加具有舞台视觉精彩度，为杂技技艺的审美化发展提供路径支撑。具体来看，舞蹈的动势美是以身体所蕴含的节奏特性晕染出来的动作态势。这种身体的表现方式是形成舞蹈艺术的典型特色，因此强化身体的动势美可以强化杂技技术展现过程中的节奏感，通过身体律动的节奏感区分，完成生活动作向舞蹈化表现方式的转移。

舞蹈艺术的美介入杂技通常有两种途径：一种途径是在杂技难度动作之间的衔接处增加舞蹈化的韵律，促使杂技具有艺术美感的视觉效果，同时在技艺展示的终极动作处加入舞蹈体态与元素的调和，完成艺术与技术融合、统一。当然，这自然对杂技演员的表现能力提出了进一步要求，杂技演员在进行难度技艺表现时，还需要关注到舞蹈元素介入动作难度的外化视觉效果，这无疑加大了动作的复杂系数。但伴随着人类社会的发展、物质文明程度的提高，舞台艺术形式必定协同艺术表现形式的视觉需求，助推杂技艺术本体表现的复杂性的不断增强，这将是杂技艺术发展之所趋。

另一种途径是以舞台剧演的模式表现来展现门类相互之间融合的多元发展。作为一种大型舞台作品，杂技剧依托剧本的故事支撑进行作品章节的铺设与编排，因此杂技艺术进入剧演形态，不仅拓宽了杂技技艺的表现范畴，还勾连了不同艺术形式之间合作的桥梁。从动作本体来看，杂技与舞蹈在具备不同语言媒介同属性的前提下，舞蹈的动作语言比杂技更具备身体叙事的能力，因此在大型舞台剧演作品的表现需求下，杂技必定需要借助舞蹈动作的情景表现优势，来达到交代事件与阐述事件的目的。舞蹈介入杂技剧整体的动作编排，为杂技技艺性动作向矛盾视像的转化提供了有效的铺垫。大型舞台剧演作品的核心是以交代剧情为基础任务，继而介

入不同艺术门类的表现形式来进行情景的表达与展现。丰富的舞蹈动作语言天然具备阐述情节的能力，而以身体技艺为基础的杂技则是以动作惊险度展现节点效果，具有高、精、尖的专业性。因此杂技剧在完成剧情展现的过程中，舞蹈语言的铺垫为杂技技艺的最终视觉难度呈现提供叙事基底，这样既完成了舞台剧情的身体展现，又形成了独属杂技剧的语言效果。

另外，杂技技艺的视觉效果作为一种情绪化视觉传达，需要舞蹈化的动势协助，从而凸显舞台上高难动作的虚拟意象。舞蹈艺术在动势视效的加持下，可以形成舞台艺术化的幻化，这种审美刺激可以进一步加强杂技技艺的视觉冲击力，使技艺效果进一步得到强化。这种技术难度的艺术强化，首先可以满足观众在观演过程中奇思妙想的视觉需求，加强杂技艺术的舞台演艺效果，还能辅助剧情。在推动情节发展的过程中，通过高难的杂技技艺展现，释放剧情情绪与观众形成视觉共鸣，最终刺激观众形成对作品精彩片段的记忆点。舞蹈动势美的核心基点就是它能将普通动作的转化为视觉魔幻的效果，还能加强动作本体视像功效的发挥。因此，舞蹈动势美的典型特色与杂技技艺相结合是天造地设的身体共性搭档。它通过节奏的快慢效果转移杂技技艺的写实形式，通过动作的态势疏导观众进入技艺展现的无限视觉意境，从而强化难度动作的观演冲击力，为杂技艺术的难度关键点提供了身体叙述的语境。

二、舞蹈动韵美共筑杂技与道具装置的空间互动画面

杂技作为一种具有历史传承属性的技艺形式，其主要特征集中在高空、力技、滑稽表演、耍弄、形体等表现要素上，而这其中最为重要的中介环节具有身体技艺的"奇、难、高、狠、险"等特征，这些特征也是评价杂技技艺水平的公认标准。这些通过与身体互动的技艺，将动作与形体的配合向外界映射出具有力量美、技艺险、空间奇的绝技，从而吸引观众眼球。杂技的肢体语言与绝技特色是相辅相成的视觉展现关系。舞蹈语言的丰富性能够大幅度提升技艺之外的艺术性与观赏性，而技艺绝活本身又是杂技区别于其他传统艺术形式的典型特征，因此杂技依据形体进行舞台表演势必要结合具有身体共性特质的舞蹈形式。舞蹈的动韵是以身体运动强弱关系为基础频率，在动作轻重缓急的差异中展现身体美感。它包括：力度动频的多样性、运动轨迹的差异性、强弱关系的适配性，同时运

用气息的浓淡关系来解决舞蹈动作最终的意象升级，形成具有肢体唯美意境的舞蹈展现。舞蹈的动韵美可以满足杂技身体语言范畴中动作表叙性的美感需求，将舞蹈动韵介入杂技表演过程中，可以增加杂技作为舞台艺术展演形式的观赏性与意趣性。

杂技的绝技特色决定了肢体语言的惊险特征，因此未获得艺术调配性的杂技，在古代大多是以通过身体的危恐程度来博取观众眼球的娱乐模式。不难看出，杂技的实质特性还属于身体绝技的终极诉求。当代舞台艺术的意境转化场域，伴随着舞台空间的审美特性加持，使得许多传统技艺形式开始协同舞台艺术实现美感的共振，逐渐转变成具有高度审美特色的艺术形式。如中国的武术就是通过舞台艺术的空间转性，逐渐从竞技为主的技术性行业转变为审美性展现模式。武术作为古老的传统技艺形式，早期是以修身与技击为重要作用的身体运用。进入舞台空间的表演意象之后，武术的身体动作便不再具有竞技目的，而是以审美性展现为主要功能。力性的转变，导致武术动作的节奏、方向、强弱都千差万别，再协同气息的流畅度把控，以及由形入神的意境诉求，最终将武术动作转化为具有美感与观赏性的艺术化审美样态。

动作韵律化、旋律化是杂技作为身体艺术展现的必然走向。肢体动作的共性审美必然是在"意、气、力"的调配中完成审美律动转型，而这一切艺术形式的审美化转型都是通过外在媒介的介入，这也促使杂技表现形式的语言属性发生范畴拓展与蜕变。杂技技艺形式就是通过道具与模具的运用，促使其表现功能从惊险刺激的可看性，转变为艺术审美的展现。传统杂技作为一种古老的表演形式，通常需要结合一些杂耍的特质，利用道具的表现特色，来达到技术形式表现中身临其境的、还原真实生活的艺术效果，如顶碗、走钢丝、变戏法、舞狮子等，都是通过一些特色道具来达到与观众视野共时的目的，并有效填补观众期待视野中的审美空白。杂技在进行道具互动过程中势必通过保持体能来进行身体跳、转、翻以及平衡能力的动作展示，这些动作实质展现的是惊险性的奇观。但作为一种有剧情、有意境的作品，它还需要进行动作艺术化与戏剧化的处理，来达到以技带情、以身叙事的效果。舞蹈的动韵美就有效解决了杂技动作的美感不足，通过加入身体动作的流动变化，彰显出情节语境的叙事需求，再通过韵律美的配合，将杂技技艺转性成为一种具有戏剧表演效果的技术之美，最终实现互动画面意趣性与艺术性的完美融合。

三、舞蹈调度美勾勒杂技与智能媒体
交互中的情景氛围

杂技剧是一种由传统杂技蜕变的现代化艺术形式。它是在观演对立关系的供需向度上，以杂技、舞蹈、戏剧等多种艺术形式融合而成的艺术综合体。杂技艺术的现代化演变为杂技本身的传承与发展起到了承前启后的创新作用，促使杂技剧在舞台剧演形态的交融中自构出符合当代艺术特色与模式的革新范式与时代气度。当代舞台剧演模式是一种复杂系统的编排程序，它是以舞台场域的限定性为前提，并协同舞美、灯光、音乐等硬件条件，呈现出有别于其他艺术的视觉审美。在各个艺术门类中，最为复杂的空间设置是舞蹈调度的处理与安排，舞蹈作为一种视、听双重形式下的流动艺术，不仅体现在身体构造的流动性，更为重要的是舞蹈群像调度的空间调配效果。现代杂技剧添加了情景的叙事环节以及舞台多媒体的空间变化，因此其编排中舞台空间调度的紧密松疏就变得尤为重要了，加之其常常运用大量的群舞编排来彰显技艺的宏大场面与群像气势。另外，由于舞蹈调度的空间流动性较为丰富，通过舞台的径深空间与三度空间的配合，可以为舞台上杂技形式提供虚、实结合的调度意境，在推动情绪高潮与情节冲突的基础上，还能进一步彰显杂技绝技的惊险度，最终达到引人入胜、惹人瞩目的艺术表现效果。

杂技剧现代化表现的最大特征是舞台科技化的交互运用。这种跨界融合的艺术形式，不仅为杂技生存环境开创了新契机，还为杂技技艺本体的表现打造了新的起点。例如杂技的"车技"表演，顾名思义就是一个或多个人在"车子"上进行难度绝活的展示；而当代舞台智能化的展现，使彰显杂技技艺条件的硬件设施发生改变，从"马拉车"到"脚踏车"再到"摩托车"与"汽车"的转变，都体现了新科技融入杂技舞台的形式创新。再如传统杂技的"蹦床"节目是在床体固定不动的前提下，演员进行跳转翻的展现；而智能化与科技加入之后，蹦床可以受到远程控制而发生空间移动，这就在不增加演员技术难度的前提下，为更好地展现杂技的技艺的视觉亮点。因此不难看出，现代杂技剧的舞台创作是一种综合形态的空间把握。它不仅需要艺术门类之间的多样化合作，还要紧密结合舞美装置的智能化操作，为杂技剧注入新的奇幻亮点。这种智能化的舞美

装置具有当代艺术品相的前沿特征，可供杂技剧在表现复杂叙事效果的过程中进行事件的推动表述，因此当代杂技剧的最大特征就是在科技智能化的舞美装置下，完成杂技艺术核心技艺。智能化的舞美装置所制造出舞台新奇视像的形式进化，为杂技技艺的惊险程度注入了新的灵魂。如近些年来，悬翼无人机风靡全球，在军事与民生领域的运用不胜枚举，这样一种智能设备本身就是一种舞台空间视觉的新奇样态。这种悬翼无人机与高空技艺相结合，不仅能增加杂技表演的惊险氛围，还能强化现代化、都市化的时尚气息，促使杂技在注重绝技表现的同时增添流行元素，最大限度地发挥杂技在舞台表现中的应用价值。

四、舞蹈意境美推动杂技体裁合构中的剧演共时发展

舞蹈意境美是舞台艺术通过身体韵律表现出来的审美最高境界。它也是置于舞台时空表现中的各艺术门类的共同追求。杂技剧是将传统技艺、音乐、舞蹈、戏剧融为一体的舞台综合作品。其作品不是单一艺术的独特性发挥，而是在舞台这一有限空间里建构出具有唯美化、意境化的审美图景，通过故事的铺叙、技术的点睛、音乐的烘托、灯光的渲染，给人以美的享受与心灵的启迪。杂技剧在进行舞台时空的意境化编排过程中需要通过舞台各个功能区的美感处理，从而脱离现实进入艺术真实的虚拟意境，进而将杂技这种写实化的显性技艺通过舞美、灯光、影像的空间流动关系完成艺术虚拟化的目标，而舞蹈元素的融入就大大加强了杂技作为剧演模式的表现效果。例如，通过舞蹈单双三的题材多样性，去衬托杂技技艺的视觉亮点，从而达到惊险亮相的情绪烘托效果。另外，群体舞蹈介入杂技剧可以作为剧情叙事的单独片段，分担杂技演员的表演压力，同时还能作为一种宏大景象的视觉烘托，丰富杂技舞台形式。群体舞蹈的典型特点是通过以矩为美的空间人海画面，完成舞蹈意境的饱满效果，再通过杂技绝技性的展示完成舞台点睛之笔，体现出虚实相生、技艺结合的审美画面。例如杂技剧《天鹅》就是借鉴芭蕾舞剧《天鹅湖》的已有模式，将表现手段转换至杂技技术的绝技焦点之上，并且以芭蕾舞蹈的肢体语言和体裁形式贯穿整个剧作。不论是双人舞、三人舞还是群舞，都通过芭蕾舞的动作建立起动作连接、空间配合、舞美组接，最终呈现出一部美轮美奂且审美意境极强的杂技舞台剧。

　　一部成功的舞台剧演作品其本质就是将艺术意境美的空间进行审美统筹。杂技剧也不例外，杂技之所以能够形成当代舞台大型剧演模式，其核心原因就是舞台空间表现形式的技术革新，这促使各个艺术行业之间的跨界合作变得容易实现。与此同时，舞台技术的科技化、智能化，也为各艺术门类内部的呈现要素形成质的转变提供可能。现代艺术的审美异变就是当代劳作模式置于舞台人文追求的典型思潮。当代工业化、程序化、系统化的工程模式，为舞台大型作品展示提供了智力支撑，舞台道具、灯光、影像、装置的电子化编程，不仅推动了各艺术门类形式的多样性发展，还改变了传统审美的视觉感受，促使舞台更新为虚幻迷离、异度魔幻的矢量化艺术景象。从各艺术门类本体表现看，这种艺术的失真效果弱化了艺术本体语言的具象性与排他性，转而形成一种具有弱语言功能的意境范式。这就为艺术形式与体裁的重新组合奠定了基础。也就是说，舞台科技化的空间迷幻特色，促使剧演作品中的体裁表现可以通过艺术门类的差异性来解决起承转合的空间视效。例如，当代杂技剧的舞台综合模态是通过智能化艺术装置来达到意境虚拟效果，从而弱化各艺术门类本体语言的具象效果，以一种奇异魔幻的舞台视觉景象来实现各艺术门类之间的交互合作，最终完成大型巨作的宏大叙事与场景建构。

结　　语

　　舞蹈艺术、杂技艺术同属近源的本体表现模态，它们共同作用于舞台巨作中，具有互为辅助的优越性。舞蹈艺术中丰富的美感动韵为杂技技艺的表现制造出美轮美奂的意境化景象。舞蹈行动的生活还原景象，又为杂技剧的剧情叙事提供了身体语言的表现模式，更好地补足了杂技剧的情景叙事效果。当代舞台艺术的发展伴随着科技化、智能化的装置介入，促使舞台场域的艺术景象革新出审美视觉的奇幻意象。而智能化装置又为舞美表现的自动化提供了科技支持，从而引发剧作表现规则的重构与自组，最终促使艺术门类之间形成跨界互动模式的当代作品景象。各艺术门类之间的本体表现差异，以媒体影像、装置自动化以及智能编程作为统筹舞台景象编排与适配的密码，形成本体语言多样性的形式交互，蜕变出当代杂技剧宏壮浩大的舞台景象，催生出当代舞台艺术的高端配置与奇幻意象。

新杂技剧：当代杂技的"两创"探索与发展

——以《青春还有另外一个名字》为例

董迎春[1]　李　丹[2]

（1. 广西民族大学文学院教授

2. 广西民族大学文学院 2023 级硕士研究生）

[摘　要] 重视形式上的审美创意，进行舞台跨界和综合，将杂技技巧、技艺与戏剧性的主题、结构进行巧妙融合，已成为当代杂技剧向前发展的重要探索方向。新杂技剧《青春还有另外一个名字》坚守杂技本体，并追求与其他艺术的深度融合，以现实主义题材、新马戏的先锋观念、现代舞蹈的自由精神构成了集观赏性与思想性于一体的综合性、跨界性艺术作品。它对市场的把握、对肢体动作的美学意义的挖掘和对道具的改造，以及对后现代哲思的追求，为当代杂技的舞台跨界、美学创新和市场营销带来了新的可能，是中国杂技艺术"创造性转化、创新性发展"的重要成果。

从"撂地摆摊""勾栏瓦舍"到"舞台杂技"，从简单的"身体运动"到"身体艺术"，新理念的源源不断注入和新技术的应用，杂技无论在表演技巧、内容要素还是审美形式、艺术趣味上都不断实现更迭、创新，更贴近当下生活，更具时代感和时尚感，也更富有观赏性和艺术性。20 世纪 90 年代以来的中国杂技在主题晚会的基础上与各种艺术尤其是戏剧进行创新结合，2004 年《天鹅湖》的舞台探索与创新发展掀起杂技剧创作的新热潮。20 年来，"技""剧"融合日趋成熟，题材构思、手法编排、跨界融合等均有较大突破，与时代审美趋势和受众审美需求适配度更高。湖南省杂技艺术剧院秉持着创新求变的理念，大胆破圈，推出新杂技剧场《青春还有另外一个名字》。该剧在 2021 年第七届湖南艺术节上首次亮相便享誉四方，获得了"田汉新剧目奖""田汉表演奖"和第十五届精神文明建设"五个一工程"特别奖。它是中国文学艺术联合会、中国杂技家协会主办全国优秀杂技剧目进京展演活动的特邀作品。该剧还作为

2023 年驻华使节专场演出在北京保利剧院精彩上演，吸引 13 位驻华大使以及 90 多个驻华使馆的 700 余名使团外交人员观看。2022 年至 2023 年，《青春还有另外一个名字》在全国各地巡演，于各大剧院相继亮相，受到广泛好评。2023 年 5 月，《青春还有另外一个名字》主创团队受邀赴多米尼加、巴哈马进行庆祝中多建交 5 周年、巴哈马独立 50 周年专场演出；同年 7 月，前往西班牙开展为期半年的 140 余场巡回演出。杂技越来越成为彰显国家实力、民族精神、文化自信的重要符号。《青春还有另外一个名字》在传统杂技的基础上创造出新内容、新元素、新表达，追求杂技与现代舞蹈、音乐、纪实影像等多种艺术形式的深度融合，使杂技在舞台上实现有机的解构重组，并通过对舞台空间的巧妙营造，使杂技艺术与时尚元素巧妙地结合在一起，让杂技的"奇""绝""幻"在时尚舞台上得到了最大程度的释放，从而使"青春"这一富有哲理意味的精神内核得到了最大限度的彰显和传达，使《青春还有另外一个名字》成为一部饱含青春之美的艺术作品。

一、新杂技剧：当代杂技的发展阶段和创新探索

杂技作为一门身体艺术，以"技巧"为本体语言，又以"高难""精巧""奇特"等取胜。纵观杂技的发展历程，传统杂技以单纯技术表演为主，侧重于娱乐、观赏而忽视文化内涵的传达和与受众的情感交流。在全球文学艺术交流不断深入、观众审美需求不断提高的情况下，杂技也经历了一系列探索与变革，并与戏曲、舞蹈、音乐等姊妹艺术进行了融合与创新。其逐步突破了单一的身体技巧展示方式，实现了传统杂技的飞跃式突变，创编了一些有代表性的艺术作品。新时期以来开创的杂技剧是中国当代杂技发展的更高阶段。它"以多个杂技节目为载体，以整体的面貌、统一的思想格调、崭新的舞美表现方法，围绕和烘托一个突出的主题；是以讲述故事、展现矛盾、强化戏剧审美的情趣的一种全新的杂技表现形式，具有时代审美特征"①。2004 年，由广州军区政治部战士杂技团创作的《天鹅湖》被认为是当代中国的第一部杂技剧，它"标志着中国杂技剧的诞生。它的实践创作表明，杂技作为一门艺术，其本体语言系统完全

① 于哲：《中国杂技剧发展之我见》，载《杂技与魔术》2018 年第 5 期，第 49 页。

有可能演绎叙事作品"①。受其创作灵感启发，全国各地杂技团纷纷开始创作杂技剧，佳作频出，如甘肃省杂技团的大型杂技乐舞剧《敦煌神女》（2007）、重庆杂技艺术团的大型杂技剧《花木兰》（2009）、大连杂技团的大型历史题材杂技剧《霸王别姬》（2012）、中国杂技团的原创杂技剧《金小丑的梦》（2013）、天津杂技团的大型儿童杂技剧《玩具王国奇妙夜》（2016）、宜宾市酒都艺术研究院的大型原创杂技舞台剧《东方有竹》（2018）、银川艺术剧院杂技团的新概念杂技剧《寻·秀》（2023）等。当代杂技"不仅迎来了其'剧时代'发展，而且其极富戏剧性、情感性、现代性的舞台演绎效果也丰富了当代杂技的审美特性与精神意蕴"②。

2023年6月2日，习近平总书记在题为"担负起新的文化使命　推进社会主义文化强国建设"的讲话中重点强调"两创"精神对当代文化的重要使命和价值引领，即"更有效地推动中华优秀传统文化创造性转化、创新性发展"③。当代杂技艺术的发展，既面向传统的创造性转化和创新式发展，同时也吸纳西方大马戏的先进编排理念。任何一门艺术都不可能孤立存在发展。在漫长的历史发展过程中，中国杂技吸纳借鉴外国先进理念和技术，形成具有本土特色和中国特色的杂技艺术。20世纪七八十年代起源于欧洲地区的新马戏（也称"当代马戏"）摒弃了传统的动物表演模式，突出戏剧性主题与角色塑造，融合杂技、音乐、舞蹈、戏剧、视觉艺术等多种表演样式，在娱乐之余试图增添人文要素和传达话语意义。自加拿大太阳马戏团崛起后，不少国际艺术团体的新马戏作品相继亮相中国。中国杂技界在广泛借鉴新马戏创作理念的基础上实现了中国杂技的本土发展和现代转型。新马戏的审美创意与创作思维在中国有不同的表达，如中国杂技团上演的《TOUCH——奇遇之旅》（2018）称为中国首部"新杂艺"实验剧，湖南省杂技艺术剧院上演的《青春还有另外一个名字》（2021）称为新杂技剧场，上海国际舞蹈中心与LOOKLIVE联合出品的《献给爱米丽的一朵玫瑰花》（2023）称为悬疑新马戏舞蹈剧场。无论

① 卞振：《军旅杂技〈天鹅湖〉英国捧大奖》，载《杂技与魔术》2009年第2期，第14页。

② 董迎春、覃才：《〈天鹅湖〉以来"杂技剧"的戏剧转型与"剧时代"探索》，载《四川戏剧》2019年第10期，第145页。

③ 习近平：《习近平出席文化传承发展座谈会并发表重要讲话》，见中华人民共和国中央人民政府网页（https://www.gov.cn/yaowen/liebiao/202306/content_6884316.htm? device = app），刊载日期：2023年6月2日。

是"新杂艺"还是"新杂技"，都是西方新马戏影响下的中国传统杂技融合发展的产物，是杂技艺术在舞台和当代剧场上的重要创造性实践，也是中国式舞台的现代化和艺术自身发展规律的必然。它既吻合了世界大马戏的当下发展，以新马戏改革推动当代杂技的发展，同时也结合中国舞台艺术创作和发展的特点，形成了"新马戏＋戏剧"的观念融合，在情感性、叙事性、主题性、传播性取得了较好的创作与传播效果。

　　湖南省杂技艺术剧院深耕杂技艺术领域，守正创新，创作了不少优秀杂技剧目。例如，大型旅游项目多媒体梦幻杂技情景剧《芙蓉国里》（2012）既发挥了杂剧艺术的魅力又彰显了湖南地域特色；首部大型原创杂技剧《梦之旅》（2015）围绕梦想、爱情等主题，通过杂技与多元艺术的融合直抵人的心灵，实现传统杂技演出的现代转型；跨界融合舞台剧《加油吧！少年》（2018）关注青少年成长，将杂技与戏剧、舞蹈、音乐剧等融为一体，获得湖南省"五个一工程"奖，并得到国家艺术基金的扶持。近年来，习近平总书记围绕青年工作发表了一系列重要论述，对广大青年给予殷切嘱托，期望广大青年为中国特色社会主义建设添砖加瓦。2021年，正值中国共产党成立100周年，湖南省杂技艺术剧院坚持"以人民为中心"的创作导向，敏锐觉察社会动向，关注青年人的成长动态，推出新杂技剧场《青春还有另外一个名字》，表现出强烈的现实指向性。不同于以往献礼片惯用的宏大叙事模式，《青春还有另外一个名字》从现实生活细微处着手，向观众讲述了一群年轻个体的挣扎、迷茫与奋斗，以个体的独特生命体验、精神风貌呈现出社会的整体风貌和审美理想。新时代杂技艺术要想获得更高的声誉和更大的市场效益，除了要提升作为其本体的杂技技巧，还应进行舞台内容和形式上的创新，避免单一化和同质化带来的审美疲劳，使观众在获得视觉快感的同时生成情感体验。湖南省杂技艺术剧院董事长赵双午在推动《青春还有另外一个名字》的形式创新上不遗余力，她主张借鉴欧美新马戏的创作理念发展中国本土的"新杂技"，用现代舞的方式对杂技技巧进行颠覆式的解构与重组，成功打造出新杂技剧场《青春还有另外一个名字》这张响亮名牌。

　　基于杂技基础、实践理论的研讨和评价再燃《青春还有另外一个名字》风采，新杂技是中国当代杂技人以开放、包容的现代视角和国际视野开辟的另一条创新之路。周方今认为："历史阶段的必然、时代环境的影响加上创作者的生存需求，都催促着当代杂技艺术家从追求技巧向追求

作品内核进行探索，通过不断吸收新的表现形式，不断进行新的思想表达，寻找形式和内容之间更好的辅承关系。"① 付秀玉指出："新杂技剧场，代表着杂技创作的探索与创新。"② 汪守德则认为，《青春还有另外一个名字》是"对杂技艺术所作的一次艰难探索和创新"③。《青春还有另外一个名字》演出形式的突破一方面源自杂技技巧的改造和道具的研发变通。汪守德对《青春还有另外一个名字》中的人体技巧和道具运用进行细致分析，认为该剧"以传统杂技为依托，进而根据剧作叙事性、抒情性与审美性的要求，对原有的杂技技术进行大胆的、适应性的提炼、解构、重组和再编创"④，从而为剧作的成功上演奠定基础。郭晓霞认为："该剧主创团队巧妙地提升了道具的形式和审美表现，赋予其表情达意、演绎故事、塑造人物、阐释主题的功能。"⑤ 另一方面，多种艺术形式的跨界舞台综合成为《青春还有另外一个名字》的一大亮点。汪守德认为，现代舞"以其独特的美感与现代杂技的难度相结合，实现和完成了两种艺术形式自然的融合与嫁接"⑥。周方今指出，新杂技与现代舞、当代舞三种创作理念的融合创编，"让杂技的技巧成为一种肢体语言"⑦，因而拥有更强的艺术表现力。现代杂技艺术在与戏剧、舞蹈、音乐、视觉艺术的深度融合中拓展了表意抒情功能，呈现更多元、更诗意的意境空间，主题的深刻性和思想性由此得到更贴切的传达。符蓉将《青春还有另外一个名字》比作"一首飞扬流动的赞美诗"，从"诗的表意之美""诗的形式之美""诗的画面之美"三个方面说明其诗意美。谢雨认为《青春还有另

　　① 周方今：《关于杂技跨界探索的思考——从杂技剧〈青春还有另外一个名字〉谈起》，载《艺海》2022 年第 3 期，第 18 页。

　　② 付秀玉：《天工人巧日争新——解读新杂技剧场〈青春还有另外一个名字〉》，载《杂技与魔术》2022 年第 2 期，第 30 页。

　　③ 汪守德：《〈青春还有另外一个名字〉：一次别具匠心的探索与创新》，载《中国文化报》2022 年 4 月 14 日，第 5 版。

　　④ 汪守德：《〈青春还有另外一个名字〉：一次别具匠心的探索与创新》，载《中国文化报》2022 年 4 月 14 日，第 5 版。

　　⑤ 郭晓霞：《以青春之名破圈呈现》，载《杂技与魔术》2022 年第 1 期，第 41 页。

　　⑥ 汪守德：《〈青春还有另外一个名字〉：一次别具匠心的探索与创新》，载《中国文化报》2022 年 4 月 14 日，第 5 版。

　　⑦ 周方今：《关于杂技跨界探索的思考——从杂技剧〈青春还有另外一个名字〉谈起》，载《艺海》2022 年第 3 期，第 19 页。

外一个名字》是"以杂技肢体诉说的舞台空间"①。此外，《青春还有另外一个名字》在审美创意上突出了主题内涵的发掘和哲理性的阐发。在中国共产党成立100周年的主流语境之中，《青春还有另外一个名字》另辟蹊径，一改陈词滥调的说教式宏大叙事，通过青年男女的曼妙身姿凸显青春风采，由个体的成长历程勾勒出国家、社会的生长面貌，讴歌新时代，"既更加纯粹地满足青年观众的娱乐趣味，又能寓教于乐将主流文化诉求推向极致"②。在充分尊重和了解中华文明、中华杂技史，深刻把握新时代的宏观要求之基础上，《青春还有另外一个名字》以守正不守旧、尊古不复古、不畏新挑战的精神对传统杂技进行创造性转化和创新性发展，寻找杂技与现代舞、音乐和纪实影像高度融合的支点，为新杂技剧跨界舞台的探索提供了新的路径选择和表达空间的更大可能性。

二、守格与破格：跨界杂技剧场的创新探索

中国杂技历史悠远，历经三千多年发展而更具生命力，形成了一系列高难、惊险、激烈而又富有艺术感染力的项目。自古以来，杂技以高难技巧为主要发展方向，以激情、智慧和勇气挑战着人类的极限，带给观众以感官刺激和心理愉悦。当代杂技的"戏剧化"仍以"技巧"为内核，同时突出剧情铺排和角色塑造，追求叙事与抒情并行、娱乐性和思想性并重。近20年来杂技剧发展成果显著，但同样暴露出局限性与矛盾性：对剧情的过分迎合导致"技巧"本体的流失，使杂技剧空有剧情而无杂技。杂技剧必然要以杂技为本位和主体，而不应成为背景板和装饰物；否则杂技在跨界融合中会被其他艺术形式所掩盖，其自身的美学特征就无法显现，杂技剧就不能称为杂技剧。杂技剧的当代发展要根植于传统杂技文化土壤，在新时代创作中守住杂技传统之"格"，万变而不离其"宗"，才能赢得市场认可。《青春还有另外一个名字》的艺术跨界基础在于对杂技本体的坚守，它以传统柔术、绸带、蹬轮、爬杆、抖杠、空竹等传统杂技

① 谢雨：《"让我们永远青春！永远热泪盈眶！"——观新杂技剧场〈青春还有另外一个名字〉》，见网页（https://www.alac.org.cn/content/details_58_50831.html），刊载日期：2021年8月19日。

② 岳凯华：《青春书写的杂技作为与创造》，见网页（https://baijiahao.baidu.com/s?id=1708965573808440238），刊载日期：2021年8月24日。

项目为本，在此基础上进行创新改造，在高、精、尖的杂技表演中彰显人体美，给观众以惊险刺激感。坚持杂技本位、平衡杂技与剧情以及其他艺术形式的比重，达到整体的协调统一，是新杂技剧场《青春还有另外一个名字》成功的重要因素之一。

杂技须"守格"。坚守传统、守住技艺，杂技才不失其"根"。但这并不意味着固守传统、一成不变。正是历代杂技人以开放、包容的姿态创新探索，中国杂技才得以保持旺盛的生命力。杂技也要依据时代要求进行内容和形式的创新，有所"破格"，只有这样，才能实现长久发展。从杂技节目到杂技主题晚会再到杂技剧的变化过程，是在创新中推动杂技艺术向更高层次阶段发展的过程。如今，杂技剧在"杂技+戏剧"的传统框架之外更突破了以剧情、对话为中心的固有模式，呈现出更新颖、更多元的生长面貌。如跨界实验新马戏《山海经4.0》使用多种多媒体技术手段构成舞台布景，推动经典文本与高新技术的互译，为探索杂技与科技技术运用的结合提供新可能。《青春还有另外一个名字》的执行导演王蓓认为，新杂技剧不管是形式还是内容都应注重多元化、差异化、多层面和深层次，使杂技艺术不再是简单的惊、奇、美，应当让不同时代风格和文化同时存在于创作中，让坚韧的杂技精神变成认识世界、探索人生的一种方式。①《青春还有另外一个名字》在主题立意上进行创新，以杂技为本体而又敢于打破艺术壁垒，借鉴新马戏、先锋剧场等理念，寻求与其他艺术门类的跨界合作，呈现简练、时尚、多元的舞台风貌。

（一）《青春还有另外一个名字》审美创意的时尚化

中国杂技从单一"炫技"的表演模式演变为与其他姊妹艺术融合的大型综合性表演艺术，赋予杂技更为丰富的文化内涵，适配当代文化的多样需求和审美升级。杂技由单纯的"显技"过渡到"显技于艺"，从"造型"艺术到"审美创意"。受"市场"这一"无形的手"的推动，改革开放以来，杂技摆脱了过去为政治服务、只重社会效益的角色，转变为重视市场需求和经济效益，市场化程度越发明显。加拿大太阳马戏团之所以能够迅速崛起，风靡世界各地，原因之一就在于它面向市场，迎合观众的

① 王蓓：《〈青春还有另外一个名字〉：深度阐释青春韶华》，载《杂技与魔术》2022年第3期，第31页。

审美趣味；同时它接收市场反馈，对表演的内容和形式进行更新调整，进而创造更大的市场价值和经济效益。

新时期的杂技艺术要克服传统杂技单一的"惊、险、奇、难"诉求与"表情达意"上的局限。创造符合市场经济、具有高度审美境界的杂技艺术，无疑需要进行创作理念和审美创意的更新换代，"应该有意识地在创作题材、编创手法等方面进行革新，尤其是要创造性传承中国杂技的传统优势，将杂技的难与美、技与艺有机融合"①，从而实现杂技艺术审美外延的持续开拓和至臻境界的达成。近些年，杂技剧在主题选材上更贴近时代发展和人民需求，除改编现有地方传说、历史故事、英雄事迹等剧目之外，将更多原创新题材、新创意融入杂技剧目编排中，实现了艺术价值和市场效益双丰收。"艺术具有卓越的能力，它承载着人们的日常经验，赋予其以生气、提高价值、振作其精神。"② 新杂技剧场《青春还有另外一个名字》张扬"以青春之我，创建青春之家庭，青春之国家，青春之民族"的理想志向，以"青春"作为主线串联起整个剧场，达到技巧展演、舞台布景、场次衔接以及服化道方面的协调统一。此剧以"青春"作为主题，一方面，具有时代气息与时尚氛围；另一方面，极大限度地勾连起关于青春的个体生命感受力，有效吸引不同年龄层次的观众（尤其是年轻人），扩大演出的受众面，进而达到社会效益与市场价值的最大化。"青春"主题的确定性与"青春还有另外一个名字"的不确定性构成剧场的开放结构，召唤观者参与其中，与剧场进行"对话"，形成情感性体验和共鸣，得出关于"另外一个名字"的形而上思考。主题的多元性相应地要求形式上的更新，《青春还有另外一个名字》对杂技技巧的解构编排，与自由开放的现代舞、恰到好处的音乐、纪实影像的拼贴、组合，以"黑、灰、蓝"为主调的后现代主义简约风格画面和道具设计，以及契合青春氛围的时尚服装等，以时尚前卫且意蕴丰富的审美创意填补杂技剧在抒情表意上的裂痕和助推杂技艺术商品价值的市场化。

（二）《青春还有另外一个名字》与现代舞的融合创新

在人类早期历史中，杂技与乐舞不分彼此，我国考古发现的诸多乐舞

① 边发吉、俞亦钢：《走好杂技的转型之路》，载《杂技与魔术》2020 年第 2 期，第 36 页。
② ［美］皮埃尔·约特·德·蒙特豪克斯：《艺术公司：审美管理与形而上学营销》，王旭晓、谷鹏飞、李修建等译，人民邮电出版社 2010 年版，第 49 页。

文物中也包含着传统杂技节目。经过长期的演变，杂技虽脱离其他艺术形式而成为独立的门类，仍与歌舞等艺术形式保持着深度连接。中国杂技家协会主席边发吉曾用"一对浑然一体的连体婴儿"比喻舞蹈和杂技之间的关系，认为"舞蹈与杂技你中有我、我中有你的艺术现象长期而普遍存在"①。舞蹈在杂技表演中发挥着串联杂技节目、美化杂技动作、增强情感表达与艺术感染等功用，助推舞台意境的营造和主题的表达。

20世纪初，西方舞蹈艺术家伊莎多拉·邓肯突破古典芭蕾的束缚，大开现代舞之风气。现代舞追求身体与灵魂的自由，张扬强烈的个性意识，运用肢体语言表达人物抽象的内在情感，以极富现代意味的舞蹈形式拓宽观众的想象空间。现代舞的技巧探索同样强调自由，如葛兰姆技巧、李蒙技巧、何顿技巧，强调身体技巧的自由抒发和思想的开放包容。

杂技与现代舞都秉承着开放、包容的理念，二者结合促成杂技剧表达形式的多元与开放。《青春还有另外一个名字》一方面创造新形式，在杂技中融入现代舞；另一方面重新审视杂技动作与现代舞的连接，对传统动作、道具等进行解构重组，赋予其新的表达形式，同时根据主题和情感表达的需要设计新动作和道具，充分发挥人体和道具的抒情功能。例如，第一幕"所有的日子都来吧"在柔术和绸带技巧中加入现代舞蹈动作，利用杂技与现代舞的身体舒展展露人物丰富的内心情感，这是生命挣扎与成长的具象化表现。舞蹈通过人体语言表现人的情感和精神个性，在杂技剧中作为杂技辅助要素使形式表达更自由、更有助于情感的抒发和强化。《青春还有另外一个名字》合理把握舞蹈和杂技的权重，在此，舞蹈作为辅助而不是主体，使该剧的抒情性发挥到最大程度。杂技演员在杂技与现代舞的交错中展现美感与力量，实现两种艺术形式的高度融合。

（三）《青春还有另外一个名字》与新马戏的舞台综合

"新马戏"开发的主题化、戏剧化特征推动杂技的"剧"性创造和审美意境演绎，它离开了传统马戏的题材和气氛里深深蕴含的娱人的需求，它不提供仅仅搞笑的娱乐，也提出智性的刺激和艺术的分析。从戏剧性主题来看，《青春还有另外一个名字》共分"所有的日子都来吧""奔跑吧，以梦为马""夜空中最亮的星""我们都是主角"四幕，演绎了关于青春

① 边发吉、周大明：《杂技概论》，北京大学出版社2007年版，第41页。

的成长历程，展现了青春时期的挣扎、迷茫与奋斗。相较而言，《青春还有另外一个名字》的故事性和叙事性较弱，回避对主要人物的突出塑造，而着重围绕主题渲染氛围，打造群像式的青春面目。这是与新马戏戏剧性主题的一次创造性尝试和创新性发展。

传统杂技节目多追求繁复华丽的舞台布景，而新马戏"聚焦表演者自我创造的身份和感悟体验，演出团队体量小，场地要求不高，舞美道具简单精练，主要体现为先锋派形态演绎"[①]。在舞台设计上，《青春还有另外一个名字》抛弃传统的人海战术，精简在场杂技演员；舍弃大型舞美及错综繁复的灯光效果，代之以较少的杂技演员、协调整一的黑蓝灰色调；精简道具，对道具进行解构再设计，采用经济简约的方式让舞台瘦身，以简练的舞台形式诠释丰富的情感内涵。与此同时，杂技演员的训练日常、汗水与泪水等跟随着表演的节奏同步展现在屏幕上，台上的光鲜亮丽与幕后的艰辛形成呼应。杂技演员的特写慢镜头所呈现的，正是青春的模样：他们坚毅、勇敢，无悔追梦。纪实影像的投入作为背景存在，同时又成为剧情的一部分，与"青春"的内涵共同构建起《青春还有另外一个名字》的主题表达，推动着情节的发展和情感的表达，给观众以新奇、刺激之感，同时引起其心灵上的共鸣与震撼。

"新马戏的精神不是专注技巧，而是开发创意；不是拘泥形式，而是触动心灵。"[②]该剧对"青春"这一主题的独创性阐发，在与歌舞、影视等现代艺术的融合创新中颠覆了以往的演出形式。这是对新马戏注重戏剧性主题、追求舞台创意和前卫形式的综合性创造。

综上所述，《青春还有另外一个名字》坚持了杂技"技"的核心，并在此基础上"破"出了自己的特色，与其他艺术形式进行深度融合，创立了一种全新的、综合性的、跨界性的舞台表演形态，拓展了杂技的表现空间与美学境界，为中国杂技的发展探索出了成功范例和新方向。

① 汪骏：《新马戏对中国杂技发展的启示》，载《杂技与魔术》2019 年第 2 期，第 50 页。
② 转引自董迎春《"新马戏"创作与"后戏剧剧场"勘探——以中国首部"新杂艺"实验剧〈TOUCH——奇遇之旅〉为例》，载《杂技与魔术》2019 年第 4 期，第 43 页。

三、中国式现代化话语建立及当代杂技艺术发展可能

习近平总书记在党的二十大报告中指出，"从现在起，中国共产党的中心任务就是团结带领全国各族人民全面建成社会主义现代化强国、实现第二个百年奋斗目标，以中国式现代化全面推进中华民族伟大复兴。"①新时代文艺理论体系的建设发展是构建中国话语和中国叙事体系的重要基石，是推动中国式现代化的内在逻辑和必然要求。新时代的中国文艺话语体系立足于对传统中华美学思想的传承，在与马克思主义文艺理论的结合中实现本土化和时代化，从而提升与中国特色现代化建设的契合程度。中国当代杂技艺术是在中国社会主义现代化建设中成长起来的，党的十八大以来，我国加大对传统艺术的保护和发展力度，为当代杂技艺术提供了良好的生长环境，因而形成了庞大的演出市场和演艺产业链，涌现出一大批优秀艺术家和艺术团体。中国式现代化话语体系的建立"需要高质量发展的中国文艺，需要重新认识和建设与之匹配的中国杂技艺术"②。全国政协委员、中国杂协分党组书记唐延海在两会期间提出，在中国艺术研究院开设杂技研究所，集中全国优质人才展开对杂技理论的研究工作，推动具有中国特色的杂技理论体系、话语体系、评价体系的构建。把杂技艺术纳入中国现代艺术体系的建议，将助推杂技艺术的创造性转化、创新性发展，推进文化自信自强。

当代杂技艺术突破了"技"的表层娱乐化特征，注重"艺"所引起的审美享受，"娱人"之外表现出对现实的关怀和哲理性探讨。新马戏、后戏剧剧场、后现代的思潮引发中国杂技创作观念和方式的变革，对现实的折射、符号化和碎片化的中心消解，艺术形式的多样融合，呈现出多样的艺术风格、高层次的审美品位和情感体验。新杂技剧场《青春还有另外一个名字》为艺术元素的跨界融合提供了合理参考，拓深了杂技剧的主题思想深度，在观照现实的同时引发对哲思的追寻，呈现出后现代式的舞台追求和美学风格，为探索和创新中国杂技剧提供了全新的艺术范本。

① 习近平：《高举中国特色社会主义伟大旗帜　为全面建设社会主义现代化国家而团结奋斗——在中国共产党第二十次全国代表大会上的报告》，见网页（http://www.qstheory.cn/yaowen/2022–10/25/c_1129079926.htm），刊载日期：2022年10月25日。

② 尹力：《坚持文化自信自强　发展与中国式现代化相匹配的杂技艺术》，载《中国艺术报》2022年11月30日，第3版。

（一）市场导向的跨界探索

市场经济和时代审美推动杂技剧的形成发展和创意转型。自中国杂技进入"剧时代"，杂技剧呈井喷式发展，不少优秀剧目走向国际，扩大了海外市场，在国际文化交流中发挥着重要作用。中国杂技要在国内外演出市场上占据更大份额，应以市场为导向，创作与时代同频、与人民大众需求同步的杂技剧目，实现杂技艺术的文化价值和市场价值。

当下，各艺术门类的杂糅与跨界融合造就了舞台景象的新风尚。新杂技剧以强烈的视觉感官刺激和意识形态意蕴为主要标志，显现出杂技艺术的现代性风貌。"目前居'统治'地位的是视觉观念。声音和景象，尤其是后者组织了美学、统率了观众。"[①] 舞台由杂技、灯光、颜色、歌舞、道具等构成艺术空间，首先在视觉效果上留住观众，进而才能使其进入更深层次的精神体验，使剧目得以顺利完成。《青春还有另外一个名字》在选材、技巧、乐舞、服装等方面都紧紧靠近市场和大众需求，以新奇的审美创意和市场营销打开中国杂技剧发展新局面。

（二）身体技巧的审美可能

杂技艺术本就蕴含着人类超越极限、追寻自我的生命意志和精神气质，杂技剧中的动作技巧仍依靠身体这一核心物质载体，以其柔韧度、强度、力度、姿势、内在动力构成了具有美感的形式。"符号被认为是携带意义的感知。"[②] 身体作为杂技艺术中的重要符号，能够通过动作传达一定意义。

在《青春还有另外一个名字》中，柔术表面上展现了青年人柔韧的身体与强盛的生命力，同时在更深层次上意味着其成长中的挫折与困顿、坚韧与无畏。人体与绸带的相互缠绕、升降既展示了高难精巧的杂技造型，又意指青年于黑暗中探寻方向并以充沛的能量勇于冲破枷锁。钢架塔上的攀爬、独轮车上自由舒展的肢体，以及旋转门中轻盈、有力的翻转跳跃等，凸显青年人向上奋进的姿态和活力昂扬的精气神。现代舞的融合使

① ［美］丹尼尔·贝尔：《资本主义文化矛盾》，赵一凡、蒲隆、任晓晋译，生活·读书·新知三联书店1989年版，第154页。

② 赵毅衡：《艺术符号学：艺术形式的意义分析》，四川大学出版社2022年版，第12页。

身体动作更具灵动感和抒情性，使演员的身体性和剧目的主题意义达到高度契合。

（三）道具创新与意境生发

道具在传统杂技中作为辅助杂技动作表演的工具存在。为适应当今杂技剧的创造性发展对道具进行拆解重组，赋予其更多的时代因素和文化内涵。道具的变形与舞美、灯光共同打造出一个流动的审美空间。"变形的发生方式可以是魔术、更衣或者戴面具，发生途径为发现或身体行为。"①根据不同主题的需要对杂技道具进行解构重组，从而使符号的能指和所指之间产生多义联系，利用舞台布景塑造出具有开放的文化内涵的舞台空间。兼具现代性和后现代性风格的道具和技巧创新，推动当代中国杂技剧的舞台审美与情感价值阐释的进一步提升。

《青春还有另外一个名字》利用道具、舞台布景等艺术符号，形成符合其主题表达的意境空间，将创作者和接收者结合起来，将创作者的情思和哲理传达给观众，呈现一个可供体验的丰富的世界。《青春还有另外一个名字》重构了道具的"方"和"圆"：舞台上常见的吊环设计成方形，如同相框降至半空，杂技演员在此施展动作，同时配合着地面的圆形蹬轮，这"方"和"圆"的互相配合暗示着打破传统束缚。而在充满诗意的舞台空间中，转碟、草帽、空竹恰似夜空中的星星，指引青年人攀登高峰。蹦床与攀岩墙的结合让攀爬、跳跃更富有情感冲击力，更具现代艺术美感和时尚气息。"门"作为一个重要意象符号承载着抽象化的精神内核。剧目开始，演员们打开大门，意指打开青春的大门，迎接种种困难与喜悦。杂技演员们从门的上空翻腾而过，在单独钢管上表演倒立等杂技技巧，又从门内来回穿过，而门保持旋转，使人联想到青春冲破枷锁寻求自我的意志。

（四）"后现代"剧场中的哲思探索

杂技剧融合杂技与戏剧之长，注重与戏剧的贯通，在故事发展过程中融入杂技动作，又借助杂技动作推动故事情节发展、塑造人物角色，突破

① ［德］汉斯-蒂斯·雷曼：《后戏剧剧场》，李亦男译，北京大学出版社 2016 年版，第91 页。

单一技巧形式引起的感官快感，进而深入观众内心世界，达到精神上的共振和净化。"后戏剧剧场的性质是片段性的、部分性的，它拒绝长期以来不容置疑的一致性、标准性和完整性，把自己抛掷于冲击力、片段性和文本微观结构的机会与危险面前，旨在形成一种新的实践样式。"① 在后戏剧剧场和后现代剧场的语境塑造下，新杂技剧场《青春还有另外一个名字》形成了去中心化的展演方式，淡化了剧情设计，在一定程度上省略了情节发展的起承转合，更加注重抒情功能而非叙事功能，利用杂技与音乐、舞蹈、灯光等烘托舞台氛围，最终完成主题的叙述。

杂技剧通过主要人物的表演和活动推动故事情节发展，同时也起到渲染气氛、强化抒情效果的作用。如山东省杂技团的大型原创杂技剧《铁道英雄》，塑造了铁道游击队队长老铁、地下交通员凤兰等鲜明形象，尤其是凤兰一角色，表演性质较强，情绪渲染很到位。《青春还有另外一个名字》中没有主角，鲜明的人物角色塑造退居其次，将每一位杂技演员放到同等重要的位置上，实际上却是每位都是剧场的主角，也是自己青春的主角。"艺术激发想象，使进行审美欣赏的人彼此间共情成为可能。"② 观众在演出过程中体会到的，不是说教式的解释与劝解，而是体验式的身心沉浸和精神上的哲思感悟。在此，《青春还有另外一个名字》所呈现出的后现代主义风格为中国杂技剧思想造诣的探索与提高做出了示范。

《青春还有另外一个名字》对杂技市场的深刻观察、对现实题材的开拓和对形式技巧的独特创造，打造了全新的、时尚多元的、颇具哲思内涵的舞台，符合当代青年的视觉期待，为推动中国杂技剧从娱乐化向深度哲思探寻和意境、情感精神的阐释提供了新思路，推动当代杂技的中国式现代化及新时代杂技艺术话语体系的构建。

结　　语

新杂技剧是当代杂技艺术发展的又一探索阶段，对杂技剧目的新概念命名彰显杂技艺术在新时代语境下的活力。《青春还有另外一个名字》紧

① ［德］汉斯－蒂斯·雷曼：《后戏剧剧场》，李亦男译，北京大学出版社2016年版，第60页。

② ［美］皮埃尔·约特·德·蒙特豪克斯：《艺术公司：审美管理与形而上学营销》，王旭晓、谷鹏飞、李修建等译，人民邮电出版社2010年版，第57页。

扣现实主义题材，在跨界合成、舞台布景、思想阐发等方面深入挖掘，既传承传统精神文化内涵，又吸收西方艺术精粹，以浓烈的中国性和现代性与中国杂技艺术的内核紧密相连。它是中国杂技创排的一次成功尝试，体现了中国杂技人兼收并蓄、创新求变的胸襟气量。新杂技剧既是对当代杂技艺术作为传统文化形式的创造性转化，也解决了舞台演出形式的创新性发展。显然，杂技离不开人民，杂技的形式和内容的创新与发展必然跟人民百姓的观赏紧密相连。剧场舞台和审美经济蓬勃兴盛的时代，坚持以人民为中心的创作导向，创造出体现时代发展、人民价值、高水平和高品格的杂技艺术，也是新时代赋予当代新杂技剧的文化使命和历史担当。

新时期杂技剧之于中国传统文化题材的艺术诠释

——以杂技剧《化·蝶》为对象

范译鹤

（大连市文化艺术事业发展中心助理研究员）

[摘　要] 杂技剧《化·蝶》在多种表达方式的共同作用下，最终既实现了杂技"以技演剧"的叙事目标，又完成了从已知的故事中提炼出新意、从古老的故事中萃取当代感、让观众产生共情的创作目标。它为新时期杂技剧之于中国传统文化题材的艺术诠释提供了经典案例。

进入新时期，杂技逐渐摆脱单纯的技巧展示，转变成了借鉴戏剧的模式，向"以技演剧"的方向拓展，即使用杂技本体艺术语言进行叙事。它通过对传统杂技技巧进行衔接、串联，将技与艺结合，并在创排中强调情节、矛盾、角色、故事等戏剧化表达，进而形成连贯的情节，塑造丰满的人物，实现对某种固定主题的完整表达。从新时期杂技剧的发展趋势看，对传统题材的演绎是杂技剧创排的重点之一①，许多杂技团对此进行了有益探索②。其中，广州杂技团的杂技剧《化·蝶》以杂技技巧为核心，完整演绎了梁山伯与祝英台的经典爱情故事，该剧可被视作以杂技演绎中国传统题材的经典案例。

杂技剧《化·蝶》的超拔之处在于，该剧不仅运用艺术构思与舞台呈现，还借助杂技技巧完整地演绎了梁山伯与祝英台相识、相知、相恋、抗争的爱情悲剧，以杂技的表达方法塑造了梁山伯、祝英台、马文才等典型人物，更在于其巧妙地通过蝴蝶这一"物态符号"，将传统爱情故事与庄周化蝶的哲学思想结合，实现了主题内蕴的再次深化。其在"思想性、

① 通过对新时期杂技剧的剧目进行统计，发现红色题材与传统题材是杂技剧尝试的两个主要方向，许多杂技团均对此进行了有益的探索。

② 如河北省杂技团演艺有限公司的《梦回中国》、重庆市杂技艺术团的《花木兰》、北京杂技团的《涿鹿之战》等。

情感性、文学性、叙事性等特质上使整部剧的审美表达极具张力，摆脱了感受上的惯常化、突破人的实用目的……原来司空见惯、习以为常而毫不起眼、毫无新鲜的东西就会焕然一新，变得异乎寻常，从而引起人们的新颖之感和专心关注"①。因此，剖析杂技剧《化·蝶》的艺术诠释方法，将对新时期杂技剧如何创排中国传统题材、弘扬中国文化精神具有启发意义。

一、文化符号的互通关联

传统题材杂技剧多取材于传统故事、古代神话、古代事件或历史英雄人物，其题材历经长久流传多令人耳熟能详。因此传统题材杂技剧在构建情节的过程中，较其他类型的杂技剧有一定的优势。但是，如何在已知题材的基础上演出新意、讲出趣味，避免简单的情节搬运，是传统题材杂技剧在情节建构上的一大难点。对此，杂技剧《化·蝶》借助"蝴蝶"这一文化符号，通过符号上的"互通性"实现对于经典传说的再次改编和重新诠释，赋予"梁祝"故事以现代的理解和哲学关照，对传统题材进行了创新性呈现。

"蝴蝶"这一物象，在中国传统文化中，是作为一种重要"符号"存在的。在历来的语言和传说中，"化蝶"所渗透着的中国文化传统观念，通常被用来诠释生死状态的转换。杂技剧《化·蝶》正是利用"蝴蝶"的符号内涵，将"庄周梦蝶"与"梁祝爱情"紧密结合起来，深化了杂技剧的主题内蕴，并赋予了其哲学思想。

庄子在梦中化身成一只翩翩飞舞的蝴蝶，梦醒后才发现自己"不知周之梦为蝴蝶与，蝴蝶之梦为周与？周与蝴蝶，则必有分矣。此之谓物化"。由"物化"二字可知，庄子通过"周"与"蝴蝶"表达的是不同状态的转化。有学者将其解释为"生"与"死"之间的转化。②"庄周梦蝶"又被诠释为"庄周梦死"。而对于"梁祝"故事来说，流传最广的版本亦均以祝英台殉情与梁山伯双双化为蝴蝶，将故事推向高潮。通过蝴蝶

① 董迎春、王璐霞：《当代艺术的中国化表达与文化输出——以杂技剧〈化·蝶〉为例》，载《艺术百家》2023 年第 2 期，第 82 页。

② 陈鼓应：《庄子今注今译（上）》，中华书局 2020 年版，第 97 - 98 页。

双宿双飞的意象渲染，为悲剧的结局增添一抹幸福与希望，以强化"向死而生"的思想情感。在不同的作品中出现了相近的文化符号与相似的情感内涵，使二者的结合成为可能。

因此，较之于越剧《梁祝哀史》、艺术片《梁山伯与祝英台》、小提琴协奏曲《梁祝》等其他艺术形式着重刻画梁祝之间曲折的情感历程，而对结局"化蝶"翩飞视作尾声一笔带过，杂技剧《化·蝶》则聚焦于"蝴蝶"这一符号，将其贯穿于每一幕之间。作品试图将蝴蝶破茧化蝶的自然过程，与梁祝之间跨越生死的爱情故事相结合，"表现出生命从孕育、孵化、抗争到破茧而出、自由飞翔的过程。"① 杂技剧《化·蝶》对于蝴蝶"向死而生"的反复诠释，使其与中国文化中庄周梦蝶产生直接的关联，增加了艺术表达的预设性，即将传统爱情故事与中国传统文化或观念提前连接起来，以增加其思想的厚度，予以杂技剧形而上的哲学内含。

该剧正是由于将"蝴蝶"符号贯穿始终，一对翩飞蝴蝶在梁祝爱情与庄周梦蝶间架起了互通的桥梁，使其充满了哲学思辨。"梁山伯与祝英台最后化作了蝴蝶，抑或是蝴蝶化身为梁山伯与祝英台向观众讲述了这个凄美的故事？"哲学的抽象性在杂技剧《化·蝶》中得到了具象的表达，不仅为该剧提供了另一个"复调"主题，同时蕴藏了中华美学与中国智慧，提升了全剧的格调。

同时，杂技剧《化·蝶》由于通过"蝴蝶"这一符号拓展了生命的外延，使其对于前世—现世—来世的阐释具有了合理性。"在杂技剧《化·蝶》中梁祝的故事延伸为'三生三世'的爱恋与追寻。第一世，梁祝是一对蝴蝶精灵，产生于天地混沌之时……第二世，他们同为同窗好友，暗生情愫，却无法相守。第三世，梁祝经历种种磨难，最终化蛹成蝶，一生相随。"② 这样的阐释逻辑，是在借助"庄周梦蝶"的哲学思想基础上得以形成的。正是由于该剧通过"庄子"的哲学思想模糊了过去、现在、未来的边界，才使得"三生三世"的阐述获得了逻辑上的合理性，从而弥补了对于"梁祝"故事细节的展现不足，增加了情节上的完整性，实

① 广州杂技团：《2021 女性艺术节开幕演出，用多元艺术语言重塑〈化·蝶〉经典》，见网页（https://mp.weixin.qq.com/s/DWh8IwP45pHyVg7S8lxWng），刊载日期：2021 年 2 月 6 日。

② 董迎春、王璐霞：《当代艺术的中国化表达与文化输出——以杂技剧〈化·蝶〉为例》，载《艺术百家》2023 第 2 期，第 83 页。

现了对于既有传统题材的创新性改编。

正如导演赵明先生在采访中所言，"在杂技剧《化蝶》中，我们不一定要纠结在梁山伯和祝英台如何去走入爱情的悲剧最后破茧成蝶，这样的一个美好的夙愿和愿望。蝴蝶的生命和过程，它也是一个抗争的过程，梁山伯和祝英台的爱情悲剧也是一个抗争，将两者之间的生命的抗争与人物命运之间的抗争捆绑在一起。一切都是假象，一切都是真真假假、假假真真，是在梦里，还是在前世，或是在今生，都是在穿越式的方式中进行一种讲述"。而这样的讲述方式，也无疑对杂技剧诠释中国传统题材提供了启发。

二、杂技意象的合理应用

以传统美学的手法诠释传统题材，是杂技剧《化·蝶》在艺术表达上的重要特征。其中，在对杂技意象的选取和应用上，《化·蝶》采取了"立象以尽意"的表现手法，既实现了杂技剧"以技演剧"叙事目标，又完成了"从已知的故事中提炼出新意，从古老的故事中萃取当代感，让观众产生共情"[①] 的创作目标。

意象是客观事物经过创作主体独特的情感活动而创造出来的一种艺术形象，在中华传统美学的表达中历史悠久、一脉传承，地位重要且独特。老子在其《道德经》中即划分了"象"的哲学范畴。《易经》中提出的"观物取象""立象以尽意"（《易经·系辞》）的观点，可被视为对意象内蕴的进一步深化。南朝梁文学批评家刘勰在《文心雕龙》中进一步明确了意象的作用，他用"独照之匠，窥意象而运斤；此盖驭文之首述，谋篇之大端"（《文心雕龙·神思》）来论述意象的重要性，对于舞台艺术存在着一定的启发意义。到了近代，王国维依据实践，首次将"意象"明确纳入对舞台艺术的探讨中，进一步发展其内涵与外延，标志着意象的营造已经成为作品追求审美韵味、建构诗意品格的重要方法。现代美学家宗白华先生亦所言"化实景而为虚境，创形象以为特征"[②] 则表明在舞台

① 申艳霞：《以身体极限喻精神超拔——评大型当代杂技剧〈化·蝶〉》，载《中国文艺评论》2021 第 5 期，第 105 页。

② 宗白华：《艺境》，见《中国艺术意境之诞生》，北京大学出版社 1999 年版，第 138 页。

艺术中，意象选取已成为美学的基本遵循。即意象的建构是作品追求审美韵味、构建诗艺品格的重要方式，是传统美学的含蓄表达。

作为一种杂技与戏剧交融的舞台艺术，杂技剧既能展示杂技"精巧""高难""奇特""惊险""魔幻"的本体技艺，又能演绎完整的戏剧情节，塑造典型人物，传递较为复杂的情感意蕴。它具有区别于其他艺术门类、审美体验多样化的独异美学特征。杂技剧《化·蝶》用传统美学的表现方式演绎传统题材，保证了其在内容诠释上的流畅性，同时在意象运用上有所追求，通过杂技技巧的组合联动与杂技道具的辅助运用，完成了生动、合理的符号的建构，以造型意象代替情绪冲突、展现情感张力、传递情绪价值，以完成对于传统文化题材的艺术诠释。其中，作为以展示身体技艺为核心的舞台造型艺术，杂技剧《化·蝶》的意象建构最为典型的方法是在杂技技巧造型的设计与应用上。相较于传统杂技节目以展示动作技巧之于身体的超越为演绎核心，《化·蝶》则更侧重于通过杂技技巧来演绎故事情节，即围绕着相对完整的情节内容，借助动作编排与造型技艺，将情节完整地、合逻辑地展现在受众面前。因此，在该杂技剧的演绎中，技巧的难度让位于造型的内蕴，杂技技巧的编排不仅是为展现"难度"而存在，"恰当"才是技巧设计的第一要义。在杂技剧《化·蝶》的艺术生产中，肢体造型的展示与呈现被动作赋予了超越技巧本身的内涵，其存在的意义被赋予了诠释情节、表现主题、塑造人物形象等动能，呈现出表意性的意象特征。

杂技剧《化·蝶》以空竹、绸吊、吊环、顶缸、蹬伞、抖杠、集体扇舞、毛笔手技、踩钢丝、肩上芭蕾等30多种传统杂技为技艺核心。但可贵的是，其叙事逻辑的建构并没有将这些杂技节目机械的组合在一起，而是从节目的特点入手，接入精华部分，通过拆解、取舍、重组等方式，赋予技巧造型更多的内涵，以此表现事件、串联情节，确保杂技叙事的顺利完成，并在合理的叙事逻辑中。它通过技艺将杂技的奇美与中国传统典雅的气韵融合起来，赋予每种节目独特的含意，使技艺以意象的形式出现在节目之中，承载了丰富的意蕴。例如，在剧中"亲变"一场，应用杂技"踩高跷"将媒婆、祝英台的父母、求婚者高高架起，封建家长制自上而下俯视一切，暗示封建等级制度的森严；插入"魔术"节目来表达人性的贪婪与金钱的法力无边。在"化蝶"一场中，应用杂技"双人芭蕾""头顶芭蕾"作为意象，表现了梁祝二人比翼齐飞，有情人终成眷

属，将全剧推向最高潮。

同时，作为造型艺术，杂技剧《化·蝶》对意象的运用除了对杂技技巧与主题内蕴的关联性进行深入探寻外，也表现在对于静态物品、具象道具的综合应用上。对于杂技剧而言，道具的应用、物品的摆放不仅作为工具能辅助演员完成既定动作，更是表达情感的必要手段。因此，在杂技剧《化·蝶》中，演员使用的道具、舞台上的物品都被赋予了超越本体的特殊含义，以此来对主题进行深化。例如，在"情生"一场中，线具有明显的意象性，流动的光线和演员手中的绳、钢丝，抖动的空竹将梁山伯和祝英台缠绕在一起，既表现了"梁祝相处时彼此丝丝缕缕、相互纠缠的爱恋；也可以视作束缚着梁祝，使二人不能相守的封建礼教；也可视作舞台上时间流逝的象征，营造出独特的意境空间，视作从远古到古代再到近代，三生三世轮回中始终连接梁祝的那条姻缘之线"①。在"请别"一场中，用伞谐音"散"，象征着有情人终究走散的宿命。在"亲变"一场中，用飞盘、钢圈来象征数不胜数的金钱。在"抗婚"一场中，出现在舞台中的层层描线如同巨大的网，代表了祝英台被束缚的艰难命运与悲剧性的结局。

"意象合理运用能够深化作品的精神意蕴，揭示人物的精神世界与命运，推动剧情的发展，既承担着叙事功能，又有着丰富的审美潜能。"②在杂技剧《化·蝶》中，意象以多种形式呈现出来，不仅存在于杂技技法与主题内涵的关联上，还可以拓展为对舞台中的道具、物品被赋予超越其本身的重要意义的挖掘上。该剧用这样的结合方式展现了杂技艺术与中国传统文化相碰撞时的丰富与多姿，也是新时期杂技剧诠释中国传统题材时的创新体现。

三、意境的营造

在中国传统美学范畴中，意境通过意象建构独立世界。"境"在审美对象中通过"象"得以呈现，意象或意象群及其背景的整合可以营造出

① 封文慧：《浅谈杂技剧表演与传统题材叙事的兼容性》，载《粤海风》2021年第3期，第106页。

② 戴清：《电视剧的意象营造与意境生成——电视剧艺术传承弘扬中华美学精神的具体表征》，载《河北师范大学学报》2021年第3期，第109页。

独特的意境。也就是说，意境表述着整个意象、意象群及其背景，它是在意象的基础上通过营造氛围呈现的。意境以意象为基础，但绝不止于意象，意境通常更具有场景的有机整体感，强调的是整体的融会贯通。

杂技剧《化·蝶》用营造意境的方法对叙事进行补充，通过多重意象所累积的氛围感使其在意境的营造上具有连贯、融汇、逼真、宏大之美，以冲破杂技"重技巧弱叙事"的藩篱、增强剧目之间的衔接性，以实现对于题材的充分诠释。不同于静态文艺作品相对固定的意境建构，杂技剧《化·蝶》意境的生成始终是动态的，是以精准的杂技语汇表达、精湛的技术呈现与精美的节目编排为前提的。剧中所营造的意境，是抒情性叙事、诗化审美与技艺相结合的特殊表现，是在情、景、虚、实之间的多级审美创作。

一方面，杂技剧《化·蝶》的意境建构在于情景交融的艺术表达。杂技剧《化·蝶》选取"梁山伯与祝英台"的重点篇章内容，以杂技的技艺进行剧情还原，加之凄然的音乐与精巧的道具进行辅助，确保了情节的顺畅连接。同时，该剧使人物情感的暗流与杂技舞台中的音、画、技加以融合，形成浑然的整体，呈现出情景交融的艺术特征。这样的表现手法在一定程度上弥补了杂技剧叙事上存在的弱点，保证了情节的完整性并对人物塑造形成了正向影响。以剧中祝英台的形象塑造为例，在剧中不断通过杂技艺术表达，保持祝英台人物形象完整且持续的形象塑造与情感张力，即祝英台"反叛的人物"个性在"闺念""情生"中萌芽，在"亲变""情别"中强化，在"抗婚""梦聚""殉情"中最终形成。在祝英台作为"反抗的女性"懵懂、诚实、坚贞、悲愤、抗争的成长情境中，该剧不断地利用物象予以辅助，以起舞的蝴蝶表达欢快，以飘然的纱巾指引团聚，以黑红的绸缎寓意束缚，以从天而降的绸幕寓意团圆，人物情感与具象化的实物紧密交织在一起，带给观众凄美永恒的意境体验。这既将主人公内心情绪外化，弥补了杂技剧鲜有对白造成的叙事困难，又通过具体的物象强化情绪，给予观众较强的视觉冲击，引发观众的共鸣。

另一方面，杂技剧《化·蝶》还通过虚实相生的手法实现对于意境的建构。在中国传统美学中，意境在意象形态的基础上，超越了已有的意象形态，在审美体验中进一步深化形成了整体的境象，达到"虚实相生，无画处皆为妙境"的情态。杂技剧《化·蝶》正是以诗意为舞台"赋形"，以意象营造意境，呈现了虚实相生的美感。如该剧的开场时，两只

蝴蝶双双飞舞，所到之处树枝攀缘生长，在象征着"梁祝"故事经典流传的同时，将观众带到剧中的氛围。同时，整剧紧扣"蝶"的意象，表现蝴蝶从孕育、孵化、挣扎、破茧而出、展翅高飞的实景。剧中的蝴蝶象征着生命的奋力与抗争，营造出远超出蝴蝶本体的深刻意境。杂技剧《化·蝶》的意象在虚与实结合中产生了巨大的"化学反应"，使剧目形成了超越意象的韵外之旨，体现了作品的精神主旨与审美追求，在有限的舞台上拓展出无穷的表演空间。

此外，杂技剧《化·蝶》在配乐的使用上亦强化了对于意境的营造。从宏观上看，剧中插曲、配乐的应用上形成了"听觉"意象。"光阴聚散，离合之间"的配乐念白反复出现在每一个情节节点中，营造出空灵、虚幻的意境，同时，通过音乐的提示不断点明全剧的主旨，给予观众以"无意识"的听觉引导。从细部上看，剧中对于音乐的使用也别具特色，在"抗婚"一场，将唢呐的配乐巧妙地融合在婚礼"喜庆"的氛围中，以喜景诉哀情，配以红黑色背景，营造出压抑、肃杀的氛围，隐喻了"欢喜"背后的巨大悲剧。

值得一提的是，意境的营造使剧中的主题内蕴拥有了超越"梁祝爱情"本体以外与命运抗争"反抗绝望"的丰富性与深刻性。在杂技剧《化·蝶》中，意境所具有"超越物外"的审美属性，使剧中呈现生动的气韵。而"气韵"在杂技剧《化·蝶》的创作中主要反映在对作品节奏的把握上，但内涵远比"节奏"丰富，包含了动静、繁简、韵律、徐急等多重韵味。对生动气韵的追求使《化·蝶》的舞台语言不仅要在展现身体造型的基础上追求隐喻与象征的境外之旨，更需要在人物情感、情节冲突、场景变换等动态改变中，通过张弛变换、急徐控制，制造节奏上的错落，营造情感的生动张力，最终建构起充盈丰沛的生命情感世界。

杂技剧《化·蝶》的整体节奏围绕着轻松活泼—浪漫明快—忧郁缠绵—阴冷肃杀—优雅庄重进行变换，动静结合、繁简相依、急徐兼顾。节奏的张弛影响了主题内蕴的生成。例如，祝英台"闺念"中的灵动活泼和"抗婚"中的绝望挣扎在气韵上形成鲜明对比。较之少女时期的天真烂漫，"抗婚"时祝英台的形象在奋力撕扯掉缠绕在身上的象征着命运的绸绳，挣脱束缚的瞬间完成了蜕变，不仅充满了凄婉贤顺的古典美感，更充满了叛逆抗争的进步性与现代意味。剧中的主题也在此刻由对爱情的渴望与追求转化为对封建礼教的抗争，最终得到丰富和升华。由此可知，杂

技剧《化·蝶》在时空的转换中营造情感张力，追求动势之美，最终架构起充盈丰沛的生命情感世界，以此丰厚了作品的主题内蕴，成就了其婉转凄美、浪漫绵长且反抗绝望、积极现代的美学品格。

结　语

在杂技剧诠释中国传统文化题材的过程中，如何从已知的故事中提炼出新意，从古老的故事中呈现出当代感，让当代观众产生共情，是杂技剧创排的重中之重。杂技剧《化·蝶》在诠释中国传统文化题材上有独特的艺术特点，通过重视符号互通性、意象的合理应用与意境的营造衔接情节、塑造人物，在有限的叙事手段中拓展出无穷的表达空间，以确保杂技剧叙事的完整与深入。可以说，杂技剧《化·蝶》实现了杂技剧"立象以尽意"的叙事目标，为新时期杂技剧之于中国传统题材的艺术诠释提供了更多可行性参考。

谈"国潮破圈"下舞蹈与杂技的交互

——以杂技剧《化·蝶》为例

林 灵

（星海音乐学院 2023 级硕士研究生）

[摘 要]"国潮"作为一个由群体意识形态构建的样态多元、影响面广、参与度高、渗透力强的文化现象引发学界关注。本文以杂技剧《化·蝶》作为研究对象，通过分析作品对传统杂技与西方芭蕾融合的双层"破圈"内涵回溯中国古典美学与哲学本质，思考在"国潮热"背景下舞蹈与杂技融合的可能性。

作为当下引发关注的文化现象，"国潮"是"一个由群体意识形态构建的样态多元、影响面广、参与度高、渗透力强的社会现象"[1]。它所涉及的领域从文博、老字号等领域到汉服和运动品牌服装，从流媒体和传统媒体的传播到围绕中国传统美学元素的艺术创作，它"具有中国传统和本土文化的基因，都充满 21 世纪中华文化在当代审美变迁下复兴的时代张力"。[2]

如何让这股"国潮热"持续下去，而不是"昙花一现"，还需要在"国潮出圈"的当下进一步思考"破圈"的问题。张法曾提出："破圈是建立在西方古典知识体系的分科基础上，在此思维中，每一领域可分作一个学科或圈，要认知这一领域就要深究其学科或圈的本质。"[1]具体而言"破圈"需要从中国传统艺术的本质——审美本质与哲学观照出发重新打通在分科思维下不同艺术之间圈层的隔阂。同时刘成纪也提出，"受到西方分科体系的影响，现当代艺术总是在寻求突破泾渭分明的圈层，'圈'

① 王熙：《"国潮"背景下舞蹈创作的文化寻根与审美转化》，载《北京舞蹈学院学报》2023 年第 3 期，第 50 页。

② 王熙：《"国潮"背景下舞蹈创作的文化寻根与审美转化》，载《北京舞蹈学院学报》2023 年第 3 期，第 50 页。

不是中国传统文化艺术所给予的，而是在上述的前提中，中国人对自身文化和艺术边界的认识，无形中因总是寻求差异而狭隘化，忽略了中国传统文化和传统美学在本质上具有整体性与关联性，从而无所谓破圈"①。由此可见，"国潮破圈"的实际本质一方面是回到原有的美学传统，即"诗书画同源，诗乐舞一体"的中国传统艺术的整体性的融合；另一方面是突破中西方文化的差异性思维寻求中西文化的"合作"。在此基础上，笔者拟以杂技剧《化·蝶》为研究对象，通过分析该剧对传统杂技与西方芭蕾融合的双层"破圈"内涵从而回溯中国古典美学与哲学本质，思考在"国潮热"背景下舞蹈与杂技融合的可能性。

一、舞蹈与杂技交互的历史渊源

我国传统舞蹈中具有鲜明的杂技因素和特征。它的历史渊源从舞蹈史的视野出发，杂技艺术最早可以追溯至上古蚩尤的传说。在古代冀州一带，人们祭祀蚩尤神需要表演一种"蚩尤戏"。这种民间形式见于邹县汉画像：其民两两三三，头戴牛角的两人做低头相抵状，右一人右手握拳，左手与对面一人的右手相交，身上似为披着牛皮。这种民间的"蚩尤戏"，发展成为武功射御的竞技，从竞技又发展成为秦二世在甘泉宫"作角抵优俳之观"的《角抵》，戏乐的性质更为加强了。

到西汉，角抵丰富了乐舞和杂技的表演，增加了假形舞蹈和幻术。到东汉，角抵继续发展，更加扩大了它的容量，几乎包括了当时的各种表演的技艺。因为名目的繁多，所以"角抵"就又称为"百戏"。"百戏"很像综合晚会中的演出节目，节目的形式和内容丰富多样，包含中、外、古、今各个民族各个地域的精彩节目。在角抵传统竞技精神的鼓舞下，各种节目互相竞奇斗巧，不断创造、不断提高。又因为长期的同场演出，节目间会互相吸取、渗透与影响。角抵中的"将会仙倡"和"东海黄公"就是吸取了幻术、象人、武术、杂技、歌舞等因素，使各个单一的艺术形式综合成一种歌舞戏的形式来表现一定的人物和故事。

中国的传统舞蹈的独特色彩之一是糅合了武术和杂技两大元素，这里

① 转引自向芳《何以"破圈"："国潮"的美学资源与文化密码论坛纪要》，载《河南教育学院学报（哲学社会科学版）》2022年第4期，第14页。

主要围绕杂技艺术展开讨论。杂技被大量地吸收到舞蹈艺术中是在西汉，这与"角抵"的演出形式的影响是分不开的。许多杂技中的特技动作如折腰、倒立、旋转、腾跳、翻滚等难度较高的技巧，都发展成舞蹈的语言，扩大了舞蹈动作的表现力，使舞蹈艺人的专业技巧提高到一个新的水平。单独掌握某些杂技和武术的单纯动作需要得到专门的训练，而在舞蹈艺术特定的要求下，这些单纯的技巧还要服从于舞蹈艺术的规律用来表现一定的人物、感情，掌握起来就更加困难了。但它却给予了舞蹈艺人表现高度技巧、发挥艺术才能的更广大天地。例如汉代的"盘鼓舞"中的"浮腾累跪，腾踏跳跃"便是在杂技影响下乐舞呈现出技术性的代表。

《旧唐书·音乐志》记载"大抵散乐杂戏多幻术"。至唐代，百戏也称为"杂戏"。于平曾指出："此间一是将'杂戏'与散乐并列，二是指出两者都有'幻术'的成分。"① 今天部分杂技艺术的呈现包含魔术，而魔术的诞生"是汉武帝通西域之后的外来之物"，正如《旧唐书·音乐志》记载"幻术皆出西域，天竺尤甚"。而后杂技又在宋代民间的各式舞队中广泛运用，融合歌舞等形式在民间形成了民俗表演的风潮。元代又将"百戏"称为"把戏"。

由此可以发现，历朝历代的史书记载都称杂技为"戏"，从秦"角抵戏"、汉"百戏"、唐"杂戏"到元"把戏"，无一例外。对于"把戏"这一称谓，于平指出："虽有论者认为'把戏'可能是'百戏'之讹读，但我还是认为'把戏'比较贴近杂技艺术的形态内质。从大多数杂技节目借助道具的戏要呈现人体的技能来看，正可视之为'把戏'——把玩之戏。当然，这'把戏'应当并列于'幻戏'（魔术）、'动物戏'（马戏或猴戏等）及'优戏'（滑稽戏），而'把戏'又应是今日广义之'杂技'之本体的内质"② 由此可见，发展至明代的"把戏"已经具备当前的杂技艺术高度的本体特征，同时这种"把戏"又与时下的诗歌、音乐与舞蹈融合，反映了中国传统艺术一体性的特征。而关于当代杂技剧《化·蝶》的创作，笔者认为正是对当下"国潮破圈"趋势的体察之后，向中国传统艺术的整体性美学特质回归的尝试，即延续了"舞"与"技"

① 于平：《中国杂技艺术的发生、演进、类分与美化》，载《艺术百家》2011 年第 2 期，第 11 页。

② 于平：《中国杂技艺术的发生、演进、类分与美化》，载《艺术百家》2011 年第 2 期，第 11 页。

交互的历史轨迹，在杂技与舞蹈艺术等媒介的开放性融合中，越过简单的中国元素的身体符号的拼接，呈现更加深远的中国传统艺术的古典美学意蕴。因此，可以通过分析杂技剧《化·蝶》的编创呈现探讨"国潮热"背景下中国舞蹈创作，以资借鉴。

二、舞蹈与杂技交互的当代文本——《化·蝶》

杂技艺术强调技术性、惊险感与情景性，而当今杂技艺术要在表演领域进一步拓展，则需要弥补杂技在舞台表现中对叙事与表意的不足。在杂技艺术的自身限制下探索艺术创作的多样性，是未来杂技艺术发展的必然趋势。情感是舞蹈艺术的灵魂，且杂技与舞蹈都以身体作为艺术表现的载体，在突破不同艺术门类的圈层进行跨界融合的趋势下，舞蹈艺术的有效融入一方面可增强杂技艺术的艺术性、审美感以及增强情感表达，另一方面通过把握同属于中国传统文化浸润下的杂技与舞蹈其背后共性的文化底色与东方哲学能够丰富杂技的表意空间。在笔者看来，杂技剧《化·蝶》是体现杂技与舞蹈交互具有一定借鉴意义的当代作品。

当代杂技剧《化·蝶》由中共广州市委宣传部、广州市文化广电旅游局出品，广州市杂技艺术剧院全新打造，著名导演赵明、编剧喻荣军、艺术指导宁根福、舞美设计师秦立运、服装造型设计师李锐丁等国内顶尖艺术家共同参与精心制作，以杂技、舞蹈、戏剧等多元艺术语言讲述中国传统故事，用现代手法重塑经典绝唱。以下从"化"与"蝶"两个角度探讨该剧在"国潮破圈"的热潮下舞蹈与杂技交互融合的实现路径。

（一）"化"——化"舞"入"技"的编创呈现

《化·蝶》将杂技与舞蹈的身体语言进行融合创造了集技术性与情感性一体的复合身体表达。其借助布景、灯光、道具、音乐、色彩、字幕来营造引人入胜的意象，通过对舞蹈语汇以及相关编创手法的融入使作品呈现丰富的情感与叙事张力。

在"情生"中，梁祝二人情愫暗生，剧作以空竹之缠绕暗喻情丝之暗起，空竹旋转缠绕并嗞嗞作响便是两人情意绵绵、暗许芳心之意。"抗婚"中，在暗红色的布景下，血色绸吊的翻滚展现两人内心的悲痛、纠结和爱而不得的痛苦与挣扎。而后，马文才用"抖扛"的形式"棒打鸳

莺"。梁祝二人使用轻体连翻、对过、前挺等动作展现有情人被拆散的残忍景象。最后，他们再以上下相叠的人形立柱轰然倒下的形式象征爱情的破碎。"婚变"一场更是借助二者结合的身体符号展开丰富的视觉隐喻。"踩高跷"以形象的高低分明展示传统等级观念的森严；"钻钱眼"用滑稽钻箱杂技本体表演，以人喻金钱，表现祝英台父母贪图财富。其中，在展现人物心理活动的时候，该剧借鉴舞蹈中通过多维时空展现人物心理的手法，使两对演员同时进行杂技表演：一对演员在台前表演，展现梁山伯和祝英台生活中的点点滴滴；另一对演员在舞台侧面表演，以空竹为道具，缠绕旋转，表现梁祝二人的情愫暗生。在表现内心感受时，演员运用了空竹旋转以及丝线交错的杂技项目。在展现内心纠结时，演员用的是绸吊动作翻滚缠绕的杂技项目。这些都使杂技和叙事很好地结合在一起，同时创作者巧妙地融合魔术来展示金钱的"圈套"。这不仅将祝家长辈的人物形象刻画得活灵活现，也把梁祝二人的爱情在这场名利角逐中作为献祭，更影射了社会消费主义对于人主体性的剥夺。

因此，剧中将杂技本体的"精巧""奇险"与舞蹈抒情下表达爱情的"细腻""忠贞"相结合，在强烈的视听觉对比冲击下，让观众在二者共同创生的意境中共鸣这一曲久久流传的悲歌。

（二）"蝶"——道家哲学及乐舞思想观照的意象

杂技剧《化·蝶》中对于老庄哲学以及其背后乐舞思想的观照使整部剧充满中国古典美学气质，具有深刻的哲学内涵。

从主题选取上看，该剧主要体现了老庄的哲学思想。庄子主张虚静恬淡，提倡"出世精神"，关注浩瀚宇宙，从中得到灵魂的慰藉，摆脱现实束缚。《化·蝶》之名便出自典故"庄周梦蝶"。杂技剧《化·蝶》用"化"象征"物我合一"的自由，用"化蝶"象征"天人合一"的思想境界，同时象征梁祝两人摆脱封建权势的束缚，最终获得美好的爱情，与自然融为一体、相伴相随的圆满结果。不仅如此，杂技剧《化·蝶》中还蕴含了早期道家哲学思想，它象征全剧对生命轮回的思考。在"序幕"中，蝴蝶精灵产生于天地之间，诞生于混沌之中。这和老子"道生一，一生二，二生三，三生万物"的本体论思想相契合。对中国哲学的思索，不仅"形似"而更"神似"。这便是杂技剧《化·蝶》的高超之处。杂技剧《化·蝶》中加入了哲学内涵，充分挖掘了杂技与舞蹈融合中肢体

表达的内涵和意义，使杂技表演更具身体诗性，增加了杂技表演的审美内容。

在庄子看来，理想的"天乐"包含如下特征：即"天乐"是"阴阳调和、天人合一"的，依循变化无常的"自然之命"，且经过"一波三折"而"达情遂命"，让人通过"惧、怠、惑"的感知深化而返璞归真。具体而言，是通过"临尸而歌"求"返真"，"穷途而歌"求"通道"。在庖丁解牛的典故中，"所好者道"并非完全否定"技"，但"近乎技"的"技"是把握"道"的"技"。在全剧对于"蝶"的意象表现中，身体不仅借助"技"与"舞"融合创生丰富的表意空间，更是通过对于"蝶"的层层塑造呈现生命之道。

该剧序幕"蝶生"在清朗空明的环境烘托中，舞者在由空灵的圆与穿梭的红丝构成"茧"的意象中以扭曲的身体语汇不停地挣扎，而后在灯光渐强后，远景中男女双人舞化的"蝶"渐次分明，破茧化蝶，点明主题。"蝶"在全剧中结合了芭蕾以及中国民间道具舞的形式展现其灵动与深邃的美感。剧中有以"蹬伞"作为主要语汇的蝶伞戏、以"抖空竹"来呈现蝴蝶精灵，以及在高潮部分舞者身着彩绘蝴蝶，以肩上芭蕾和头顶芭蕾来阐释梁祝美轮美奂的"化蝶"瞬间……舞蹈与杂技的融合通过极具表情性与极限性的身体隐喻男女主人公在走向化蝶的过程中挣脱枷锁实现自我的超越。

结　语

"改革开放四十多年来，观众已经接受了诸多审美形式的洗礼，对观演有越来越高的心理预期，尤其是大都市里的观众几乎都很成熟，欣赏水准堪比专业。然而表演仅有硬技术、高难度还是不够的，审美余韵、精神净化才是艺术的比拼空间。《化·蝶》最大的特点是以当代的平等自由观塑造全新的'梁祝'精神，以美轮美奂的杂技表演呈现中华民族绵延千年的爱情追求，并对根深蒂固的门第观念进行有力嘲讽。"[①] 从该剧的创作而言，《化·蝶》中跨媒介的编创使该剧一经演出便赢得观众的好评。

　　①　申霞艳：《以身体极限喻精神超拔——评大型当代杂技剧〈化·蝶〉》，载《中国文艺评论》2021 年第 5 期，第 102 页。

它凭借化"舞"入"技"的编创呈现，创造出层层递进的表意空间，使其打破了对于杂技"空无一物"的刻板印象。费孝通指出："文化自觉是指生活在一定文化中的人对其文化有'自知之明'，明白它的来历、形成过程、所具有的特色和它发展的倾向。"① 杂技剧《化·蝶》对当下"国潮热"中舞蹈与杂技交互创作的启发还在于作品背后呈现的文化自觉。面对中国丰富的艺术遗产，它选取具有代表性的梁祝的经典文本，以舞蹈与杂技交融的身体为载体呈现"化蝶"这一文本"题眼"，并有意识地向中国古典美学的审美理想靠近。

① 费孝通：《费孝通论文化与文化自觉》，群言出版社 2007 年版，第 201 页。

民间"非遗"技艺与杂技艺术的"通路"

高红娜[1]　王泮睿[2]

（1. 吉林艺术学院舞蹈学院副教授

2. 吉林艺术学院舞蹈学院 2022 级硕士研究生）

[摘　要] 在建设山清水秀的文艺生态背景下，从民间非遗技艺——北方桦树皮文化入手，关注生活在北方深林里的狩猎民族民间技艺之思考，探索民间"非遗"技艺与杂技艺术的"通"，发展二者独特的"路"。通过桦树皮制作技艺和杂技剧的表演形式，将"非遗"技艺和优秀传统文化呈现给观众，进一步对杂技艺术与中国传统民间技艺元素相融合进行展望。

一、民间"非遗"技艺——北方桦树皮文化

习近平总书记曾在中国文联会议上强调，要建设山清水秀的文艺生态。[①] 随着社会的飞速发展，在艺术创作上要更加丰富化、多元化、生态化。

北方的狩猎民族一直将桦树皮文化传承至今。桦树皮文化分布地域广，涉及多个民族，其中满族、鄂温克族、鄂伦春族、达斡尔族、赫哲族等民族都有制作桦树皮器皿及装饰物的历史。在纬度较高的山林里生长有较多的白桦树，此树种耐严寒。古老部落的人民将白桦皮伐下来，制作成桦皮船用于追赶猎物。

桦树皮制作技艺是国家级非物质文化遗产之一，是内蒙古自治区鄂伦春自治旗、黑龙江省的地方传统手工技艺（鄂温克族与鄂伦春族共有的

① 《习近平：在中国文联十一大、中国作协十大开幕式上的讲话》，见学习强国网页（https：//www. xuexi. cn/lgpage/detail/index. html？ id = 6666098180228038527&；item_id = 6666098180228038527），刊载日期：2021 年 12 月 14 日。

"非遗"项目）。桦树皮具有防水和抗腐蚀的特性，其质地柔韧，容易塑型。制成的器皿便于携带，不易破碎。桦树皮制品形式多样，主要有篓、盒、碗等。两个民族的技艺特点有所不同：鄂温克族的器物大小不一，小到碗，大到撮罗子；花纹以花草纹、驯鹿纹居多；雕刻花纹时可以直接压制划刻或先用纸剪成图案，贴在桦树皮上，再用雕刻工具压制出来。① 鄂伦春族着重在器皿的腰身及盖子上采用骨针点刺等手段进行花纹装饰。这些桦树皮制品的花纹及图案可以是本质颜色，也可以对其进行彩绘。

现如今在北方地区，非物质文化遗产传承人在保留桦树皮传统技艺的基础上不断推陈出新。其中国家级非物质文化遗产鄂伦春族桦树皮船制作技艺传承人郭宝林，从小开始打猎，由于祖先世代以制船为业，他从一名优秀的猎手转做了手巧的工匠，并曾在上海世博会上向世人展示了狩猎民族的优秀传统技艺，其制做的一条长达 10 米的桦树皮船曾在 2022 年获得吉尼斯世界纪录"中国最大的桦树皮船"荣誉称号。黑龙江省级非遗项目桦树皮制作技艺的传承人陶丹丹，每天与桦树皮打交道，在 20 多年桦树皮创作经验的加持下，慢慢摸索桦树皮的自然纹理，首创了桦树皮自然纹理画，将桦树皮制作成一幅幅工艺精美的桦树皮画，赋予了桦树皮新的艺术价值。桦树皮制作技艺对丰富和发展少数民族传统文化具有重要的价值。

二、桦树皮制作技艺与杂技剧的"通"

中国杂技历史悠久，且富有创新的活力，当杂技艺术与戏剧文化碰撞出火花时，杂技剧成了当代杂技艺术发展新的表演形式之一。传统杂技的演员们苦练身体中段的核心力量、腿部的爆发力、手和脚与道具的技巧配合能力，表演中突出动作的精湛技术、高空表演的高难度系数，以及花样杂技的巧妙设计。而杂技剧是在杂技"惊、难、美"的基础上，注重演员表演的戏剧化，配合不同的情景主题，通过演员自身的肢体语言和角色扮演将观者代入表演中。这对于杂技演员无疑是具有挑战性的，要了解话剧、音乐剧、舞剧相关知识，学习戏剧专业如何塑造人物形象，从而完成

① 参见赵佳琪《东北边疆地区非遗现状调研——以鄂温克、鄂伦春、赫哲族传统技艺为例》，载《美术观察》2022 年第 6 期。

故事线的串联。①

　　桦树皮制作技艺与杂技剧的"通"，首先可由杂技的道具制作入手。经过民间技艺人的巧手制作，使用桦树皮制成的工艺品，如碗、篓、鼓等形状及重量各异的成品，演员们可按照传统杂技技艺使用，也可以进行二次创作新技巧。当然，桦树皮船必不可少，在舞台设计中可以将皮船置于水中，演员在船上保持平衡，进行戏剧与杂技融为一体的表演，交代故事背景，推动情节发展。除此之外，可根据桦树皮的特性制作符合狩猎民族主题的道具，突出少数民族的人文环境。

　　其次，桦树皮制作技艺与杂技剧的"通"，可由编导取材角度进行。编导取材可选用两个角度：一是追溯狩猎民族在原始部落生活的场景，以及演变至当代的历史变迁；二是选择曾发生在少数民族中流传的励志故事以及重要人物作为刻画素材。杂技与戏剧的结合，使得编导思路更加开阔，并尝试以多维度、立体式编排杂技剧。巧妙运用杂技艺术的高难度动作，结合精彩的戏剧表演，二者相互依存，着重注意动作与表演之间的衔接，演绎少数民族人民的写实生活，展现"非遗"文化是如何经过时间的沉淀、民族的变迁而薪火相传至今的。

　　最后，桦树皮制作技艺与杂技剧的"通"，比如可以采用桦树皮制作的工艺品作为道具和布景元素，布置舞台和融入剧情演绎，以桦树为引子，采用递进的方式讲述神秘的深林里人们生活的故事，剧情结构层次分明。在舞台控制方面，灯光具有点睛之用，烘托冰雪、狩猎、深林等故事情节氛围；新媒体技术也不可或缺，如幕布投影、LED 地砖屏、热感红外摄像头等设备，有助于视觉效果的丰富化呈现。

　　通过杂技剧的表演形式将少数民族优秀传统文化呈现在观众眼前，是对优秀文化的发掘与推广，宣传中国少数民族的文化精髓，获得更多观众的青睐。同时，这样有助于吸引对民间"非遗"技艺感兴趣的人们到民族聚居区采风、学习。因此，将桦树皮制作技艺与杂技剧打通，可以较好达到文化传播的效果。

① 　参见李颖涵《论杂技剧的"戏剧强化"及创作趋势》，载《杂技与魔术》2023 年第 3 期。

三、杂技艺术的"路"

杂技剧蕴含着文化素养、审美意识、民族风貌，[①] 用其自身的"动"与戏剧文学的"静"完美结合，用灯光、音乐、舞蹈、道具等元素佐以表演，呈现新的舞台表演形式。"动"将"惊奇、高难、美观"展现得淋漓尽致，"静"使观者体验"动人、奇妙、真实"的感受。杂技剧的出现使杂技打破了惊险高难度的固化印象，拥有了细腻的情感、完整的叙事、新颖的主题，凸显了戏剧的审美意识。

桦树皮制作技艺留存着大量的自然生态痕迹，随着时间消逝，其保护变得迫在眉睫。国家一直在关注、扶持民间传统技艺项目，而稀有民族文化需要更多的平台去做展出，需要能够得到大众更多的流量和关注。不只是民间技艺，杂技同样需要拓宽市场。不论是"非遗"技艺还是杂技艺术都是我国优秀传统文化，应予以万家守护，予以世代传承。二者可以在各自的领域绽放光芒，还可以在创新中吸纳新元素，相互交叉借鉴后寻找得以发展的新形式。

杂技艺术的创新路上是否可以融入更多的中国传统民间技艺？剪纸是中国最普及的民间艺术，流传至今形成了不同的派系，各地域的剪纸技法也不相同，许多剪纸技艺早已被列为"非遗"技艺；刺绣主要有四大门类以及各地特色刺绣，刺绣针法各具特色，绣品做工精巧，线条整齐流畅；油纸伞被誉为"中国民间伞艺的活化石"，有着典雅、别致、经久耐用的特点，其历史悠久，用料天然，是世界上最早的雨伞；皮影戏通过高超的手艺人，透过幕布将镂空的平面人偶和地方曲调结合展现给观者。除此之外，还有许多少数民族优秀技艺值得被大众发现，如苗族蜡染、佤族织锦、畲族挑绣等。

如何在民族技艺与杂技艺术的融合中发挥其独特亮点是至关重要的，"双主角"需要结构平衡。杂技剧拥有高难度系数又不失美雅，情节内容合情合理，能够凸显主题的文学性及背后的寓意。这为杂技艺术创新提出了新的思考内容。我们也应尝试在杂技艺术表演中融入民族技艺，从而弘

[①] 李晓元：《让中国杂技惊艳世界——驻华使团杂技专场演出举办》，载《杂技与魔术》2023 年第 3 期，第 15 页。

扬中华优秀传统文化，寻找二者的"通"，发展二者独特的"路"，为杂技艺术增添新的活力。

<div align="center">结　　语</div>

非物质文化遗产桦树皮制作技艺来自北方狩猎民族的历史沉淀与世代相传，将优秀民族技艺融入历史悠久的杂技艺术，这也是新的尝试。不管成功与否，我们要勇于迈出这一步，在杂技艺术道路上守正创新，更好地吸纳宝贵文化资源，保护非物质文化遗产，传承中华民族文化。

杂技借经典蓝本的转型

——芭蕾杂技舞剧《天鹅湖》的"技"与"剧"

刘乐怡

（星海音乐学院舞蹈学院 2020 级本科生）

[摘　要] 杂技剧面临了两大叙事任务和"两层皮"的创作难题，而要解决这种庞大且复杂的问题，就要深入了解其原因。本文研究了杂技本体在芭蕾杂技舞剧《天鹅湖》的运用程度和作用范围，为今后杂技剧的创作路径提供借鉴。本文着重从"技"与"剧"的关系出发，探讨杂技如何借舞剧《天鹅湖》的蓝本进行阶段性的转型。

杂技舞剧绝不是杂技与戏剧构成形态在舞台表演艺术上的简单相加，而是需要完成两种叙事任务：舞蹈与杂技的形态融合和戏剧与杂技的门类碰撞。当"肩上芭蕾"的形式得以呈现时，就有了某种模糊舞蹈与杂技两者之间界限的可能性，这也倒逼了杂技形式的纯粹化。《天鹅湖》蓝本的利用，让杂技找了另一条表达的途径——杂技舞剧。有了蓝本这盏指路明灯，杂技在身体叙事的过程中，在一定程度上减轻了情节与结尾的思索，让杂技尽可能完整地放置在大的结构之中，长期如此，自然能逐渐地找寻到杂技的叙事路径。

关于杂技舞剧《天鹅湖》的讨论视阈，不少学者将其与这些年的改编趋势对照审视。例如，从彼季帕和伊凡诺夫传统版的芭蕾舞剧《天鹅湖》到马修·伯耐男子版的性别的跨越，再到托卡黛罗芭蕾舞团搞笑版与中国杂技版的全新表演方式。① 其侧面也不难发现类《天鹅湖》的经典蓝本，早已成为艺术家们借由表现自身个性的渠道，就连王枚教授的《天鹅湖记》也利用"天鹅"神话，"讽刺了这种神话背后的僵化与异化，

① 参见丁雪芹《从〈天鹅湖〉的改编看经典舞剧的传承与创新》，载《艺苑》2011 年第 3 期，第 51 - 52 页。

腿部能力、软开度与技术技巧的理想化追求成为国内舞蹈赛事高度'体制化'和'标准化'"①。不过，这类改编的目的只是作用了舞蹈领域的创作路径，其实不完全适用于杂技，甚至不具备真正转型的能力。杂技需要冲破"纯粹的形式美"进而转化为内容的陈说，才能使其如同其他艺术门类一样拥有内容与形式的辩证关系。换句话说，杂技舞剧的成功转型得力于舞剧《天鹅湖》将"剧"的思想情感与"舞"的神形兼备自然且合理地融入杂技的焕"技"中。

一、"剧"的内容与"技"的形式

倘如杂技的形式依旧拘于"绸吊""蹬技""顶技""软功""踢碗"等一般的杂技类目，即使有既定经典底本的加持，也无法做到轰动全球并得以巡演的程度。任何一门艺术想要继续探求某种本体或者是改变固有僵化的形式，都有破坏之意。当杂技被功利、实用捆绑时，身体本体的诉求注定需要否决已存在的某种实用功能——杂技的惊险刺激，同时还需要时间性和外力地不断推进。杂技舞剧《天鹅湖》中"肩上芭蕾"的出现，解决的是杂技艺术身体的部分释放。芭蕾对下肢腿部的过度强调，让杂技语汇的视角重心转移到人的肩部以上的空间，此举不仅没有超出杂技技术的范畴，还能因具备芭蕾样式达到审美的高度。高度概括化的技术，能让身体穿越其他门类且合理的融入其中。当然。对杂技本体路径的探求，除了民族话语权的问题，还能提供特定语境下的创作手段，增大叙事功能。杂技舞剧《天鹅湖》就是其一。

"肩上芭蕾"形式的剑走偏锋给"剧"的外部形式带来了可能，"剧"的内容在芭蕾与杂技的表演形式中逐渐展开，"文"是否得以载"道"的问题也得到了解决。芭蕾杂技舞剧的出现，相比只有"肩上芭蕾"或单一的杂技技术，更具备了身体的多方面的释放。因此，外部革命的演进可能无法直接推动杂技的变革，只有不断钻研"本体"，明白杂技内部规律和如何自省，才能打破高度形式化的杂技艺术。毕竟，寻求身体运动为出发点的创作思路，是为了人类从功利走向审美的最好证明。

① 刘婵娟：《建构、转化与延续：芭蕾舞剧〈天鹅湖〉的"天鹅"神话解读》，载《艺术评鉴》2021 年第 11 期，第 24 页。

二、"技"的身体切入"剧"的结构

于平教授曾在《舞剧创作的结构要素与结构形态》[①] 里提到舞剧结构的系统层次包括"宏观层次""中观层次""微观层次""显微层次",这对于理解杂技如何在剧中宏观地进行结构上安排以及微观杂技语汇的使用力度,有一定的启发作用。有了"剧"的原本结构基础,会让杂技更加明确自身的任务,在不同层次与不同杂技语言进行配合,呈现合乎编导意图和观众趣味的表现能力,旨在提供一种"剧"的结构视像与杂技语言内部关系的策略讨论。

(一)杂技色彩的"宏观"场幕分割

杂技语言在场幕划分的使用程度其实是建立在杂技的作品语境里。在不改变舞剧《天鹅湖》的任何叙事顺序和因果关系的情况下,杂技"体量"的多少取决于幕的场域,形成了每一幕所特定的杂技性格和杂技样式,有无传统双人对话的表演形式也成为杂技的存活地,"有"则"无","无"则"有"。从叙事能力看,杂技舞剧对比舞剧版本其实更为抒情,是"剧"的织体叙事。微弱的述说能力导致杂技像色彩情绪般的铺陈;而舞剧则将"舞剧故事分割成有相对起始与终结的若干场次,并共同结构起舞剧的戏剧性"[②],因此,其叙事效果更浓。例如,杂技舞剧《天鹅湖》的第一幕"远赴重洋""长安城"、第二幕"森林"、第三幕"鹰穴"等场景变换,虽然在以上场域中杂技全面承担了叙事任务,但以场域决定的杂技分布会带给杂技浓郁的色彩陈列,很直观地说明杂技舞剧的场幕划分更趋于概括性,主要依靠观众对原有故事情感走势的基本认知来区分不同主题,其抒情占比大;而舞剧主题性质的分化让叙事更加详尽,用身体完全演绎,其叙事占比大。当然,两者是相对的,不能拿身体言说"剧"的方式和传统戏剧门类进行完全等同,还得考虑门类自身规律的适用范围。

① 于平:《舞剧创作的结构要素与结构形态》,载《浙江艺术职业学院学报》2010 年第 1 期,第 8 − 9 页。

② 于平:《舞剧创作的结构要素与结构形态》,载《浙江艺术职业学院学报》2010 年第 1 期,第 8 页。

（二）杂技内容的"中观"段落接合

对于杂技舞剧"中观"的观看层级，更多聚焦在"具体场次或舞块中导致场面转换的不同舞段的组接"①，放置在杂技层面则是杂技本体类目的输出。笔者认为，如果想找寻杂技的具体使用规律，往往表现为杂技背后的纯肢体叙事和身体倾向。以本文探讨的杂技舞剧《天鹅湖》为例，第一幕里为了呈现"远赴重洋"的"不辞辛苦"，以王子格弗里德为第一视角将途中的所见所闻用杂技道具的形态和动作技巧输出内容。以"杆技"代表航行的艰辛、以穿戴埃及服饰演绎一系列"软功造型""弄球""翻腾"等代表沿线"丝绸之路"的主题重申、以转动"地圈"表现波涛汹涌的大海等，这些都足以证明杂技内容已在"剧"中推演铺陈。从马克思主义艺术生产理论体系可看出，以上杂技技巧的使用，早已融入创作主体前期的生产环节，表征的是"形象思维"下的杂技创作，不属于作品范畴（美学领域尚未完全确立）。这也从侧面反映了编导们尝试将杂技内容与"剧"进行贴合。不过，如此深究并不是牵强附会，作为一种理论表述，需要明确手段的效用范围。从杂技语言本身的辐射范围出发，需要将这类思维提前进行导入，不断地发掘杂技内容的兼容和输出，后文的"倒跳芭蕾""钢丝芭蕾"就是对其从"剧"的内容上升为"技"的提制。

（三）杂技本色的"微观"舞台调度

如果以作品直接进入杂技本体为由，减少观看剧情叙事的目的，作品的结构会直接聚焦在具体杂技的内容和杂技本质力量的表现。于平教授认为剧目"微观层面"的完成是"舞剧结构里的舞台调度，可内化在人物的肢体语言之中，形成舞段的'结构骨架'"②。舞剧版作品的舞段里不乏大量体现"微观层面"结构性的调度，而杂技舞剧版与之不同的是借助"物语"③来将人的流动、布局进一步流露出杂技舞剧剧情化的处理。除

① 于平：《舞剧创作的结构要素与结构形态》，载《浙江艺术职业学院学报》2010 年第 1 期，第 8 页。

② 于平：《舞剧创作的结构要素与结构形态》，载《浙江艺术职业学院学报》2010 年第 1 期，第 9 页。

③ 聂翠青：《新语境下的杂技本体语言》，载《杂技与魔术》2012 年第 5 期，第 44 页。

了核心杂技芭蕾化的部分，该杂技舞剧基本都采用了"物质形态"的借力方式。而这里必须重申物理材料对于杂技本体在"剧"中的两个本质要求：一是不能破坏"道具"对杂技本色的功效，如果一类技巧动作必须借助物质资料才算完成一种形态的规定，道具则不能随意进行肢解。但实际情况是，多数道具只是某种客观形态对于身体能表演高难度动作的载体，因此将大量大型笨重、花哨不实的道具搬上舞台，中断了崇高、高雅的视觉体验，这自然会损坏审美的再造过程。二是杂技的道具使用可以借鉴姊妹艺术舞蹈的创造技法。好比该剧在"天鹅"形态与自身语汇的融合问题，舞蹈早已摆脱了沉重的翅膀装饰，完全利用芭蕾的肢体语言描绘"天鹅"形象，这样高度概括和形态寓意的手法才是符合艺术的普适原则和独立性属性。到了"微观层面"，该剧在杂技的使用手法上依旧是大量没有原则的铺陈行动，此时的"结构骨架"会影响处于更高层的结构层次。

（四）"肩上芭蕾"的"显微"选用

于平教授认为："'句法结构'的功用主要是把空间、时间及力度变化的舞蹈动作组合成'舞句'，而'句法处理'的结构能力过于'显微'，因而往往被视为舞蹈语言本身的表达能力或不关涉到'结构'的编舞能力。"[①] 但由于杂技动作本身具备交织、变奏、动机、起承等复合组织行为，所以动作与动作之间的变化最终形成了肢体内部的语境诉告并体现在一个相对制衡的节奏里。而杂技语言作为一种独立性质的艺术材料，相对能参与"剧"结构的戏份比前三个层级更多也更具转型意义。基于"显微层次"的概念，笔者认为如果杂技每一次的"显微"都充分发挥，借"剧"转型的意义也会更深刻、更持久。"肩上芭蕾"作为重大杂技肢体的变革之一，自然能为杂技语料给予容身之地。只有芭蕾与杂技的高度配合，才能让核心片段以"舞"的技术呈现，类似核心指令的发放。在绝大多数的作品中，为了推进作品立意走向，常常需要借助较为细节且重复化的段落重申，逐步扩大作品的表意功能。"肩上芭蕾"的样式无疑是整台杂技舞剧的核心亮点，特别是当芭蕾逐渐被杂技极度地延伸、冲破芭

① 于平：《舞剧创作的结构要素与结构形态》，载《浙江艺术职业学院学报》2010 年第 1 期，第 9 页。

蕾规则的边界时，一股崇高、高雅、绝妙的心绪不由分说地宣泄在杂技转型的任务里。这一刻，"肩上芭蕾"不再是标新立异的代名词，有的只是芭蕾与杂技的完美融合。

该剧从"肩上芭蕾"的样态不断地切分开始，到合理安排某个支系进行系统有机的组织运动结束。相对于之前杂技大段的僵化插入，拆解的只是"肩上芭蕾"的结构关系，并不会造成对原本语汇的破坏。如剧中"倒跳芭蕾"完成了大家熟知的"四小天鹅"、空中的"环吊芭蕾"完成了奥吉塔的角色述说。形式背后的要义永远藏在作品里，而非浮于表面的矫揉。

三、"剧"扩大"技"的接受方式

美国理查德·布茨曾在《美国受众成长记》中认为："受众行为逐渐从积极参与的公众到消极被动的私人的转变。"① 被动的产生可能是因为现代媒介的便利，又或者说是人类懒惰的缘由。与其说"追求多样变化是人类最基本的心理趋向"②，不如说是人们日益增长的"对各类艺术文本的熟练度和独立性"③。而杂技技术的变革，对应了人们厌倦了以往的观演体验，从而进一步唤醒新的视觉体验。杂技作为一种以"形式美"为基本形态的表演艺术④，其变革注定不再是继续"本体化"，而是借助外部力量去打破、重组。"剧"就是其中一种方式，提供了杂技本体语言不能言说却能展示社会心理文化的路径，打破了"杂技艺术家主动的创造，观众被动接受的局面，不再背离中国传统艺术的主客统一、精神参与的美学原则"⑤。这般身体呈现，让杂技舞剧《天鹅湖》不仅回应了杂技肢体的关照以及艺术品性追求，也对应人们"被动"接受社会性的审美特征。

即使舞蹈与杂技溯源已久，但依旧不能完全以舞蹈的欣赏态度认证杂技。以"舞"的角度看"技"，"技"就会偏离杂技本身。毕竟戏剧与舞

① ［美］理查德·布茨：《美国受众成长记》，王瀚东译，华夏出版社 2007 年版，第 8 页。
② 彭吉象：《艺术学概论》第 3 版，北京大学出版社 2006 年版，第 411 页。
③ ［美］理查德·布茨：《美国受众成长记》，王瀚东译，华夏出版社 2007 年版，第 308 页。
④ 谢彬如：《论杂技的基础理论建设》，载《艺文论丛》1996 年第 3 期，第 42 页。
⑤ 谢彬如：《论杂技的基础理论建设》，载《艺文论丛》1996 年第 3 期，第 42－43 页。

蹈的结合，现今至少已完成了作品创作、接受了完整系统化的生产环节和舞剧原则，而"杂技舞剧作为剧种尚未完全确定，未形成代表性的艺术坐标体系及成熟的规范与艺术形态"[1]，还不具备历史性的分化条件。因此对于"剧"的功效也必须在合理区间鉴赏。如今，戏剧与杂技"两层皮"式的不完全融合，或许说明了"剧"的存在只是为了扩充"技"的语意。杂技内因的反融合或许才是我们应该关注的，即杂技形式的自省能力。而这样的能力无论与任何姊妹艺术合作，总能比其他艺术更让观众第一时间发现她的艺术形态，所以更进一步说明杂技的变革是释放，而非闭门修真。

诚然，杂技与芭蕾已流露某种宣传、视觉引导、审美趣味等直接性质的启发意味，当代艺术作品的表达方式也越来越需要借助人们的接受能力。这赋予了杂技更多的美学思考。"由于杂技是直观、完整的作为审美形式的艺术整体，不需要观者的意识参与来完成它。"[2]"剧"的出现增加了审美功效的使用频率，"韵外之意""象外之象""言不尽意"等相关美学命题的提出，也预示着其破除了纯粹形式美的桎梏。制造空白、留下"未定点"、造就高度形式化的杂技不再以清晰可见为唯一的基本特征，使"象外之象"给予对应的特殊关照，等待接受者想象、填补、充实、完善，这时的杂技才真正完成了这一阶段的转型变革。

[1]　任娟：《关于杂技剧的辨析与构想》，载《杂技与魔术》2020 年第 2 期，第 55 页。

[2]　谢彬如：《论杂技的基础理论建设》，载《艺文论丛》1996 年第 3 期，第 44 页。

随笔：关于杂技与舞蹈

欧阳施龙

（三峡旅游职业技术学院教师）

杂技是演员靠自己身体技巧完成一系列高难度动作的表演性节目，有时还会伴随一些道具去完成，甚至还有马戏团的动物参与其中。舞蹈以身体作为语言，去表达编舞和舞者自己的思想与感情。杂技与舞蹈都属于以身体为基础的艺术，但还是存在一些不同。近年来，我国创作出很多杂技剧。但其命名不一，有的叫"杂技剧"，有的却又叫"杂技舞剧"或"当代舞蹈杂技舞剧"等。这样容易让观众产生疑惑，什么是杂技剧，什么又是杂技舞剧。名称多了一个"舞"字，会大大影响到整个作品的创作导向。笔者作为一名舞蹈爱好者，就杂技和舞蹈的关系在此浅谈三点内容。

一、古代咱是好朋友，现在还是分不开

从古至今，杂技都是表演艺术种类里的重要组成部分。从石器时代开始，原始人在表现其狩猎和胜利的欢快时，就会从劳动活动中提炼武技和攻守动作进行最初的杂技愉悦。杂技艺术在中国也已经有两千多年的历史。从汉代的"百戏"开始，当时还是舞蹈、杂技等同台表演，愉悦大众；而到了隋唐，杂技才逐渐区别其他歌舞。所以在最初的时期，杂技和舞蹈实则是一个整体，二者共同构成一种表演形式，而在之后的发展中，各个艺术门类在与社会环境和文化交融之后，便有了各自的发展。国外的杂技也与国内一样，经历了与舞蹈从合到分的历史发展历程。杂技英译名为acrobatics。据史书记载，最早在埃及帝王的墓画中，就有描绘女性舞者和杂技演员在丢球的画面；再到被誉为第一部真正的芭蕾——《皇后的喜芭蕾》中也有包含杂技表演的记载。虽然之后舞蹈和杂技都有了各自的发展，但归根到底，她们还是解不开的两姊妹。对于杂技来说，

舞蹈语汇的加入能够让其整体画面更饱满，如队形的编排、人物的刻画等。因为杂技往往能够让观众聚精会神地进入演员所营造的高难度、高风险的表演空间，而杂技技术过多又会让观众觉得疲劳，但若加入舞蹈动作的编排，会使观众更有张弛变幻、此起彼伏的内心感受，更容易把握好剧情的节奏感，也更能使杂技具有表演性。在舞蹈中加入杂技的高难度技巧能够更好地刻画舞蹈作品中的人物形象，甚至是在训练层面上，对演员身体能力素质的提升也有很大的帮助。尤其是近几年杂技与舞蹈相互融合创作的作品层出不穷，获得了众多的好评。而二者究竟如何平衡，让观众在欣赏高难度技术的同时，还能够感受舞蹈艺术的魅力；反之亦然，在欣赏舞蹈美的同时，还能够让观众体会到杂技所独特的吸引力。

二、杂技与舞蹈的创作关系

笔者对比国内外的杂技舞蹈作品，国内的杂技舞蹈的创作题材更广，在杂技技艺的基础之上更具有舞蹈化，如中国杂技团的《五彩缕》以及星光大道的《爷爷的单车》等。我们不难发现国内的杂技舞蹈创作水平优于国外。在国外，杂技舞蹈多翻译为 acro dance，在 YouTube 上的这类作品非常多，这些国外杂技舞蹈技艺性更强，会给人在做技术技巧组合的感觉，甚至有种艺术体操走上舞台的既视感。就本人的编舞经验总结出以下四点关于杂技与舞蹈创作关系的思考。

第一，融合。在一场杂技舞蹈中，舞者和杂技演员可以共同呈现出一个艺术作品，融合舞蹈的优雅和杂技的精彩动作。如作品《波涛之上》，舞者们以流畅的动作去演绎海燕面对海浪时的临危不惧、乘风破浪，也通过杂技演员高空的飞跃和惊险的技巧去展现海燕桀骜不驯的艺术形象。这样的融合表演形式，既能展现出舞蹈独具特色的情感，也能表达出杂技的刺激性，吸引观众的视觉和心理。

第二，互补。在舞蹈表演中，尤其是对人物形象的刻画，舞者可能会运用杂技技巧去表现自己的内心语言。例如，舞者想表现压迫之后的觉醒，可以借用杂技高难度的跳跃动作；又如杂技舞剧《化·蝶》通过大量的双人杂技技术配合，去呈现出二人甜蜜相爱的关系，以及通过大量的杂技去呈现出喜庆热闹的氛围。所以在艺术作品的呈现上，杂技与舞蹈二者能够很好地进行互补，表现为当舞蹈语汇无法满足表达时，杂技技术可

以给予更大的帮助；反之，同理。

第三，对话。在创作过程中，杂技演员可以与舞蹈演员进行交流、相互得到启发。例如杂技演员可以尝试观察舞者的肢体语言，留意其舞蹈技巧和舞蹈风格，以此作为创作杂技动作的灵感来源；反之，舞者也可以从杂技演员的动作中汲取灵感，将其融入自己的舞蹈中，以丰富舞蹈的表现形式。两种艺术门类的演员与编导可以相互对话、相互交流，共同创编跨界艺术作品。

第四，主题共享。舞蹈和杂技的演出主题通常也可以相互借鉴和共享。在同样剧本框架的基础之上，二者可以迸发出不一样的火花。目前我国不少艺术门类，包括电影、音乐、绘画、戏剧、舞蹈、杂技等都可以对同一文本进行各自衍生与创作，如人们津津乐道的梁山伯与祝英台故事。所以，新时代的创作应更注重创编现实题材与红色题材的作品，更能振奋人心，树立艺术典范、坚定文化自信。

舞蹈与杂技都以身体语言去表达，二者主要的不同在于创作导向不同、受众预期不同：杂技以技为导向，更多的是围绕杂技技术展开，它在故事的完整性和情绪表达的规格要求上没有舞蹈那么高；而舞蹈以抒情为目的，通过舞者的身体、技术表达情绪，在舞剧中，更是以讲故事和表达编舞想说的话为主。杂技表现的是身体技术本身，去不断探索身体的极限性，而舞蹈是以身体为载体去展现精神世界。那么，在创作杂技舞蹈时，编舞需考虑杂技与舞蹈的特性、差异，并相互借鉴、融合，使之共同构建新的艺术佳作。

三、杂技与舞蹈的教学关系

当杂技和舞蹈进行共同创作时，他们之间的教学关系可以通过技巧交流、舞蹈表现力、舞台表现和融合创意等多个方面来实现。二者在这些方面相互作用、互相补充，为双方均提供了更广阔的学习机会和更多的创新空间。

首先，技巧交流是杂技和舞蹈教学关系的重要方面之一。无论是杂技还是舞蹈，都有许多复杂的技巧与动作需要学习和掌握。舞蹈教师可以向学生介绍一些基本的杂技动作，如翻跟头、手倒立等，学习这些技巧可以丰富学生的舞蹈表演。杂技教师也可以借鉴舞蹈的教学方法和技巧，如身

体的协调性和形象的展示，这可以帮助学生更好地掌握杂技的动作和技巧。

其次，舞蹈表现力也是杂技和舞蹈教学关系的重要组成部分。舞蹈教师可以借助杂技技巧来增强学生的表现力。学习一些杂技动作，如跳跃、旋转等，可以让舞蹈学生更好地表达情感和展示舞蹈的力量和动感。舞蹈和杂技的结合可以让表演更加丰富多样，也能使学生更好掌握动作技巧、提升自信心。

再次，舞台表现力也是杂技和舞蹈教学关系的重要一环。无论是舞蹈还是杂技，都需要在舞台上进行表演。舞蹈教师可以向学生传授一些杂技表演的技巧，如舞台上与观众的互动和表演技巧，这样可以帮助学生更加自信，在舞台上展示出更精彩的表演。舞台表演技巧的学习也能够让学生更加深入地理解舞蹈和杂技之间的联系，提升他们的表演水平和舞台魅力。

最后，融合创意是实现杂技和舞蹈教学关系的另一个重要方面。舞蹈教师和杂技教师可以共同设计编排，融合舞蹈和杂技的元素，创造出独特的作品。通过这种方式的学习，学生不仅能够学到舞蹈和杂技的技能，还能锻炼创意思维和团队合作能力。他们可以通过尝试不同的创意和编排，发展自己独特的艺术风格，展现自己的个人魅力。

总而言之，杂技和舞蹈之间的教学关系可以通过技巧交流、舞蹈表现力、舞台表现和融合创意等多个方面来实现。这些方面的相互作用、互相补充可以帮助学习者全面发展各自的技能和能力，并激发他们的创意和表演潜力。杂技和舞蹈的融合创作不仅能丰富其学习内容和方式，还为学习者提供了更广阔的舞台和更多的发展机会。它们共同构成了一个多元化和全面发展的艺术教育体系，为学习者带来了更多的创作和表演的乐趣。

如今，二者仍然是有继续结合创作和教学的必要性：一方面，向全球展现独有的中国东方杂技的技术，也能通过中国舞去表达出独特的民族风情；另一方面，在教学上，二者相互搭配可共同培养优秀的舞蹈演员和杂技演员。归根到底，杂技与舞蹈跨界合作是有意义的，也是有价值的。二者无论是在创作上还是教学上都能够相互作用、相互影响。俗话说，不破不立，二者在古代本就为一个整体，之后随着社会和时代的发展成为独具特色的艺术门类。